那時

此刻

前言　　金馬奔騰了半世紀，關於金馬獎的文獻與研究，並不
　　　　虞匱乏。因此這本因「金馬五十」應時而生的書，決
　　　　定把焦點轉向「人」。而在眾多得主中，且讓我們從尋
　　　　訪歷屆最佳導演、男主角、女主角開始。

　　　　從 1962 年第一屆開始至今共四十九屆，這三個獎項
　　　　加起來共有一百一十二位得主，聯繫這些影人的經
　　　　過，有如全球尋人的超級任務，整整花了一年多的時
　　　　間。他們之間雖然有的至今頭角崢嶸、芳華正茂，也
　　　　有的天涯海角、音訊渺茫。過程中，已知有十八位得
　　　　主謝世，慨嘆之餘，也讓我們更加緊腳步。有不少電
　　　　影界前輩、朋友熱情提供可能的聯繫方式，第四十九
　　　　屆金馬獎終身成就得主石雋甚至直接帶著第十一屆影
　　　　后上官靈鳳到執委會辦公室給了我們一次驚喜。能順
　　　　利見到面並同意拍攝的，我們就採親訪，並以錄影、
　　　　拍照為他們留下最新的身影；受限於時間空間的，就
　　　　利用電訪和筆談；尊重影人意願之餘，盡可能面面俱
　　　　到。至於那些已逝或無法受訪的，則請合作密切的影
　　　　人回憶點滴，或請專研的影評學者為之撰文。在此感
　　　　謝參與這項計畫的工作人員以及協助聯繫的眾多朋
　　　　友，更要感謝所有不吝和我們分享電影生命的金馬得
　　　　主們。

　　　　歷屆金馬得主不僅散布世界各地，目前生活也大異其

趣，但即使離開攝影棚和鎂光燈許久，一聽到金馬獎，也彷彿最凌厲的剪輯，迅速從現在連結到得獎那瞬間，再憶起從影這段路，無論長短，都講得我們心有戚戚焉。有人誤打誤撞進了這個圈子，更多人從小夢想成為電影人。例如徐克一邊看武俠小說一邊做電影夢的童年；吳宇森難忘跟母親在戲院看《綠野仙蹤》（*The Wizard of Oz*）日後卻成了暴力美學大師；侯孝賢從場記開始紮實學起；杜琪峯在電視台拍了七年電視劇；李安則是六年家庭煮夫生涯等待機會。他們的天份無庸置疑，更難得的是沒有放棄。看李行鼓勵葛香亭一起拍好片拿金馬獎，到李安第一次拿獎後在回家路上掉下男兒淚，這座獎象徵的已不是激烈競爭的贏家，而是孜孜不懈的證明。

看似光鮮的影帝、影后們，一樣為表演付出許多心血。梅艷芳領獎時那句發自肺腑的「夢寐以求，我的心願，金馬獎。」應該道出不少人的心聲。陳秋霞、恬妞、夏雨、李小璐、劉燁、李心潔，十分年輕就獲得眾人稱羨的頭銜，卻認為順利得獎反而帶來更大壓力。而走紅多年的巨星林青霞、劉德華、郭富城、成龍，要走上領獎台卻一點也不輕鬆，屹立不搖外，還需要更堅強的實力讓人刮目相看。孫越笑稱自己五十三歲才拿男主角，與他同齡的郎雄卻更晚了八年才封帝，堪稱活到老演到老的代表。有人用金馬獎為

演藝事業留下最美的亮點，也有的把它當作超越自己的目標。張曼玉締造了四座影后的傲人紀錄，張艾嘉跨越五個不同世代持續開創代表作，秦海璐從得演員獎到得劇本獎，陳沖成為第一位得到最佳導演的影后，徐楓從女主角搖身成為製片站上最佳影片的領獎台，都為明星國度開創更豐富的光譜。

電影迷人，是因為這些人的創意。但反過來，就像凌波講的：「我的一生因為一部電影而改變，我所享有的東西，都是從電影裡頭得來的。」金馬獎身為華語（人）影壇最悠久的競賽平台，鼓勵過許多傑出的影人；也因為這些人對金馬獎的重視，而讓這座獎的意義更加深厚，相輔相成。

金馬奔馳，斑斑蹄痕，清晰可見時代精神與給獎標準的變遷；唯一不變的，也許是在訪談裡回憶起得獎瞬間的緊張、感動和興奮。這些可愛又可敬的電影人將他們人生中最美好的時光都留在電影裡，而金馬獎有幸能為他們記錄下這一刻，如同他們創作的影片，瞬間亦成永恆。

台北金馬影展執行委員會

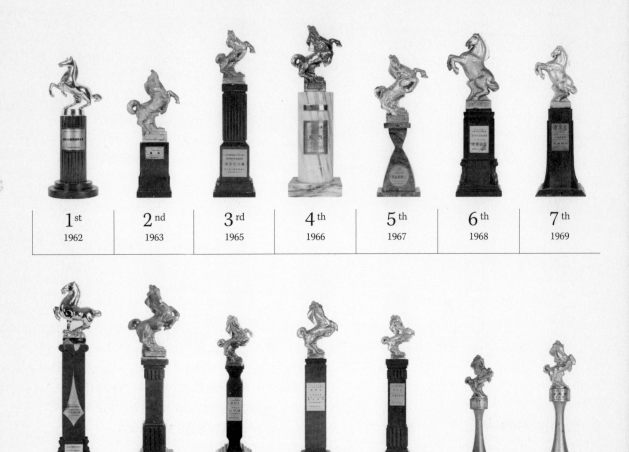

1st	2nd	3rd	4th	5th	6th	7th
1962	1963	1965	1966	1967	1968	1969

11th	12th	13th	14th	15th	16th	17th
1973	1975	1976	1977	1978	1979	1980

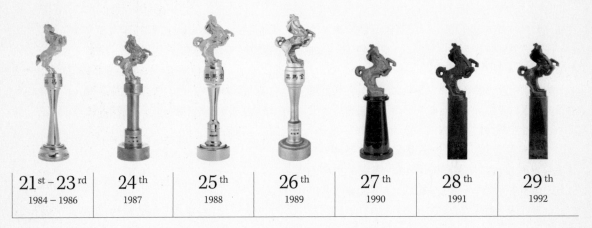

21st – 23rd	24th	25th	26th	27th	28th	29th
1984 – 1986	1987	1988	1989	1990	1991	1992

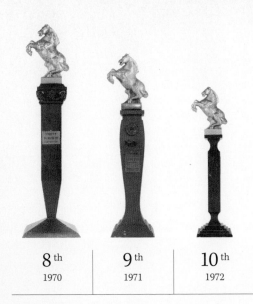

8 th	9 th	10 th
1970	1971	1972

金馬奔騰　萬方矚目

古人說：「天行莫如龍，地行莫如馬。馬為甲兵之本，國之大用也。」
自古以來，人類一直對馬所表現的耐力、美、精神和速度讚美有加。
配合金馬獎創辦宗旨，我初以殷商圖紋構化浮雕「馬首是瞻」，表現
得獎者的典範風華，繼之配合時代進步，歷屆略有沿革，漸進設計
以戰馬奔騰之姿，象徵電影藝術工作者向專業化、藝術化、國際化
不斷努力的精神。概皆意涵國片放眼世界、精益求精的宏觀胸襟。

　　　　　──楊英風（1926-1997），金馬獎造型雕塑藝術家

出生於台灣宜蘭，是知名的現代雕塑家。曾就讀及任教於輔仁大學
與師範大學，作育英才無數。早期作品趨向於人文寫意的風格，
中、晚期創作則以現代主義抽象造形的景觀雕塑，名聞遐邇於世。

18 th	19 th	20 th
1981	1982	1983

30 th – 39 th	40 th	41 st
1993 – 2002	2003	2004

42 nd – 50 th
2005 – 2013

那時

此刻

目次

那

時

Golden
Horse
Awards

1st — 49th

60^s

→
Golden
Horse
Awards

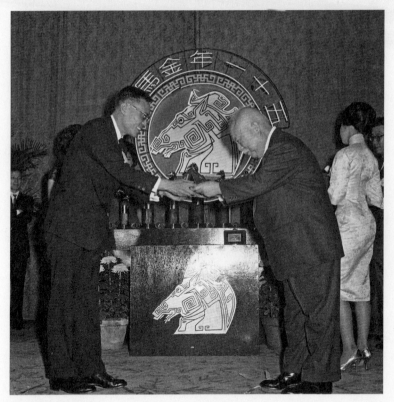

第一屆最佳導演陶秦領獎。
1962.10.31（聯合報系提供）

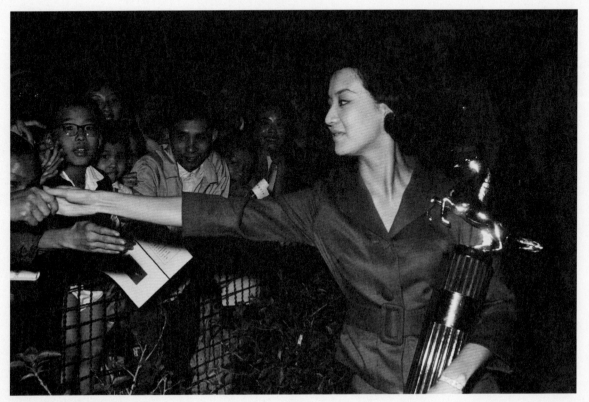

第一屆最佳女主角尤敏於典禮後與影迷握手。
1962.10.31（外交部提供）

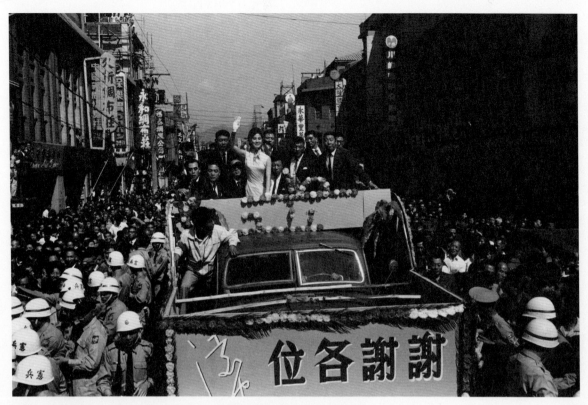

因《梁山伯與祝英台》大紅的凌波回台參加第二屆金馬獎，在市區遊行中向民眾致意，萬人空巷的盛況。
1963.10.31（外交部提供）

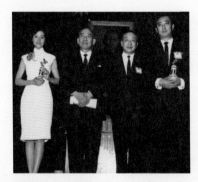

第四屆最佳男女主角趙雷（右一）、歸亞蕾（左一）領獎後與行政院副院長黃少谷（左二）、新聞局代局長邱楠合影（右二）。1966.10.30（中央日報社提供）

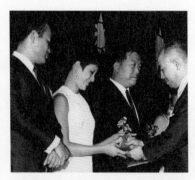

第五屆最佳男主角歐威（左一）、女主角江青（左二）、男配角崔福生（左三）領獎。
1967.10.30（中央日報社提供）

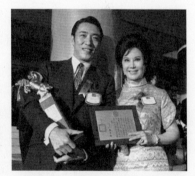

第七屆最佳男主角楊群與最佳女主角李麗華。
1969.10.30（聯合報系提供）

70S

→

Golden
Horse
Awards

第九屆最佳男主角王引領獎，他也是第一屆最佳男主角得主。1971.10.30（中央日報社提供）

第十一屆最佳女主角上官靈鳳。
1973.10.30（外交部提供）

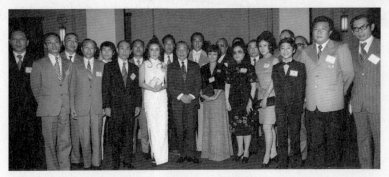

行政院院長蔣經國（左十）於行政院大禮堂，以茶會款待第十一屆金馬獎得主，並和大家合影留念。
其中包括最佳導演程剛（左二）、女主角上官靈鳳（左八）與男主角楊群（左十一）。1973.10.30（外交部提供）

第十二屆最佳女主角盧燕。
1975.10.30（聯合報系提供）

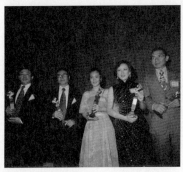

第十三屆最佳男主角常楓（右一）、女主角徐楓（右二）、女配角張艾嘉（中）、男配角郎雄（左二）與最佳導演張佩成（左一）。1976.10.30（外交部提供）

第十四屆最佳男主角秦祥林（左一）、女主角陳秋霞（右二）、最佳導演張曾澤（左二），與演技優異特別獎得主柯俊雄（右一）。1977.10.30（外交部提供）

第十五屆最佳女主角恬妞高舉獎座，左為頒獎人葛香亭。1978.10.30（中央社提供）

第十六屆最佳劇情片由《小城故事》獲得，導演李行（右二）與該片演員林鳳嬌（左一）、歐弟（左三），出品人白景瑞（左四）一起上台領獎。
影星伊莉莎白泰勒（Elizabeth Taylor，右三）擔任頒獎人，張艾嘉（右一）任主持人。
1979.11.02（中央社提供）

80s

→

Golden
Horse
Awards

第十七屆最佳導演王菊金（前）。
1980.11.03（中央社提供）

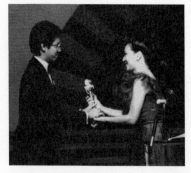

第十八屆最佳男主角譚詠麟從頒獎人尤敏手上接獲
獎座。1981.10.30（中央社提供）

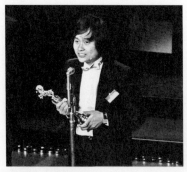

第十九屆最佳導演章國明。
1982.10.24（外交部提供）

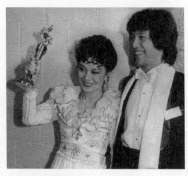

第十九屆最佳男主角艾迪與女主角汪萍。
1982.10.24（聯合報系提供）

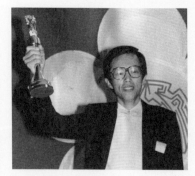

第二十屆最佳導演陳坤厚。
1983.11.16（中央日報社提供）

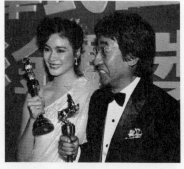

第二十屆最佳男主角孫越與女主角陸小芬。
1983.11.16（外交部提供）

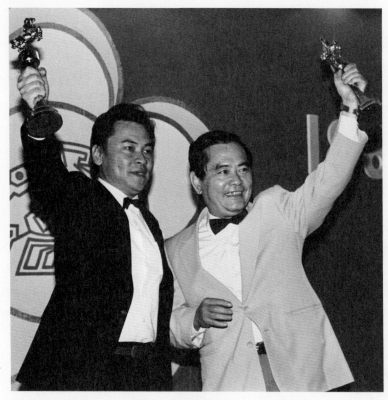

王童（左）、胡金銓以《天下第一》共同獲第二十屆最佳服裝設計，
兩人也是第二十四屆、第二十九屆及第十六屆最佳導演得主。1983.11.16（外交部提供）

第十七屆最佳男主角王冠雄，與姚煒共同擔任第二
十一屆典禮主持人。1984.11.18（金馬執委會提供）

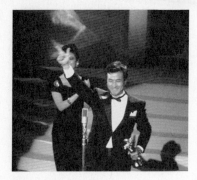

第二十一屆最佳男主角李修賢。
1984.11.18（外交部提供）

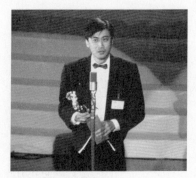

第二十一屆最佳導演麥當雄。
1984.11.18（外交部提供）

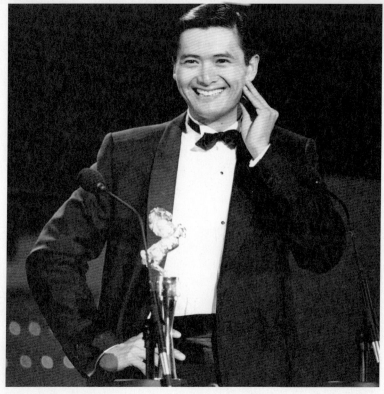

第二十二屆最佳男主角周潤發。
1985.11.02（聯合報系提供）

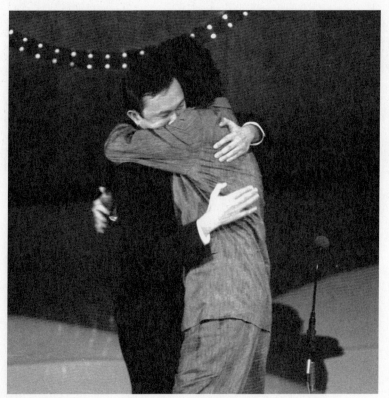

第二十三屆最佳導演吳宇森（左）上台領獎，激動地與頒獎人好友徐克（亦為《英雄本色》監製）擁抱。
1986.11.29（聯合報系提供）

狄龍以《英雄本色》獲得第二十三屆最佳男主角。
1986.11.29（中央日報社提供）

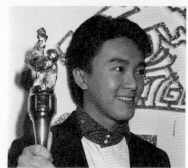

還未成為喜劇天王前，周星馳就以警匪片《霹靂先鋒》獲得第二十五屆最佳男配角。
1988.11.05（聯合報系提供）

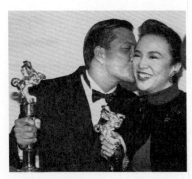

第二十五屆最佳男主角萬梓良與最佳女主角鄭裕玲。
1988.11.05（中央社提供）

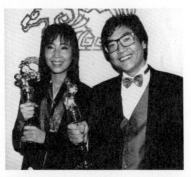

羅啟銳（右）以《七小福》獲第二十五屆最佳導演，
並與張婉婷共同獲得最佳原著劇本。
1988.11.05（中央日報社提供）

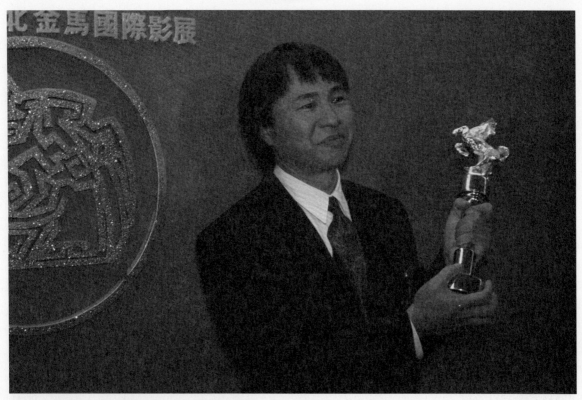

侯孝賢以《悲情城市》獲第二十六屆最佳導演。1989.12.09（外交部提供）

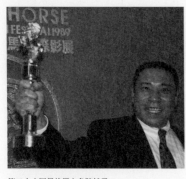

第二十六屆最佳男主角陳松勇。
1989.12.09（外交部提供）

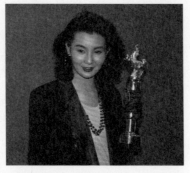

張曼玉以《三個女人的故事》獲第二十六屆最佳女主
角，這是她第一座金馬獎，也是人生中第一座演技
獎項。1989.12.09（外交部提供）

90ˢ

→

Golden
Horse
Awards

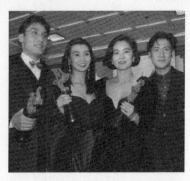

第二十七屆最佳男主角梁家輝（左一）、女配角張曼玉（左二）、女主角林青霞（右二）、男配角張學友（右一）。1990.12.15（金馬執委會提供）

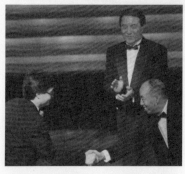

第二十七屆最佳導演嚴浩（左）上台領獎，與頒獎人白景瑞握手致意，後為另一頒獎人柯俊雄。1990.12.15（金馬執委會提供）

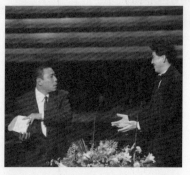

陳松勇（左）和秦漢兩位影帝擔任第二十七屆最佳女主角頒獎人，兩人搶看得獎信封。1990.12.15（金馬執委會提供）

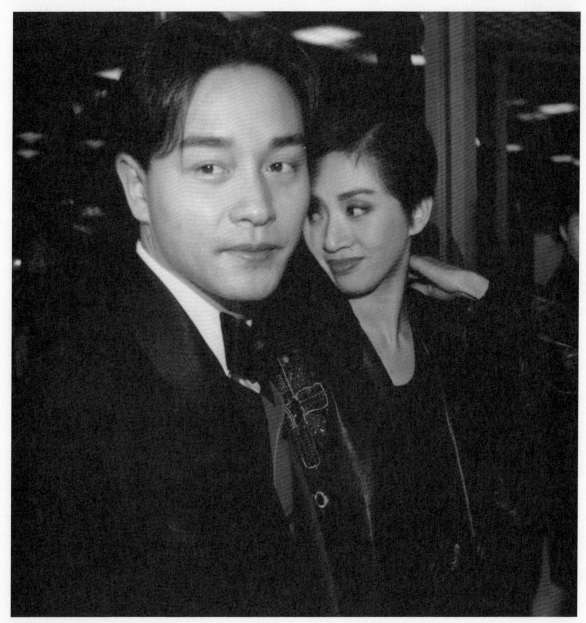

第二十八屆最佳男女主角入圍者張國榮及梅艷芳出席典禮。1991.12.07（金馬執委會提供）

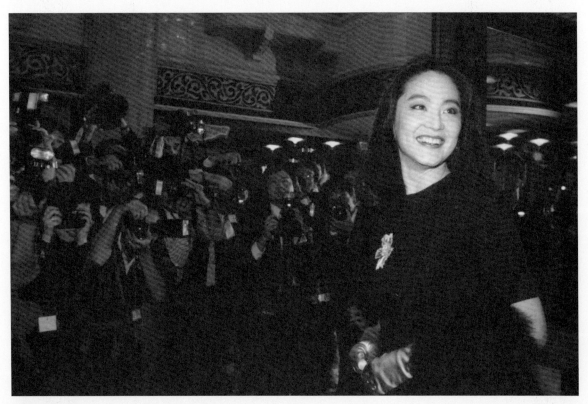

媒體爭相捕捉出席第二十八屆典禮的影后林青霞的迷人風采。
1991.12.07（金馬執委會提供）

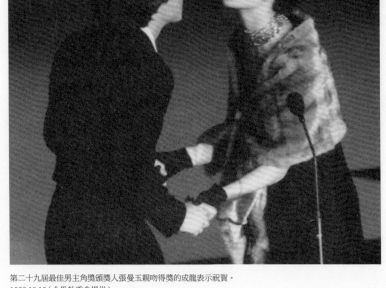

第二十八屆最佳男主角郎雄與最佳女主角張曼玉。
1991.12.07（中央日報社提供）

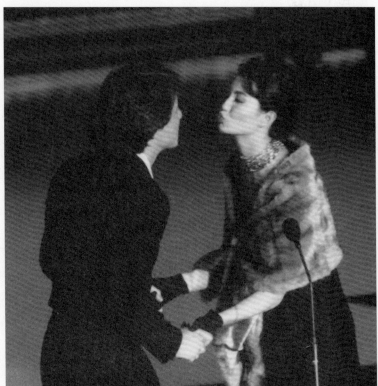

第二十九屆最佳男主角獎頒獎人張曼玉親吻得獎的成龍表示祝賀。
1992.12.12（金馬執委會提供）

第二十九屆最佳男主角成龍與最佳女主角陳令智。
1992.12.12（外交部提供）

第三十屆最佳男主角成龍與最佳女主角吳家麗。
1993.12.04（金馬執委會提供）

曾以《梁山伯與祝英台》及《西施》獲得兩座最佳導
演獎的李翰祥，出席第三十屆典禮。
1993.12.04（金馬執委會提供）

張毅、楊惠姍參加第三十屆典禮，於星光大道上簽
名留念。1993.12.04（金馬執委會提供）

梁朝偉、吳君如與郭富城為第三十屆典禮表演「六〇年代歌舞秀」。
1993.12.04（金馬執委會提供）

第三十一屆最佳導演入圍者楊德昌（左一）、王家衛（左二）、蔡明亮（右二）與關錦鵬（右一）參加入圍導演座談會。隔天頒獎典禮由蔡明亮以《愛情萬歲》獲獎。
1994.12.09（金馬執委會提供）

第三十一屆最佳男主角梁朝偉與最佳女主角陳冲。
兩人於第四十四屆又再度同獲男女主角獎。
1994.12.10（中央社提供）

第三十二屆最佳男主角林揚（左）因身體因素無法到
場領獎，事後導演萬仁（右）將獎座親自送到他手
中。1995.12.11（聯合報系提供）

第三十二屆最佳女主角蕭芳芳從張國榮手中接獲獎座。
1995.12.09（金馬執委會提供）

李行榮獲第三十二屆終身成就特別獎。
1995.12.09（金馬執委會提供）

第三十二屆最佳導演獎頒獎人侯孝賢揭曉得獎者是以《好男好女》入圍的自己，在向其他入圍者表示不好意思
後從另一位頒獎人徐克手上接過獎座。1995.12.09（金馬執委會提供）

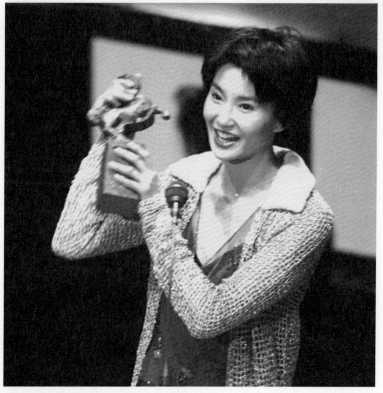

陳果以低成本的《香港製造》一舉拿下第三十四屆最佳導演。1997.12.13（金馬執委會提供）

第三十四屆最佳男主角謝君豪。
1997.12.13（中央社提供）

張曼玉以《甜蜜蜜》獲得第三十四屆最佳女主角，三度榮登影后。
1997.12.13（外交部提供）

00ˢ

→
Golden
Horse
Awards

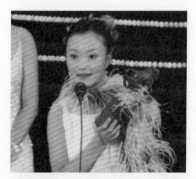

李小璐以不滿十七歲之齡獲得第三十五屆最佳女主角，成為年紀最小影后紀錄保持者。
1998.12.12（金馬執委會提供）

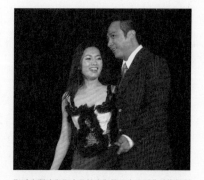

影后李麗珍與影帝吳鎮宇為第三十八屆典禮擔任頒獎人。2001.12.08（中央社提供）

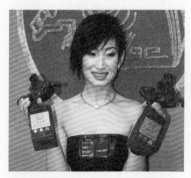

秦海璐以《榴槤飄飄》同時獲得第三十八屆最佳女主角及最佳新演員。2001.12.08（中央社提供）

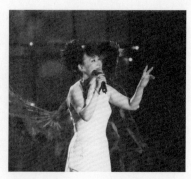

影后翁倩玉在第三十八屆典禮大秀歌藝，表演精彩。
2001.12.08（金馬執委會提供）

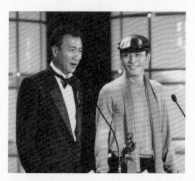

劉燁以《藍宇》獲得第三十八屆最佳男主角，他和師哥胡軍相約不管誰得獎，都要一起上台。
2001.12.08（金馬執委會提供）

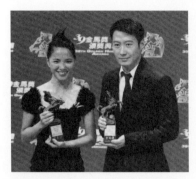
第三十九屆最佳男主角黎明與最佳女主角李心潔。
2002.11.16（金馬執委會提供）

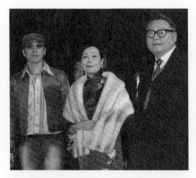
第九屆最佳導演丁善璽與家人一同參加第四十屆典
禮。2003.12.13（聯合報系提供）

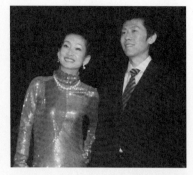
影帝夏雨和影后秦海璐於第四十屆典禮星光大道。
2003.12.13（金馬執委會提供）

麥兆輝（左一）與劉偉強（左二）以《無間道》同獲第
四十屆最佳導演。
2003.12.13（金馬執委會提供）

入圍第三次，終於以《無間道Ⅲ終極無間》獲獎的第
四十一屆最佳男主角劉德華。
2004.12.04（金馬執委會提供）

第四十一屆最佳女主角楊貴媚上台領獎前接受梁朝偉的擁抱祝賀。
2004.12.04（金馬執委會提供）

第四十三屆最佳男主角郭富城與最佳女主角周迅。
2006.11.25（金馬執委會提供）

舒淇以《最好的時光》獲得第四十二屆最佳女主角。
2005.11.13（金馬執委會提供）

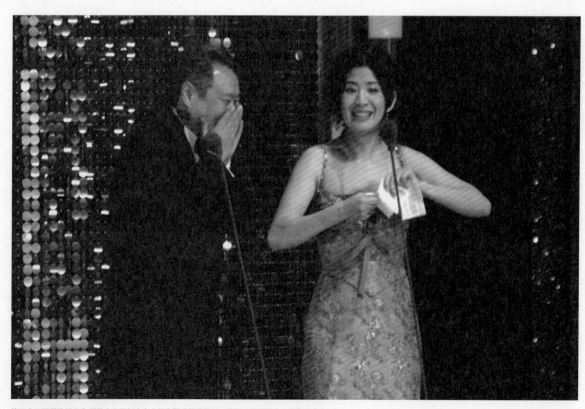

第四十四屆最佳男主角頒獎人吳君如未宣布就先撕破得獎信封，讓另一位頒獎人李安驚嚇失色。
2007.12.08（金馬執委會提供）

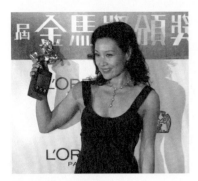

第四十四屆最佳女主角陳冲。
2007.12.08（金馬執委會提供）

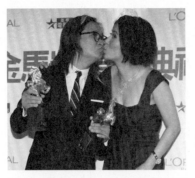

《投名狀》獲得第四十五屆最佳劇情片及最佳導演兩
項大獎，導演陳可辛開心親吻女友吳君如。
2008.12.06（金馬執委會提供）

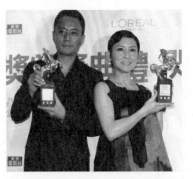

第四十五屆最佳男主角張涵予與最佳女主角劉美君。
2008.12.06（金馬執委會提供）

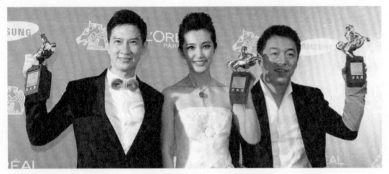

第四十六屆最佳女主角李冰冰（中），和史上第一次雙影帝張家輝（左）、黃渤（右）。
2009.11.28（金馬執委會提供）

戴立忍以《不能沒有你》獲最佳劇情片、觀眾票選最
佳影片、最佳導演、最佳原著劇本等多項大獎，成
為第四十六屆大贏家。2009.11.28（金馬執委會提供）

第四十六屆典禮特別安排侯孝賢（左一）、關錦鵬（左二）、李安（右二）和杜琪峯（右一）四位導演一起頒發最佳導演獎。
2009.11.28（金馬執委會提供）

10^s

→
Golden
Horse
Awards

鍾孟宏以《第四張畫》獲得第四十七屆最佳導演及年度台灣傑出電影兩座大獎。
2010.11.20（金馬執委會提供）

第四十七屆最佳男主角阮經天喜獲金馬。
2010.11.20（金馬執委會提供）

第四十七屆最佳女主角呂麗萍致得獎感言。
2010.11.20（金馬執委會提供）

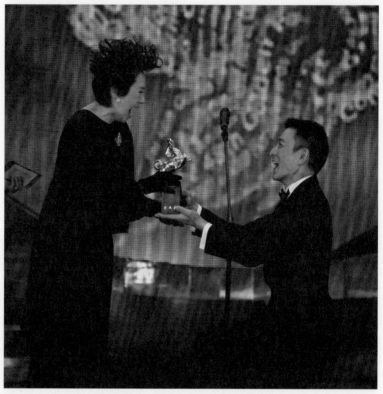

劉德華以跪姿將第四十八屆最佳女主角獎座頒給與他有三十年母子戲緣的葉德嫻。
2011.11.26（金馬執委會提供）

孫越獲第四十七屆特別貢獻獎。
2010.11.20（金馬執委會提供）

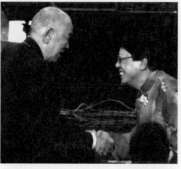

第四十八屆最佳導演許鞍華（右），上台領獎前接受王羽握手祝賀。2011.11.26（金馬執委會提供）

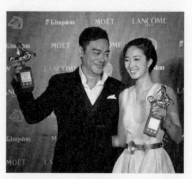

第四十九屆最佳男主角劉青雲與最佳女主角桂綸鎂。
2012.11.24（金馬執委會提供）

此
———
刻

Golden
Horse
Awards

50th

Golden
Horse
Awards

50th

用電影告訴觀眾什麼是情，什麼是榮譽

丁善璽

第九屆（1971）最佳導演，《落鷹峽》
第四十八屆（2011）終身成就紀念獎

丁善璽與我緣起於 1971 年初春，那是我和鄧育昆聯合編寫《落鷹峽》電影劇本完成後，展開積極的籌備，並甄選導演，考慮者眾，遲未決定。適時，有人推介當時剛出道的丁善璽極具潛力，於是約他見面。

丁善璽高大闊背，胖碩平頭，說起話來時鎖眉頭，在爽涼的天氣裡，額頭上常冒著汗珠，初時還以為他很緊張，但談到電影入神時，他像著了魔般地滔滔不絕，展現出覽閱廣博、思維敏銳、創想豐富、語帶禪佛精義而深於儒道思想、鍾靈毓秀、才華洋溢；一席長談之後，遂將《落》片執導工作重托於他。

《落鷹峽》是描述民初北伐革命軍先遣人員，單槍匹馬潛入北洋軍閥三不管地帶與北洋餘孽、軍火販子爭奪一批私藏的軍火而展開激烈鬥智鬥力的動作俠情故事。透過主角人物樓明月，正氣凜然地揭櫫「善惡終有報，天道本輪迴，不信抬頭看，蒼天饒過誰！」的懲惡揚善主題。

丁導演勘定外景在高雄的「月世界」拍攝，該地主要是泥岩構成的青灰岩，因高鹼性，不適草性生長，形成光禿疊巒的山脊，地勢崎嶇險峻，酷似大陸北方荒漠惡地。主景「高家酒店」在峽谷隘口依山搭建，極具北方荒僻寨子風貌，透過鏡頭烘托出懸疑詭異的氣氛！

「月世界」天天烈日當空，酷熱難熬，丁善璽揮汗如雨，卻氣定神閒地指揮現場，演員們化好妝，還需穿上棉衣褲棉大衣，戴上武器配備，還沒等上鏡拍攝已汗流浹背，加上拍攝槍戰、攀登、摔馬、竄逃、廝殺翻滾等激烈動作，幾個鏡頭拍完有的受傷送醫，有的虛脫倒地，一聽歇工，大夥兒就趕緊躲到蔭涼地去吃便當。

有人隨手將殘渣剩飯丟棄荒地，疲乏的馬匹隨地排泄糞便，不數日，即引來大批蒼蠅群聚，用餐時，必須一手拿便當，另隻手不停揮舞，猛趕蒼蠅，丁善璽看在眼裡，苦笑搖頭淡淡地說：「我們這兒快成了『落蠅峽』啦！」周遭的人會意之後，哄堂大笑！當然，環境清潔很快改善，電影人就是這樣常在苦中作樂，日以繼夜，辛勤創作，成就藝術，滿足觀眾。

《落》片拍攝完成後，佳評如潮，叫好又叫座，參加當年金馬獎，陳莎莉獲得最佳女配角，在競爭激烈下，丁善璽勇奪最佳導演。榮譽之後，伴隨的是繁忙的工作，丁善璽接著為中影編導抗日名將壯烈成仁事蹟的《英烈千秋》，和孤軍死守四行倉庫英烈史實的《八百壯士》等感人肺腑的電影，也帶動了拍攝抗日戰爭影片的熱潮。他除了擅長處理戰爭片，文藝片、動作片、喜劇片，甚至兒童片，都十分膾炙人口。

善璽體魄素健，咸認可享上壽，詎料於 2009 年 11 月因肝腫瘤惡性病變，雖支離病榻，猶且時以影事念不去懷。斯人斯事，歷歷如繪，緣起緣滅，每當思及，感慨系之！

（文：張法鶴／圖：丁蕭蓉提供）

Golden
Horse
Awards

50th

得到金馬獎是個驚喜，我日夜流的血汗，獲得了肯定

上 官 靈 鳳

第十一屆（1973）最佳女主角，《馬路小英雄》

▼

演員可以在銀幕上扮演各種不同的角色，體驗不同的人生，但演到入木三分，讓觀眾信以為真，其實是不容易的。武打演員不能花拳繡腿，讓觀眾識破，而成為一個女武打演員更是難上加難，要打得好，打得漂亮，談何容易，像上官靈鳳所說的，勤練武功，生活上必定要有所犧牲，例如不能擦指甲油，因為她的手是用來打的。

「我從小就很安靜，不太喜歡出去交朋友、出去玩，但是對於武術，講句不謙虛的話，我倒是很有天份。」高中時因緣際會考進聯邦電影公司，一夜之間成了電影明星，當上武打演員可得付出很大的代價，一般女孩過的日常生活，對她反倒是難得，但這也是上官靈鳳與電影和武打的緣分。「我很感謝聯邦電影公司，他們從香港請來韓英傑師傅，專門訓練我們拍動作片。我們早上四點鐘就起床，開始繞著台北市走路，從忠孝東路、仁愛路、信義路、和平東路、羅斯福路，繞到西門町、總統府，這一趟來回就要四個鐘頭，每天都要走路和練功夫。」這是紮實的訓練，從武打的姿勢、瀟灑的劍術，無一不需要苦練，也因此造就了銀幕上的英雄人物，「武術指導教給我的動作，我一看就記下來，馬上練，今天要套的招數，也立刻上手，然後很幸運地被選中擔任《龍門客棧》的女主角，當時我還沒有滿法定年齡，還請我媽媽代我簽字。」

「聯邦電影公司給了我機會，讓我發現我在這方面有天份，我很少 NG，很省底片，所以電影公司老闆都很喜歡找我拍動作片，時勢造英雄，我就這樣拍了好多武打片。」上官靈鳳拍了近百部電影，以武俠片和動作片居多，「武打片不是一般的電影，要有很多的訓練，天份很重要，還要有興趣、有毅力，你才能繼續在這條路上走下去。」從入行拍《龍門客棧》開始，上官靈鳳便養成了練功的習慣，跆拳道、太極劍、瑜伽後來成為她每天必修的功課，沒有間斷過，運動變成她的嗜好，讓她的身體受惠至今。「每一個通告前我就要去練功夫，這樣才能保持身體的柔軟度，所有的動作在電影裡才能看起來是輕盈的。」

上官靈鳳特別感謝胡金銓導演慧眼讓她進入電影圈，也感謝侯錚、羅維和張佩成導演在電影裡塑造她成為一個有個性、有毅力的武打女星。1973 年，上官靈鳳以《馬路小英雄》獲得第十一屆金馬獎最佳女主角，她很意外這個獎會頒給一個武打演員，「我非常開心，好像走在七彩的雲霧裡，浮著、飄著，得到金馬獎是個驚喜。」

「我的辛苦，我的受傷，我日夜流的血汗，都獲得了肯定和成就。」上官靈鳳說電影是一個奇妙的世界，銀幕下她的辛苦付出成為流暢而美麗的武打招式，卻能帶給身為觀眾的我們，如此美好的觀影回憶。

（文：唐明珠／圖：陳又維）

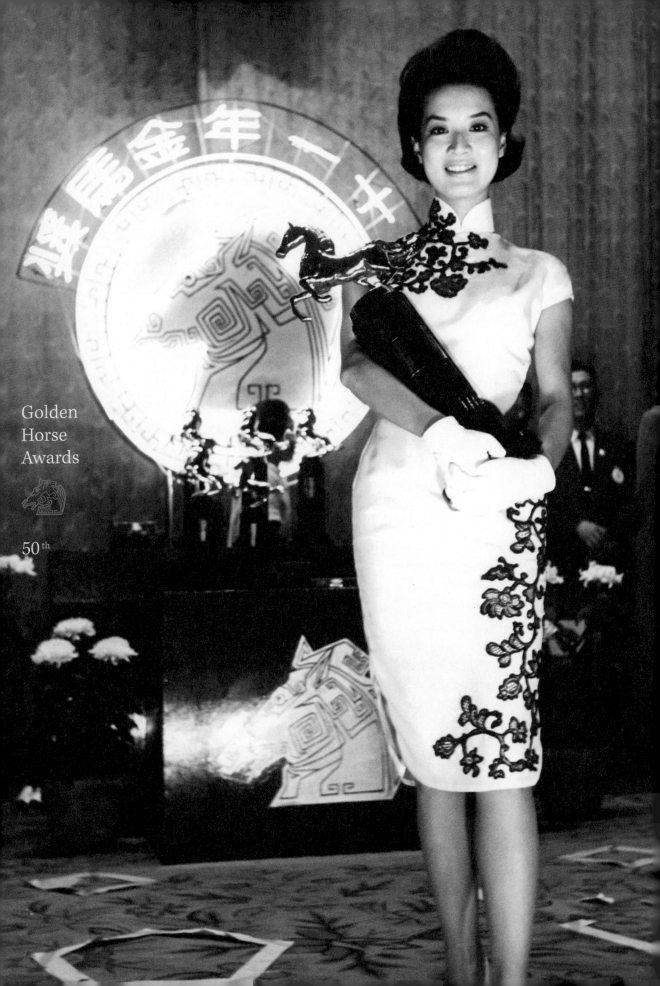

金馬奬 一年金馬奬

Golden
Horse
Awards

50th

油然而來，我見猶憐

尤 敏

第一屆（1962）最佳女主角，《星星月亮太陽》

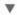

回首華語電影風起雲湧的五〇、六〇年代，正是女星掛帥的全盛時期。盱衡彼時影壇，尤敏二度獲頒亞洲影后，「玉女」封號當仁不讓。不少年輕觀眾曾經提起，覺得「還珠格格」趙薇和尤敏外型神似。然而像也罷，不像也罷，這正是一代玉女歷久彌新的「保鮮期」——五〇年代中後期照亮星空的尤敏，在四十年後還有觀眾拿她與新生代女星相提並論。1962年，尤敏膺選首屆金馬影后，作品《星星月亮太陽》獲頒最佳劇情片，由此揭開華語影史上新的一頁。

作家徐速在香港發表《星星月亮太陽》小說，當年引起極大轟動。故事以男主角第一人稱主述他在波瀾壯闊的大時代，先後遇見三位女子，正如天上的日月星辰，輝映著真、善、美人性光輝。面對烽火家國與兒女私情的交錯關鍵，「星星」、「月亮」、「太陽」三人分別做出抉擇：星星自立自強，走出貧困險境成為戰地護士，最後燃燒生命的餘燼，因病逝世；月亮是虔誠的教徒，帶著音樂、舞蹈，深入前線勞軍，最後放棄俗世生活，成為修女；太陽則是熱情爽朗的文字工作者，先以筆、再以劍，對抗外來強敵，最後在戰場上負傷，慷慨投身心靈建設，盡一己之力報效社會。

小說改拍成電影，三個性格鮮明的女主角，總共能容納、展覽出多少耀眼的明星光輝！尤敏的星星、葛蘭的月亮、葉楓的太陽，各勝擅場，渾然天成；聚焦在尤敏身上，從開場的小家碧玉，寄人籬下，逆來順受，到後來與「月亮」相識，搖身變成護校學生，接著投身戰地醫院，在磅礴的時代巨流裡，以一手盈握的纖細腰枝，傲然迎向萬里江山的巨變。勝利後病體支離，在葛蘭、葉楓簇擁下，尤敏飾演「星星」朱蘭的逝世場面，哀而不傷，悱惻纏綿；三位影壇天后，以尤敏為中心，成就了空前絕後的明星表演示範，餘香至今，仍情味無窮。

導演易文曾在《星》片特刊裡，稱許這位他習慣直呼小名「露露」的影后「蘊藉含蓄、謙虛斯文，一種『油然而來』的表演方式，想來觀眾早有讚賞」。日本影壇更贈她一個「可憐女優」的別號，這絕非嫌她「可憐」，而是嘉許她值得珍惜、我見猶憐。

誠如易文「油然而生」的四字讚詞，尤敏總是不慍不火地散放瑩瑩光輝，像磁石般吸引我們的目光；天然生成的優雅氣質，無論戲份多少，都必然壓場的絕佳法寶。她塑造角色，誠懇而由衷。看似不費吹灰之力，其實人物的喜怒哀樂，已經完全「吞」了下去，只要開麥拉一轉動，她的大眼睛一閃，劇中人就活生生站在你我眼前。

細數她的佳作，亞展獲獎的《玉女私情》、《家有喜事》，溫馨活潑的《快樂天使》，百折千迴的《無語問蒼天》，還有新近出土、難得一見的《異國情鴛》，《星星月亮太陽》更無疑是她演藝生涯的集成之作。

（文：陳煒智／圖：外交部提供）

堅忍剛毅的民國男子臉譜

王引

第一屆（1962）最佳男主角，《手槍》
第九屆（1971）最佳男主角，《緹縈》
第十八屆（1981）特別獎

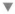

有人說演員的演藝生命周期十分有限，女演員難免因歲月流轉而漸失風華，比起來男演員的演藝生命似乎較為長久，因為有的男演員年輕時英俊挺拔，年歲漸長後，卻因為歷練豐富更顯成熟魅力。

而王引卻是一入行即樹立性格小生風格，從影五十多年，又演又導，人稱影壇鐵漢，在華人男演員中顯得頗有特色。

王引祖籍天津，1911 年，民國成立的那一年出生在上海，本名王春元，畢業於注重英文教育的上海聖芳濟學院，之後進入洋行工作，幾經不同行業的嘗試後，因為喜愛電影，萌生擔任電影演員的念頭。在製片兼演員的同鄉任雨田的介紹下開始他的演員生涯。

初登銀幕，在《鐵血英雄》片中演一個不起眼的小角色，導演要他從一棵很高的樹上跳下來，他勇敢地跳了，卻受了傷，但是年輕氣盛的他好勝心強，竟忍住疼痛繼續演出。

或許觀眾在這部電影裡對他印象不深，但拚命三郎的精神被製片人注意到了。《火燒青龍寺》開拍，王春元就演了一個吃重的角色，他的體格健壯，身手矯捷，有一種陽剛磊落的氣質，因此幾部戲下來，便逐漸打開知名度，後來武俠片當道，王春元的英雄氣概十分鮮明，成了武俠類型電影的當紅炸子雞。

導演史東山執導《女人》一片，選定王春元擔綱男主角，還建議他把名字改成王引，果然此後星途平坦，岳楓導演的《逃亡》、史東山導演的《人之初》、卜萬蒼導演的《凱歌》、王次龍導演的《新婚大血案》，他都擔綱男主角，演技也越發洗鍊。

王引臉部線條粗獷剛毅，詮釋起硬漢角色特別有說服力，「硬派小生」的美譽不脛而走。但王引可不只是想在銀幕上耍酷，他對電影還有更大的理想，於是演而優則導，1946 年在《慾望》一片初執導演筒，並自創電影公司拍攝電影，導演作品多達三十餘部。雖然已經坐上導演椅，王引並沒有放棄演戲，好的劇本仍然吸引他繼續在幕前演出，1962 年邵氏公司出品的《手槍》，讓他勇奪第一屆金馬獎最佳男主角。

六〇年代愛情文藝片盛行，王引買下瓊瑤原著《煙雨濛濛》的電影版權，親自執導該片，並慧眼識英雌，挑選歸亞蕾飾演女主角，在 1966 年讓她拿了金馬影后。1971 年，王引又以李翰祥執導的中國電影製片廠大戲《緹縈》獲第九屆金馬獎最佳男主角。看來王引跟金馬獎的緣分頗深呢！

王引主演的電影多達六十餘部，《長巷》、《玉女私情》、《後門》、《吳鳳》、《我父我夫我子》、《吾土吾民》等片都膾炙人口，他低沉的嗓音，厚實的演技，堅忍剛毅的民國男子臉譜，隨著他的影片，在流轉的歲月中沉澱出一個真誠而可以信賴的形象。斯人已遠，光影長存，這是王引帶給我們深刻無比的記憶。

（文：唐明珠／圖：電影《吾土吾民》劇照，財團法人國家電影資料館提供）

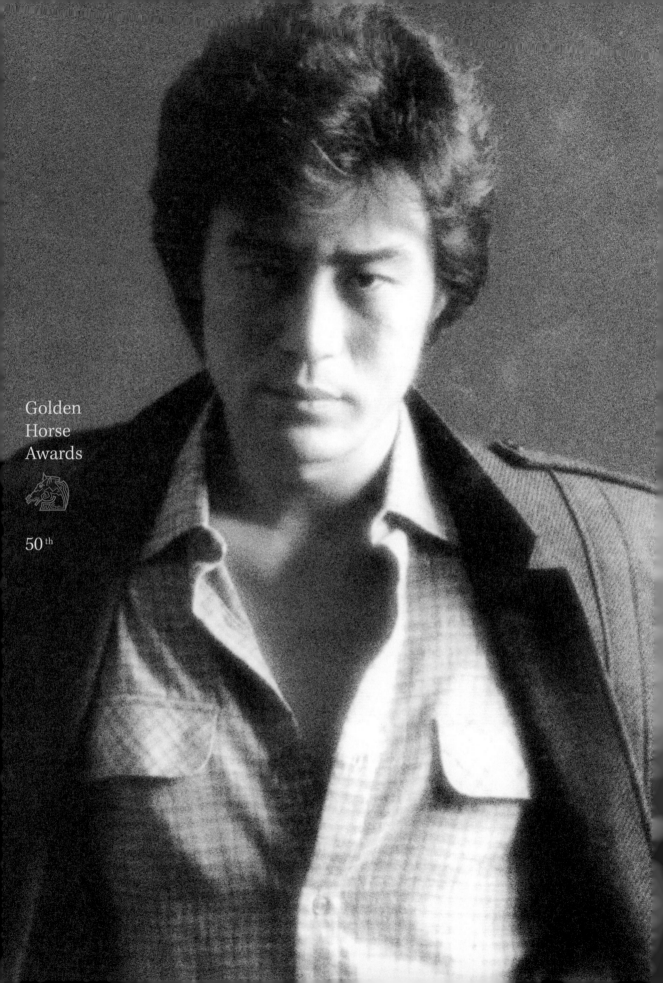

Golden
Horse
Awards

50th

其實當演員才是我人生很大的轉變

王 冠 雄

第十七屆（1980）最佳男主角，《茉莉花》

每一個時代都有屬於他們自己的故事和記憶，電影作為一個載體，承載著許多人共同的生活記憶，當時的流行是什麼？當紅的歌手是誰？誰又是最受矚目的電影明星？

八○年代的王冠雄，無疑是華人影壇中的一哥，他的大俠形象在當時可說是風靡港台兩地，所向無敵。

1980年，王冠雄以《茉莉花》獲得第十七屆金馬獎最佳男主角，回憶起得獎時，有一次跟陳俊良導演在金馬獎頒獎典禮外面抽煙，陳導問他想不想得獎，王冠雄說當然想啊，於是這部為拿獎而寫的劇本就開拍了，王冠雄主演了他唯一一部戰爭文藝片。「雖然《茉莉花》是為得獎所打造的電影，但是我也真的沒想到會得獎，上台去領獎時，我的腦袋一片空白。」銀幕大俠其實很真誠可愛。問他參加金馬獎印象最深的人或事，他說他曾和姚煒搭檔主持第二十一屆金馬獎頒獎典禮，那一年跟他合作過多部電影的楊惠姍以《小逃犯》獲得影后，楊惠姍上台致詞一開場就說：「我從小不管想要任何一樣東西，都是那麼難。」雖然他很高興看到好朋友得獎，但這句話也讓他一陣心酸。這是王冠雄性格巨星外表下的感性溫暖。

他於2000年在美國創立「Brain Enhancement 優質大腦機構」，針對「自閉症及學習障礙兒童」大腦功能的改善工作長達十三年，更成立了非營利性質的「ASD自閉症及學習障礙兒童關懷協會」，事業家庭生活穩定，更因為這深具意義的助人工作感到快樂。他說：「眼看這些孩子從只能說幾個簡單的字，到能夠更完整表達一句話，甚至可以回到正規的教育體系，以優異的成績得到全額獎學金，順利進入州立大學，心裡覺得很安慰，這是我做過最有意義的工作。」

從演員到主持「優質大腦計畫」，是人生很大幅度的轉變，但他笑說：「其實當演員才是我人生很大的轉變！雖然我做過很多不同的工作，但是進入電影圈拍戲對我而言是個很好的經歷。金超白導演找我拍《潮州大兄》帶我進了電影圈；蔡揚名導演讓我認識了鏡頭，明白演員是做什麼的，不像以前像個傻瓜一樣站在那裡；我很喜歡陳俊良導演，他很懂戲，對戲的鋪陳和運作很好，人又非常謙虛溫和，做事非常踏實；我年輕進電影圈時很謙虛，也很尊重前輩，魯平是個大哥，很樂意跟我分享他很多的經驗，讓我省很多事，他一直都是我圈內最好的朋友。」

王冠雄在三十五歲時，演藝事業正如日中天，但他因為電影的大環境不好而離開電影圈。主演過百部以上的電影，得過影帝，他和金馬獎以及台灣電影的淵源都很深。這麼多年過去，他沒有回頭也沒有後悔過，但這緣分仍然留在許多影人與影迷的心中，大家相信他在電影以外的人生和事業依然豐富精彩，我們祝福他！

（文：唐明珠／圖：王冠雄提供）

這兩天應該講的都講得差不多了，應該謝的我都謝得差不多。最後我要謝謝我的太太，她是我最忠實也是最公正的觀眾。

——第二十八屆最佳導演得獎感言

他的每一步，總是能在話題魅力與藝術成就上，同時令人難以忽視

王 家 衛

第二十八屆（1991）最佳導演，《阿飛正傳》

在現今香港影壇之中，提到最富國際盛名的導演，如果王家衛排第二，大概沒人敢稱第一。老是喜歡戴著墨鏡出席公眾場合的王家衛，以獨樹一格的敘事與影像美學，在影壇建立了強烈的個人風格。他曾五度入圍金馬獎最佳導演，並在 1991 年以《阿飛正傳》獲獎；至於世界三大影展上的各項殊榮與紀錄，更是不計其數。

生於上海，後於香港求學，王家衛和許多同輩的香港導演一樣，都出自電視圈的歷練。八〇年代開始進入電影界，寫過許多劇本，因受到鄧光榮賞識，投資他開拍第一部電影《熱血男兒》。這部描寫黑道戀曲的文藝片受到歡迎，並讓他初生之犢就能首度入圍金馬獎最佳導演。他與鄧光榮再度合作《阿飛正傳》，除了前一部作品裡的劉德華、張曼玉與張學友，再加上張國榮、梁朝偉與劉嘉玲共六大巨星合作，造成空前話題。

《阿飛正傳》為王家衛點燃了濃烈個人風格的火苗，既與《熱血男兒》產生明顯的割裂，也是他與愛將梁朝偉合作的開始，更展露了與當時主流電影截然不同的風貌，最後讓他在金馬獎與香港電影金像獎雙雙奪下最佳導演獎。尤其 1991 年金馬獎最佳導演競爭激烈，同場入圍的包括楊德昌、關錦鵬與李安，簡直是「夢幻組合」，王家衛以新穎且大膽的電影語言勝出，現在看來，尤見當年評審團的不凡勇氣與前瞻眼光。

從此之後，王家衛的創作生命更加盡情揮灑，《重慶森林》的浪漫自在、《東邪西毒》的顛覆經典、《春光乍洩》的同志情慾，到《花樣年華》的登峰造極，在他電影中，那男女們永抱遺憾的愛情、反覆呢喃的記憶，隨時跳躍停留的時間，以及迷人不已的音樂，都成了再清楚不過的作者印記。他陸續征戰坎城、柏林與威尼斯影展，特別是坎城影展對他推崇備至，不僅《春光乍洩》讓他成為第一個獲最佳導演獎的華人導演；之後無論擔任評審團主席、《我的藍莓夜》（*My Blueberry Nights*）榮登開幕片，或者《花樣年華》的影像變成影展的海報主視覺，全都在華人影壇中創下首例，亦證明他在影壇地位的節節高陞。

王家衛的成就，更跨出華語影壇。2007 年他遠赴美國，拍出《我的藍莓夜》一片，集合裘德洛（Jude Law）、諾拉瓊斯（Norah Jones）與娜塔莉波曼（Natalie Portman）等知名演員合作。之後他回歸武俠精神、又戮力賦予新貌的《一代宗師》，再次為自己寫下新的里程碑。

他的每一步，總是能在話題魅力與藝術成就上，同時令人難以忽視。個人風格的極致，也總是愛恨分明的極端，無論你喜歡或不喜歡，「王家衛」這三個字，早已經是一個金光閃閃的響亮名牌。

（文：塗翔文／圖：澤東電影公司提供）

Golden
Horse
Awards

50th

謝謝我的老師白導演（白景瑞），還有胡導演（胡金銓），都在這，今天非常高興，真的要說幾句謝謝的話。謝謝我的工作人員，幾個月呀，非常辛苦，真的非常謝謝你們。還有我的演員，澎恰恰、文英、楊貴媚等等，非常謝謝。另外最重要要謝謝一個人，提拔我做導演的江日昇先生，他可能現在已經不做電影了，但還是要謝謝他。

——第二十九屆最佳導演得獎感言

導演有一種不妥協的力量，如果沒有，我想電影也不會有什麼特別

王 童

第十三屆（1976）最佳彩色影片美術設計，《楓葉情》／第二十屆（1983）最佳服裝設計，《天下第一》
第二十二屆（1985）最佳美術設計、最佳服裝設計，《策馬入林》
第二十四屆（1987）最佳導演，《稻草人》／第二十九屆（1992）最佳導演，《無言的山丘》

▼

時光流轉，絕大多數台灣人並未親身經歷過劇變的年代，對台灣歷史的影像記憶，多是透過電影建立的。王童便是將台灣歷史化為影像最重要的人物之一。

尤其是被譽為台灣近代三部曲的《稻草人》、《香蕉天堂》、《無言的山丘》，悲愴的史詩形式，穿插幽默辛辣的諷刺，呈現社會底層小人物在大時代裡的卑渺。見微知著，深厚並有情地重現了台灣的身世。

家學淵源的王童，自小培養了紮實美學基礎，藝專畢業後進入中影製片廠擔任美術，跟隨李翰祥、胡金銓導演學習，也先後與李行、丁善璽、白景瑞、宋存壽等導演合作，見證台灣電影數代起伏興衰，也積累著自身的創作能量。

「我這個美術很喜歡跟導演在一起，拍的時候我都在旁邊看，所以我看到他們怎麼教育演員，安排攝影機跟人的位置，就是調度。」累積了一百多部電影美術的豐富經驗後，王童的導演處女作《假如我是真的》一鳴驚人奪下金馬獎最佳劇情片，也讓譚詠麟成為金馬影帝。其後改編自黃春明小說的《看海的日子》，更讓陸小芬成功轉型，奪得金馬影后。

這段時期，他也在文人匯聚的明星咖啡廳陸續結交了眾多文學、藝術家友人，深化了他想拍自己土地故事的想法，「我們生活在這裡，要關注這裡，拍《看海的日子》時，已經在蒐集資料，準備要拍台灣三部曲，這段成長歷史應該要被記錄。」

執著於這個夢想，即使重現舊時代樣貌的過程異常艱鉅，他從未退卻。他曾要求劇組在開拍前三個月種水稻，為的是開拍時那一片風吹結穗，而為了表現蒼茫的時代感，他也曾親自捲起褲管和劇組人員一同種植幾千株油菜花，「用影像說故事的人，他本身腦中就有一個視覺，一定要達到你理想的美，沒有錢、手工業的電影，就是去做。」

凡事親力親為，著魔般投入所有時間精神心力，「總之一個導演就是瘋子。他總是有一個力量，他不會妥協，如果沒有這個，我想電影也不會有什麼特別。」最終，每一段看似慘烈的拍攝過程，都臣服於這股強烈的意志力，烙印於膠卷上成為壯闊的永恆。

個人奪得六座金馬獎，但王童其實最在意的，還是自己的演員是否受到肯定，因此《無言的山丘》楊貴媚奪獎呼聲最高卻意外落馬，讓王童和楊貴媚兩人在典禮上難過落淚，「楊貴媚沒得獎，我很奇怪，她實在表現太好。」

永遠眼神熱切地彷彿還有太多故事得說，太多觀念必須傳承，王童從美術到導演，從真人到動畫電影，從創作到學術，提攜一代代新進電影人，從未停歇，「希望台灣電影成功，所以才去教書，因為要扎根。」這位真正深具文人涵養、大器視野的作者，仍全心全意地持續為當代的台灣電影砌築更穩健的根基。

（文：彭雁筠／圖：林盟山）

首先我要感謝新聞局主辦單位給我這份榮譽，然後我再感謝家裡的人對我的鼓勵，希望國片以後在藝術化、專業化跟國際化的理想，向前邁進。

——第十七屆最佳導演得獎感言

「動手」來拍實驗電影、來建議國片改進，是最實際的做法

王菊金

第十六屆（1979）最佳紀錄片攝影，《台灣的蝴蝶》
第十七屆（1980）最佳導演，《六朝怪談》

王菊金不是台灣電影「失落的篇章」，他曾在電影圈主流內進行過一場短暫的飆浪之旅，標榜著一種在地實驗的意志，為那個電影時代轉捩點上的一代人彰顯了一面獨特的形象。

在拍攝第一部劇情片《六朝怪談》之前，恰恰在那個台灣還有國片市場與夢想、沒有電影法與國際電影節，且電影獎有限的戒嚴時空下，王菊金從紀錄片與實驗電影兩個領域裡嶄露頭角：他接拍的「芬芳寶島」系列紀錄片，兩度獲頒金馬獎優等紀錄片；1978年第一屆全國性優良實驗影片競賽中，他的《風車》獲得最佳十六釐米劇情長片金穗獎。從實驗電影的摸索中，他看到一個不一樣的國片視野。

1979年春天，《六朝怪談》在澎湖望安開拍——低成本的三段式結構、反明星卡司的選角策略與十足「手作」精神的攝製方式，在他有守有為的堅持下，克服困難，終於以不俗的票房、影評人的讚譽，獲得1980年金馬獎最佳導演榮耀，繼而代表台灣冊列在第五十三屆奧斯卡最佳外語片的角逐名單等等，為他個人也為台灣影壇帶來新的展望。

「我們也應該有勇氣丟下『新藝綜合體』，因為介於新藝綜合體和標準銀幕間的『方格銀幕』可保存最天然的顏色；國片中唯一嘗試過的大概是《跳灰》，效果相當好。」（1979年6月12日《民生報》10版銀色廣場）

王菊金始終富有一股養成自實驗電影的「菲林（電影膠捲）情懷」。或許是這種源於材質的熱情，促使他更向攝製的題材大膽探近。《六朝怪談》引用志怪小說的元素並巧妙發展果報觀念，形式與內容充分展示了電影人的藝術敏感與知識分子的高度。影評人劉森堯看出王菊金的諷刺手法奠定在「戲劇過程的細節鋪排」而非「實質的諷刺概念的抒發」，尤其對於第二段〈古剎〉予以「最出色的手筆」的評價。其實片中三段的主人公各有不同階級身分，而他們的貪嗔癡怨全遭到編導無差別的尖銳諷刺——主人公們馳騁欲望的「六朝」背景，是否也暗喻著現實政治上的南方安逸？這樣藉由類型電影「喻古諷今」、傳達當代意識的敏感度，可比同時期香港新浪潮幾部開山之作，如《跳灰》、《蝶變》、《名劍》、《小姐撞到鬼》等！

在事物推速極快的1980年代，王菊金逐年拍下《地獄天堂》、《上海社會檔案》、《中國開國奇譚》、《女性注意》、《一代名妓小鳳》（原名：南京的基督）、《典妻》等片。影片屢屢因政治、風俗、宗教的話題喧騰一時。重點是，他還是在攝影與剪接力求工，堅持攝製上大幅度「手作」的原則。當台灣影壇逐漸懂得正視電影人激昂呼應時代的重要性，他的身影卻越顯孤獨。然而迄今又是多少年後，華語電影研究的有識之士們開始細嚼他的電影，包括《上海社會檔案》等片，是如何拍出來一絲地道味兒的！

（文：姚立群／圖：財團法人國家電影資料館提供）

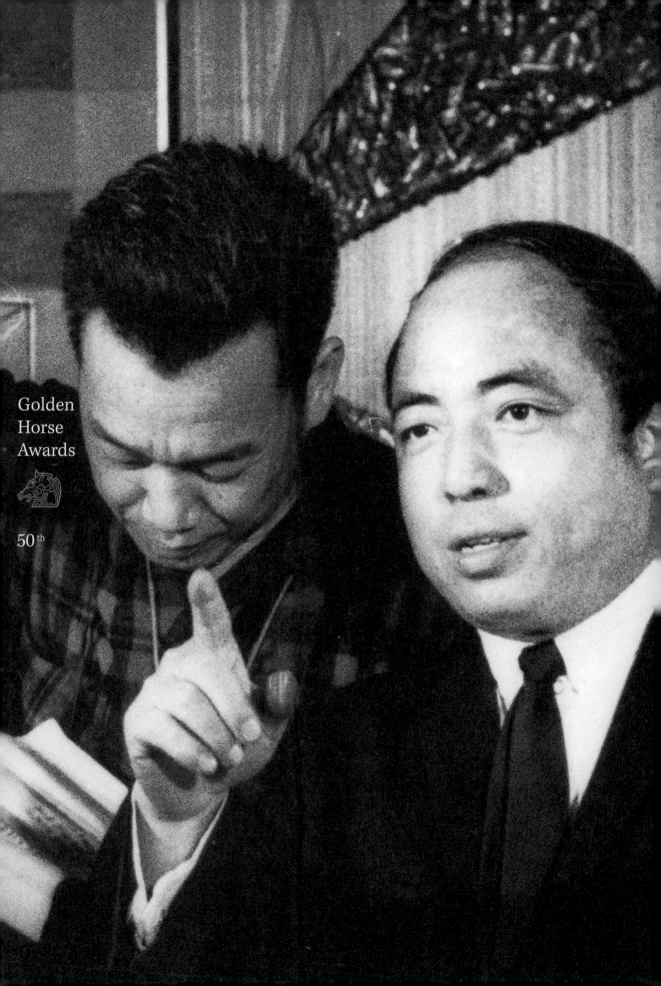

慧點天成，銳意求新

白 景 瑞

第六屆（1968）最佳導演，《寂寞的十七歲》
第七屆（1969）最佳導演，《新娘與我》
第三十六屆（1999）終身成就紀念獎

有幸追隨過白景瑞導演，可惜只學到一句開會發言要說「本席」。那是 1987 年，我獲邀擔任金馬獎評審，白導演是評審團主席，他平常說話妙語如珠，但主持會議時一開口就一句句「本席以為」、「本席的看法」，而且頓時法相莊嚴起來，真有點他電影裡那種諷世喜劇的意味。不過印象最深刻的，還是評審期間，動輒還在閱片的中影試片間旁宴會廳擺起了西餐 buffet。往後再擔任評審就都沒那麼好的待遇了，究竟是當時預算多，還是白導演個人對起居生活的講究使然，那時我在諸多前輩面前不敢多問，而今也不可考了。

曾經留學「義大利電影實驗中心」的白景瑞，是在銀幕上最大力引進西化生活的一人。他的名作《新娘與我》，即標榜歐式喜劇，還真有幾分狄西嘉（Vittorio De Sica）《昨日今日明日》（ *Yesterday, Today and Tomorrow* ）的感覺。片中的牛排、冰淇淋與時裝秀，在當時社會還很罕見，日後漸漸成了台灣電影的必備之物。而且他的作品能適時流露出慧點的喜感，和同代導演的東方式凝重大異其趣。

白氏電影在 1960 年代的確洋溢著一股新意，新在取材，《寂寞的十七歲》描寫青春期少女的孤獨與幻想；《今天不回家》敘述一夜之間老中青三段脫軌的情感；《家在台北》演繹留美學生的還鄉夢；《再見阿郎》刻畫一個鄉土浪子的人生悲歌。更能表現其新意的還是在形式，《寂寞的十七歲》竟以唯美手法呈現尖銳

的題材；《今天不回家》以輪舞的方式流利表現三段人生；《家在台北》乾脆放棄線性敘事，以誇張的分割畫面，自由的穿插、重組不同的故事，最後一概回到機場，做出落葉歸根的總結；《再見阿郎》難能可貴地將前喜後悲的情緒自然過渡；加上如《喜怒哀樂》的一段《喜》，完全不用對白，只藉動作與視樂就將書生貪戀美色的鬼故事，說得趣味盎然。

再進一步推敲，他能在風花雪月的《白屋之戀》，安裝上女主角在戲院看電影《霹靂神探》（ *The French Connection* ）的寫實性片頭；《楓葉情》、《秋歌》等浪漫言情片，固然免不了嫌貧愛富與代溝的橋段，卻還能捕捉到些許社會的脈動。再對比《寂寞的十七歲》、《再見阿郎》受限於公司政策與電檢尺度，前者妝點了太多美到極點的夢境，後者硬生生接上「健康的現在社會不再有阿郎這種人了」的片尾。至於不惜工本到歐洲拍攝的留學生三部曲，因前兩作《異鄉夢》、《人在天涯》的賣座不如預期，第三部居然改了個《不要在街上吻我》這種譁眾取寵的片名。連落力建構的史詩片《皇天后土》，也透著點隔靴搔癢的無奈。

白景瑞作品獲獎無數，對台灣電影的貢獻載諸影史。但是追探他的創作歷程，始終游移於寫實與浪漫之間，在「桃李春風」的表象下，總難免流露出一絲「江湖夜雨」的落寞。

（文：蔡國榮／圖：電影《今天不回家》工作照，財團法人國家電影資料館提供）

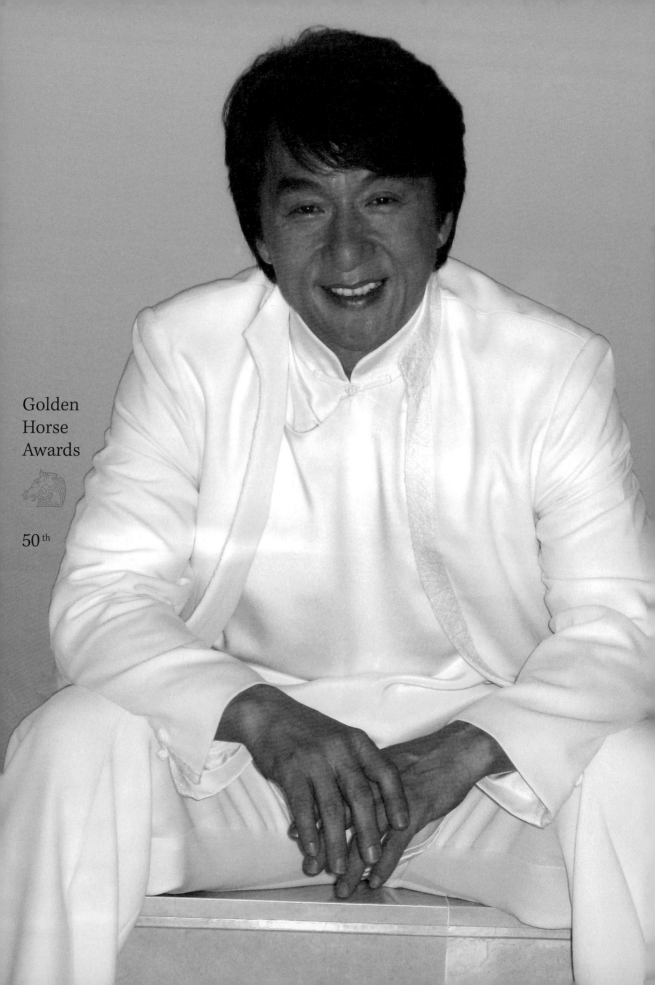

觀眾喜歡，才是最重要的肯定

成 龍

第二十四屆（1987）特別獎／第二十八屆（1991）特別成就獎
第二十九屆（1992）最佳男主角，《警察故事 III 超級警察》
第三十屆（1993）最佳男主角，《重案組》

「電影，對我來說，是事業，是成就，是財富，是興趣，如果不是我的全部，也佔了我的生命的百分之七、八十。」成龍至今主演過上百部膾炙人口的賣座電影，不僅作品總票房可說華人影星第一人，從基層做起的成龍還創下擔任最多電影職務的金氏世界紀錄，他笑說：「我大概只剩下女主角還沒做過。」雖是第一位連莊金馬獎影帝寶座的男星，但成龍拍片從來不是為了得獎，「拍電影是為了觀眾，觀眾喜歡，才是最重要的肯定。」

成龍五歲拜師于占元成為七小福之一，梨園沒落後，十七歲隨波逐流進了電影圈當特約武行，對三餐不繼的他而言，電影只是賺取營生的工作，根本沒想過金馬獎，「那時出現在金馬獎都是在我心中高不可攀的名演員，嚴俊、李麗華、林黛、凌波等。」直到參與李小龍《猛龍過江》，一場對打戲被李小龍狠K了一下，沒想到李小龍一直跟成龍道歉，謙遜巨星本色當場讓成龍誓願「有為者應若是」。

短短六、七年時間，成龍從基層做起，茶水、道具、特約、武行、武術指導，最後晉升為《蛇形刁手》、《醉拳》男主角並走紅，而後更開始自編自導成為當時嘉禾鎮山之寶；大家都知道成龍能導、能演、能編、能打，但很多人不知道這是他從基層所累積的紮實功夫，「對電影每個不同崗位的了解，讓我明白，好電影是每一個不同崗位能互相配合得最好，才

能發揮最大的價值。」八〇年代後，除了與師兄洪金寶合作《福星》系列電影，成龍還拍出《A計畫》、《警察故事》等動作喜劇經典系列，其中《警察故事 III 超級警察》更讓第三次入圍金馬獎的成龍登上影帝寶座。

對曾經以《A計畫》及《奇蹟》入圍的成龍而言，雖然每次入圍都會參加典禮，但他一直認為金馬獎是動作喜劇演員很遙遠的夢想，「因為我一直當自己是個武打演員，拿影帝？真的沒想過。」其實他當時最在意的是首次頒發的最佳武術指導獎，「那是電影圈首度肯定武術指導，希望能拿；沒想到卻意外拿到男主角獎，原來自己用心演戲是真的有人欣賞的。」

第二年，嘗試悲壯角色路線希望打破既定印象的《重案組》，讓成龍成為連莊金馬影帝的第一人，「第一次你可以說人家看見你拚命，就給了你；第二次再給你，那真的是認為那一屆沒有人比你更好。你用心去演，觀眾跟評審都會看得見。」成龍笑說因此勾起他成為演技派的夢想，「就像華人界的勞勃狄尼洛（Robert De Niro）」。

許多人認為金馬獎是最難拿到的華人電影最高榮譽，成龍心有戚戚焉，「金馬獎是華語電影中最重要的價值觀，最重要的盛會。」但他直言觀眾才是他最在乎的對象，「當年《新警察故事》沒入圍金馬最佳影片，但獲得觀眾票選最佳影片更讓我開心。」

（文：吳文智／圖：成龍提供）

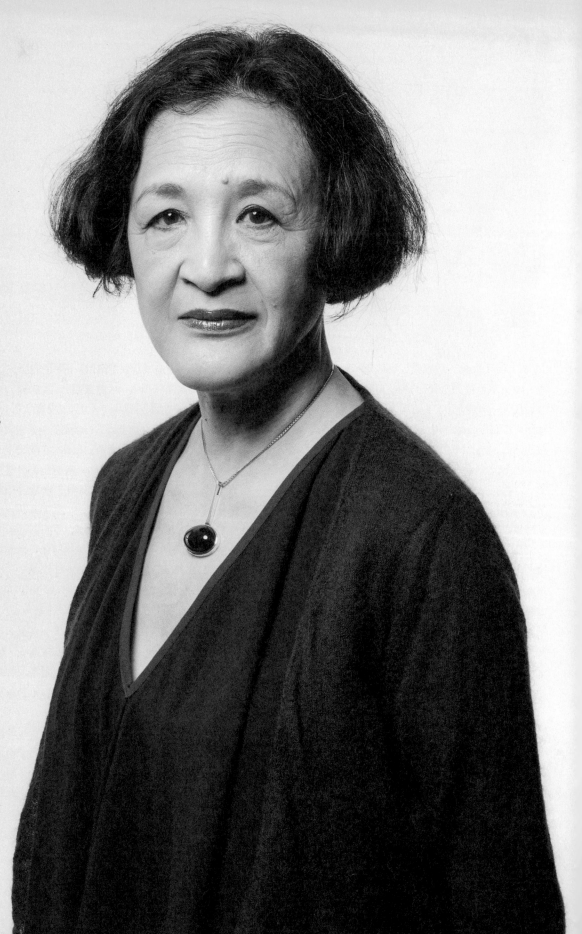

因為電影而與人結下的永誌情誼，最是難得

江 青

第五屆（1967）最佳女主角，《幾度夕陽紅》

舞蹈家江青，舉手投足盡是優雅、美麗和自信；她作為一個電影演員，透過各種角色的扮演，讓觀眾著迷於電影裡的悲歡離合。後來江青更從藝術的詮釋者變成了原創者，這多彩多姿的人生歷練，創造了既是舞蹈，也是電影的江青傳奇。

胡金銓開拍黃梅調電影《玉堂春》，在南國實驗劇團裡找到江青、方盈和李菁，試鏡後讓她們演了個小角色，把她們帶上了銀幕。然而，江青真正步入影壇的機緣，卻是她為李翰祥的電影《七仙女》編舞並擔任女主角開始。無心插柳的江青一炮而紅，成為炙手可熱的電影明星。「我十六歲離開北京舞蹈學校，十七歲當上電影明星，中間沒有過程。我在大陸沒有機會看港台電影，所以李大導演邀請我參加電影編舞工作，我並沒有高山仰止的心情，沒有想過要去爭取角色，也不知道緊張。人家都覺得這是天上掉下來的好機會，要我好好把握，我這才意識到自己成了電影明星。但從此以後就失去了自由自在的生活，不能夠隨便搭車子，不能在街上吃冰棍，讓我覺得很不開心。」

年輕的江青無法想像當演員怎麼會有這麼多的不方便，後來隨著越來越多的電影演出經驗，她終於可以了解為什麼當年從《西施》拍片現場，未換裝就直奔十大影星頒獎典禮時，竟然得到觀眾的噓聲，因為觀眾對電影明星有外表上的要求，這落差其實在當時讓江青困惑了許久。好在那段時期，俞大綱老師帶著她認識了許多藝文界的朋友，大家經常交換文化心得和藝術感想，讓隨和率性的江青獲得了另一個心靈空間，並在舞蹈和電影之間取得了平衡。

李翰祥導演無疑是影響江青最大最多的電影人，他教會了江青從鏡頭上看舞蹈的方法以及電影剪接的觀念，江青自認日後自己從事編舞、寫劇本和導演工作時，都因為李導演的教導和諸多電影工作上的訓練而讓她在創作上受用無窮。那時李翰祥的《幾度夕陽紅》更把二十一歲的江青推上了金馬獎影后的地位。「每次提到《幾度夕陽紅》，除了很開心拿到金馬獎最佳女主角的榮譽，我更難忘因為這部電影而認識了瓊瑤姐和平鑫濤先生，他們幫助我很多，對我而言，這份感念和情誼至今仍在。」金馬獎獲獎其實還有個有趣的小插曲，話說糊塗的江青忘了金馬獎宣布得獎名單的日期，卻在拜訪友人時聽見廣播裡提到江青這名字，她還以為新聞說的是對岸那個和自己同名的「紅色娘子軍」江青，渾然不知自己得獎，直到朋友連聲恭喜，這才知道自己拿了個影后。

念舊惜情的江青對於金馬獎三十和四十周年的印象深刻，昔日工作上的伙伴和朋友共聚一堂，回憶著當年工作的辛苦和快樂，如今這些都變成了親密溫馨的記憶，這是金馬獎帶給她的快樂時光，也是她在台灣影壇七年，拍了二十九部電影最珍貴的收獲。

（文：唐明珠／圖：林盟山）

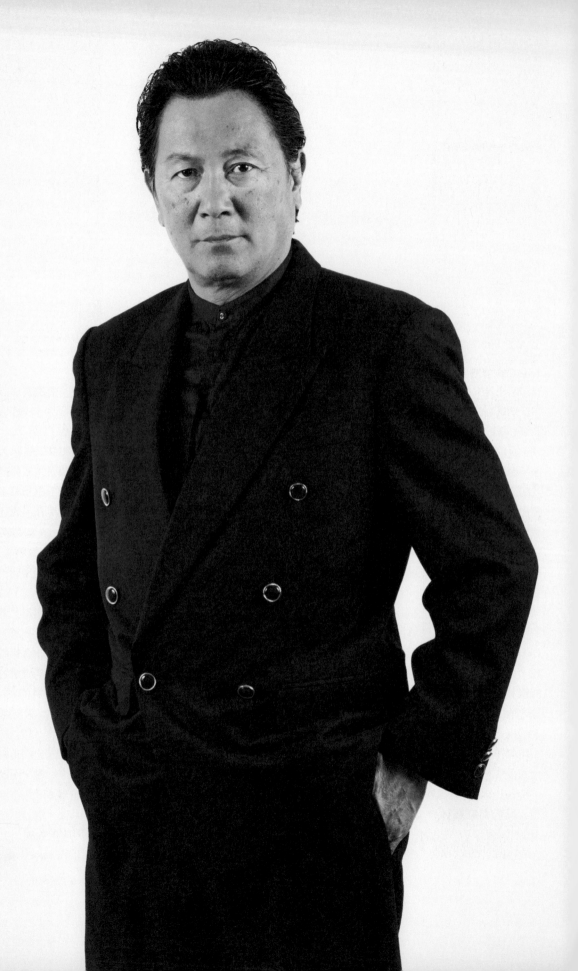

Golden
Horse
Awards

50th

我是個很感性的人，到現在都是

艾 迪

第十九屆（1982）最佳男主角，《邊緣人》

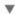

從贏得金馬影帝、一炮而紅，到之後香港、台灣如日中天的演藝事業，艾迪亦正亦邪、角色多樣的表演，可說是華語影星中相當特殊的一位。很多人都以為艾迪是幸運地瞬間暴紅，其實他出身無綫演藝訓練班，在演藝圈熬了快八年，才等到這個成名的機會。「有一天，楊群打電話找我去當男主角，我以為他在開玩笑，後來電影公司聯絡我試鏡，我本來還不想去，是楊群鼓勵我『真金不怕火煉』，於是我就決定去試試，一試就中了。」

青春、衝動、熱血地投入理想，然後遭受挫折、磨難、甚至悲劇收場，當年的艾迪以獨特的感性詮釋，演活了《邊緣人》裡的臥底警察。第一次當主角，艾迪坦言，其實在演出準備上並沒有特別多，只是紮紮實實地研讀劇本。「我花了很多時間研究劇本，自己做分場、掌握對白，整個融會貫通。當時演出一點困難都沒有，因為已經完全進入角色裡。」

想起片尾打劫完之後要逃命、結果被村民圍毆慘死的那場戲，他到現在還記憶猶新：「拍那場戲的時候，我覺得自己跟劇中角色的感情、狀態根本已經完全重疊。我一方面為片中角色感到難過，另一方面主角不想死的心情與迷惘的情緒，也成為我自己的感受，重重疊疊的複雜情緒，很難說明。」

《邊緣人》的成功，讓艾迪嚐到走紅滋味，回想起當年入圍與得獎的過程，又是一段細膩複雜的回憶。「記得大約是九月初的某個早晨，我剛起床就接到很多電影圈朋友打電話來恭喜！但知道入圍對手中的王道是第二次提名，我才第一次，就覺得已經輸了一半。到了典禮當天，頒到最後幾個獎項，一聽到最佳編劇是《邊緣人》，我心想，哎啊，他拿了！本來已經輸了一半，又再分掉，不就只剩下 25%，然後再宣布最佳導演章國明！我想，完了，最後 25% 也沒了。最後林青霞唸到我的名字，我根本反應不過來。」

目前艾迪已移居美國，過著不同於鎂光燈下的生活，但再回味當年獲獎現場的心情，他形容得彷彿是昨天發生的事情。「好可怕！說真的，入圍很光榮誰不會講，但既然到了現場，當然就是想拿獎，很刺激！」短短十幾分鐘的揭獎等待，一路雲霄飛車般的心情起伏，他領教到了。

「得獎那刻，鎂光燈一直閃，身邊圍滿了人，一瞬間所有人都來恭喜我，感覺真的很得意。典禮結束後，我回到房間，把獎座放在桌上，自己在旁邊坐下休息，那一分鐘，看著有點距離的金馬獎座，我忽然感到很落寞。半個小時之前的人山人海，忽然間什麼都沒有，只有房間裡空洞的回音。我真的不知道怎麼說，吁了一口氣，然後再起身準備去宴會，回去那個虛幻的世界。」

一切盡在不言中，想起訪談之中艾迪曾說：「我是個很感性的人，到現在都是。」（文：楊元鈴／圖：艾迪提供）

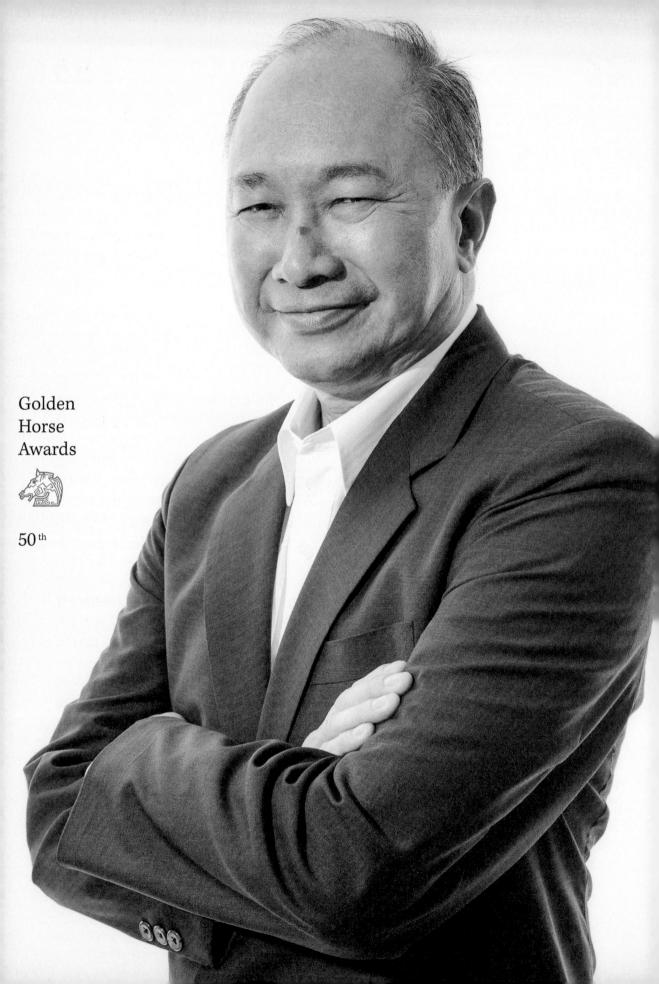

幾年前徐克拿金馬獎的時候，我就很希望有朝一日上台頒獎給我的人是他，我們惺惺相惜，所以才有《英雄本色》。十幾年來做了導演，今天總算有點小成就。今天我發現有很多好朋友對我的關懷是我想像不到的，謝謝所有工作人員。我跟我太太結婚十週年，每一個週年我都忘記，都沒有送東西給她，我相信這是我們之間最好的紀念品。

——第二十三屆最佳導演得獎感言

電影代表一份感情，人與人之間的感情

吳宇森

第二十三屆（1986）最佳導演，《英雄本色》

▼

《英雄本色》讓吳宇森獲得金馬獎最佳導演肯定，也讓他的暴力美學聞名全球，但他始終認為「暴力並不美，電影本身才是美學」；他覺得自己作品真正動人與浪漫的部分，應該是在於「義氣與友情」，有一些浪漫是在我們想像當中，平常生活裡表現不出來，「只有電影可以拍得浪漫且盪氣迴腸。」

吳宇森從小愛看電影，很難想像他父親是反電影、愛文學的傳統知識分子。原來他有個愛看電影的母親，總會帶他去看電影，後來他常自己偷偷去看，回家還被媽媽罰跪；這時期《魂斷藍橋》（*Waterloo Bridge*）讓吳宇森迷上好萊塢，而《綠野仙蹤》更讓他愛上歌舞片，不僅讓他愛上跳舞，更影響後來他拍片對節奏感的重視，他自認「拍槍戰戲就是當成歌舞場面在處理」，但他也開玩笑說：「愛拍動作戲可能還受到小時候打架的影響吧！」

1969年，二十三歲的吳宇森進入香港電影圈，短短四年便交出導演處女作，他笑說：「拍電影，父母只擔心不能養家，但從未反對。」而後他拍出不少賣座喜劇如《發錢寒》、《摩登天師》、《八彩林亞珍》，雖然有段低潮時期成為票房毒藥，但在徐克力挺下，吳宇森終於有機會籌拍自己夢想已久的男性情誼警匪動作片《英雄本色》，結果電影不僅賣座，更讓吳宇森獲得第二十三屆金馬獎最佳導演肯定。

在當年頒獎典禮上，吳宇森導演慷慨激昂侃侃而談表達感謝，即使在多年後，他依然直說：「那是難忘的一夜，難忘的獎！」而且忍不住自嘲：「那時比較會講話，過程艱苦，所以心情激動。」他坦言金馬獎「不僅讓我被注意，也讓我受肯定，更說明友情可貴，因為要感謝當年徐克支持，力排眾議才讓我完成《英雄本色》。」而經常合作的好友周潤發、張國榮等，「他們的付出更是這部電影的靈魂。」

也因此，儘管後來拍出《喋血雙雄》、《喋血街頭》等傑作，甚至遠征好萊塢拍出《變臉》（*Face/Off*）、《不可能的任務2》（*Mission: Impossible II*），但吳宇森始終不喜歡媒體對他作品「暴力美學」的讚譽，他認為自己作品其實應該是對「義氣與友情」的謳歌；尤其是他剛到好萊塢發展時，聽到一則很遺憾的新聞：有華裔青少年搶劫被捕表示自己受到《喋血街頭》的影響，這也讓他在暴力手法的演繹變得節制。

其實，無論對台灣或金馬獎，吳宇森的情感可說淵遠流長，「第一次聽到金馬獎，大概四、五十年前，那時六〇年代香港流行的都是國語影片。」當時他最崇拜就是李行導演，「每次知道他拿獎就替他高興，李行導演可說影響了當時香港電影，改變香港電影風格。」也因此，他呼籲所有華語電影人要更尊重這個獎，「金馬是很重要的獎，很多意義的盛會，充滿文化氣息與人情味，就像美國的奧斯卡，電影人要對它更尊重。」

（文：吳文智／圖：林盟山）

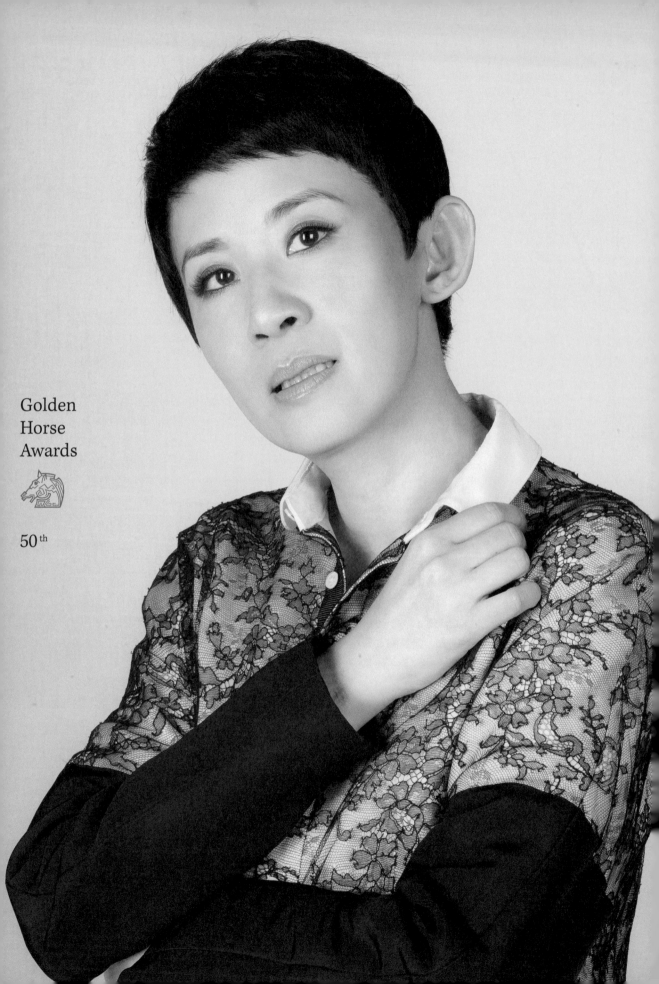

Golden
Horse
Awards

50th

 我覺得拍戲是團體的工作，我拿到這個獎不是我自己的榮幸，是導演、監製教了我很多東西。這個獎我最想跟一個人分享，是導演趙良駿，因為我拍這部戲時，有時候不禮貌，有時候發脾氣，因為我壓力非常大。還有謝謝陳可辛監製，以及劉德華，是他提出拍阿金這個角色，所以一定要謝謝他。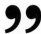

——第四十屆最佳女主角得獎感言

不如就豁出去，做一個喜劇演員吧

吳 君 如

第四十屆（2003）最佳女主角，《金雞》

有些人天生就屬於舞台的鎂光燈，他們從小就是家族與朋友的開心果，他們熱愛表演，總在不知不覺間成為人群的焦點，擅長使旁人更快樂，所到之處皆充滿笑聲，那時，他們覺得自己的生命因此而完整。華語電影界的喜劇女王吳君如，便是此一類人。

然而從前從前，她曾經也是想當白雪公主的。

三十年前，吳君如懷著這個美夢踏入演藝圈，卻發現同輩的女演員都特別出眾，自己反像隻醜小鴨，自卑又沮喪的她，開始踏上這一段從排拒到面對、接受自我，最終蛻變為天鵝皇后的旅程。

漫漫人生修練，最難那一關，總還是在自己。二十出頭歲的吳君如，演出《霸王花》意外喜感十足，之後一連串喜劇邀約讓她微醺，「不如就豁出去，做一個喜劇演員吧！」但那同時也是她掙扎的開始，演喜劇要扮醜、自毀形象，她每天催眠自己，「這個不是我，這是我戲裡面的人物。」幾年過去，吳君如的內心交戰到了臨界點，「我沒辦法再演下去。每一天我都要裝瘋賣傻的那種感覺，不如停下來。」之後她減肥、出書、改做主持，轉了好大一圈，外面的世界看夠了，最終還是回到自己最擅長也最鍾愛的領域，「演戲還是全世界這麼多工作中，最過癮的。而且呢，如果我不演戲的話，很多人都覺得很可惜啊！」說完這句話後她忍不住哈哈大笑起來，招牌笑聲裡，是行過千山萬水後對世事的透徹了然，是知天命後的

自由自在，現在的她，不再批判自己，珍惜現在的擁有，真正成為並享受著她賦予自己的稱號：「吳君如大美女」。

與金馬獎很有緣分的吳君如，曾在 1993 年和梁朝偉一起擔任金馬表演嘉賓，兩人又唱又跳的畫面堪稱經典。後來金馬邀她主持，她更勇敢，因為國語有夠破，她笑說：「每講一句話底下都笑成一團。」

2003 年，她以《金雞》拿下第四十屆金馬獎影后，憶起當時她仍不免興奮，「我終於憑一部喜劇拿到獎，對我來說真的是一個非常、非常重要的 Moment，鼓勵我還要熬下去。」兩年後，她與曾志偉合頒最佳導演獎，她開心回想那天，因為男友陳可辛也是入圍者，她緊張地在後台偷偷問曾：「要不要先看看得獎名單？」更打趣說：「我是一個演員，重複再重複 take，我都可以做到這個（驚喜的）反應！」最後他們並沒有偷看名單，但陳可辛真的得獎了，當吳君如在台上激動地對電話彼端的陳可辛說：「你得獎了，你終於配得上我了。」那一刻的她，並不是一個煽情的專業演員，而是一位真情流露的可愛女人。那一刻，不僅是陳可辛導演事後重複看了數十遍的片段，更是恆久在我們心中，持續散發著濃濃愛意的感動時刻。由彼至今，爽朗的吳君如繼續釀造越發成熟知性的美，一如以往的親切風趣，將快樂與幸福分享給所有觀眾，當然也包括她自己。

（文：彭雁筠／圖：林盟山）

Golden
Horse
Awards

50th

人家說，悲傷的時候流淚，但我卻總是流下開心的眼淚

吳 家 麗

第三十屆（1993）最佳女主角，《赤裸的誘惑》

▼

科班出身，八〇年代後期，由電視圈轉戰電影市場，當時正值香港電影的高峰期，一年有超過一百部的電影作品。吳家麗說：「碰巧我的合約即將屆滿，一個機緣下，我接拍了林嶺東執導的《龍虎風雲》，當時男主角是周潤發，這部戲對我的影響很大，展開了我的電影之路。」

「一切都是天時地利人和。」吳家麗回憶過去這段與電影結下的不解之緣，而這部作品也讓她獲得香港金像獎最佳女配角提名，一舉為吳家麗打下實力派演員的形象，對初入電影圈的她而言，無疑是一劑強心針。

金馬三十，吳家麗憑著《赤裸的誘惑》獲得最佳女主角獎，提及當年的心情，她直言「很開心」。當年同時入圍的有台灣影后陸小芬，以及以《新不了情》廣被看好的袁詠儀，葉玉卿更是相當受人注目的女演員。「我從未想過自己會獲獎。」她興奮地說，「我特別喜歡那個銅製的獎座，又重又實！慶功宴上拍幾張照片，我手都會酸呢！」俏皮的口氣像極了孩子。不過她也謙虛地認為：「《赤裸的誘惑》沒有什麼大場面，得獎真的很意外。」

《赤裸的誘惑》以真實社會事件改編，片中吳家麗飾演被控謀殺又染有毒癮的嫌犯，在複雜的三角愛情關係中，犯下恐怖的分屍罪刑。吳家麗說當年其實是和導演霍耀良、演員李麗珍在片場隨口聊到這起真實社會事件，躍躍欲試地想將其搬上大銀幕，除了聳動的題材外，電影更注重幾個角色的心理狀態和轉折，推出之後，不但令觀眾印象深刻，還讓吳家麗因此獲獎。

吳家麗說：「獎項對我來說是一種鼓勵，但不會改變我對戲劇演出的態度。」除了演技備受肯定，吳家麗有的更是對工作的敬業與自信。

身處香港電影的黃金時期，吳家麗回想當年手上同時擁有多部電影進行拍攝的忙碌，顯得一派輕鬆，「那時我們在電視台已將根基打得相當穩固，一穿上戲服就必須馬上投入角色，每一部電影都沒有太多時間醞釀情緒。」或許我們更該說，吳家麗展現的不僅是專業，更是沒有造作的真實性格，進而造就她電影作品裡明快精準的形象。

除了金馬獎最佳女主角獎，七次入圍香港電影金像獎的吳家麗，在2000年再以《流星語》獲得香港電影金像獎最佳女配角獎，「我很滿足了。」她說。

訪談中，吳家麗總是輕鬆談笑，一點也感覺不出明星架子，「人家說，悲傷的時候流淚，但我卻總是流下開心的眼淚。」「影后」對她來說，從來不是負擔，如此笑看自己的演藝人生，吳家麗真實不矯情的個性，亦奠定她在香港演藝圈三十年屹立不搖的地位。

（文：劉若屏／圖：吳家麗提供）

演反派不會膩的，這個世界有那麼多壞蛋，演不完

吳 鎮 宇

第三十七屆（2000）最佳男主角，《鎗火》

▼

香港電影圈最獨特、異質的演員，吳鎮宇，在電影百花齊放的年代裡遽然崛起，以《古惑仔》、《鎗火》等片創造眾多經典角色，有別於傳統的主角類型，刻畫入裡的神經質、瘋狂、執拗等性格特質，像是牢牢鑲嵌在他身上的標誌，成功讓他贏得廣大影迷的讚譽。

誠實告白最初踏入這行是由於「貪慕虛榮」，三十年過後的現在，演戲的理由是「用另外一個人的眼睛去參與這世界。」過去對角色百般琢磨，現已進化到「劇本打開，他就很立體地出現，外表、裡面，我都能看見，我只是記住我看過這個人的樣子，已經不去細記一些小動作。」

或者是更直接的，「變成那個人，就不用再看劇本了。」拍攝電視劇《衝上雲霄II》，四十集劇本實在太厚，乾脆就讓自己一直維持在角色裡，「帶著角色回家睡覺，起來穿回他的衣服出發，去面對他的生活。挺過癮的。」

路數另闢蹊徑，一度以詮釋反派角色著稱，他認為無論是正是邪，皆是演員的「創作」，「演反派不會膩的，這個世界有那麼多壞蛋，演不完。」人性何其幽微複雜，對人生充滿思考的他，將每次演出都化作一場心靈探索，「不可能有人覺得自己是壞人。這讓我想進入他內心，尋找他做壞事的動力。」

喜愛獨處的吳鎮宇，從年輕時便崇拜馬龍白蘭度（Marlon Brando）和丹尼爾戴路易斯（Daniel Day-Lewis），愛宅在家看DVD，也愛看文學小說，「黃春明、白先勇，太喜歡他們的小說，夏目漱石、芥川龍之介也愛。」笑說時下的「宅男」都不夠格，「真正的宅男就是我！我人在家，心也在家，往心裡去思考，想把自己看透。」這性格使他一方面享受舞台掌聲，一方面卻總感到某些匱乏，「我覺得當演員很鬱悶，因為你不能單獨創作，我沒辦法讓自己更孤獨，我得要跟大家一起工作。」他喃喃自問：「這對我是一種懲罰？還是一個學習？」或許是他人生裡最大疑問與矛盾。

2000年以《鎗火》贏得金馬影帝榮耀，於他而言，像是演藝生涯某個階段的及格證書，「那次得獎，我覺得我畢業了，讓我不再那麼害羞，去想自己的表演是對或錯，就直接去拚一下。」也因為得獎，自信與壓力並行而來，「以後你愛怎麼演就怎麼演了，就不要再問別人。這個也導致我得要提昇自己。」

談及他害怕出席頒獎場合，萬一沒得獎還要作勢陪笑，「因為這是禮貌，那麼假還是禮貌，對，禮貌就是假啦！」真是刀刀見骨，他把對世界的批判也一股腦道出。盡可能撇除工作須面對的龐雜枝節，只純粹專注在角色中，「因為沒有創作，我好像活著就沒有太大的意義。」率性誠實，毫不矯飾，凡事依照心意而為，不也正是吳鎮宇表演中最有魅力的特質之一。

（文：彭雁筠／圖：林盟山）

Golden
Horse
Awards

50th

真的很高興！我首先要感謝全能的上帝，祂這麼愛我。真的，我感謝馬獎，我看到了金馬獎是那樣的純粹，那樣美好。我今年五十歲，能夠得到你們的鼓勵，我真的很久沒有這樣神聖的感受，因為做一個電影人確實是不容易，也真是得保守我們自己的這顆心，我感謝上帝。

——第四十七屆最佳女主角得獎感言

拍過東西就要忘，因為要面對下一部戲

呂 麗 萍

第四十七屆（2010）最佳女主角，《玩酷青春》

▼

呂麗萍在影壇一直展現著堅持到底的無悔精神，自1984年出道，1993年《藍風箏》拿下東京影展影后，到2010年再以《玩酷青春》拿下金馬影后；笑稱自己被壓抑很久、堅持很久的呂麗萍，直說金馬獎「是上帝給我的禮物，給我的鼓勵；這比在國際上得獎還要高興，因為這是來自同樣中國人同胞的肯定。」

呂麗萍從年輕時就展現堅持的精神。她謙稱自己是文革教育下的一代，1976年文革結束，1977年開始高考，所以她1979年畢業後也不知該準備什麼，感覺文化課不須太多專業準備，結果就考進中央戲劇學院表演系；她說：「我那時對這沒興趣，即使我現在對這興趣也沒特別大；如果社會條件好的話，我可能不會是現在這樣；感謝上帝吧！那個時代產生我這樣的人，現在再愛好別的也來不及了。」

雖然中學都沒接觸過，但呂麗萍個性認真，要做一定就做到最好，「想要優異成績畢業不容易，我經常自己給自己加班，睡得很晚但起得最早，每天起得比大家六點晨功還要早，先去跑一圈、跳完繩，別人才起來開始練；當時上表演課，亂練型體還把自己大筋給傷了，但還是得繼續；但也值吧，鍛鍊專業，苦算什麼？」晚上則等寫完日記、看完書大概三點才睡，她說時間好寶貴，包括老師指定還有她自己愛的書，中戲圖書館藏書幾乎都被她看完，「藝術是從年輕累積與悟性，才能知道什麼東西是好與有水準。」

堅持努力被認可，呂麗萍一畢業就順利進入電影圈，而後更因緣際會參與第五代導演作品，其中1988年吳天明的《老井》更是呂麗萍嶄露頭角的關鍵，很難想像她竟然是被換角的第三任人選，「我覺得是天意，之前見了導演吳天明與攝影師張藝謀，張藝謀比較屬意我去，但吳天明覺得我性格太衝，不適合演，張藝謀就說：『妳等一下，我爭取吧！』那一年我父親去世，我把後事安排好才去太行山拍戲；就這樣巧，否則我會很痛苦。」

《老井》讓呂麗萍獲得金雞百花獎最佳女配角肯定，也因此讓她見識了東京影展，「第一次去非常感動，那次是幫張藝謀拿獎；第二次是我獲獎。」她說的第二次是1993年田壯壯的《藍風箏》，這部描寫文革生活的作品雖遭大陸禁演，卻讓呂麗萍獲得第六屆東京影展影后殊榮的肯定。

時隔多年，《玩酷青春》終於讓呂麗萍再嘗影后滋味，沒想到她在入圍時才上網了解金馬獎；她笑說：「我老公說我要得獎，我自己是不知道，但他說：『如果金馬獎是個純粹電影聖殿的話，妳一定會得獎，它藝術感覺非常好。』」最後呂麗萍得獎，她老公很得意。雖然剛拿金馬影后就因為同志議題論戰而掀爭議，但呂麗萍說：「沒關係，這些都是小事，對藝術來講不重要，我能理解，金馬這麼純粹，基於對它的愛護，希望它一直這麼純粹。」 （文：吳文智／圖：林盟山）

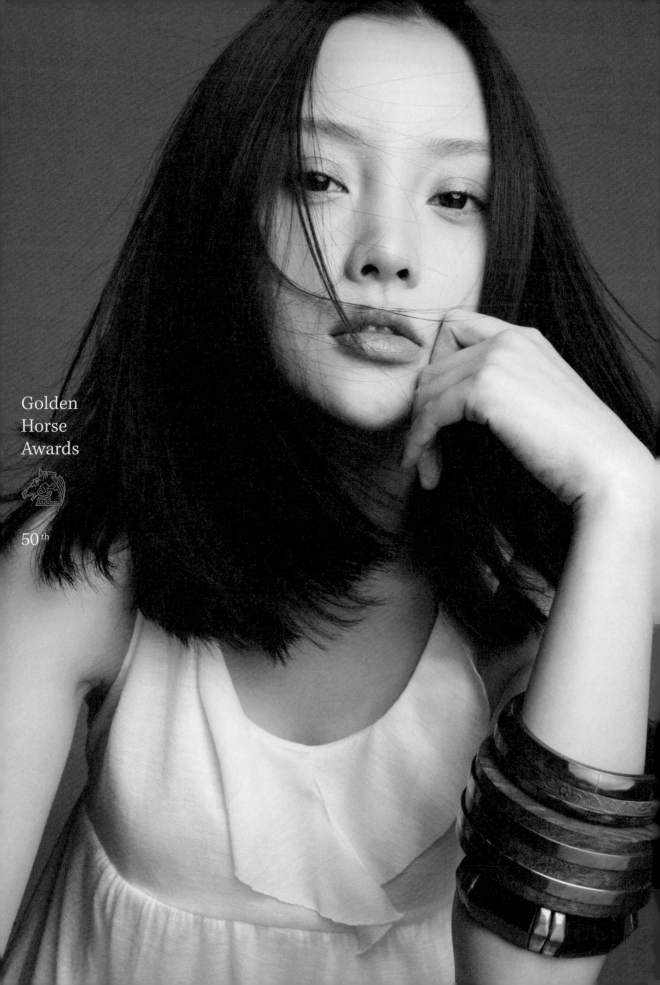

Golden
Horse
Awards

50th

我得過的獎不少，金馬獎是最重的一座

李 小 璐

第三十五屆（1998）最佳女主角，《天浴》

▼

第三十五屆金馬獎，不滿十七歲的李小璐以《天浴》贏得最佳女主角，打破十九歲恬妞以《蒂蒂日記》封后的紀錄，成為至今金馬獎最年輕的影后。

《天浴》改編自女作家嚴歌苓的小說，也是陳冲首度執導的劇情長片，敘述大陸文革發起下鄉運動，熱血女知青文秀被分配到西藏高原的牧場，和一位藏族中年人老金，滋生一段微妙而短暫的關係。

李小璐憶當年：「媽媽早就認識陳冲和嚴歌苓阿姨，因緣際會我看到劇本並去試了一場戲，後來陳冲阿姨回大陸，聽說她又看了很多演員，我以為這事兒不了了之，不料隔沒多久就接到演出通知。」

李小璐沒經歷文革，請教爺爺、奶奶、父母等過來人，聽他們講那時候的人、事，揣摩《天浴》的背景，然後一個人飛到西藏外景地，開拍一個多月後才收到爸爸寄來的第一封電報，大陸電報字不能多，上面簡單寫著「家裡都好，請勿掛念」，李小璐看了淚如雨下，想家卻回不去的心情，和文秀不謀而合。

《天浴》在極刻苦的情況下製拍，冬天在西藏拍夏天穿薄衫甚至露天洗天浴的戲，夏天卻轉到上海拍冬天的戲，在超過攝氏三十八度的片場，李小璐穿厚重的軍大衣演戲，不到半天就悶出渾身的痱子。還有一場李小璐躺在雪地上的戲，劇組用石灰、海綿屑、膠水做成假的鵝毛大雪，腐蝕性很強，李小璐在上面躺了一天，後背皮膚連著衣服被灼傷，收工後回旅館痛到脫衣服的力氣都沒有，服裝阿姨看她可憐，幫李小璐勉強洗了澡。

李小璐演《天浴》時還不滿十四歲，別說情竇初開，連「竇」在哪兒都不知道，還好陳冲是演員出身，對她處處指點，什麼時候要嘴唇微張、什麼時候要眼神迷離，都要李小璐掌握得細膩自然，半點都不許馬虎。李小璐從小被爺爺、奶奶帶大，《天浴》開拍沒多久奶奶就病了，臨終前發高燒三天三夜，天可憐見，剛好劇組轉景讓她放假回家見奶奶最後一面，親身經歷失去親人、生離死別的痛苦，李小璐再回片場，才演得出文秀最後以死為解脫的感覺。

來台灣參加金馬獎，李小璐根本沒想能拿獎，帶的裙子被陳冲嫌「太寒酸」，臨時拉她選了一件禮服參加頒獎典禮，聽到自己名字的那一刻，李小璐腦中一片空白，上台捧著獎座朝天一舉再舉說：「我得獎了！」其實正是把獎獻給天上的奶奶。

金馬封后十五年後，如今李小璐不僅成了知名女星，為人妻、母，成立工作室當上製片人，每當她坐在客廳望著櫃子裡大大小小的獎座，最令她驕傲的，還是金馬獎。她說：「我得過的獎不少，但金馬獎是最重的一座，份量最重，意義最重，得了金馬獎之後，我才決定入行當專業演員，沒有《天浴》、沒有陳冲導演、沒有金馬獎，就沒有今天的我。」

（文：葛大維／圖：李小璐提供）

首先我想要謝謝對我而言兩個非常重要的人，她們就是我的經紀人張艾嘉和阿莊，謝謝她們一直以來給我最大、最大的支持，然後我要謝謝兩個導演 Oxide 和 Danny，謝謝他們給我機會，在表演時給我最大的鼓勵和信任，要謝謝 Applause 電影公司，謝謝陳可辛導演，謝謝所有泰國、香港，幕前幕後辛苦的工作人員。最後我要謝謝我最愛的家人。

——第三十九屆最佳女主角得獎感言

我不會考慮別人怎麼看我，我會做我想做的事情

李 心 潔

第三十九屆（2002）最佳女主角，《見鬼》

「我是個很小就喜歡爬上台表演的小孩。」李心潔說，雖然從小就很喜歡表演，但來自馬來西亞的小城市，少女時代的李心潔並沒有刻意地想踏入演藝圈。「朋友選了一張我的照片幫我報名《少女小漁》的選角，幾個月後真的接到電話說張姐（張艾嘉）想見我，結果當天我還忘了。」不過一切就像是注定的，李心潔最終還是被唱片公司簽下，雖然熱愛戲劇的她心中稍有遺憾沒能成為演員，但樂觀讓她相信從歌手出發，有一天還是會有機會能登上心所嚮往的大銀幕。

在歌壇發展稍有成績後，李心潔果然得到成為電影演員的機會，導演林正盛欣賞陽光形象的她眼神中帶有憂鬱的氣息，邀請她演出《愛你愛我》中檳榔西施的角色。「當時台灣電影非常低迷，公司的人都反對我去演電影、當演員。他們覺得現在電影市場不景氣，為什麼要去演戲，但當時張姐已經在爭取我的經紀戲約，她很支持。」最後《愛你愛我》在柏林影展獲得好評，李心潔也拿下最佳新演員獎，證明了她自己所說：「我不會考慮別人怎麼看我，我會做我想做的事情。」

2002 年，李心潔以《見鬼》榮獲第三十九屆金馬獎最佳女主角，原本可人的鄰家女孩搖身一變成為影壇「鬼后」。為了演出片中的盲人角色，開拍前她特別與盲人接觸、練習拉小提琴、閉上雙眼感受黑暗世界，「我希望我能真的進入角色，而不是演出來的。」而當屆金馬獎的評審則「看」到了她的用心和投入，讓她一舉拿下最佳女主角獎。「上台時還好像是做夢一樣，走到後台我撥了電話給張姐，然後就哭了。」

「得獎是一件很好的事情，讓我探討我對表演的態度。但拿獎之後，自己會給自己一些壓力，有好一段時間不快樂。」雖然有過不開心的階段，但李心潔隨後還是找到她對表演的熱情。「人難免有虛榮心、企圖心，但自己的心沒有處理得很好的話，會有很多壓力，我還是要回復到熱愛表演的狀態，每一部新的電影開始，都希望是一個新人的姿態。」

李心潔回想她對電影的熱愛，是十六歲時一個人獨自進戲院看了《阮玲玉》。「張曼玉的演出讓我第一次感受到，原來一個好的演員，是可以讓人完全忘記她是張曼玉，可以深刻到以為她就是那個角色。我當時很震撼，我對自己說，如果有一天我有機會當演員的話，我一定要像張曼玉這麼認真去對待這件事情，把它做到這麼好。」

從歌壇到影壇，從清秀爽朗的少女到角色多變的影后，李心潔的熱情、努力和運氣，讓她成為具實力和觀眾緣的女演員，但她深知不被名利沖昏頭，保持工作熱情的重要。「會做這行當然有熱情，但這裡也確實充滿名利虛華，我希望自己是個很踏實的電影工作人，這是我一直在學習、努力的事情。」

（文：劉若屏／圖：Redonred 提供）

Golden
Horse
Awards

50th

我覺得人生真的很有意思，我很感謝那些發生在我身上，非常戲劇性的故事，人生有很多可能，也有很多不可能，藝術沒有最好，只有更好。感謝我的老闆華誼兄弟，感謝我的導演陳國富、高群書，感謝所有一起拍戲的夥伴，感謝我的團隊，因為你們對我的不離不棄，才使我有力量、有信念，堅持走到今天。

——第四十六屆最佳女主角得獎感言

追求未知的體驗，看自己能把自己帶到多遠的地方

李冰冰

第四十六屆（2009）最佳女主角，《風聲》

▼

時常，我們接受命運，被環境馴服，成為茫茫眾生中一抹混濁的平庸。但總有人能逆流而上，還一身英姿颯爽，在古時大約就是花木蘭之輩，勇敢、堅定、透徹，皆反映在她明亮的眼神裡，她是李冰冰，一位同時兼備了精緻五官與俊朗英氣，毫不退卻的演員。

童年拮据的成長過程，鍛造了李冰冰超乎常人的鋼鐵意志力，對自己極度嚴苛甚至到自虐的地步，凡事絕對拚命到底，毫不喘息。

曾經為了在上戲時能夠有更完美的妝容，連續個把月半夜就起床化妝；接演了好萊塢電影，自認當時英文程度仍不夠好的她，硬是把英文劇本背得滾瓜爛熟。

「我覺得人的一生最有魅力的地方就是堅持，不管是大事還是小事。」這句話是如此真實地反映在她身上。現在已堪稱華語影壇天后級演員的李冰冰，成名並非一步登天，而是涓滴時光的緩慢積累。1994年入行，直至近幾年，她的狀態醞釀熟成，演技開始屢受獎項肯定，成為中國「四旦雙冰」，還有人暱稱她「國際李」。

從中國到好萊塢，登上世界舞台，此刻的李冰冰卻不好高騖遠，「我不會為數量拍戲，如果沒有遇上覺得很有衝動要去演的。」現在的她，反而是希望能享受著「演員」這個職業獨有的美好，「因為投入的過程對我來說實在太有吸引力了，我放不下。」

遇上好的劇本、好的導演與團隊，她會把自己的全部都交出來，「拍戲的魅力就是讓你不斷地認識自己的一個過程，你根本就不了解你自己，你可能在扮演完一個角色之後，重新再建構自己。」

李冰冰已經進化到另一種階段，表演對她來說，是在追求未知的體驗，看自己能把自己帶到多遠的地方，「我的生活太忙碌，少了很多時間跟機會去看所謂的風景，人生的、感情的、人與人之間相處的風景，但戲裡可以給你時間，讓你花時間去鑽研、投入。」言談之間，盡是對表演的熱愛與沉醉，散發著教人極度羨慕的幸福。

2009年，李冰冰以《風聲》奪得第四十六屆金馬獎影后，毫無心理準備的她在台上激動落淚，「常常看金馬獎的頒獎典禮，看每一年的女主角必哭，特別記得舒淇，哭得梨花帶雨。」萬萬沒有想到自己得獎時，那情緒也是排山倒海無法控制，「當時的感受是我一生中最珍貴的財富，這只有親身經歷才能有這個體會，演是演不出來的。」

收藏著這珍貴的回憶，李冰冰持續對自己有著更高的標準和要求，但同時也樂在其中，曾經說出「死在現場上才是最滿意的狀態」如此絕對的話，我們當然萬分期待著她再一次讓我們驚艷的演出。

（文：彭雁琦／圖：陳又維）

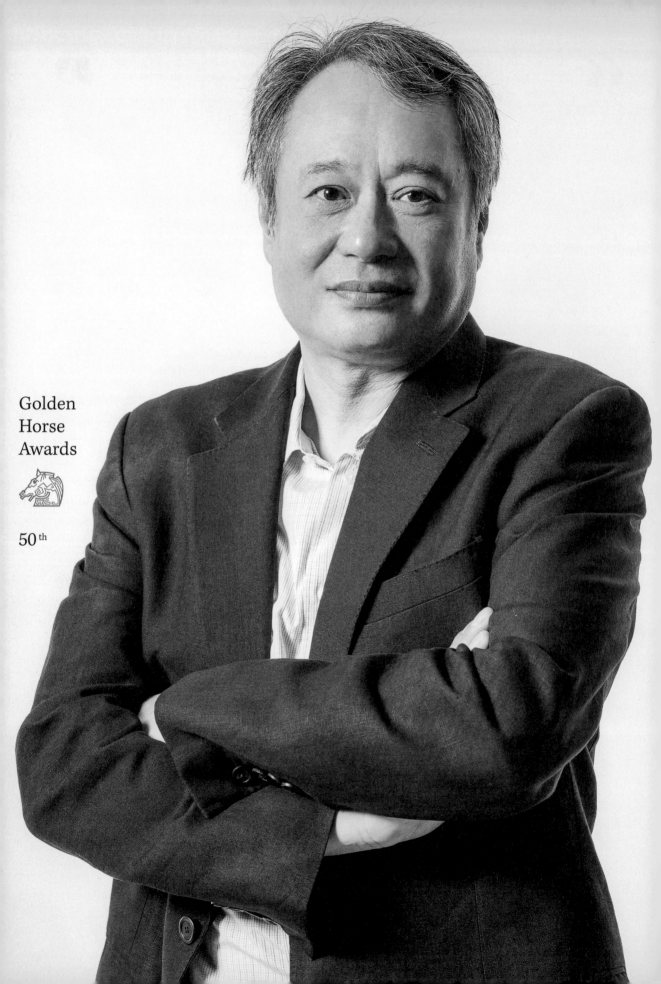

Golden
Horse
Awards

50 th

謝謝評審委員，謝謝我可愛的工作夥伴們。這幾個月我受訪，他們都問為什麼要拍這個片子？其實我今天要藉這個機會跟大家講，我真的不曉得為什麼要拍這個電影，我覺得有一股衝動，非常深層好像是我累世的業障，積累了幾輩子的東西。我得到很多觀眾的認同，非常感動，我也如釋重擔，我覺得好像跟大家分享了一個共業。

——第四十四屆最佳導演得獎感言

越沒有把握的，我就越有興趣

李 安

第二十八屆（1991）評審團特別獎，《推手》
第三十屆（1993）最佳導演、最佳原著劇本，《喜宴》
第四十四屆（2007）最佳導演、年度台灣傑出電影工作者，《色，戒》

享譽當代全球影壇，備受尊崇的電影大師，李安，至今拍了十二部電影，擷獲奧斯卡、金球、柏林、威尼斯影展與金馬獎等諸多榮耀。在他看似平易可親的作品中，總有著複雜難言的人生況味，影片類型多元，卻皆能直指人性最深刻處，洞徹世間情感百態，甚至觸及神、宇宙與存在等形而上的領域。

如此仰之彌高的李安，本人一派親和儒雅，談起回憶時更極度風趣感性。眾人皆知他曾在紐約苦熬六年，終於拍攝首部長片《推手》。之後返台參加金馬典禮，該年敗給《牯嶺街少年殺人事件》，但他和關錦鵬則一同獲頒特別獎，因為首次拍片苦吞滿腹心酸，拿到金馬獎時特別激動，「在國家劇院旁邊，拿著金馬獎，就在路邊流起眼淚，覺得很感動，大家對我還蠻好，給我一個鼓勵。」

接著《喜宴》獲得柏林金熊獎，並成為當年度全球獲利最高的影片，讓李安敲開了好萊塢的大門。擅於梳理人物情感的他，雖然身為華人卻能將西方故事細膩表現得透徹練達，更讓東方文化的「意境」融入西方影像美學中卻毫不悖逆，李安逐漸建立了「大師級導演」的地位，更是好萊塢頂尖團隊最想合作的對象。

但他從未讓自己太輕鬆，每次拍片，他都還是揀最難的那條路走，拍《臥虎藏龍》感覺把身體和神經都拍壞，《色，戒》面對了自己最深的恐懼和忌諱，《少年 Pi 的奇幻漂流》則是最難拍的。「去面對那個東

西，其實你就是在面對最深層的自己，去掏那個東西的時候，也是逼你自己去做最好、最大的表現。」一再將自己擺到不可預期的狀態，帶領團隊一起捕捉珍貴的、靈光乍現的即興時刻，「可以說，越沒有把握的，我就越有興趣，我相信是跟自我探索的需要有關。」最終能完好地走出來，電影便也能領著觀眾風吹雨淋愛過痛過，最終得被救贖。

無論是想法或技術，都已站在難以企及的高度，李安對「拍電影」的思考卻仍不斷在進行。拍攝《少》，原著小說為他帶來啟發，讓他重新探討「說故事的本質」為何？他認為，一切其實緣於人類內心對「意義」的原始渴望，人需要被賦予意義，才能感受到存在。此刻的李安不像電影導演，反倒像是個哲學、精神導師，「電影本身就是一個造假，是虛的，可是我們卻能夠真實的做底層的、深度的、無意識的一種溝通，透過影像、透過藝術，虛幻的東西。」笑說自己也花了二十多年的職業生涯才參透，「以前只是想把東西拍出來，希望別人喜歡，到最近，我覺得講故事是很重要的人類行為，自己做這個工作是非常有意義的。」

面對著自身，甚至是全人類的存在，有如古代的吟遊詩人，傳遞著人們所需的訊息，「希望給大家帶來一些精神生活上的滋潤。」現在的李安，甘之如飴地擔起「說故事」這份美好而偉大的責任。

（文：彭雁琦／圖：陳又維）

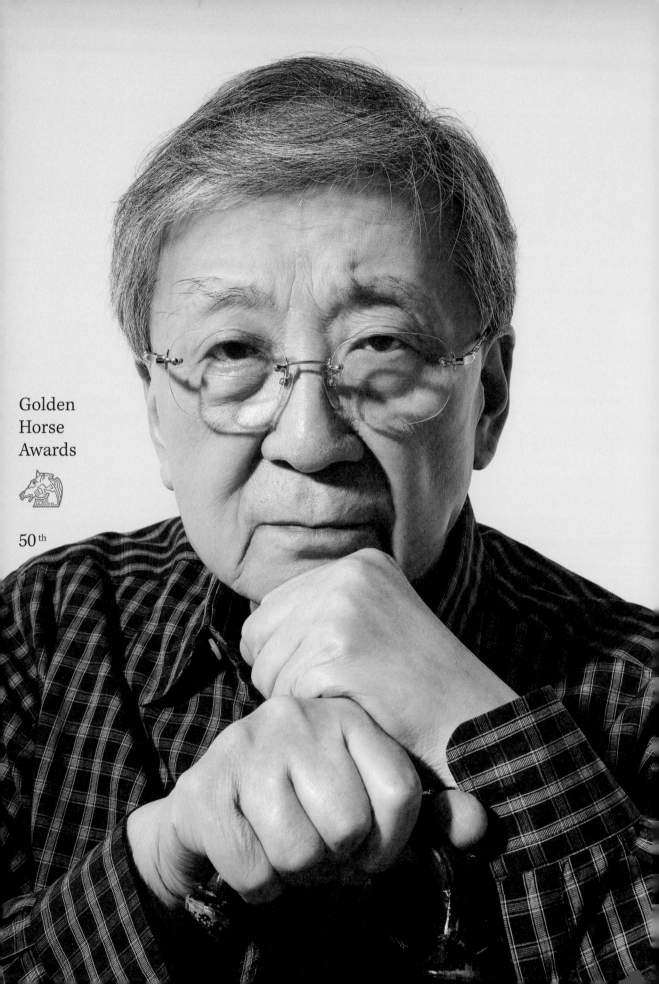

Golden
Horse
Awards

50th

這個結果是我意外的。因為我在民國五十四年（1965）、六十一年（1972）已經得過兩次，這次應該歸耀圻（《蒂蒂日記》導演）得，我剛剛還在那先恭喜他，沒想到獎卻給了我。這證明了一點，評審是公平的，因為得了兩次並不表示不能再得。我會再接再厲，希望明年還有入圍的希望，再有得獎的希望！

——第十五屆最佳導演得獎感言

電影是我一生的馬拉松

李 行

第三屆（1965）最佳導演，《養鴨人家》／第十屆（1972）最佳導演，《秋決》
第十五屆（1978）最佳導演，《汪洋中的一條船》
第三十二屆（1995）終身成就特別獎

在台灣電影史上，李行堪稱「教父級」人物。有多達七部執導作品囊括最佳影片，個人也得過三次最佳導演和一座終身成就獎。跟他合作而得獎的影帝影后包括秦漢、林鳳嬌、歐威、葛香亭、崔福生。現今叱吒國際的導演侯孝賢早年曾是他的場記和編劇，張艾嘉更因演出他的《碧雲天》拿到第一座金馬獎（女配角）。他也是金馬獎正式成立執委會後的首任主席，現在則勤力推動兩岸電影交流，影響力無遠弗屆。

金馬獎創立起初幾乎都是港片天下，李行導演的《養鴨人家》是第一部得到金馬獎最佳影片的台灣電影。早年台灣製片環境艱苦，「幹電影的人待遇不高，為了養家，葛香亭就常演戲兼化妝，好賺點外快貼補家用。」儘管如此，拍片士氣卻不低落。《養鴨人家》開鏡前，李行跟葛香亭說：「這回你一定要好好演，我好好導，咱們拚金馬獎。」果真兩人都得獎了，「我記得除了獎座，還有獎金四萬塊，比我當時的導演費還高，我馬上和太太在後院蓋了一間廚房。」

獎金是實質幫助，得獎的榮耀與肯定更是對創作者最大的鼓勵。七度獲得最佳影片，李行每部作品幾乎都是台灣電影的里程碑：第三屆的《養鴨人家》和第六屆的《路》是健康寫實電影的標竿；第十屆的《秋決》是他不向市場低頭的言志之作；第十二屆的《吾土吾民》開啟七〇年代愛國電影的核心題旨；叫好叫座的《汪洋中的一條船》、《小城故事》、《早安台北》

更以「三連莊」的姿態贏得第十五、十六、十七屆最佳影片，紀錄無人能及。

和金馬獎幾乎「密不可分」的李行，也是頒獎典禮的經典人物之一，尤其那句「這是公平的」的致謝詞，是金馬史上最令人難忘的得獎金句。語出第十五屆金馬獎，當年李行以《汪洋中的一條船》入圍，頒獎前夕有人說他已經得過很多獎，這次應該換人。「我心裡想，獎還有人嫌多嗎？但這句話確實害我在宣布得主前，緊張得心怦怦跳，聽到我的名字，上台後緊抓獎座，不知道該講什麼，就講出『這是公平的』！評審沒有因為我得過兩次獎就不再頒獎給我，所以這是公平的。」

第十七屆金馬獎，李行的《早安台北》入圍五項，結果前四項都槓龜，卻在最後一刻搶下最佳影片大獎。主持人張艾嘉在他心情激動地上台領獎時，忍不住說出：「導演，這是公平的！」這句發自李行內心的感言，成了那幾年金馬獎典禮最常出現的台詞。

雖然很早就得過金馬獎，但李行勸年輕導演不必太在意得不得獎，只要禁得起磨鍊，就會有成器的一天。他一直把恩師唐紹華導演的話奉為圭臬：要把電影當成是一場馬拉松！李行發誓要用一生、有始有終地跑完全程。強大的使命感，讓這位年過八十的大師，依舊在電影跑道上，努力不懈。

（文：聞天祥／圖：林盟山）

Golden
Horse
Awards

50th

華語影壇中的警察專業戶

李 修 賢

第二十一屆(1984)最佳男主角,《公僕》

▼

警匪片一直是香港電影中十分特別的類型,從七〇年代開始至今,警匪片不但創造了香港獨特的電影風貌、傲人的票房成績,更有許多出色的演員因此而創造經典的銀幕形象。憑著自編自導自演的《公僕》而獲得第二十一屆金馬獎最佳男主角的李修賢,絕對是警匪電影中最佳警察的代表。

李修賢 1952 年出生上海,三歲隨家人移居香港,他從小就懷有警察夢,但因為家境的關係,讓他中學不得不輟學打工、維持家計。1970 年他加入邵氏電影公司,獲得張徹導演的賞識,但當時張徹導演的武俠片班底為姜大衛、狄龍等人,李修賢只能擔任配角,於是他亦開始學習幕後工作,在八〇年代初導演了自己的第一部電影,1984 年,他自導自演的《公僕》在金馬獎、金像獎雙獲最佳男主角獎,也讓他站穩警匪電影中一哥的地位。

李修賢在《公僕》中所飾演的 B 仔,是個書念得不多,但實務經驗豐富的警員,正因深知匪徒的底細心態,所以他不照教科書的方法,反而以利誘威脅、遊走法律邊緣的方式來取得他所需要的情報,對照由艾迪所飾演奉警校教條為圭臬的警員阿杰,兩種不同背景出身的警察搭檔合作,B 仔終於以豐富的經驗和至情至性的性格獲得阿杰的認同,也塑造了李修賢最受歡迎且最具戲劇張力的警察形象。

李修賢的警察夢持續燃燒,八〇年代中後,他甚至自己開電影公司、擔任監製,不論香港電影風潮如何改變,但他拍攝的電影幾乎全都是警匪電影,他對警匪電影的醉心與堅持,也為他贏得「警察專業戶」的美譽。曾當過警察的香港演員陳健欣曾說李修賢比他還更像警察。而他與周潤發合演的《龍虎風雲》中,李修賢難得飾演搶匪,但有觀眾走出戲院後還不相信他是匪徒,認為電影一定還有續集,可見他在觀眾心中根深蒂固的警察形象。李修賢曾說,警跟匪只是一念之差,拿著槍你可以選擇做賊還是做警察。警察只是執法者並非審判者,但第一線的警察時常可以看到許多灰色地帶,也正是如此,其中有很多的衝突,模糊了警與匪之間的界線,如此,非一般的警察形象,更能突顯人性的一面,電影的戲劇性便從中而生。

李修賢重情義的性格並非只在銀幕裡,私底下他亦是個尊師重道、提攜後進的血性漢子。他曾為師父張徹籌製拍攝入行四十周年紀念影片《義膽群英》,張徹導演 2002 年過世時,李修賢也為師父的喪事盡心盡力。眾所皆知周星馳、張家輝都是受他提攜入行。他對電影的熱情、有情有義的性格和銀幕中似有對照。

在李修賢超過四十年的演藝生涯中,警察形象一直跟著他至今未散。近年來,李修賢多半在大陸拍戲,但放眼華語電影圈,李修賢的「阿 Sir」,絕對是觀眾心中的共同記憶,也是香港銀河中耀眼的一顆星。

(文:陳嘉蔚/圖:星空華文傳媒電影有限公司提供)

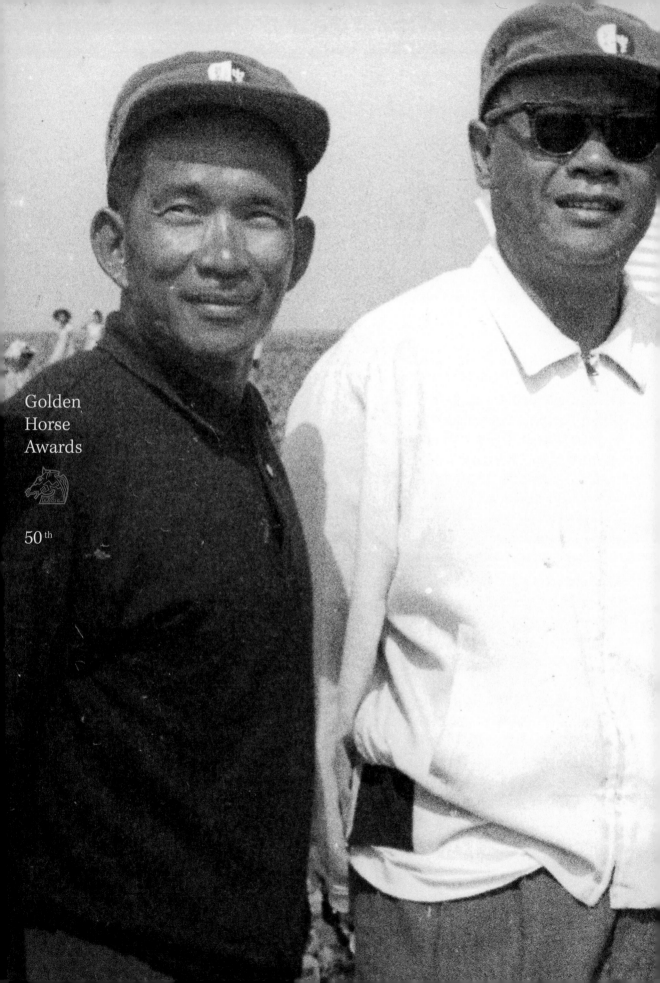

俠骨柔情，文武皆長

李 嘉

第五屆（1967）最佳導演，《我女若蘭》

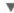

那天約了石雋談胡金銓導演遺作的相關事情，正事談完了，我忍不住求證一個久埋心底的疑問：聽說李嘉去世和拍《燒郎紅》有關？曾參與那部戲演出的石雋是正人君子，他嚴肅地澄清：由於那時初次和大陸合作，很多情況都尚待磨合，李導演是很辛苦，但是和他後來病逝，應該毫無關係。

我會這麼問，是因為當年參加國片輔導金的評審，非常喜歡《燒郎紅》的劇本，多年後買到 DVD 來看，卻發現拍得完全走味了，才會對謠傳半信半疑。

我對李嘉導演的作品一向懷抱很高的期待，除了沒趕上他拍的台語片《瘋癲女》、《補破網》外，此後的電影幾乎都沒錯過。對影史有所理解之後，更肯定他在中影「健康寫實」主義時期的成就。第一部《蚵女》（與李行合導）既健康又寫實，當然是開山之作，雖然如民主競選的健康部分，穿插得有點生硬，但是寫實部分就相當可觀，夕陽下大批帆車滿載而歸的場面，已堪稱影史經典。至於健朗的王莫愁，顛覆了台灣電影那時主流的賢妻淑媛形象，正面描寫她未婚懷孕，而未加以泛道德的貶抑，這些才是真正的健康元素。該片獲頒亞洲影展最佳影片，象徵台灣的電影軟實力已在亞洲佔有一席之地。

另一部獲頒金馬獎最佳劇情片、導演、童星、攝影、剪輯、美術設計的《我女若蘭》，是「健康寫實」主義顛峰時期的作品，描寫人定勝天，罹患小兒麻痺

的唐寶雲受到親情與愛情的激勵，最後居然站了起來。一樣是環境寫實，主題健康。事實上健康與寫實這兩項元素先天扞格不入，到此已經難以為繼了，中影公司也不得不轉型改走「健康綜藝」路線。

難得的是這種精神居然在沒有政治包袱的民營公司重現，李嘉為萬聲公司執導的《高山青》，獲得金馬獎優等劇情片、男主角獎，以淳樸山區為背景，表現新舊兩代郵差的觀念衝突，最後年輕郵差感悟到安貧樂道的人生真諦，是想當然耳事，不過，片中將偏鄉風情經營得情真意切，很令人動容。在 1960 年代末，台灣電影已經起飛，百家競逐票房時，還能有如此清麗脫俗的作品，委實難能可貴。

其實李嘉的動作片也頗為可觀，戰爭題材如《黑夜到黎明》、《雷堡風雲》、《大摩天嶺》、《女兵日記》，節奏明快，動感甚強；武俠片如《飄香劍雨》、《名劍風流》等，呼應著當時詭譎瑰麗的古龍風，都是台灣影史不可磨滅的一頁。

「俠骨柔情，文武皆長」應該可以涵括他一生電影作品的風格，如果從票房看，他的戰爭片、武俠片收益都很高，但是綜觀其成就，文韜猶勝武略，單就影響台灣電影發展甚鉅的健康寫實主義而論，無疑的，他絕對是一位不能錯過的重要導演。

（文：蔡國榮／圖：電影《蚵女》工作照，財團法人國家電影資料館提供）

←左為李嘉。

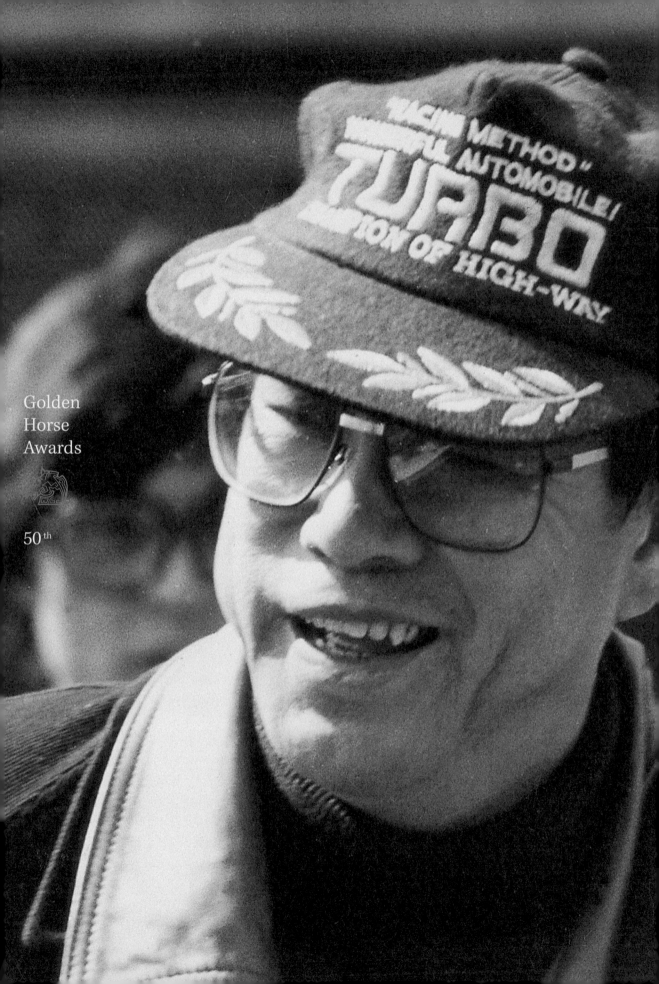

Golden
Horse
Awards

50th

時空烏托邦，電影中國夢

李翰祥

第二屆（1963）最佳導演，《梁山伯與祝英台》／第四屆（1966）最佳導演，《西施》
第九屆（1971）最佳編劇，《緹縈》／第十六屆（1979）最佳改編劇本，《乾隆下揚州》
第三十四屆（1997）終身成就紀念獎

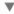

李翰祥並非金馬史上獲獎最多的電影工作者，但論起票房紀錄、話題、爭議、藝術及產業影響，圈內人暱稱的「李大王」如若居次，想來無人敢稱第一。

李翰祥拍片以古典題材為多（占作品量一半以上），他的個人哲學也完全散發在作品中那股屬於古典東方的悠遠和飄逸感。他傲視金馬的代表作《楊貴妃》、《武則天》、《梁山伯與祝英台》、《狀元及第》、《西施》、《緹縈》、《傾國傾城》、《乾隆下揚州》、《武松》等，大概除了抗日題材的《揚子江風雲》，其餘均是古裝片。他彷彿建築了一個時空的烏托邦，一個金碧輝煌的夢幻中國，不僅為「古典」找到現代的意義，更為它找到「電影」這個新的寄託媒介。

無論史詩、文藝、雜錦、喜趣、歌唱、恐怖——華語影史上幾乎每種電影類型，李翰祥都攝製過；許多已成型的類型在他手裡，也都得到重新伸展的空間。拳腳功夫加上方言說唱曲藝，比如《乾隆下江南》和金馬獲獎的《乾隆下揚州》，成了富含民間雜耍色彩的采風實錄；情色鹹濕加上細膩雕鏤、精心考據的畫面，成了不羶不腥，還回味無窮的意淫風月，同一樁潘金蓮公案，他先拍《金瓶梅》裡的《金瓶雙豔》，再重述《水滸傳》中的《武松》，前者受限於檢查制度，後者則突破政治藩籬，一舉拿下金馬多項大獎。

當然還有所謂的「黃梅調」古裝歌唱。李翰祥拍到《江山美人》，已是極致，沒想到幾年後《梁山伯與祝

英台》更翻上新的巔峰，才子佳人的雋永題材儼然被他吟頌成一首民族交響史詩。再到《金玉良緣紅樓夢》，越劇和西洋管絃的搭配，青春的色彩輝映著新的明星、新的觀眾、新的時代。

撇開黃梅歌唱，他的《雪裡紅》、《大軍閥》以及若干風月奇譚、騙術大觀，抒寫情慾、貪念、人性，筆力之銳利，無人能及。至於《西施》、《緹縈》、《傾國傾城》等古典正劇，又是李翰祥在華語影壇獨一無二的成就，一場句踐牧馬三年歸來的戲，氣勢浩瀚，不亞於好萊塢最恢弘的鉅片；緹縈犯蹕上書，精準的分鏡、剪輯，讓人驚羨；而《傾》片起首，百官上朝的場面，也只有他才抓得住遲暮帝國最後一抹的燦爛霞光。

縱橫影壇半世紀，李翰祥是近代華語影壇最重要的電影工作者之一。他以夢想家之姿在香港影壇起飛的年代灌注心力，在台灣影業萌芽茁壯的歲月引領風潮，更在中國大陸所謂「改革開放」的初期起了合作製片的示範作用。貫串中、港、台三地，李翰祥其人其作於製片工業意義、票房商業紀錄、電影美學造詣等方面，成就有目共睹，身為這個電影王國的「李大王」，他給我們的不單單只是個人「電影中國夢」的夢中印象，而是足以放入中華文化發展長流，與文學、美術、戲劇等藝術表現型式一同擔負承先啟後責任的文化印記。

（文：陳煒智／圖：財團法人國家電影資料館提供）

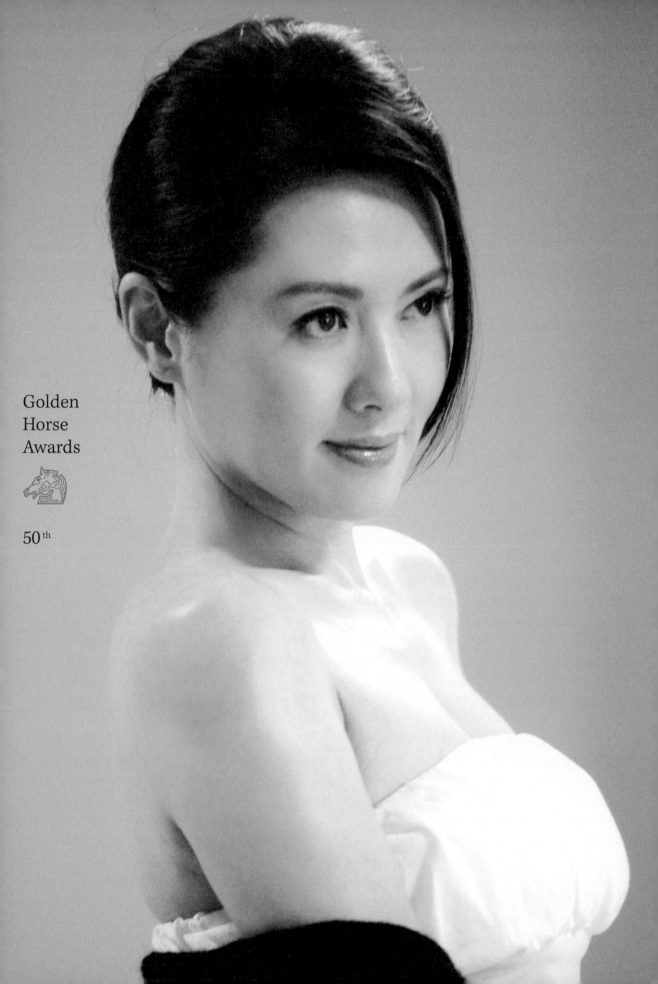

Golden
Horse
Awards

50th

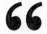

今天是我十幾年以來拍電影最開心的一天，謝謝金馬獎，還要謝謝許鞍華，謝謝《千言萬語》的所有工作人員，還有我家人，還有所有支持我的朋友。

——第三十六屆最佳女主角得獎感言

努力多年、自我突破的肯定

李麗珍

第三十六屆（1999）最佳女主角，《千言萬語》

▼

在香港電影黃金的八、九〇年代，李麗珍身為其中的代表女演員之一，不論是《開心鬼》中的俏麗清純、《為你鍾情》中的青春洋溢、電視劇《大時代》中的任性刁蠻，或《蜜桃成熟時》中的性感美麗，都在觀眾心中留下深刻的印象，也為香港電影留下重要的時代印記。

1980 年，十五歲的李麗珍高中尚未畢業，便在大街上被星探挖掘拍攝了一支汽水廣告，「當時年紀還輕，對演藝圈一無所知，又有朋友作陪，就這麼傻呼呼地去了。」之後參與黃百鳴監製的電影《開心鬼》，和劇中其他詼諧角色對照，身為配角的李麗珍卻掩飾不住甜美可人的氣質，成為「開心少女組」的一員投身演藝圈。

演過許多商業電影，也曾唱歌出唱片，1998 年初為人母的李麗珍本將重心完全放在剛滿一歲的女兒身上，直到與導演許鞍華相遇，兩人相當合拍，在許鞍華導演的邀請之下，李麗珍一改以往銀幕形象演出《千言萬語》。許鞍華導演曾說，早在十幾年前看過李麗珍在譚家明導演的《最後勝利》演出後，就有意與她合作，而《千》片中的女主角也確實是為她量身訂做。片中李麗珍清湯掛麵的扮相飾演一位民船出生的女子，在香港社會運動風起雲湧的八〇年代，呈現女主角在大時代中的生活與感情問題。

1999 年的《千言萬語》是許鞍華導演在九七香港回歸後，以香港八、九〇年代社會運動為背景，從幾個在水上生活的主角之間的關係和生活，呈現整個大時代的氛圍。李麗珍所飾演的蘇鳳娣，從一個水上人家少女變為社會運動的義工、議員助理，歷經社會抗爭、感情受創，最後出車禍喪失記憶。許鞍華導演曾說這並非一個好演的角色，女主角從單純的少女，歷經社會抗爭的歷程，中間伴隨暗戀領袖卻無法修成正果的感情，心路歷程曲折複雜，難以一語道盡，也需要精準的詮釋，李麗珍的演出完全到位。

《千言萬語》拍下了屬於香港人共同記憶的年代，也在當年的金馬獎深獲好評，一舉拿下了最佳劇情片、最佳導演、最佳女主角等五項大獎。李麗珍寫實自然的內斂演出獲得評審的青睞，讓她榮登第三十六屆金馬最佳女主角，成為她演藝生涯的代表作。

關於獲獎心情，李麗珍曾說當時腦筋一片空白，是人生中最突然的一次。回顧當年金馬獎頒獎典禮上，甫獲影后的李麗珍沒有長篇大論的得獎感言，只是自然真切地脫口而出：「今天是我十幾年以來拍電影最開心的一天。」對於從影多年，終於有了一部屬於自己的代表作品，這句話確實勝過千言萬語，更能讓觀眾感受到她的喜悅。畢竟能夠演出一個受到肯定的角色，對一位演員來說，都是值得驕傲且安慰的事情。

（文：劉若屏、陳嘉蔚／圖：李麗珍提供）

做自己喜歡的事，我全力以赴

李 麗 華

第三屆（1965）最佳女主角，《故都春夢》
第七屆（1969）最佳女主角，《揚子江風雲》

▼

李麗華崛起於 1940 年上海孤島期，以《三笑》一片成名。從梨園界跨入電影行，出道時間比袁美雲、童月娟、王熙春晚，但星運長遠，高居女主角寶座近四十年，堪稱影史傳奇。

五〇年代初是她大紅大紫黃金期，拍片量豐，其中包括香港左派意識電影：風格素樸的《誤佳期》和《血海仇》，也有渲染嘲諷的《說謊世界》和《新紅樓夢》，俱見進步激越色彩。1952 年政治立場改向，以軟調題材娛樂性高的影片廣受歡迎，盛年風姿加上閱歷練達，詮釋人世離合悲歡，細膩入微。

我的陳年記憶看過 1952 年的《紅玫瑰》和《豔曲難忘》，印象僅存〈老捎少〉及〈香車美人〉歌曲片段，她能歌擅司嗓音脆亮。《戀之火》飾演芳心孤寂少婦與舊愛重逢再續前緣，一曲〈第二春〉，迷霧中現陽光，欣愉而徬徨，歌聲婉約意境雋永。

電影如江湖，爭鋒較量競爭大，女明星尤激烈，白光、林黛皆是強勁對手。日本女星山口淑子（李香蘭）進軍好萊塢有成，受激勵影響下，李麗華於 1957 年以中國首席女星之姿赴美擔任《飛虎嬌娃》（*China Doll*）女主角，成績不理想卻極盡風光。

李麗華作品百餘部，戲路寬廣，歌女優伶角色居多，從《薄命佳人》至《紅伶淚》，訴說無數風月幽涼。舊片重拍的《故都春夢》飾演兩個不同性情女子，獲第三屆金馬影后殊榮。因本身具京戲根柢，古

裝民初片演來得心應手，上自女皇太后下至風塵紅顏，華麗氣派驚騷絕豔，令人嘆服。1969 年抗日諜戰片《揚子江風雲》再奪第七屆金馬獎后冠，她飾演卓寡婦，俠義堅毅如《秋瑾》、《呂四娘》，煙視媚行若《小鳳仙》、《雪裡紅》，濃醇似酒，絕不白描淡墨。

得過最佳男配角獎的谷峰曾說，李麗華拍《楊乃武與小白菜》時，他演無台詞的衙役押她上堂受審，自我發揮走幾步扯下鐵鍊，讓李順勢跟蹌；拍完後李誇獎他：「兄弟，真不賴！挺會兜戲。」從此看見他總親熱叫聲「兄弟」，他也回稱「姐姐」。一起合作《紅伶淚》，一場大帥府受刑戲，她敬業地一遍遍試戲不用替身，跌倒爬起好幾回；第二天谷峰見她雙膝紅腫，她叮嚀別對旁人說，揉揉就沒事了。看在眼裡，得到啟示，谷峰從沒沒無聞特約演員，熬出名號。

1993 年她為「金馬三十」翩然來台，歲月像魔術師變戲法，老了觀眾，她風采依舊。我忝作貼身丫環跟進隨出，見識小咪姐（李麗華的暱稱）風範；燒餅油條她最愛，梳妝俐落不勞他人，出席活動不須催駕，毫無驕態。次年再見她宣傳新唱片，活動滿檔，興致高昂。黃昏時分在飯店候她，祇見她足蹬三吋高跟鞋，小鳥似地踏著小碎步跳進門，驚問她累否？她笑盈盈地回我：「做自己喜歡的事，哪會累？我全力以赴。」那年，她七十歲。

（文：左桂芳／圖：聯合報系提供）

Golden
Horse
Awards

50th

> 很多謝！首先要謝謝我的拍檔韋家輝，第二就是投資這部電影的邱復生先生。
>
> ——第三十七屆最佳導演得獎感言

一定要從原創性去想自己的電影

杜琪峯

第三十七屆（2000）最佳導演，《鎗火》
第四十一屆（2004）最佳導演，《大事件》
第四十九屆（2012）最佳導演，《奪命金》

儘管已被全世界影壇公認為黑色警匪電影大師，但杜琪峯卻始終抱持謙遜態度，每每談到自己以往作品，他最愛掛在嘴邊的幾句話就是：「我以前不懂得拍電影！」「其實我真的不懂得拍愛情電影。」雍容大度卻又虛懷若谷。

杜琪峯出生於香港九龍城寨，從小愛看西部片與動作片；十七歲進入香港電視從收發小弟做起，後考進演藝訓練班，一年多就升編導，不久後更拍了第一部電影《碧水寒山奪命金》，但很難想像杜琪峯竟描述自己「當時不懂得拍電影」，還毅然回到電視台磨練基本功。「有很多要學習，特別是導演的創作！即使創作一個鏡頭的內容，也是很多不同領域的累積。」他便以七年的時間在各種類型與題材創作磨練自己能力。

時隔七年，杜琪峯以第二部作品《開心鬼撞鬼》重返影壇，接下來都是幫老闆拍商業類型片，他笑說：「直到《八星報喜》票房好，才開始自己主導所有劇本創作。」《又見阿郎》證明他有嚴肅創作的實力，「這也是證明技術導演與創作導演的差別。」而後包括《威龍闖天關》商業與評論雙贏，他與韋家輝、游乃海創立「銀河映像」，他說：「成立公司最大目的就是一定要從原創性去想自己的電影。」於是一邊拍攝個人風格作品，一邊拍攝主流商業片，成為杜琪峯的特有創作模式。

1999年，集黑色警匪作品之大成的《鎗火》，不靠語言、僅以場面調度跟鏡頭畫面勾勒人物角色性格關係，純熟境界終讓杜琪峯榮登電影作者之列，甚至打敗眾勁敵獲得金馬獎最佳導演殊榮；回憶當年得獎心情，他笑說：「得不得本來無所謂，但老闆一定要我出席；那時候還有《臥虎藏龍》李安、《花樣年華》王家衛入圍，結果聽到『最佳導演：杜琪峯』，『咦！真的是我？』想都沒想過！」

自2005年《黑社會》入圍坎城影展，導演杜琪峯更成為國際影展常客，大師地位終被肯定。「這是過程，拍電影，第一要有激情；有人想賺錢卻不成，有人想成名卻不成；我在拍了十幾年電視跟電影的時候，了解一切還是在我自己如何看待電影的方式。」對於自己作品特有的黑色風格，杜琪峯坦言影響源自成長時期所看的許多外語片，其中對他影響最大還是日本大師黑澤明，「尤其是他的鏡頭語言，應動就動，不動就不動。」至於外界對他黑幫電影教父的美稱，他說：「與其說我喜歡黑幫電影、動作片，我更喜歡情義的感動，這些作品反映整個香港社會成長過程的變化。」

黑色警匪作品真正讓杜琪峯在影壇受肯定，《鎗火》、《大事件》、《奪命金》三度獲獎讓他與李行導演並列金馬獎最佳導演紀錄保持人；他笑說每次入圍金馬就是多一次肯定鼓勵，因為金馬獎是華人電影獎最有歷史、最重要的平台，「沒有政治壓力，鼓勵電影創作者的創作自由。」

（文：吳文智／圖：林盟山）

Golden
Horse
Awards

50th

今天真是太高興了，尤其是我結了婚、準備息影之際，還能夠得到這項最高榮譽。拍了十三年的戲，我想今天我可以好好拿著這個大獎，回家休息了。能夠以《武松》這部電影得獎，我很慶幸我是生長在這個自由民主的國家，我才有這個機會，我要感謝新聞局，感謝邵氏公司，感謝我的母親對我的鼓勵，更要感謝各位評審委員。

——第十九屆最佳女主角得獎感言

我十三年演藝生涯最完美的句點

汪 萍

第十九屆（1982）最佳女主角，《武松》

「演員應該是多面向的，我喜歡嘗試各種角色，不能讓觀眾老是覺得你一成不變。潘金蓮這個角色，我從來沒有嘗試過，私底下的我不是那麼風情萬種，所以對我很具有挑戰性。」汪萍演活了電影《武松》裡的潘金蓮，吃了許多苦卻不敢喊苦，好在辛苦沒有白費，終於掙得了一座金馬影后。

「每一個少女在十六、十七歲時都會有一個夢想。」汪萍回憶當年的少女明星夢，而她的追星夢，也從她順利考進中國電影製片廠開始。不久，汪萍想嘗試去香港發展，又順利進入香港邵氏公司，歷經嬌羞的少女、身手矯健的俠女和愛情文藝片裡的美麗才女等多樣角色終於走紅，並獲得十大最受歡迎女星等殊榮。

《武松》是大導演李翰祥所執導的作品，汪萍自覺能夠參與演出十分幸運。李翰祥導演要求嚴格是出了名的，讓汪萍也格外用心與緊張。汪萍回憶一場潘金蓮挑逗武松的戲，她說：「我的人生沒有這個經驗，很難表現出來，李導演在旁邊教我，我很緊張，一直到導演說 OK 的時候，眉毛還一直在跳。狄龍就取笑我：『你看，你的眉毛都會演戲。』」戲中後來潘金蓮調戲武松不成，惱羞成怒，武大郎回來，潘金蓮便把怒氣整個發洩在武大郎身上。

汪萍說：「那時天氣很熱，我一身厚重的棉襖，還纏了三吋金蓮的小腳，樓下跑到二樓去，走路都搖搖晃晃走不穩，一邊要罵人，一邊要撒潑辣，就是要表現出潘金蓮的潑辣勁兒，其實我演得大汗淋漓。」雖然辛苦，但汪萍告慰笑說總算將那場戲表現出味道來了。

不只是演戲壓力大，汪萍還分享了跟李翰祥導演在片廠合作的趣事。「那部戲我頭上戴的首飾，例如翡翠、珊瑚、金簪子，都是李導演自己收藏的真品。我在片廠整天纏著三吋金蓮，走路搖搖晃晃，有一次不小心，頭上的珊瑚簪子掉到地上打碎了，我嚇壞了，導演也氣壞了。他立刻叫做道具的師傅用木頭做了些假的頭飾，噴上紅漆，把我頭上真的珠寶全摘下來，換上假的。」不過儘管導演連道具都要求嚴格，讓汪萍備感壓力，但談起電影生涯中對她影響甚鉅的人，汪萍仍毫不猶豫地說是李翰祥。

「李導演是一個全方位的導演，他對製作、演員的要求很高，常常是一點點不到位都不行，拍他的片要很費心。」除了李翰祥導演，另一位日本導演井上梅次也深被她感念。在汪萍初出茅廬時，因為跟井上導演合作，學習到日本電影團隊認真的精神、嚴謹的態度和效率，也讓她在演戲這個行業增加了許多信心。

在得到金馬影后，演藝生涯邁向最高峰的時候，汪萍卻選擇走入家庭息影，她說：「我當時上台領獎時，就知道可能要告別影壇了，所以我很謝謝能夠拿到這個獎，是我十三年演藝生涯最完美的句點。」

（文：唐明珠／圖：林盟山）

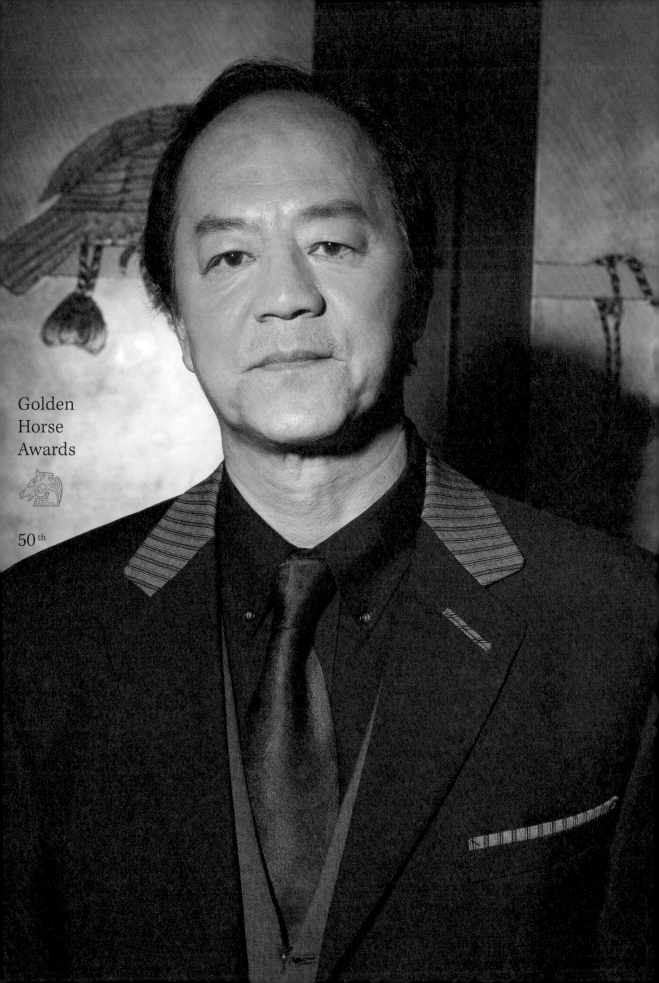

Golden
Horse
Awards

50th

從影二十年，拍了大概有八十部戲，只拿過一個小金馬，加上這個，總算一對。我想一個好的電影，除了滿足觀眾，還需要影響觀眾。我很喜歡這部電影，因為這個人在戲裡面做錯了事，他能承認而改過。這麼多年來，我很喜愛這個工作，希望透過這個工作能傳達一點正面的社會訊息。我今天實在太高興，太感謝你們這份厚愛。

——第二十三屆最佳男主角得獎感言

好演員是亦邪亦正的，不要給自己框架

狄 龍

第十一屆（1973）優秀演技特別獎，《刺馬》
第二十三屆（1986）最佳男主角，《英雄本色》

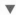

放眼近代華語影史，值得人稱一聲「大俠」的明星並不多見，狄龍在其中算是數一數二。

狄龍從小愛看黃飛鴻電影，也曾練過詠春拳，後來更因為崇拜王羽的俠客形象，甘願放棄薪水穩定的洋裁店工作，報考邵氏演員訓練班，自此一頭栽入刀光劍影的武俠世界。

七〇年代的邵氏武俠叱吒風雲，外型俊朗高大的狄龍，是訓練班導師眼中不可多得的人才。結訓後很快受張徹青睞，與姜大衛搭檔，以一正派剛硬、一叛逆靈活的雙武生組合風靡影壇。他也是楚原浪漫武俠片的第一男主角，無論是風流的楚留香、深情的李尋歡，影迷都看得如癡如醉；另一位大導李翰祥也看中他堂堂相貌，找他演出宮廷劇裡氣度雍容的光緒皇帝，展現文戲功力。狄龍演戲以認真聞名，初次跑龍套時，他為了一句事後配音的台詞，在家苦練上千遍；張徹的武俠片常一鏡連打十幾招，不少都是赤膊揮汗、拳拳到肉的硬底子演出，即使受傷也從不喊苦。1973年，狄龍放下大俠的形象包袱，冒險演出《刺馬》裡的大反派，力求突破的用心，讓他榮獲第十一屆金馬獎優秀演技特別獎，他曾說：「我相信一個好演員是亦邪亦正的，人們說上善若水，水入容器成方圓，不要給自己框架。」

八〇年代邵氏聲勢開始沒落，無法支撐過去流水線式生產、與明星簽長約的經營型態，狄龍在1985年離開邵氏，面臨轉型考驗，此時，曾擔任張徹副導的吳宇森找他主演《英雄本色》，使他在人生轉捩點上再創高峰。

「阿Sir，我沒做大佬（老大）很久了！」這句華語電影的經典台詞，昔日風光的黑道大哥，面對親弟弟的咄咄逼人，吐出寥寥數語，落魄英雄的淚水、手足反目的心酸，盪氣迴腸。演出這場戲前，狄龍一再揣摩台詞的複雜層次，最終在銀幕上動人的真情流露，證明了他武術身手之外的演技實力。關於片中濃烈的兄弟情誼，他談起了在1983年因車禍喪生的小師弟傅聲，「他的逝世在我心中刻下烙印，人生裡難得的好兄弟就這麼離去，我把這份個人經驗帶來的痛，放進了角色裡。」從「古裝大俠」到「黑道大哥」的成功轉變，讓他事隔十三年後重返金馬，榮膺最佳男主角。「拿到金馬獎是我人生中最難忘的一個經驗。」

今年六十七歲的狄龍已退隱江湖，「輝煌的歲月過去，有點像黃昏，但黃昏也蠻好的。」英雄的遲暮沒有滄桑，只有了然和寧靜。現在他平日接戲之餘，喜歡在家陪老人家喝早茶、遛遛狗、蒔花弄草，生活愜意自在，偶而還會出門看場電影，他特別喜歡勵志向上的故事，對他而言「電影的核心意義在於傳達人們的精神需求。」若說武俠片的精髓在「俠」一字，背後蘊涵的精神，大概就是體現在狄龍大俠身上的「情義」。

（文：楊皓鈞／圖：林盟山）

我覺得在角色裡是非常、非常快樂的一件事

阮 經 天

第四十七屆（2010）最佳男主角，《艋舺》

▼

以《艋舺》贏得台灣睽違了十一年的金馬獎最佳男主角，那夜，阮經天成為兩岸三地最火熱的名字，讚美稱羨紛至沓來，簇擁著他踏上未來的巨星之路。

往往就是一念之間，成就了高度的差別。一度曾想放棄演藝事業的阮經天，在最低潮的時候，選擇「再多堅持一秒鐘。」感恩生命中的貴人們，尤其是影響他最大的鈕承澤，「他把我留下來，告訴我，給自己多一點時間，再試試看。那時他自己也沒戲拍，我們兩個就一起經歷這一段。」結果，他主演的電視劇創下當時台灣偶像劇的最高收視率，得金馬獎，更完全出乎他意料之外。

也是在這段時間裡，他開始體會到表演的魅力，在導演講戲的過程中慢慢投入角色，「全身雞皮疙瘩都起來了，非常有感受。那個瞬間，我覺得在角色裡是非常、非常快樂的一件事情。第一次嘗試到這樣的快樂，甚至想把這樣的快樂延長，才慢慢喜歡上表演。」

充滿爆發力、專注、入戲，是絕大多數人對阮經天表演方式的註解，他卻謙稱，這是沒辦法中的辦法，「起初因為我不會演戲，所以最好什麼都是真的，一分一秒都不希望脫離那個角色，因為也許一離開，就再也回不去。」但他也說，也是因為專注在角色中，某種程度覺得自己更輕鬆、簡單了一些，所以也會想嘗試更多一些。不只投入角色，在情緒和感受上，他也是一路體會。一路演戲的過程中，阮經天發現原來每個人對事物的感受差異性是很大的，所以他試著理解更多不同的感受，他說：「每一次自己在很複雜、很痛苦，或極度快樂的情緒裡面時，學會了跳出來看一下自己，思考一下，發現原來非常痛苦其實也有一種很爽快的感覺。」

在台灣新生代演員中，阮經天除了努力，更多了一分運氣。2010 年他憑著《艋舺》獲得金馬獎最佳男主角，上台時，他說本希望只要在入行二十年內拿到獎就可以了，更別說他曾經還想過要離開這個圈子。儘管一夜成名，相對的他也承受著得獎的壓力。「金馬獎完後那一年，其實有很多時候會怕自己不符合大家的期待，給自己很多不必要的痛苦。」還好現在的阮經天，有了更多經驗、也與各地不同的電影人合作學習，他說自己慢慢的，又回到一個單單純純的演員。「對啊！現在期待一個新的角色，迎接一個新的角色，比害怕別人對你的評價還來得更多一些。」

做著真心喜歡的事，覺得自己永遠還需學習，阮經天雖然散發著輕鬆自信，卻也對未來抱持兢兢業業的態度。他認為自己的生涯此刻才正步上起點，所以得金馬獎的第二天，他就催眠自己，「開心一天就好，其實我從來沒有得到金馬獎。」笑說這座獎是導演帶給他的，「並不是我客套，總有一天我會靠自己的能力得到這個獎，所以我一直說這個獎是鈕承澤的，但獎座擺我家啦！」

（文：彭雁筠／圖：林盟山）

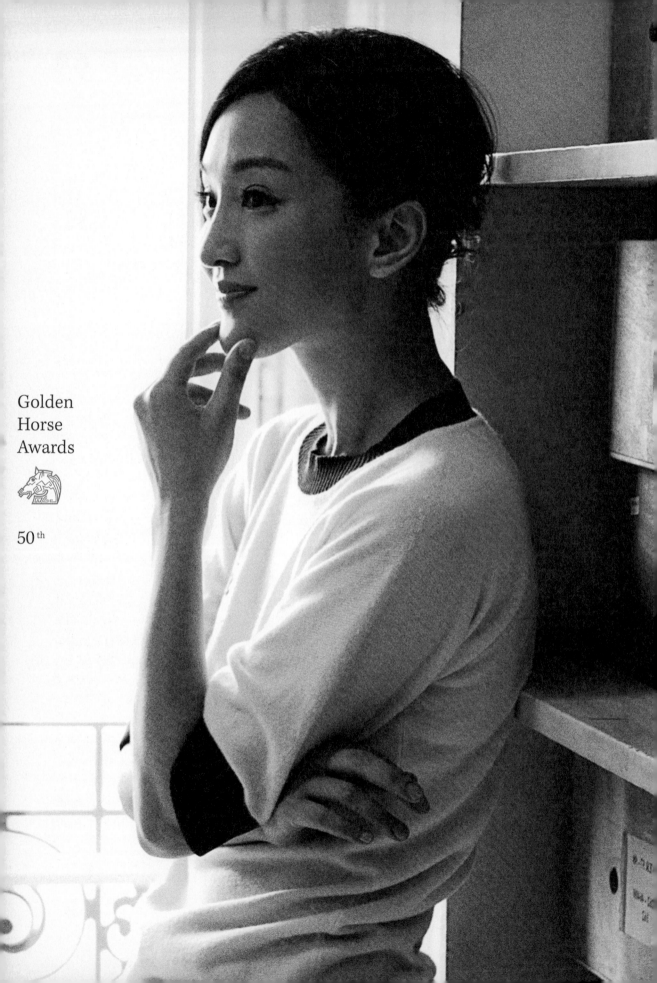

Golden
Horse
Awards

50th

我今年有非常、非常多的感受，都是《如果‧愛》帶給我的，讓我學到很多經驗和成長。我也要謝謝我的爸爸和媽媽，他們給予我非常大的空間。謝謝《如果‧愛》的導演陳可辛，謝謝三位男演員，學友哥、金城武、池珍熙，謝謝他們出色的對手戲，真的非常感謝《如果‧愛》所有的工作人員，我會更加努力去走好演員這條路。

——第四十三屆最佳女主角得獎感言

多才多藝的大滿貫影后

周 迅

第四十三屆（2006）最佳女主角、最佳原創電影歌曲，《如果‧愛》

▼

雖非戲劇科班出身，周迅卻能以獨特魅力獲得許多重量級導演青睞，甚至贏得「天才型演員」的美稱；但很多人不知道，儘管周迅幼年曾溺水與口吃，但她卻更勇敢面對拍攝水景戲並克服說話結巴，不為人知的努力加上高度專注投入，讓周迅成為唯一在兩岸三地贏得三金（金馬獎、金像獎、金雞獎）榮耀的大滿貫影后。

因父親擔任電影院放映師及海報畫家，在電影院長大的周迅自小就耳濡目染愛上戲劇，中學畢業後考上舞蹈專科，因拍攝月曆而被發掘演出《古墓荒齋》踏入影壇；直到演出1996年《風月》小舞女與1999年《荊軻刺秦王》中的盲女，周迅才開始發光發亮。自1998年到2003年，她演出超過十部電影與十齣電視劇的高產量，其中《戀愛中的寶貝》、《生死劫》兩部電影與《橘子紅了》、《太平公主》兩齣電視劇都是李少紅導演作品，所以周迅曾說，若教她了解什麼是電影的陳凱歌是啟蒙老師，那李少紅則是她的導師。

雖然並非出身學院派，但周迅對表演充滿天份，早期她以詮釋社會邊緣少女受到矚目，直到與第五代導演李少紅合作開始遊走於商業主流和藝術片，透過悲劇角色內心詮釋以厚植其表演實力；周迅演技精準至令人驚嘆，黃磊就曾表示周迅有個外號叫「周一條」，亦即拍戲總是一次就過。

周迅演技被肯定，更多來自她不為人知的努力。

1998年婁燁的《蘇州河》中，周迅一人分飾兩角的精湛演技，讓她在巴黎國際電影節贏得第一座影后獎項，但很多人不知道她兒時曾溺水而怕水，片中她不僅要在零下低溫下水演美人魚，還得背部朝下從鐵橋上跳進蘇州河，她也沒有使用替身；她於2002年陳果導演的《香港有個荷里活》飾演妓女，首度演港片竟能苦練到全片親口說粵語對白，用功程度不在話下，精采演出也讓她首度入圍第三十九屆金馬獎最佳女主角，而她所演唱的主題曲〈一顆荔枝三把火〉還同時入圍金馬獎最佳原創歌曲。

不只有演技，周迅也有副好歌喉，當年周迅專科畢業為愛情遠赴北京，曾在歌廳打工一段時間，也因此她在陳可辛執導歌舞片《如果‧愛》的演唱全部親自上陣，其中與金城武合唱插曲〈十字街頭〉更獲得金馬獎最佳原創電影歌曲肯定；加上《夜宴》的〈越人歌〉，三次入圍一次得獎，可說是女演員的難得紀錄。

而華語片十年難得一見的華麗歌舞片《如果‧愛》，也讓周迅創下電影生涯的第一個得獎高峰；這段周旋在兩個最愛男人間的曠世愛戀，讓她橫掃金馬獎、金像獎、電影評論學會大獎、金紫荊獎等大大小小八個最佳女主角獎。而除了唱歌，周迅還為這部片苦練舞蹈及空中飛人等雜技，甚至還得在倒吊於半空中時潸然落淚，難怪陳可辛稱她是「所有導演的夢想」，金馬影后可說實至名歸。

（文／吳文智／圖／鄭文絜）

Golden
Horse
Awards

50th

導演是我最有興趣的角色

周星馳

第二十五屆（1988）最佳男配角，《霹靂先鋒》
第四十二屆（2005）最佳導演，《功夫》

第二十五屆金馬獎最佳男配角頒給香港電影圈新人周星馳，當時，大概任誰也沒想到，華語影壇就此誕生一位無厘頭喜劇宗師。

「我的心情是『不敢相信，為什麼會是我？』還懷疑會不會是他們說錯了？」周星馳直呼當時很意外，上台後，「完全不知道自己在說什麼，有很多話想說，但是一句都沒有表達出來；大概就是感謝所有人，尤其是金馬獎給我這個獎。」對於當年典禮，周星馳印象最深刻竟然是吃：「因為金馬獎才第一次來台灣，認為不會得獎，所以拚命吃東西；最後我居然拿獎，典禮結束就再去夜市拚命吃東西慶功。」

歷經多年電視劇臨演與兒童節目主持人，金馬獎最佳男配角終於讓周星馳媳婦熬成婆，他從電視紅到電影，尤其1990年《賭聖》小兵立大功在港台創下票房佳績，極盛期竟短短三年連演二十多部片，奠定他獨樹一格的「無厘頭」風格，成為華語電影中一朵奇異又美麗的花朵。「作為一個創作人，喜劇的困難度是最大的。」周星馳說。但他成功了，他的作品除了帶給觀眾笑聲外，眾多無厘頭金句也被人熟記，甚至成為集體記憶，直至今日。

九〇年代中後，周星馳開始參與編導工作。2001年，他自導自演的《少林足球》不但成為該年香港電影票房冠軍，更創下同時獲得金像獎最佳導演與男主角的紀錄。「技術上，導演跟演員當然是完全不同的工作；但是對我來說，它們都是創作，導演也好，演員也好，都是電影的一部份，所以無論我是演出，還是我是導演，我還是做一個創作的工作。」

繼《少林足球》後所創作的《功夫》，又將周星馳的聲勢推上另一高峰，這部揉合中國功夫文化和周氏無厘頭喜劇的作品，有美商參與投資與發行，《功夫》不但在華語地區票房亮麗，更成為美國該年最賣座外語片，讓Stephen Chow這塊招牌從此打響國際影壇。《功夫》不僅成為第四十二屆金馬獎最佳影片、周星馳亦獲得最佳導演。「雖然有事無法到現場領獎，但我還記得那時候的那種激動。」他直說這獎意義非凡，「導演是我自己最有興趣的role（角色），所以能夠得到金馬肯定，可說是我人生中最振奮的事情。」

不管是當演員還是當導演，不管是電影票房或頻道收視率，周星馳對華語影壇的影響力無庸置疑。問他「周星馳」三個字對他的意義，他回答：「應該就是代表我啦！我就是一個創作人。」看得出他相當以創作者身分自豪，相較於「星爺」，他更希望大家稱他為「導演」。還有什麼獎想拿呢？從小崇拜李小龍的周星馳直說：「當然是最佳動作設計。大家都知道我從小練功夫，可惜一直沒機會。」「其實，我沒有拿過的，我都想拿，但，我拿過還更想再拿。」在星爺認真的回答中，又看到一絲冷面笑匠的幽默。

（文：吳文智／圖：林盟山）

我到美國拍戲開工第一天，導演說：camera，你跑。我就覺得奇怪，為什麼每一次 camera 都叫我跑。拍了一個星期都是跑，今天明白了，導演叫我練習一下，跑來拿個金馬獎。老規矩，因為我在高雄得獎的獎金是留給老人院，現在應該留給台北沒有爸爸沒有媽媽的小孩子。

——第二十四屆最佳男主角得獎感言

拍戲要先讓自己快樂，才能把快樂帶給觀眾

周 潤 發

第二十二屆（1985）最佳男主角，《等待黎明》
第二十四屆（1987）最佳男主角，《流氓大亨》

周潤發八〇年代的從影足跡，印證了香港電影的黃金盛世，向後梳的俐落油頭、瀟灑的黑風衣、叼根牙籤的不羈神采，更是當時的「型男」典範。三十多年來，他一直是那位有情有義的「發仔」。

來自香港南丫島的淳樸漁村，因父親重病早逝，周潤發初中畢業後到處打零工分擔家計。他十八歲報考無綫電視台演藝人員訓練班，從跑龍套開始，在電視劇中開始嶄露頭角。1980 年電視劇《上海灘》的許文強一角，讓他廣為人知，但早年跨足電影事業時，成績其實並不理想，甚至被片商不留情地指責為「票房毒藥」。周潤發回想：「當時《上海灘》出了名，但我還是電影新人，如果要讓觀眾認識我，一定要找好導演，拍好的劇本。」1981 年，他爭取演出新銳導演許鞍華的《胡越的故事》，開始受矚目，他也因此將許鞍華視為恩人。

1985 年起，他連續三屆入圍金馬獎最佳男主角，這三年，也是他的蛻變期。1984 年他結束電視台合約，專注電影演出，隔年首度以《等待黎明》榮膺金馬獎和亞太影展雙料影帝。1986 年他以《英雄本色》再度入圍金馬獎，該片刷新香港票房紀錄，「小馬哥」旋風橫掃東亞，更開啟黑幫類型的紀元。多年後導演吳宇森回想，「原先發仔只是配角，拍期也只有二十多日，但我覺得他越演越出色，這部戲之前我們都不獲人賞識，希望藉這部電影來宣洩沉鬱的心情。因

此，戲中的手足情義好真。」

1987 年，觀眾還沉醉在他風衣墨鏡、手持雙槍的颯爽英姿，他一改形象演出《流氓大亨》中的唐人街落魄青年「船頭尺」，帶著憨直瞇眼、陽光燦笑，與「十三妹」鍾楚紅共譜異國戀曲。本片籌備初期不少投資人望之卻步，但導演張婉婷堅持要用周潤發，因為她覺得沒有人「既能演流氓，又具備羅曼蒂克的感覺。」後來證明張婉婷眼光獨到，「船頭尺」的經典形象至今仍在觀眾心中。周潤發也說《流氓大亨》是他最喜歡的電影之一，「他來自不同社會階層，不懂得如何表達情感，有很多壓抑的美，最後在長島餐廳的 table for two 很浪漫，是我很喜歡的結局。」

直至今日，周潤發在港人心中仍維持著「大隱隱於市」的平民形象，據說偶而還可以看到他騎單車、搭巴士去買菜，和攤販閒話家常。拍片現場他喜歡說笑話炒熱氣氛，幫工作人員買零嘴、烤串燒，他說這個習慣源自於電視台時期，那時候熬夜趕戲，幾個演員就出五塊、十塊，湊錢幫大家買宵夜，「拍戲要先讓自己快樂，才能把快樂帶給觀眾。」發哥笑著說。

周潤發兩度在金馬獎獲獎，他將獎金分別捐給台灣的老人院、孤兒院，談起過去的慷慨事蹟，他溫暖而踏實地說：「獎項、獎金不是我拍片的初衷，我出來的時候，什麼也沒有，電影給我的一切，我也無法帶走。」

（文：楊皓鈞／圖：中央日報社提供）

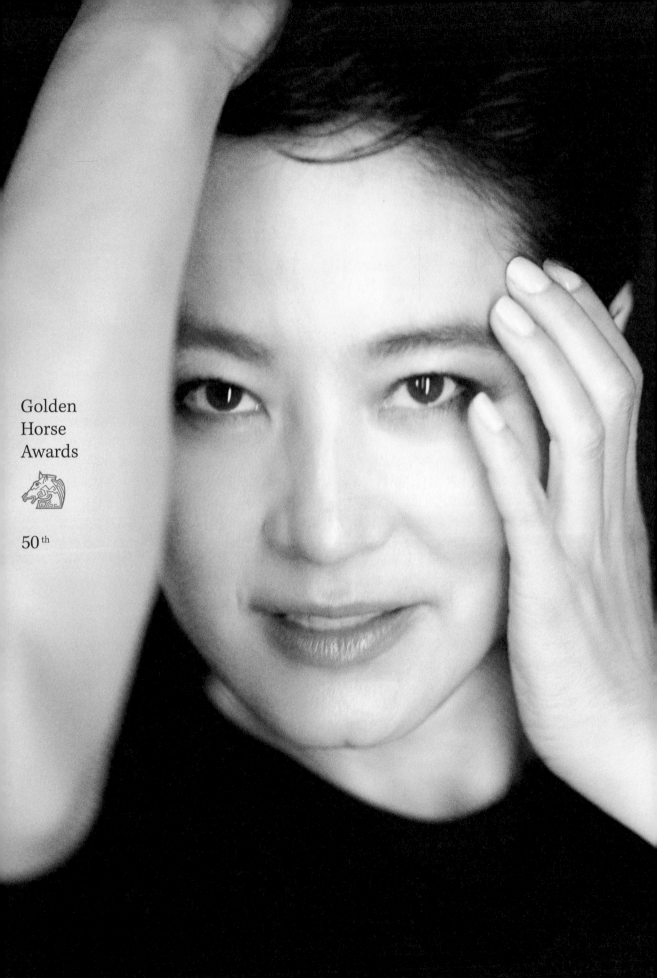

Golden
Horse
Awards

50th

我的人生或許比我演的電影更有戲劇性

林青霞

第二十七屆（1990）最佳女主角，《滾滾紅塵》

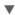

林青霞絕對是華語電影史上最具影響力的明星之一。1972 年出道主演首部電影《窗外》，在二十二年的演藝生涯中，拍了整整一百部戲。1975 年憑《八百壯士》裏飾演女童軍楊惠敏一角，贏得亞洲影后殊榮。1990 年以嚴浩導演、三毛編劇的《滾滾紅塵》獲得金馬獎最佳女主角。

當年林青霞和同學在西門町被星探發掘，因為家裏反對，只有陪同學去試鏡，卻意外被選中做女主角的傳奇故事，幾乎家喻戶曉。《窗外》不但是瓊瑤小說中的經典，也造就了這位閃閃巨星。談到一手挖掘、捧紅她的導演宋存壽，林青霞說：「他是電影圈出了名的好好先生，我很幸運是由他帶我入電影圈的。」另外還有多次合作的徐克、《金玉良緣紅樓夢》的李翰祥，以及《暗戀桃花源》的賴聲川等導演，也都讓她印象深刻。

《窗外》之後，七〇年代掀起「三廳文藝片」風潮，林青霞一直是如日中天的玉女典範，也是許多影迷心目中瓊瑤小說女主角的不二人選。除了談情說愛，她也勇於挑戰不同的類型角色。像兩度入圍金馬獎最佳女主角的作品，都有明顯的分野：在《碧血黃花》裡，她飾演革命烈士林覺民的妻子；到了《慧眼識英雄》，她則化身衝動叛逆的女記者，她曾多次以反串角色演出，同時也嘗試過唯一的一部舞台劇《暗戀桃花源》。

至於金馬封后的《滾滾紅塵》，她飾演動盪大時代裡的女作家，很多人說角色有對張愛玲的影射。這兩年寫作出書的林青霞幽默地說：「如果現在讓我演女作家，肯定比當時更像。」談起這部代表作，她說當初三毛親自一頁一頁唸劇本給她聽，甚至隨著音樂起舞，十分投入。「我拍戲多年，從來沒有這樣讀過劇本，因為她的詮釋，在角色掌握上幫了我很大的忙。」金馬影后雖然遲來，但她當年以一襲黑色禮服上台領獎、感性致詞，讓人印象深刻。林青霞說：「我認為金馬獎的意義是獎勵和發掘那些真心熱愛電影、對電影付出相當誠意的人。」

八〇年代後的林青霞，也赴香港演出多部佳作，特別是徐克發現她的「另一面」，從《刀馬旦》到《笑傲江湖之東方不敗》，他讓林青霞帶有英氣的美麗外型，成為角色跨越性別曖昧的關鍵。從「玉女」變成「女神」，林青霞自己都將「東方不敗」視為最難以忘懷的角色：「說也奇怪，當徐克邀請我飾演東方不敗這個武林高手的男人角色，我竟然毫不遲疑地接受了，也從不懷疑自己能否勝任。這部戲卻意想不到的成功。在人生的旅途中，有些事情還真需要一股傻勁。」

近年淡出影壇，談起電影與生命經歷，林青霞說：「我的人生或許比我演的電影更有戲劇性。如果重新來過，相信我還是會走上演戲這條路，我喜歡藉著飾演某一個角色來抒發自己的情緒，我也真的喜歡拍電影這個工作。」

（文：塗翔文／圖：陳漫）

Golden
Horse
Awards

50th

就是那一抹幸福的微笑，解除了所有人生的痛苦與禁錮

林 揚

第三十二屆（1995）最佳男主角，《超級大國民》

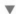

「陳桑（先生）我來了，為了見一面，我們竟然得要度過三十多年的尋找和等待，這條路是何等的遙遠和暗黑……。」

每當談及電影《超級大國民》時，片尾男主角歷經千辛萬苦，終於在雜草叢生的亂葬崗裡尋獲老友的墓碑後，摘下黑帽，雙膝落地，行三叩頭，失聲痛哭後，上述那段台式閩南語旁白，不時縈繞耳際。為此場發聲與表演的就是資深閩南語演員林揚，我們平常就稱他「林桑」。他在片中展現了主角外貌木然、內心煎熬的高難度演技，為他贏得了第三十二屆金馬獎最佳男主角獎項。

攝製期間他默默不語、戰戰兢兢配合拍攝。不期殺青不久，便傳來他中風噩訊，而且受傷地方竟然是大腦主控步行與言語的部位。之後的他終日坐在客廳沙發觀看電視，每次探望他，他只是對著我搖頭苦笑。如此十一年，他等於足不出戶。就像片中被關在大牢十多年的老政治犯，出獄後，又在養老院自囚十多年，為的是救贖自己無意中鬆口，害老友被槍決的內疚罪惡感。但是真實生活上的林桑為的是什麼？對人生的不甘？還是看破？我一直無法弄清楚。

金馬獎公布入圍名單時，我鼓勵他出席頒獎典禮，他給我的回答，依然是搖頭苦笑。得獎後的記者家中採訪與隔日新聞報導，似乎給予他一些些興奮與欣悅。但幾天熱潮過後，這種氣氛一掃而空。之後他的搖頭更頻繁，苦笑更幽澀。第二年的金馬獎，他意外答應金馬獎安排我推他坐輪椅上台補領獎座。滿堂掌聲中，我發現他頻頻答禮、謙恭身影下，眼光閃爍著驕傲與欣慰。只是不久這種火焰，很快就消失殆盡，不再燃燒。很久以後，我才了解，雖然他身邊有太太與兒女細心體貼的照顧，有好友同行誠摯熱心的鼓舞，但是他內心對人生的無常，老天的惡作劇的那種怨艾，無時無刻在吞噬他的心靈。

2007年元旦，我突然接到他的噩訊，初二我搭飛機南下台南。我是唯一被家人通知的圈內人，在殯儀館內，我四顧無一識人，只識聞訊而來的蘋果日報地方記者。他家人告訴我這是林桑的遺願，一切從簡低調。祭拜典禮中，我坐在位置上，一直注視高掛靈堂上林桑的遺照，發現遺照中林桑的嘴角那一絲微笑，好像越來越燦爛，好似已解脫了內心的一切不甘，再也無怨也無尤。好像電影片中最後一個畫面——年老的男主角，左右手分別牽著年輕時代的愛妻與稚女，齊步走向鏡頭，露出片中他唯一的微笑。就是那一抹幸福的微笑，解除了所有人生的痛苦與禁錮。

突然又想起片中他對好友的一段旁白，「早就以為這輩子，不可能會再有夢，早就決心任由生命靜靜消失滅亡的我，竟然再度夢見……。」

林桑，一路好夢好走！

（文：萬仁／圖：萬仁電影有限公司提供）

堅毅溫柔的台灣女性代表

林鳳嬌

第十六屆（1979）最佳女主角，《小城故事》

自 1972 年出道以來，林鳳嬌紅遍港台東南亞，不僅短短十年間拍了七十多部電影，更以《小城故事》中的啞女角色拿下金馬獎最佳女主角。當紅之際，她卻因愛情而引退，至今都未復出，也讓她的銀幕生涯更添幾分傳奇。

林鳳嬌出身貧寒，中學尚未畢業便開始在娛樂圈打工賺錢養家，因為外型秀麗獲得電影圈青睞，十八歲便主演王星磊執導的功夫片《潮州怒漢》嶄露頭角，膽識與魅力更獲得李行導演欣賞，提拔她演出《吾土吾民》日軍佔領區的校長女兒，在秦漢、鄧光榮、曹健、陳鴻烈等大堆頭男星烘托下，林鳳嬌一舉成名。

爾後短短幾年內，林鳳嬌以當時風靡觀眾的三廳愛情片大大走紅，作品如《碧雲天》、《浪花》、《又是黃昏》、《此情可問天》等，合演者包括鄧光榮、劉文正、秦漢、秦祥林、鍾鎮濤等一線紅星。而她與林青霞、秦漢、秦祥林更贏得「二秦二林」封號，成為台灣文藝片顛峰時期的象徵；相較於林青霞現代活潑的銀幕形象，林鳳嬌則以溫婉堅毅的女性角色分庭抗禮。另外她也參與過台灣新電影健將侯孝賢與陳坤厚搭檔的早期作品《我踏浪而來》、《天涼好個秋》。

林鳳嬌最膾炙人口的代表作大都是和李行導演合作，包括《汪洋中的一條船》、《小城故事》、《早安台北》、《原鄉人》等。其中，她在《汪洋中的一條船》飾演殘障作家鄭豐喜的妻子吳繼釗，堅毅刻苦令人動容，不僅入圍第十五屆金馬獎最佳女主角，更獲得當年亞太影展演技最突出女主角肯定；而接下來《小城故事》命運多舛但嫻雅動人的啞女阿秀，終於讓她眾望所歸贏得第十六屆金馬獎最佳女主角后座。

李行導演原期待《原鄉人》能讓林鳳嬌以目不識丁卻一肩扛起家計的鍾平妹一角再獲金馬影后，「可惜最後落空，讓她若有所失。巧的是，當時剛好成龍來台拍攝《龍少爺》，大概因此促成兩人感情發展，也讓她決定把人生重心從事業轉往家庭。」林鳳嬌與成龍在 1982 年祕密結婚，同時因懷了兒子房祖名而默默引退，帶給當年影壇極大震撼。

息影後，林鳳嬌堅持相夫教子，做個賢妻良母，始終不肯正式復出。僅在房祖名的唱片發表會以及成龍第 101 部作品《十二生肖》結尾驚喜現身。儘管低調，但她賢慧的母性特質依然贏得港台電影圈感佩，也讓影迷分外懷念。李行導演透露：「林鳳嬌年輕時苦過，所以很體貼，很有悟性與靈性，對人特有感情。」而這些特質也正是她得獎角色的魅力所在，她成為詮釋溫婉女性的不二人選。即使近年不出席公開場合，林鳳嬌還是經常拜訪李行導演夫婦，李行導演笑說：「她還幫我兒子做業績買過保險，有時還很貼心偷偷塞紅包給我。」銀幕下的林鳳嬌，依然那麼受到推崇和喜愛。

（文：吳文智／圖：電影《碧雲天》劇照，財團法人國家電影資料館提供）

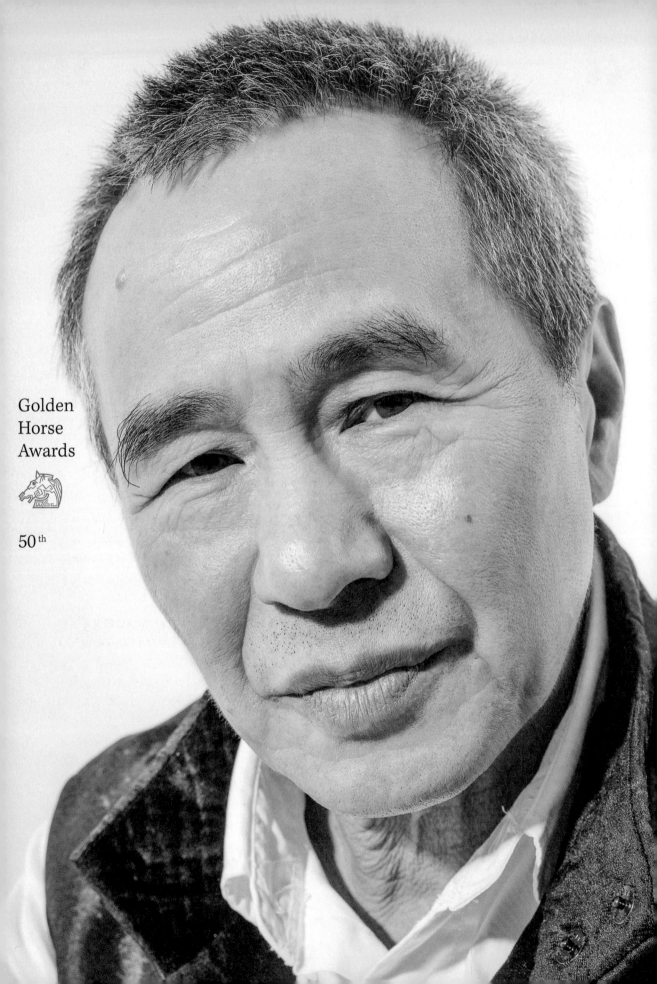

Golden
Horse
Awards

50th

真實有一種魅力，是你安排不了的

侯 孝 賢

第二十屆（1983）最佳改編劇本，《小畢的故事》／第二十一屆（1984）最佳改編劇本，《油麻菜籽》
第二十二屆（1985）最佳原著劇本，《童年往事》／第二十六屆（1989）最佳導演，《悲情城市》
第三十二屆（1995）最佳導演，《好男好女》／第四十二屆（2005）年度最佳台灣電影工作者，《最好的時光》

▼

什麼樣的時代和環境，還有幸運，才能出現一個侯孝賢？渾厚而凝練的寫實、詩化而繁複的意蘊，未曾稍歇在生活中汲取創作養分，不斷開拓、嘗試新敘事形式，仰之彌高的真正藝術家。

他讓人親眼目擊時光的存在。感動、影響無數創作心靈，毫無疑問扭轉了整個世代華語電影的走向。在他擔任金馬執委會主席期間，每每慕名而來的各國影人得以親炙大師風采，都難掩對他的傾慕與崇拜。

光環之外，見識過在片場上，劇組工作人員戰戰兢兢，甚至懾於導演威嚴，不敢與他同桌吃飯的場景，「第一印象很深刻，氣場很強大，聲音還沒到，氣先到。」舒淇曾這樣形容侯導。表面看似高壓，但他充滿向心力的電影團隊，環環扣著紮實默契，幾乎都累積至少一、二十年，甚至三十年以上共事的經驗，即可由此窺知他教人信服、倚靠的家長性格。

與這位蜚聲國際的電影大師相處，私下他極度平易近人，豪爽不羈，總能與周遭任何人天南地北隨意交談，不吝展露真情實性，這回更發出驚人之語：「我們以前根本不屑，對金馬獎一點興趣都沒有，尤其是我。連國外的獎也是，有些獎座都不知道在哪裡？」

看似直言不諱，事實上其來有自，「我們在解嚴前就已經拍一堆片子，內容常跟當時政權有所衝突，所以常常被削。我們不理！照拍！我太滿足這一塊，就不會在乎其他的了。」在電影創作上已擁有了最好的時光，得不得獎，對他來說，真的無所謂。

「但參與中影的片子入圍，就一定要出席頒獎典禮囉！因為中影出錢嘛。當時公司會幫每個人做一套西裝，裡面還有名字，每次參加完典禮就到楊德昌家，西裝一脫，黑領帶白襯衫，我們都自嘲是 waiter、waitress 的聚會。」他笑出快樂的眯眯眼，畢竟，台灣新電影的黃金時代，就等同這一眾人最燦爛無畏的青春哪！

至今已成為台灣電影最重要的領導者，他認為產業建立首要吸引本地觀眾，「local 起來，你有票房，才能有別的路出來。連土地都沒有，你能種出什麼？」擔任金馬執委會主席，是「想擴大，把華語電影整個做起來。」連結所有資源，使金馬不僅成為華語的奧斯卡，更是為電影推波助瀾的力量。

「對我來講很簡單，這一塊是整體的，跟個人沒有關連。」他還心心念念培養新銳，成立「金馬電影學院」，親自傳授內行門道，「電影的形成，最重要的是人。要讓他們看到真的人、看到現實面、看到情境。」

「真實」，是侯導從未改變的一貫創作核心，「真實有一種魅力，是你安排不了的。」話至此又開了個玩笑，背景設於唐朝的《聶隱娘》，服裝、場景、美術道具都是耗費心力講究細節堆砌成的大工程，「假設有個時光隧道讓我回去唐朝看一下，可能就更清楚啦！」

（文：彭雁筠／圖：陳又維）

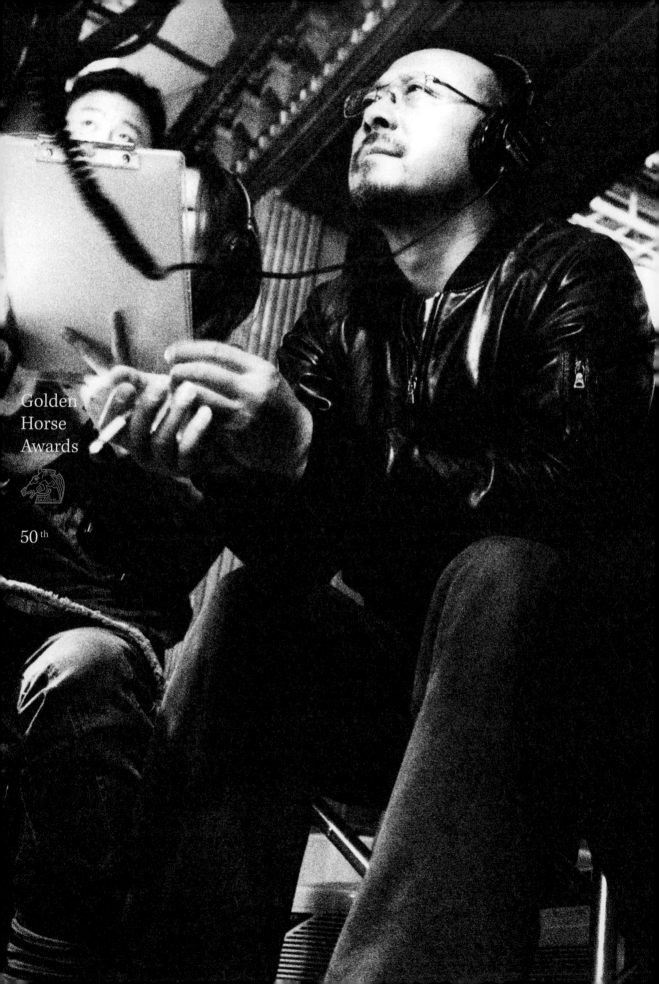

姜 文

儘管得了很多獎，但是金馬獎還是有它的特殊意義

第三十三屆（1996）最佳導演、最佳改編劇本，《陽光燦爛的日子》
第四十四屆（2007）最佳剪輯，《太陽照常升起》
第四十八屆（2011）最佳改編劇本，《讓子彈飛》

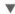

金馬獎：您中央戲劇學院畢業沒多久，就演了《芙蓉鎮》和《紅高粱》，是什麼樣的機緣？

姜文：中戲畢業之前，說句心裡話，在北京我已經是個事了。那時候真的挺火的，當時北京的各大文藝團體，以能去看中戲我們班演出為榮。那時候，謝晉作為老校友、老前輩，去看過我們演出。他曾經有兩個戲找我，因為各種原因沒去成，我們學校當時有一個規定，沒畢業的學生最好不要去演戲。畢業了以後，謝晉又想起我了，拍《芙蓉鎮》就把我叫過去了。《芙蓉鎮》當時還沒放，有拍了一個法國合拍的電影，然後才是張藝謀的《紅高粱》。張藝謀當然也是因為去看我們演出，經常在一起，畢業之前就互相知道了。

金：1993年您演了一部電視劇《北京人在紐約》，又拍了自己導演的第一部電影《陽光燦爛的日子》，為什麼會同時做這兩種不同的嘗試？

姜：也不是刻意的。1992年我寫了《陽光燦爛的日子》的劇本，那時我二十九歲，我當時特別想在三十歲之前把它寫完，作為二十歲的一個紀念。但寫完劇本，投資找得不順利。正好，那時候鄭曉龍找我。鄭曉龍他們挺誠懇，說你必須得來，我說那就去吧。去了之後，1992年電視劇快拍完了，來了消息說，電影投資找著了，反正挺奇怪的，你不想那個事，那個事可能就找你來了。回到北京，四月份籌備，八月份就開拍了，就四個月的時間。所以等我拍到十月份的

時候，《北京人在紐約》又播了，有時候就撞一塊，不是設計的，你想設計也設計不成這樣。

金：為什麼選擇改編《陽光燦爛的日子》？

姜：王朔是我心目中偉大的作家，了不起的蓋茲比嘛，我覺得是了不起的王朔。這個劇本是他給我的，我當時正跟另外一個導演爭奪一個小說的版權，然後王朔說，別瞎爭了，我給你個小說，你看看這個怎麼樣。我說，唉呦，這個好啊，王朔說那你拍吧。我本來想讓王朔幫我改改，他不幫我，我就讓王朔幫我推薦一個人改，他說，你信嗎？我說信，王朔說就是你自己。其實也是沒辦法，那時候不認識幾個編劇，也沒錢付給人家，就自己改唄。所以說，是王朔給我介紹的劇本，也是他推薦我來自己改的。

金：《陽光燦爛的日子》在全世界贏得了許多肯定，金馬獎對你來說有沒有特別意義？

姜：儘管得了很多獎，但是金馬獎還是有它的特殊意義，因為它是金馬獎。（笑）

金：對你而言，演員和導演兩者的魅力和成就感有何不同？您得過導演獎，但是當演員卻沒有提名過，會不會感覺遺憾？

姜：金馬獎為什麼只給我導演獎，不給我演員獎提名，這也是我想問的啊？（笑）為什麼不給姜文提名演員，也不給姜文表演獎，好像這是有點特殊啊！

（文：吳文智／圖：北京不亦樂乎電影文化發展有限公司提供）

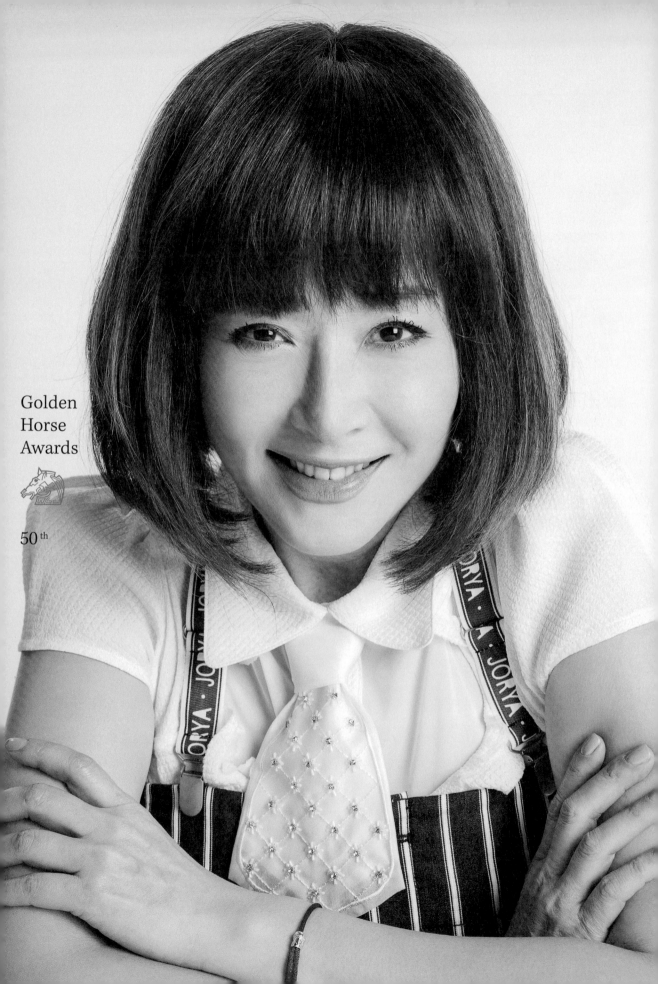

Golden
Horse
Awards

50 th

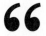

> 三十五年前，得獎之後上台一句話都沒有講就下台了，其實那個時候我還真的不知道要講什麼，現在我抱著這個獎座我要講的是，謝謝我九十五歲的爸爸，更謝謝我八十六歲的媽媽，謝謝你們，幫我保管了三十五年，這麼珍貴的一個獎項，金馬獎。我真的好幸福做你們的女兒，下輩子我還要做你們的女兒。

——第十五屆最佳女主角得獎感言（於 2013 年補講）

我喜歡隨性的表演方式，最真實、最自然

恬 妞

第十五屆（1978）最佳女主角，《蒂蒂日記》

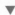

第十五屆金馬影后恬妞，當年上台領獎緊張到沒說任何感謝的話，但她至今記得是被成龍推出去領獎的，更難忘李行導演一直在安慰沒得獎的林鳳嬌。

恬妞憶當年（1978），「事先公布入圍女主角有《煙水寒》的甄珍、《汪洋中的一條船》的阿嬌和我的《蒂蒂日記》，我就認定自己不可能得獎，一位是前輩，一位演得那麼好，我算哪根蔥啊！」頒獎典禮那天中午，林鳳嬌號召一票女星去洗頭，恬妞也在其中，林鳳嬌還請恬妞剪個小男生的頭髮，沒想到給她帶來好運。當年參加金馬獎都要穿制服，恬妞穿的是中影公司的制服：淺綠色有小黃花的旗袍，踩著高跟鞋，從只有紅磚道的中山堂門前，進入金馬獎典禮會場。

那年金馬獎首度實行現場宣布得獎人，恬妞老實說：「雖然沒抱希望，但當葛伯伯（葛香亭）準備揭曉女主角時，我心中還是七上八下，只見葛伯伯打開信封說：『最佳女主角是……是我女兒恬妞。』我當場傻了，還是坐在我後面的成龍推我說：『就是妳啊，還不出去！』我被他推著站起來，心想怎麼可能是我，上台拿獎只說了句：『謝謝葛伯伯。』什麼得獎感言都沒說就下台，只看到李導演一直在安慰阿嬌。」恬妞說當時她心裡是真心祝福阿嬌，果然下一屆影后就是林鳳嬌。

事隔三十五年後，恬妞對天發誓，「事前我真的不知道自己會得獎！能拿獎，可能是運氣好，天時、地利、人和，還有那年的評審和我特別有緣吧！」也因為得獎當天什麼感言都沒講，訪問當天，恬妞特別藉此機會補講遲來三十五年的得獎感言，她衷心感謝父母為她珍藏這份榮譽這麼多年，言語當中我們彷彿又見當年青春洋溢的少女。

《蒂蒂日記》中，恬妞飾演女大學生，面臨親情、友情、愛情等問題，甚至遭遇車禍差點癱瘓。「我演這部片沒有任何背景或關係，完全是因為當時中影女演員中，我的年紀最符合這個角色。」片中歸亞蕾演她媽媽，並贏得金馬獎最佳女配角，「亞蕾姐演之前都把台詞背得滾瓜爛熟，我好怕她、壓力好大；我比較喜歡在沒準備的即興情況下演出，那才能讓我把最真的一面表現出來，很多人都說那是老天爺給我的天份。」

《蒂蒂日記》之後，恬妞除了演戲還開始出唱片、登台作秀、甚至結婚生女淡出一段時間，再復出演《大頭仔》，備受好評卻沒入圍金馬獎，恬妞瀟灑地說「不會遺憾」。這幾年她多演電視劇，而且從《少年英雄方世玉》開始，角色升格當媽。「當時我很抗拒，很怕從此就只能演媽了，最後還是姊姊（恬妮）鼓勵我說：『好演員就是要能把什麼角色都演得好。』我才勇敢走出來。其實《蒂蒂日記》時的我，是不懂演戲的；經過成長和歷練，如果再有好機會，我想我可以再拿金馬獎。」

（文／葛大維／圖：陳又維）

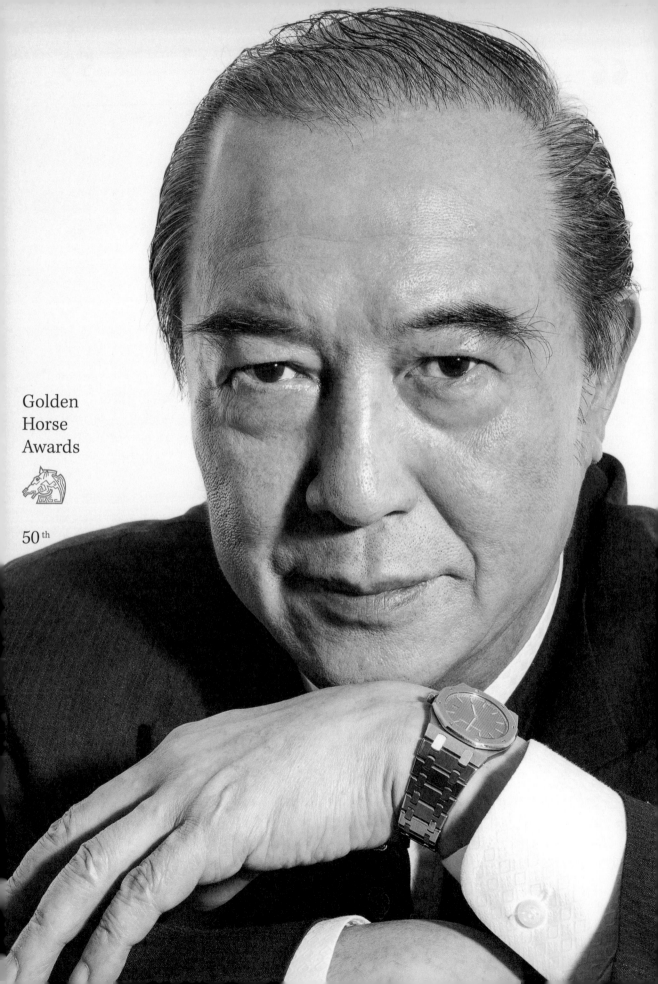

Golden
Horse
Awards

50th

三百六十行，哪有這種行業讓人瘋狂

柯 俊 雄

第十四屆（1977）演技優異特別獎，《愛有明天》
第十六屆（1979）最佳男主角，《黃埔軍魂》
第三十六屆（1999）最佳男主角，《一代梟雄：曹操》

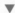

高大挺拔的柯俊雄，予人最深印象不啻是七〇年代台灣愛國電影中的民族英雄，甚至成為當時此類電影的最高指導原則。但從影至今逾五十年的他，作品將近兩百部且類型多元紛呈，從台語片到健康寫實、瓊瑤愛情、愛國政宣、港台黑社會電影等，他一路見證著台灣電影的世代變遷，也透過無數精湛角色展現他作為演員的驚人能量。

六〇年代中期，已是台語片一線小生的柯俊雄，受李行、白景瑞兩位導演提攜，轉演國語片，最初《啞女情深》大獲好評，也確立了往後瓊瑤電影男主角的經典形象，再以《寂寞的十七歲》奪下亞太影帝，正式開啟他對演員之路的兢業鑽研。

「李行讓我開始嚴肅看待電影。」李行導演對他來說，是一輩子的恩師，戲裡戲外要求都極高，曾經他軋戲遲到，李行導演痛罵他一頓後宣布當天直接收工，讓他在當場呆立了一小時，從此之後他再也沒遲到，在表演上更加全心投入，讓李行導演讚不絕口。

「表演是我最喜歡的事，我做什麼事都屌兒啷噹，唯有講到拍電影，眼睛就亮起來。」為詮釋《再見阿郎》中不務正業的男主角，他四處觀察街頭市井小民，最後跟上一個魚市場裡的小伙子，緊緊尾隨他兩天，「你要蒐集那個型態，像是吃完檳榔怎麼吐掉，才會有生動的表演。」要表現《英烈千秋》裡張自忠將軍的神情，他到中製廠看蔣介石的紀錄片，「四百多個鐘頭，我就邊做記錄，一遍看完了，想想不對，再看。」影片上映後，表現優異的柯俊雄還受到蔣介石召見。

有著天生傲骨，不甘於重複同樣角色，即便紅極一時，也不一定非選男主角演，「男配角的戲不一定會輸給男主角。」他看中《梅花》裡戲份不重但搶眼的配角，便自願屈居綠葉，「我就堅持要演這瘋三。」事實證明了他眼光獨到，也讓他更具信心，1977年憑《愛有明天》的精神病患一角奪得金馬演技優異特別獎，1979年憑《黃埔軍魂》奪得金馬影帝。

演而優則導，八〇年代他自組公司並擔任導演，《我的爺爺》一片讓張艾嘉奪下金馬影后。1999年自導自演《一代梟雄：曹操》，再獲金馬影帝殊榮。

回想金馬獎的回憶，他笑說家中滿櫃獎座，有天發現竟有幾座不見，讓他心急如焚，最後真兒原來是他母親，「快過年了，把我那獎座拿去壓年糕。她說台北市找不到磚頭，就暫借你的獎座來，金馬獎啊，份量蠻重的。」當然，這是只准許發生一次的意外插曲。

一度從演員身分跨到政治人物，也肩負過演員工會、武術指導工會重任，柯俊雄最終還是又回到最愛的表演舞台，「我還沒倒下去以前都是演員，它是我的生命。」因為，「三百六十行，哪有這種行業讓人瘋狂。」卸下風風雨雨的外衣，我們看到的是一個沉浸在表演中，單純而快樂的靈魂。　（文：彭雁筠／圖：林盟山）

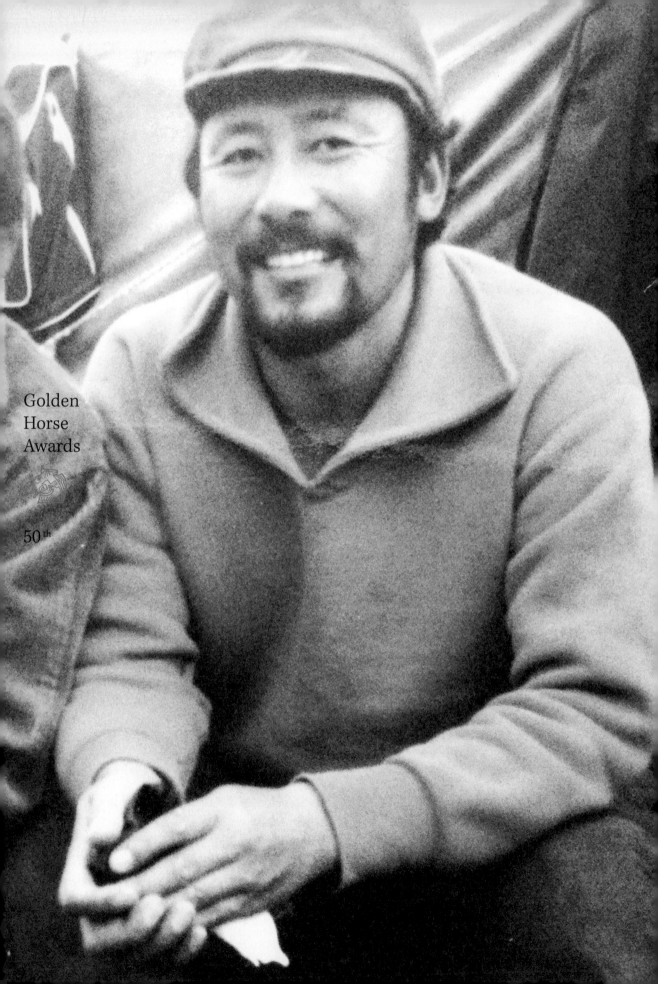

終於明白原來表演，特別是電影，要越貼近生活越好

洛 桑 群 培

第三十五屆（1998）最佳男主角，《天浴》

▼

第三十五屆以《天浴》贏得最佳男主角的洛桑群培，是金馬獎唯一一位西藏影帝。

1957年生於西藏桑日縣的洛桑群培，十四歲被分配到西藏自治區話劇團學表演，1977年被保送上海戲劇學院，沒想到二十年後主演第一部電影《天浴》就得了金馬影帝。

洛桑群培說：「1996年陳冲派副導演到拉薩選演員，經過試鏡入圍了三個人，最後陳冲親自面試，兩人被淘汰，陳冲對我說：『我給你八十分，剩下的二十分，你得自己爭取。』意思是要我再努力，包括曬得更黑些，更符合戲裡老金的感覺。」

從戲劇學院畢業後近十六年，洛桑群培都在演話劇，沒碰過電視或電影，第一次演電影非常緊張，開拍前半年，他和陳冲來回「溝通」多達十幾次，「陳冲很尊重人，可是當導演非常嚴格，她要求的如果我做不好，她會一直重來到我做好為止。」

有場戲女主角李小璐要親洛桑群培，她越是大方，洛桑群培就越害羞，重來了六、七次；還有一場是洛桑群培騎馬去營救李小璐，重來了五、六趟，他說陳冲一直衝著他喊：「從容一點！從容一點！」起初他聽不懂「從容」是什麼意思，後來才明白陳冲是要他不要急。

「《天浴》之前我的表演方式挺誇張的，直到陳冲對我說：『不要演，平常你愛怎麼著就怎麼著。』她這句

話像給了我一刀，我終於明白原來表演，特別是電影，要越貼近生活越好。」洛桑群培回想起初次演電影的點滴，導演陳冲給他的指導讓他改變了對表演的想法。

那年金馬獎，洛桑群培因故沒能來台，頒獎典禮隔天才被所屬單位通知他得金馬獎了，起初洛桑群培還以為人家在開他玩笑，後來確定是真的，他打從心裡高興，至今記憶猶新。

談到金馬獎的影響，洛桑群培坦言：「壓力、助力都有。得獎之後，別人會用另一種眼光看我演戲，讓我也會覺得如果演不好，會給金馬獎丟臉；但越是這樣，我就越要努力，別人沒做到的東西，自己先做到、做好，我把它形容為『笨鳥先飛』嘛！」因為身分與外型的緣故，洛桑群培後來多演藏族的角色，也一直留在拉薩的西藏話劇團，到處公演，他覺得這樣專心朝一個方向努力，又能學以致用也挺好的。

洛桑群培說得了金馬獎影帝之後，太太只對他說：「希望往後你能好好照顧家庭和孩子。」而他真的做到了，打拚了這些年，洛桑群培終於在拉薩買了自己的房子，兒子成為警察，女兒是公務員，還生了女兒，讓他榮升為姥爺，和太太過著自在悠閒的生活。洛桑群培當了一輩子的演員，為表演藝術投注一生的心力，他所珍惜的金馬獎，也肯定了他的努力與成就。

（文：葛大維／圖：洛桑群培提供）

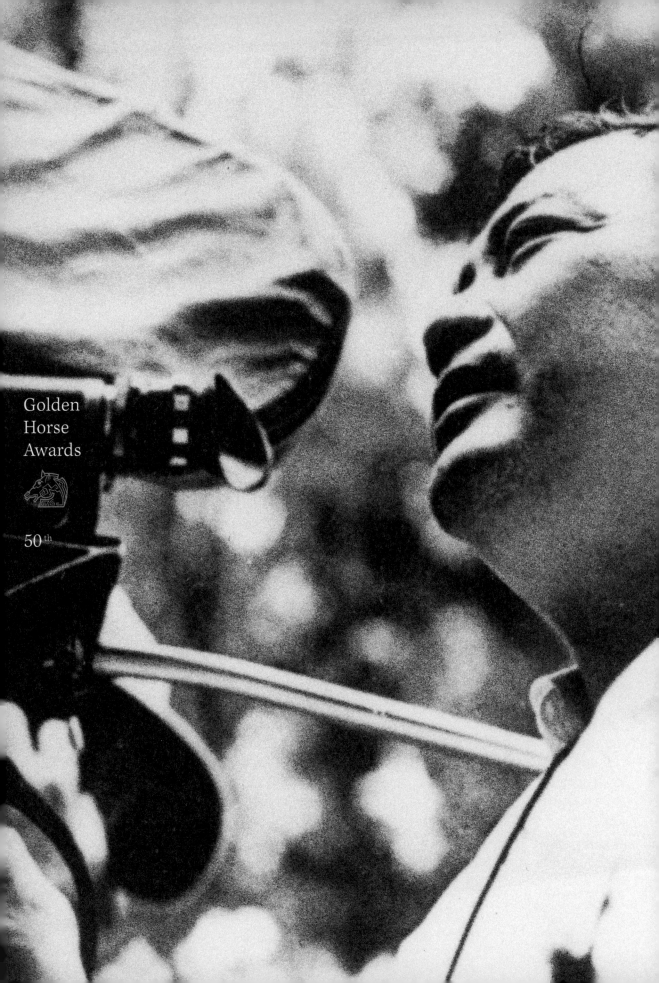

Golden
Horse
Awards

50th

這個獎給我很大的鼓勵，以後拍片子都要當心了。不過我順便要跟各位報告一件事情，我跟James〔頒獎人詹姆斯梅遜〔James Mason〕〕曾經一起拍了三個多月的戲，變成了好朋友，但是後來我們兩人第三期酬勞都沒有拿到，因為老闆破產了。

——第十六屆最佳導演得獎感言

電影沒有國界，沒有語言障礙，能夠流傳後世

胡 金 銓

第四屆（1966）最佳編劇，《大地兒女》／第六屆（1968）最佳編劇，《龍門客棧》
第十六屆（1979）最佳導演、最佳美術設計，《山中傳奇》
第二十屆（1983）最佳服裝設計，《天下第一》／第三十四屆（1997）終身成就紀念獎

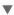

華語影壇中，大概還沒有人能超越胡金銓所創造出，那個充滿美學意境和人文色彩的武俠世界，胡金銓的武俠電影蔚為經典，至今依然為人所津津樂道。這位天才型的導演，堪稱影史傳奇；但天才並非萬能，他的用功和認真，才是造就大師真正屹立不搖的原因。

「胡導演很有表演才能，個人魅力十足，有他在的地方，總看見他神采飛揚地說個不停，旁邊的人聽得忘神。」僅管胡金銓已於1997年過世，但他的班底演員石雋提起這位恩師，卻還是將他形容得十分生動。「他跟人一起聊天，都是別人聽他講，難得可以插嘴，就算插進別的話題，也會變成他在說，別人反而說不了話。他會搶著講話，因為他實在懂太多。」胡金銓的博學多聞並非虛名，而是因為他用功，石雋說：「胡導演很用功，他很愛閱讀，還自修英文。他現在留下來的文物裡，書籍最多的是《TIME》和《Newsweek》這些英文雜誌。我們在首爾拍戲時，雜誌發行的那一天，他就去街上買。他過目不忘，談歷史、談年代，絕對不會弄錯。」

現在聽來，胡金銓旺盛的求知心和熱切吸收的各種知識，剛好反映在他創作電影的態度。石雋說：「胡導演求好心切，所有事都喜歡自己來。編劇不假他人之手、搭景的草圖自己畫，角色從頭到腳的服裝和隨身配備他都自己手繪設計圖，連布料都會註明。」大師事必躬親，他的工作人員當然也不能隨便。「他的

服裝師，不只要管理，還要會裁剪、會車縫，製片部還要負責把布料染色。勘景的時候他會親自把場景速寫下來，連後來鏡頭要怎麼拍，在勘景時他就已經畫出來、寫出來了。攝影師和演員拿到圖文並茂的分鏡表，就知道導演要什麼了。」不僅能文，胡金銓也懂武。「連拍動作戲的時候，他都會先親自示範招式，然後交給武術指導潤飾，再教演員。」

1967年的《龍門客棧》是武俠經典，當時在台灣不但刷新國片票房紀錄，形式、內涵都成為武俠片發展的里程碑，胡金銓也獲得第六屆金馬獎最佳編劇。如石雋所說，胡金銓是全才導演，所以1979年他憑著《山中傳奇》同時獲得最佳導演和最佳美術設計兩項大獎，再加上第四屆《大地兒女》的最佳編劇，以及第二十屆《天下第一》的最佳服裝設計，胡金銓不但是金馬常客，他所執導的《俠女》中竹林追逐打鬥場面令人驚豔，高超的技術還榮獲1975年坎城影展最高技術獎，開啟台灣電影在國際影展獲獎的先河。

獲獎無數之外，胡金銓更在意電影對人的影響有多大？有多深？他曾說過，一部真正的好電影，觀眾不會只有數萬人，電影沒有國界，沒有語言障礙，能夠流傳後世。這是胡金銓的電影理想，而他不但構築了這個理想，也實踐了它。到現在，他精采的電影作品仍影響著後繼的電影工作者。

（口述：石雋／文：唐明珠／圖：財團法人國家電影資料館提供）

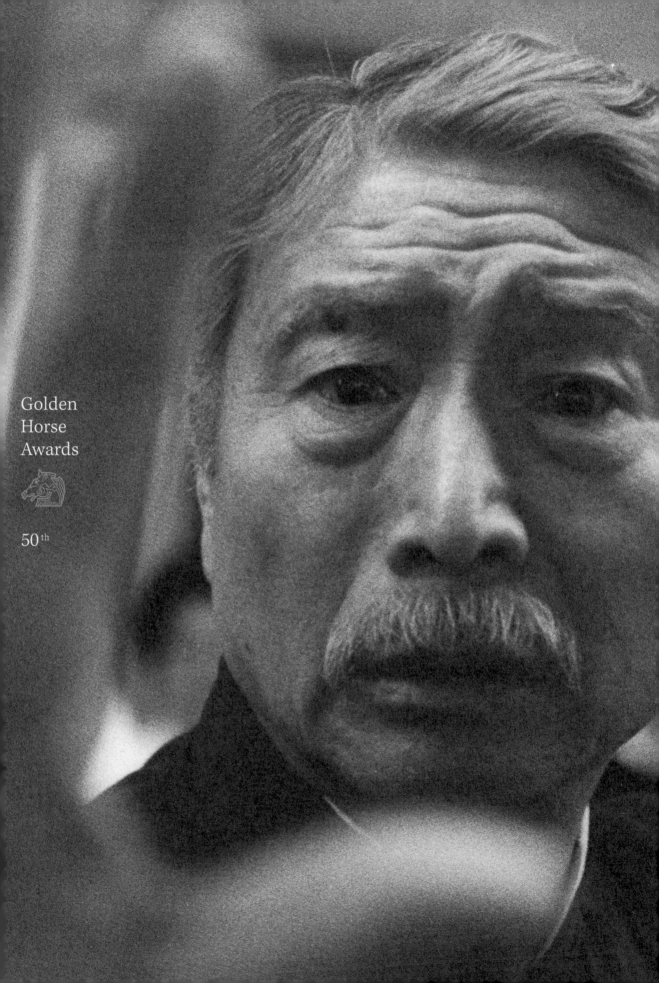

Golden
Horse
Awards

50th

從兵演兵到兵唱兵，到舞台上的臨時道具，到《推手》，走得很漫長，很艱苦，也很快樂。幾十年來，無論是快樂和痛苦，成功與失敗，都懷念我一位恩師，他常常用一句拉丁話來鼓勵我，那就是：Gloria tibi Domine，一切的榮耀都歸於天主！陸軍 340 師、49 師，所有的老長官、老戰友們，我與你分享。

——第二十八屆最佳男主角得獎感言

郎叔走了，一個時代也這樣過去了

郎 雄

第十三屆（1976）最佳男配角，《狼牙口》／第二十八屆（1991）最佳男主角，《推手》
第三十屆（1993）最佳男配角，《喜宴》／第三十九屆（2002）終身成就紀念獎

▼

「郎叔是一個很好的演員，是一個很好玩的人，又是虔誠的天主教徒。他很喜歡講話，天南地北、道長道短、又很幽默，其實跟銀幕裡的形象很不一樣，所以說電影是假的，呵呵。」談起郎雄，李安像是回憶一位長輩、也像談論一位老友。「剛開始我是新手嘛，不太敢給他指令，因為他是位資深演員，他常常就是自由發揮。跟郎叔拍戲很好玩，他會演完然後自己說：『唉呦不能再好了！』很可愛。」

郎雄是李安第一部劇情長片《推手》的男主角，透過李安的鏡頭，他完美詮釋了中國父親的形象，外表豪爽堅強、內心柔軟纖細，加上有點固執的脾氣，讓人又愛又敬。李安說：「我從在台灣還很年輕的時候就看他的戲，他就是演硬漢，很像中國父親的形象，到我拍片的時候，他六十歲了，真的就是一個父親形象了。」

「我跟郎叔比較重要的關係是他的形象，他的表演和形象所傳達出來的，是我對中國父親、父權社會的代表。他的嚴肅、無力感、詼諧，產生一種諷刺的效果，讓人感到又好笑、又尊敬、又心酸，是我覺得中原文化的核心形象。談傳承和流失是一種抽象的東西，但透過郎叔的表演，具體地傳達給觀眾，這個形象我們兩個人都很珍惜。」李安如是說。

《推手》讓郎雄獲得金馬影帝，得獎那刻，他以一貫沉穩感性的口吻，感謝軍中的同袍、感謝天主，動人的致詞感染了所有觀眾。下台後，他又恢復平常幽默，「做學生的時候老師說我是頑劣份子，做兵的時候是調皮的兵，做演員是靠邊站的演員；時間久了，老師發覺我是好學生，長官說我是好戰士，他們也認為我是好演員！」但如同郎雄隨後所說：「一夜之間可以產生一個明星，一夜之間不可能產生一個好演員。」他精湛的演技，是他一輩子努力淬鍊的成果。

《推手》之後，郎雄和李安又合作了《喜宴》和《飲食男女》，而《喜宴》又為他獲得一座金馬獎最佳男配角。李安說：「我很少用同樣的演員，只有郎叔，只要他在世，我拍的華語片都有他，尤其是前面三部曲，到了第三部（《飲食男女》）是為了他拍這個戲，是唯一的一次。」如同李安所說郎雄提供的父親形象，擁有一張五族共和臉、歷經中國變動的大時代，郎雄所代表的不只是兩地的遷徙，更是世代的轉換，讓他不只是李安電影中的父親，也是這一代華人對父親共同的感受、記憶。

2002 年，郎雄離開了我們，回到他最敬愛的天主身邊。金馬獎邀請李安和歸亞蕾回來頒發他的終身成就紀念獎，李安回憶當時：「我下台的時候，看到郎叔的太太包珈姐，那時候完全沒有辦法克制，我就抱著她大哭了一場。對我來說，好像不只是郎叔走了，更像一個時代也這樣過去了，就在金馬獎的後台。」

（口述：李安／文：陳嘉蔚／圖：中影股份有限公司提供）

Golden
Horse
Awards

50th

我所享有的東西，都是從電影裡頭得來的

凌 波

第二屆（1963）最佳演員特別獎，《梁山伯與祝英台》
第六屆（1968）最佳女主角，《烽火萬里情》

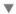

所謂「巨星」，是在萬千影迷心目中，如鑽石般永恆且閃耀的存在。「梁兄哥」凌波，正是港台電影史上最璀璨的名字之一。1963年，李翰祥執導的《梁山伯與英台》，有如橫空出世的一道彗星猛烈撞擊地球那般地震撼了每一個人，倏然引爆出時代的最高潮。一部電影平均能看幾遍？十遍、二十遍不稀奇，看上百遍的更是大有人在，電影施展它最高級的幻術，讓全台灣沉醉在梁山伯和祝英台苦戀的黃梅調裡為它瘋魔。

當年凌波為了參加金馬獎而第一次抵台，《梁山伯與祝英台》已紅遍大街小巷，那已經不只是一個當紅影星登台，而幾乎已經成為一個文化現象。那天究竟有多轟動？台北城裡估計有十八萬人放下工作課業，湧上街頭只為一睹「梁兄哥」凌波的丰采。那真確是前無古人、後無來者的一天，大批的影迷懷抱著龐大憧憬與激情的一天。那一天的台北，刮起了「強烈颱風凌波」，更被香港媒體稱作「狂人城」。

「誰都不會相信這種場面，太不可思議了。」凌波回憶起當時萬頭鑽動、寸步難行的盛況，「看到這麼多人，我傻傻的，就是一直笑、笑、笑，不停地笑，嘴巴根本都沒有合攏過。」

這位年方二十四歲的小姑娘，第一次見識到了什麼叫做影迷的瘋狂，除了追星，影迷們還送了好幾大箱的禮物，小至牛肉乾，貴重至金項鍊、金皇冠，還有她現在都還隨身攜帶的金耳掏。面對這些，她只有不

停感激老天爺給她如此豐厚的幸運，「這就是天公疼憨人，我剛好那時有這麼好的運氣，遇到邵氏公司，遇到李翰祥導演，周藍萍先生作曲，讓我去演梁山伯這麼好的角色。」

凌波，在進入邵氏電影公司之前，參演許多廈語片，當時到片場演戲，純粹是為了賺錢養家，還時常挨養母的打罵，「以前根本不知道什麼叫辛苦，反正就是有錢賺就行了。」進了邵氏之後，因為在《紅樓夢》中做幕後代唱，醇厚的聲音受到李翰祥的賞識，力排眾議要她出演梁山伯，「李導演覺得我唱得很好，而且年齡也合適，樣子也不是特別漂亮，土土傻傻的。」這一唱一演，讓她一舉奪得金馬獎「最佳演員特別獎」，從此飛上枝頭做鳳凰。

凌波接著演出幾部電影亦備受好評，在《烽火萬里情》中飾演苦旦媳婦，榮獲金馬影后，那段在邵氏工作的時光，讓她真實感受到當演員的樂趣，「那些苦、樂，平時沒有辦法瞭解的，只有做演員的時候才會知道，才有這種享受。」

「我所享有的東西，都是從電影裡頭得來的。」凌波說。現在的她滿足地享受著加拿大、香港與台灣三地的家庭生活，但仍時時惦記著愛她的影迷。數十年來的鎂光燈簇擁，凌波未曾改變她純真的性格，相信凡事都是別人的賜予，如此迷人的「梁兄哥」，無怪乎讓影迷愛她至今。

（文：彭雁筠／圖：林盟山）

Golden
Horse
Awards

50th

演員的功課，演員的使命

唐 菁

第二屆（1963）最佳男主角，《黑夜到黎明》

▼

本名唐振青的唐菁，原籍福州，成長於湖北漢口，空軍出身，來台後參加農教公司的戲，並接演周曼華投資的《千金丈夫》，農教改組為中影後立刻被延攬，成為當家小生。唐菁外形俊朗，若蓄起于思，則顯豪邁粗獷，宜正宜邪；文藝小生、反派奸角，演來無不頭頭是道。聲音渾厚而清澈，雖不曾正式發行唱片，但樂感甚佳，作曲家周藍萍在《玫瑰戀》、姚敏在《聊齋誌異》，也曾讓他親自獻唱插曲，待及唐菁於 1970 年代淡出銀幕，幕後配音反而成了他的主要工作之一。

從 1950 年代中到 1960 年代初，唐菁戲約不斷，角色千變萬化，演過政宣片，也演過歌舞喜劇。1960 年代中期，他轉往香港，先後進電懋、邵氏，產量雖多，但屈於影壇環境，作品漸流於商業，不再有早年中影黑白片時期，如《颱風》那般撼動靈魂的表演。

1963 年出品，上映前才更名為《黑夜到黎明》的《峽谷軍魂》，並非他給人印象最深的電影，但這部封帝之作，因為製片規模、故事內容及「難得一見戰爭鉅片」的宣傳，仍值得一提。他扮演一位游擊隊隊長，在假想的「反攻大陸」戰役中，乘直昇機飛往峽谷隘口，率領黃宗迅、趙明、武家麒、梁銳等七個弟兄，死守一座碉堡，從黑夜守到黎明，八位英勇壯士最後只剩兩位，影片多少有些《六壯士》（ The Guns of Navarone ）的影子。唐菁出飾「八壯士」的領袖人物，刻畫連天炮火下的人性趣味，如今憶起跟李嘉導

演的合作，他依然讚不絕口。他表示，以往和某些老牌導演共事，有時對戲和人物詮釋不同，對方便端起大架子，用嗓門和權威要求演員聽命，李嘉則不然。李嘉願意傾聽演員意見，更願意放手讓演員嘗試，於是在攝影機前，導與演之間始終保持良性互動。

另一個讓唐菁這位很愛做功課的演員由衷佩服的導演則是李翰祥。早在五〇年代後期，唐菁就因緣際會遠赴澳門，與李翰祥合作過《殺人的情書》，不過唐、李二人互動頻繁的時間則在 1970 年代中後，彼時唐菁主要從事配音工作，李翰祥執導的《傾國傾城》、《瀛台泣血》光緒皇帝一角，就是由唐菁幕後代言。

「《武松》裡有一場戲，武松出差回家，看到家裡擺了靈堂，知道哥哥死了，跪下來大哭。」唐菁回憶，當時在錄音間，李導演要他放聲哀嚎，唐菁不肯，他試著從演員的觀點去分析武松的心情：興沖沖回到鎮上，想起臨別前兄弟相約桃花樹下，回家路上街坊、行人無不指指點點，他起疑、不安，行至家門看到白幡，連忙奔入室內，跌跪在靈堂前。唐菁的詮釋很直接，也很細膩，讓那聲「大哥」發自肺腑，滔滔不絕的傷和慟才像洪水爆發般洶湧而來，李翰祥聞之拍案叫絕，最終成品更是感人至深。

唐菁現今隱居港九鬧街，影壇風華對他如同過眼煙雲，杯酒盞茶，盡付笑談。

（文：陳煒智／圖：電影《歧路》劇照，財團法人國家電影資料館提供）

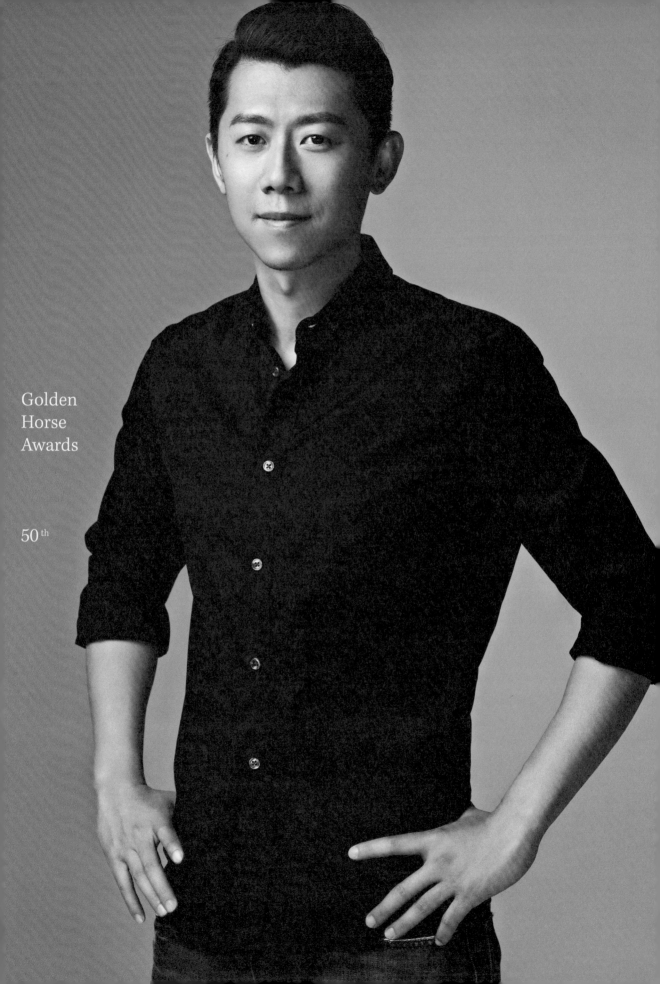

Golden
Horse
Awards

50th

我只是順著生活、順著路走

夏 雨

第三十三屆（1996）最佳男主角，《陽光燦爛的日子》

▼

十七歲就以處女作《陽光燦爛的日子》成為威尼斯影帝與金馬影帝，至今已演出十多年的電影、電視與舞台劇，夏雨每談起自己走上表演這條路，總謙遜這是場美麗而幸運的意外，「也不是從小立志想當演員，是半道被抓過來的；我只是順著生活、順著路走，沒想達到一個怎樣的效果。」

1993 年，放暑假的夏雨在畫家父親報名下參加《陽光燦爛的日子》試鏡，「當時製片錄了我用家鄉話青島方言唸報紙，就叫我回家等通知；才剛到家，就接到電話說姜文導演想見我。」夏雨笑說當時姜文考他的問題很簡單：「會不會抽菸？」「可以試一下。」「你抽過嗎？」「我抽過。」「你撒謊！」「我真的……沒抽過。」

不是影迷，也不愛看電影，甚至對姜文也不是很了解，但是對新鮮事物好奇的夏雨，很快就被姜文所折服，「就像上學，喜歡的老師，課都會喜歡去上，他是我喜歡的老師。」當時所有年輕演員被安置在北京一座大院模擬過著七〇年代生活，看當時紀錄片，學當時歌曲，聽王朔、馮小剛、蘇童講那個年代的故事；夏雨解釋姜文導演訓練演員就像「醃鹹菜」，就像開鏡第一場戲拍年輕人打完架去澡堂洗澡，短短幾分鐘卻讓他洗了一星期，甚至洗到渾身發疼，「後來才知道這在表演裡也是有理論可循，叫做『解放天性』，訓練你打開自我跟自尊，投入到人物狀態裡去。」

《陽光燦爛的日子》讓夏雨了解電影拍攝的奧妙，更讓他接連在威尼斯影展與金馬獎登上影帝寶座，但對夏雨而言，更高興電影在金馬獎獲得六項大獎肯定。「我當時在電影界就是個白丁，就跟著大家一起高興；當時我還不是正式的業界人士，突然提名得獎，當然會高興，但並不是我的初衷。」他說當時本份是學生，如果期末考試拿了第一，這個意義可能更大一些，「所以如果現在再拿到一座金馬獎，才等於我在學科上的獎項。」

高中畢業後的夏雨處在茫然的階段，羨慕父親而想考美術學校，但拍電影過程又讓他很享受，「當時遇上都是中國電影頂尖人物，灌輸給我的都是說當藝術家很有意思，而且姜文是中央戲劇學院畢業。」他笑說當時志願就只有中戲這個學校，破釜沉舟，沒想到考上了；但，得了影帝才念表演，不介意外界眼光？夏雨坦然道：「就因為我是個白丁才要去學，十八歲真的什麼都不懂。」

而後夏雨的際遇，只能以老天爺賞飯吃形容，「上完了四年學，大家都來找我拍戲，就順其自然做了演戲的工作。」夏雨將這一切視為上天賜予的機會，「人生就是來體驗生活，只有死亡是最終結果，其他事情都不會是最後結果，最重要就是中間的體驗過程。」至於當年影帝獎座在哪？「應該在製片方那吧！就只是一個獎杯而已嘛，放那裡都一樣。」一語道出夏雨對名利的淡薄。

（文：吳文智／圖：江俊民）

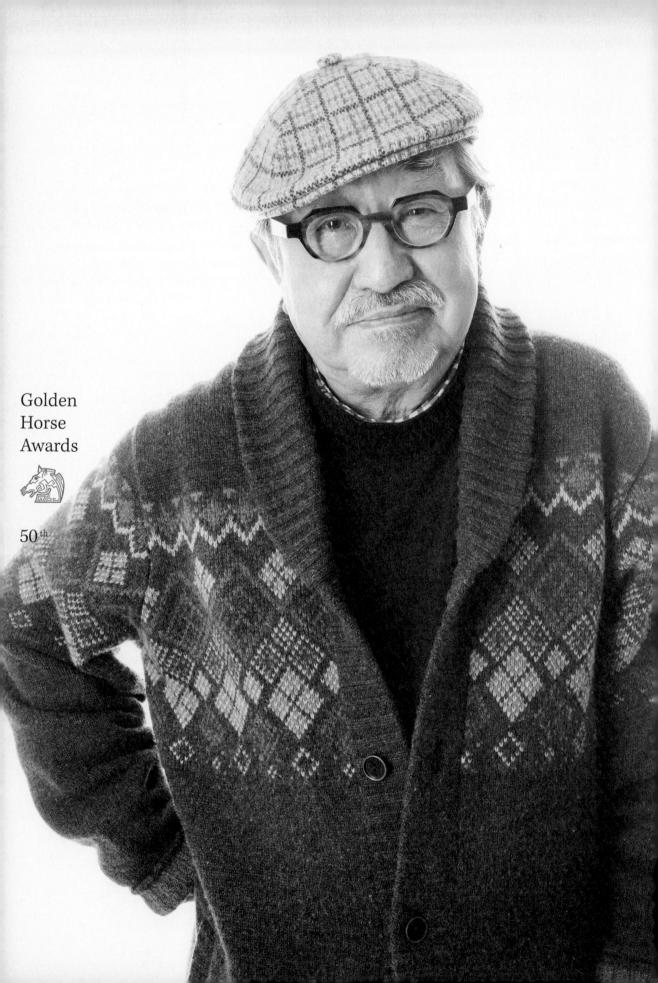

Golden
Horse
Awards

50th

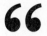

> 五十一歲才出唱片、五十二歲賣咖啡、五十三歲得到這座金馬獎最佳男主角獎，我想這個獎對我來說，那是代表這三十四年來在軍中跟我一起工作的夥伴，以及在社會上跟我一起工作的夥伴，他們所給予我的幫助，以及各位給我的鼓勵。

——第二十屆最佳男主角得獎感言

電影界沒忘記有一個老兵是這裡走出去的

孫 越

第七屆（1969）最佳男配角，《揚子江風雲》
第二十屆（1983）最佳男主角，《搭錯車》
第四十七屆（2010）特別貢獻獎

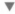

我們熟悉的孫越，總是和藹可親地提醒大家不要抽菸、早點回家，親切的像是身邊的長者。曾三度獲得金馬獎，不論是銀幕前的金馬影帝，還是銀幕外為公益付出的義工，孫越總是以最平易近人的演出帶給觀眾歡樂，以最親切的態度告訴我們做人做事的道理，也因此不論是演戲唱歌還是賣咖啡，不管在電影界還是一般大眾心中，他都是如此受大家歡迎與尊敬。

全身上下都充滿表演魅力的孫越，說自己的戲胞是從小就存在的，「我小時候，看到馬路對面人力車伕在那裡吃大餅，喝大碗茶，我覺得很過癮。回家去叫我們家的傭人弄張大餅，拿一個大碗，我就跑到外面，他坐在馬路對面，我在這邊，小小的年紀我就模仿他，覺得那個生活正是我嚮往的。」

年輕時期遇到動亂的大時代，孫越隨著國民政府來到台灣，但沒能改變他注定站在舞台上的人生，他笑說自己入行是個美麗的錯誤。當時他在軍中晚會上小露一手，結果傳到了部隊長耳裡，隨後便加入了軍中話劇隊。在物質缺乏的當兵時期，孫越的心靈卻十分充實，那段時間剛好是全世界電影新浪潮時期，他一邊當兵、一邊讀書，一邊看電影，義大利新寫實、黑澤明、《金玉盟》（An Affair to Remember），孫越如數家珍。

正式入行後，早年孫越常演一些小奸小惡的角色，也因《揚子江風雲》中的反派角色獲得第七屆金馬獎最佳男配角。但觀眾印象最深刻的，當然是《搭錯車》中那位以撿破爛為生的老兵，無法開口表達的感人父親情，感動了全台觀眾，也為他再拿下一座金馬獎。

電影中的孫越幾乎是老兵的代表，除了《搭錯車》外，《老莫的第二個春天》、《海峽兩岸》、《老科的最後一個秋天》等，也都是以老兵為主題的電影。對於那一代因為戰爭而被迫離鄉背井、與家人分離的老兵，孫越也顯得特別有感觸。

「老兵當年並不老，他們也曾年輕過，1949年他們十幾歲來到台灣，隨著日月風霜才慢慢老去。我很高興有機會能演這些角色，為他們發聲。」2010年，離開電影界多年的孫越再度獲得金馬獎特別貢獻獎，他欣慰地說：「金馬獎看到我堅持從事公益活動二十年，所以給我獎，電影界沒忘記有一個老兵是這裡走出去的。」

一直以來孫越給予社會許多正面力量，幫助過許多人，但談起曾經幫助過他的人，孫越更是心存感激。「在拍《雷堡風雲》的時候，一場要開槍的戲，上戲前攝影師華慧英堅持要再試一次確保安全，結果這一試，一團火把棉被燒了，我永遠不會忘記他救過我一命。」做事認真、時時心懷感激的態度，孫越讓我們看到生命的寬度和深度，原來是掌握在自己的手中。

（文：陳嘉蔚／圖：林盟山）

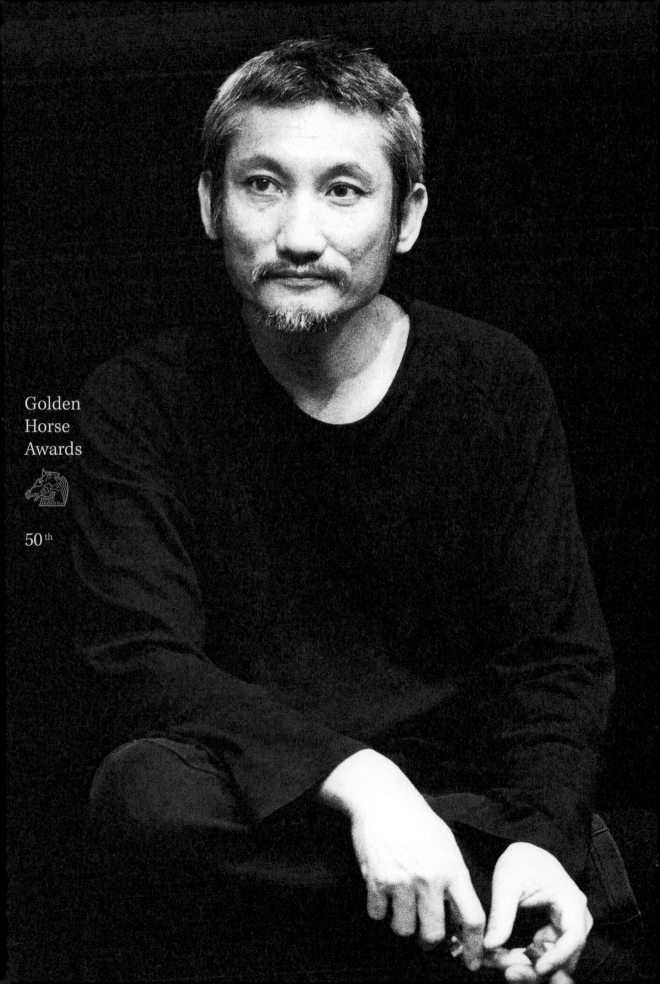

Golden
Horse
Awards

50th

一部電影的正能量要夠，才能成為可以感動觀眾的作品

徐 克

第十八屆（1981）最佳導演，《夜來香》

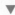

徐克生於廣東，五〇年代時隨家人遷移到越南，他從小著迷於虛構故事，童年記憶中只要遇上美軍空襲，全家就躲在樓梯底下吃飯、聽媽媽說故事；上學後他開始看武俠小說，拿起紙筆創作漫畫，更常偷溜進戲院看電影，出來後口沫橫飛地將情節說給玩伴聽；十歲那年，他甚至和一群死黨租了八釐米攝影機，拍起自己的電影。

中學時他隨家人移居香港，看了黑澤明的《用心棒》（The Bodyguard）而大受感動，拍電影的夢想悄然成形。在美國留學時，他毅然棄醫改讀電影，與父親差點引發家庭革命。返港後他拍了融合偵探元素的新式武俠《蝶變》、邪典氣息濃厚的「人吃人」武打片《地獄無門》，以及題材偏鋒的青少年犯罪片《第一類型危險》，在新浪潮導演中以奇詭百變的風格獨樹一幟。

當時的新藝城影業想和新導演合作，於是他們找到徐克，而徐克也在新藝城嘗試了他的喜劇電影路線。「當時新藝城的賣座片都是民初喜劇片，但我想加入現代的角度。背景還是設定在四、五〇年代，但融入騙局、黑手黨的元素，形成一個非香港、非好萊塢的混合體，是一種漫畫式、荒謬的喜劇風格。」《夜來香》以摩登流利的節奏、強烈的視覺衝擊，顛覆了當時喜劇類型的窠臼，不但獲得商業上的成功，還讓首度入圍金馬獎的徐克榮獲第十八屆最佳導演獎。回憶起得獎的心情，徐克說：「我有點不相信自己的耳朵，當

時譚家明和我坐一起，我覺得應該是他拿獎，宣布後我不知所措地站起來看著他，雖然還是很高興，但當時的情緒是很複雜的。」

對於一位剛滿三十歲的新銳導演，突如其來的大獎彷彿比他自己的電影更加魔幻，「這個獎給我很大的鼓勵，拍《夜來香》時我的事業正處於迷惘的十字路口，但能被金馬獎肯定，給我很大的信心，我會不斷思考，自己是達到了什麼，以致能夠拿到導演獎。」

憑藉這份信心與自我省視的戰戰兢兢，徐克之後在創作上跨出更堅定的步伐，無論在意念或技術上，他都是潮流的先行者：《新蜀山劍俠》中他大膽引進好萊塢聲光特效，引發一波工業革新；跨足監製一系列作品留下香港影史無法磨滅的印記——《倩女幽魂》的神怪武俠、《英雄本色》的黑幫情懷、《黃飛鴻》的功夫熱潮等，徐克都居功厥偉。而這個身兼多職的全才影人，也深知不同類型的電影要搭配不同的元素，跟不同的人合作要用不同的方法，總之一部電影的正能量要夠，才能成為一部可以感動觀眾的作品。

得獎三十多年後，影迷口中暱稱的「徐老怪」仍悠遊於江湖，挖掘經典之餘也顛覆自我舊作，像位不老頑童般探索各式新穎的可能性。多年來在他書房案前的那座金馬獎，似乎早已悄悄隱喻了這位鬼才的創作生涯中，那無限馳騁的想像和創造力。

（文：楊皓鈞／圖：徐克電影工作室提供）

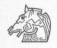

人不會永存，但電影是永遠的

徐 楓

第九屆（1971）最有希望新女星，《龍城十日》
第十三屆（1976）最佳女主角，《刺客》
第十七屆（1980）最佳女主角，《源》

▼

從一代「俠女」到國際知名製片人「Madam Hsu」，徐楓的電影路為許多女演員開拓出美麗的典範。她曾三度獲金馬獎肯定，卻也在最絢爛時刻選擇走入婚姻，但對電影的熱愛從未稍減，轉任製片亦有聲有色，作品包括金馬獎最佳影片《滾滾紅塵》以及迄今唯一在坎城影展獲金棕櫚獎的華語片《霸王別姬》等。

1966 年，十五歲的她同時報考電子工廠與聯邦影業，兩者同樣萬中選一。徐楓笑言：「幸好電影公司的通知早來一個禮拜，否則我可能就做了電子工廠的女工了！」拍完《龍門客棧》，她被胡金銓拔擢為《俠女》的女主角，在片中英姿煥發，以現在的話形容就是「酷斃了」，電影本身為武俠類型樹立典範，徐楓「俠女」形象亦成為影史經典。

在電影圈，影響她至深的人當然就是胡金銓。「胡導演對我們的要求非常高，我年紀那麼小，就知道一定要做到滿分才能通過，他的影響直到我後來做製片人也是一樣。」論表演，胡金銓簡單卻清楚的概念，她一直牢牢記得。胡金銓告訴她：「演戲，心裡有戲，眼神就有戲，就會感動到觀眾。」

《俠女》深植人心，類似角色蜂擁而至，徐楓說後來她特別渴望截然不同的表演，例如讓她在 1980 年金馬封后的《源》。片中，她從富家千金變成在山上開墾的傳統婦女，憶及過程，最難忘的是一場對丈夫王道發飆的戲，「他把一碗飯打翻了，我撐著大肚子，把飯慢慢揀起，我很入戲，連手都割破了。那場戲拍完，全場一百多個工作人員都忍不住拍手叫好。」

《源》是她第三次獲獎。1971 年她曾以《龍城十日》獲「最有希望新女星」，1976 年又以《刺客》首奪女主角獎。到了《源》入圍時，她懷孕在家，請妹妹代為出席。徐楓憶及，那年連老公都不看好，覺得張艾嘉會得獎，和她打賭，結果她贏了那二百美元的賭金。徐楓說：「金馬獎就是一種榮耀、一種鼓勵，代表你是好的，提名也是一種肯定。」但她也笑言，話雖如此，沒得獎當然也還是會失望。

婚後隱退，徐楓一直無法忘情電影。她說當年丈夫湯君年給了她一筆錢，以為她會去買樓或珠寶，沒想到她考慮了四個月後，決定拿錢拍片，「如果不這麼做，就要從此跟電影絕緣了，所以就決定開公司拍電影。」湯臣電影公司於 1983 年成立，拍過無數膾炙人口的作品。做製片人很辛苦，徐楓說，以前當演員是人家捧著錢來求她，現在做製片是拿錢求人家做事；更難的是，以為一切安排完美，但有時拍出來的作品就不一定如你所願。

《霸王別姬》是她製片生涯的里程碑，卻也深覺最難的就是超越經典。徐楓對電影熱情無限，訪談中無論講起過去、現在或未來，關於電影，她永遠神采奕奕。「人不會永存，但電影是永遠的」徐楓說。

（文：塗翔文／圖：林盟山）

Golden
Horse
Awards

50th

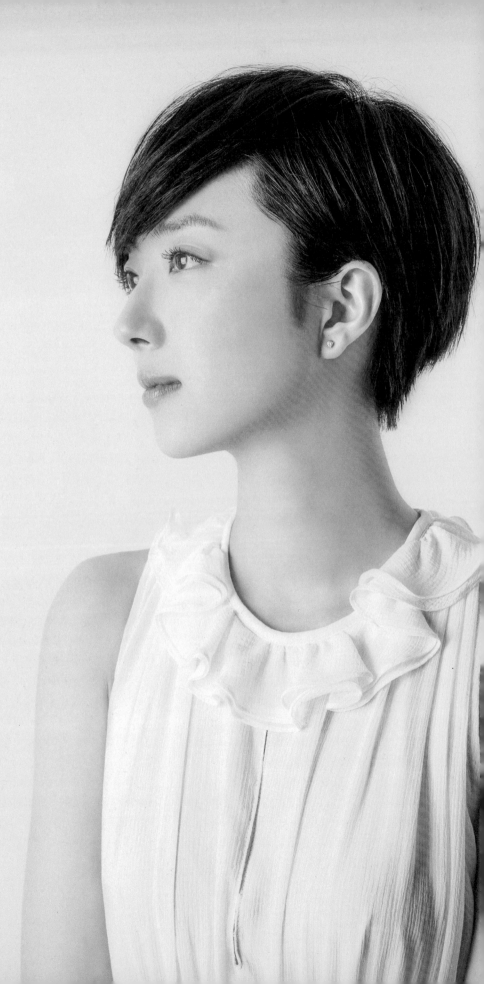

"非常、非常謝謝金馬獎的評審，在這個學習的路上能夠在現在拿到這個獎，真的是一個非常重要的鼓勵。我非常喜歡拍電影，我會繼續努力地拍下去。謝謝《女朋友。男朋友》劇組的所有工作人員，辛苦你們了。謝謝像我父親一樣的老師易智言導演，如果沒有你陪著我一路走來，我不會認識電影、認識表演、認識我自己。

——第四十九屆最佳女主角得獎感言

這個獎給了我鼓勵，讓我更專注在表演上

桂綸鎂

第四十九屆（2012）最佳女主角，《女朋友。男朋友》

「那天我一身 Hip-hop 裝扮，染了一頭叛逆髮色，像一個小男孩，他們跟我要了電話。」臉上透露著一抹柔軟的堅毅，桂綸鎂形容當年與《藍色大門》工作人員在捷運西門站的一次偶遇，我們彷彿看見了孟克柔直率瀟灑的影子，也是這次偶遇，讓現在的桂綸鎂，成為最炙手可熱的台灣女演員之一。

回憶十多年前被《藍色大門》劇組通知去上表演課的時刻，桂綸鎂說她當時根本不知道劇情，十幾個人一起上課，她只是非常享受上課的樂趣，也感覺確實和陳柏霖最有默契，直到有一天，易智言導演叫兩人留下來講了電影故事，她才發現原來角色就只有男女主角而已。《藍色大門》上映後，桂綸鎂直率清新的形象為台灣影壇注入活力，從時裝到古裝，電影、MV、電視劇、廣告，工作機會源源不絕，她也樂在其中。但非科班出身，桂綸鎂謙虛地認為自己相關書籍涉獵得不夠，許多角色都靠自己去衝撞。「我在《藍色大門》之後，唯一企圖做的事，就是想要跟角色貼近，於是我開始用不同的方式去嘗試。」「當然不是每一次都成功，所以我到現在還在試，也因為如此，每一次我都非常努力，也都很笨地往心裡去了。」

穿梭在兩岸三地的演出工作，桂綸鎂特別感謝台灣電影環境給她的機會，「這是我生長的地方，導演總是願意給我機會嘗試，有時會試出一個出乎意料的情緒；相較香港，是個競爭相當激烈，步調快速的地方，但也是訓練自己一次到位的好機會；周迅對我的啟發相當大，有時候只是一個眼神，都能細膩地傳達情感。」桂綸鎂總是能從忙碌的工作裡，體驗其中的價值。

桂綸鎂說同樣身為演員的周迅曾經問她為什麼喜歡表演，而她認真思考過後，還是單純地覺得：「就是很快樂呀！」感覺表演像命中注定般地走入了桂綸鎂的生活，而她也欣然接受。「雖然進入和離開一個角色都是痛苦的，可是當回想這個歷程，會發現自己好幸福。那種美妙的時刻，可能是不在表演時較難得的觀照，因為是很專心跟專注地在做一件自己很熱愛的事。」於是在《女朋友。男朋友》中，那個性格分明的林美寶，讓金馬獎評審們看到了桂綸鎂的專注與努力，她也以此片獲得了第四十九屆金馬獎最佳女主角。

獲獎之前，桂綸鎂透露她一個多月心境的轉變，「入圍之後那段時間，我感覺好多人給我愛，富足飽滿的感覺很強烈。」彷彿重回那年頒獎典禮，她接獲獎座的那一刻，台下觀眾掌聲如雷，那股美好的振幅，牽動著桂綸鎂和身邊的每個人，也牽動著我們。「老天爺給了我這個機會上台謝謝《女朋友。男朋友》的演員和導演，也很謝謝評審，我知道我不是最完美的，但這個獎給了我鼓勵，讓我更專注在表演上。」

（文：劉若屏／圖：陳又維）

Golden
Horse
Awards

50 th

> 今天心情真的很激動，能夠拿兩個金馬回去。我的經紀人文雋跟我說這個馬很重，我說，評委肯給的話，再重我都要把它揹回去。我是屬馬的，明年又是馬年，我覺得今年這兩匹馬，對我有特別的意義。這匹馬已經是我家裡的第十二隻馬，我希望能有這兩匹馬，跟著我以後一起往下跑，能跑得更穩、跑得更好。

——第三十八屆最佳女主角得獎感言

我從十歲就追尋歸屬感，希望可以過穩定生活，逃開這不穩定的圈子

秦 海 璐

第三十八屆（2001）最佳女主角、最佳新演員，《榴槤飄飄》
第四十八屆（2011）最佳原著劇本，《到阜陽六百里》

曾以《榴槤飄飄》創紀錄同時拿下金馬獎最佳新人及影后寶座的秦海璐，拿獎後卻成為電影逃兵，差點改行當白領，但命運捉弄讓她頻頻回歸電影，終於讓她體認自己對電影責無旁貸的使命，多年來不斷默默輔助年輕新導演，而這份回饋心意卻因此讓她成為第一位拿下劇本類獎項的金馬影后。

「我一直認為是因為爸媽而被迫當演員。」原來秦海璐因爸媽經商無法照顧而自幼被送去學京劇，「後來想拿大學文憑才可以讓自己嫁得好一點，又因北大清華考不上，才念中央戲劇學院，但我也不是特別感興趣；甚至入圍金馬的時候，我還想這是什麼獎？問了才知是台灣主辦的電影獎。」

《榴槤飄飄》讓秦海璐一夕成名，但她笑說當年初見陳果，直覺他是個沒誠意的導演，「連個劇本也沒，還要我演妓女。」拍戲時更歷經辛苦。她說：「有次拍一個吃飯吃不下去的筷子特寫，導演說節奏不對，好幾遍都無法交差，我就說我要吃冰淇淋，心裡想若節奏不對就找別人啊？吃完冰淇淋回來，這次導演說OK了，說實話，我真不知道怎麼對的。」「另一場在東北拍三輪車在黃昏時從冰河上路過，我從凌晨三點站到七點，零下三十幾度，整個人凍透，拍完一上車我就哭了。當時心想：『電影真的太爛了，這麼苦，我以後再也不拍！』這是我對電影發的第一個誓言，覺得自己的淚流過臉頰特別的燙。後來得獎，這些事

好像都忘記了；直到沒錢生活，違背自己的誓言又去拍電影，這是電影對我的捉弄吧。」

「我從十歲就追尋歸屬感，希望可以過穩定生活，逃開這不穩定的圈子。」也因此秦海璐一畢業，「我就用最快時間逃離我最不想要的東西，實現夢想去當一名白領。」但她的白領之路跌跌撞撞，連老闆都困擾影后祕書素質太差而將她開除；而後她開的公司都倒閉，她才體悟只有演戲是她基因真正擅長的事，「二十五歲才回頭來踏踏實實演戲，這段經歷應該跟所有影后不一樣，是最另類的影后吧！」

但這段與眾不同的經歷，卻成為秦海璐生命的養分，「剛回來時很迷茫，別人是要趁勢而上，但我卻是逆風而行，拍了很多電視劇跟藝術片，導演田壯壯很理解我的想法，『你可以拍電視賺錢，但電影是神聖東西，你應該把成就用來傳給更多的人。』所以後來就一直幫助很多新導演做嘗試與研究。」

而這一念之善，卻將秦海璐推向另一個全新領域──劇本創作，「其實我在很多片都有參與這部分創作，《到阜陽六百里》是因為我對『家』感受特別濃烈，所以特別花了時間跟劇組集體創作。」沒想到這讓她創下影后拿下最佳劇本獎的紀錄，「其實那屆我已經是最大贏家，五部最佳影片我就參與了三部。」面對金馬寵愛，她希望未來導演第一部片能以台灣題材作為回饋。

（文：吳文智／圖：陳又維）

Golden
Horse
Awards

50th

突然一個靈感告訴我，我應該去拍文藝片

秦 祥 林

第十二屆（1975）最佳男主角，《長情萬縷》
第十四屆（1977）最佳男主角，《人在天涯》

六〇到七〇年代的台灣，愛情文藝片絕對是最重要的電影類型，當時俊男美女所演繹的瓊瑤小說，箇中好手李行、白景瑞二大導演唯美夢幻的鏡頭裡，沙灘漫步、草原奔跑，搭配上悅耳動聽的流行歌曲，共同編織出一部一部美麗到不可置信的愛情文藝電影，成為那個時代的集體記憶。於是像秦祥林這樣一位高大英俊的男演員便隨著這些電影，翩然飛進台港星馬所有少女的夢裡，讓少女們對愛情裡不可或缺的白馬王子有了一個具體的想像。

其實秦祥林自小學京戲，一身翻打本領，剛進電影圈，先是拍了六、七年的武俠片，「我一直在想為什麼拍武俠片不會紅，有一天開車到海邊，坐在那裡想怎麼去突破？到天亮太陽升起來的時候，突然一個靈感告訴我，我應該去拍文藝片。」秦祥林研究出自己的外型較有現代感，不太適合穿古裝，「最嚴重的是我的眼睛不夠兇，拍武俠片除了身手以外，眼睛要銳利，要能夠震懾住人，像李小龍，他一瞪眼，不用打人家就覺得這個傢伙很厲害。」當時正逢台灣愛情文藝片盛行，諸多男女演員因此大紅大紫，也讓秦祥林在茫茫星途中看見了自己的方向。「為了拍文藝片，我去看李行和白景瑞導演的戲，看很多遍，有些情節，連鏡頭我都背得下來。」皇天不負苦心人，一心嚮往到台灣拍攝文藝片的秦祥林，終於在甄珍的推薦下演出李行執導的《心有千千結》，接著又拍了白景瑞

導演的《晴時多雲偶陣雨》，「我在那部文藝片裡翻跟斗，大家都覺得很新奇，想說這個人怎麼會翻跟斗，很可愛。」這兩部戲讓他成為愛情文藝片的當紅炸子雞，也奠定他在電影圈日後十多年的強大基礎。

在台灣拍攝了近百部的愛情文藝片，秦祥林和秦漢、林青霞、林鳳嬌在三廳電影（客廳、餐廳、咖啡廳）縱橫台灣影壇的年代，「二秦二林」不但是票房保證，媒體曝光率極高，他們的衣著打扮、拍戲點滴、新片進度和戲外感情生活等更牽動著觀眾的注意力。秦祥林在《一簾幽夢》、《我是一片雲》、《月朦朧鳥朦朧》、《女朋友》等片中高帥癡情的形象，深植人心，已成經典偶像。秦祥林在影壇走紅多年，聲勢非凡，可是謙虛的他說自己是運氣好，也感謝甄珍的引薦和李行、白景瑞二位導演的提攜，貴人相助讓他在電影的路上有了屬於他自己的成就。

得過兩次金馬影帝和亞洲影展演技優秀男主角的秦祥林認為得獎是一種鼓勵與肯定，努力而有收穫是件很開心的事。但務實的他覺得演電影不會是一輩子的事情，褪下明星的光環，移民美國的家庭生活雖然簡單，但有妻小相伴，日子過得安穩而幸福。他生命中最精華的二十年裡，電影帶給他許多美好的生命經驗，而銀幕上的他也帶給觀眾們許多美好的歲月與回憶。

（文：唐明珠／圖：秦祥林提供）

Golden
Horse
Awards

50th

風度翩翩、憂鬱深情的一代小生

秦 漢

第十五屆（1978）最佳男主角，《汪洋中的一條船》

▼

秦漢二十歲左右就進入國聯公司當演員，卻一直星海浮沉，沒能闖出名號。在《母親三十歲》演出獲好評後，他以英俊、溫文儒雅的外型搭上愛情文藝片的列車，在那時期拍了《海韻》、《在水一方》、《碧雲天》、《我是一片雲》等四十多部文藝電影，深受觀眾喜愛，成為當時首席小生，與秦祥林、林青霞、林鳳嬌並稱「二秦二林」，紅透半邊天，巨星架勢十足。

瓊瑤小說改編的電影，曾經在六〇到七〇年代的台灣刮起浪漫愛情文藝片的旋風，在那段熾熱的愛情裡，一定會有英俊瀟灑的男主角、夢幻美麗的女主角，還會有在中間阻撓二人感情的父母，男女主角的愛有癡迷有糾纏，轟轟烈烈直教人死生相許。

誰是那個讓人無法忘情的男人呢？那就是無可取代的秦漢，瓊瑤筆下最深情的男主角，帥氣迷人，有點書卷氣，又有點憂鬱，最重要的是對女主角堅定不移的愛情不知擄獲多少女人心，也成為她們夢中情人的首選。

然而熱愛表演的秦漢不以此為滿足，繼續挑戰角色的多樣性與難度。1978年，他接拍了真實故事改編的《汪洋中的一條船》，本片由李行導演，秦漢飾演身體殘障的主角鄭豐喜，跪行於風雨之中奮鬥求生的畫面，真摯的感情和出色的演技讓觀眾大為驚喜，擺脫英俊小生包袱的他也獲得金馬評審的青睞，那一年，這部勵志電影在金馬獎獲獎連連，當頒獎人宣布秦漢獲得最佳男主角獎時，他也創造了自己演藝生涯的另一個高峰。

從此秦漢的戲路更加寬廣，也在演技上越見光彩。雖然這期間他仍然接拍文藝片如《雁兒在林梢》、《一顆紅豆》、《彩霞滿天》等，但他也留意著不一樣的演出機會，一心希望演技再突破。由李行導演執導的台灣鄉土作家鍾理和的傳記電影《原鄉人》，秦漢飾演主人翁，林鳳嬌繼續搭檔飾演他的妻子。為了更符合主角貧病交迫的形象，秦漢去鄉下體驗農家生活，刻意讓自己的身體變得瘦弱，把這位作家即使身在病苦之中，仍然熱切創作的堅強，演繹得深刻動人，幾乎讓人忘記他是那個眼神溫柔、深情款款的文藝片小生。對角色全然的投入，總會有相對的回報，觀眾看到他的用心和努力，秦漢也踏踏實實地成為一個演技派明星。

大家都知道秦漢愛打籃球，球場上縱情奔馳，運動讓他常保身形的英挺和健康，這是專業演員的自我要求和基本功課，也讓他戲約持續多年不斷。雖然他曾轉戰電視劇集，重現瓊瑤小說仍然很受歡迎，但電影界未曾忘懷，熱情邀約他參加《滾滾紅塵》和《阮玲玉》等片的演出，中年秦漢的銀幕風采更讓人回味不已。秦漢從影四十多年，影視作品近百部，小生現在雖有年歲，但神采依舊，歲月只更添魅力。

（文：唐明珠／圖：電影《又見春天》劇照，財團法人國家電影資料館提供）

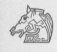

表演最重要的是「悅己悅人」

翁 倩 玉

第十屆（1972）最佳女主角，《真假千金》

▼

第十屆金馬影后翁倩玉，是金馬五十唯一的旅日紅星。享譽歌壇的她在越洋電話中真情告白：「我從演戲起家，至今熱愛演戲，非常希望和台灣年輕導演合作，如果有好劇本，我不介意演配角或媽媽。」

1972年金馬獎，翁倩玉以《真假千金》榮獲最佳女主角獎，她說：「當時我在日本讀書，知道台灣有金馬獎，但不曉得它是那麼大的一個獎，等我回台灣一下飛機，看到許多媒體來採訪，才慢慢感覺原來我得的是那麼重要的獎。」

《真假千金》中，翁倩玉一人演兩角，既是誤傳死訊的富家女徐琪，又是愛唱歌的普通少女美紅，有高貴優雅的氣質，也有可愛淘氣的神情，片中她吃酸梅吐梅子核的模樣，簡直和那年代許多在地台灣女孩沒兩樣，維妙維肖。翁倩玉說：「我很小就到日本住，不了解台灣女孩子的習慣動作，廖導演（廖祥雄）要我多和片場的女孩子聊天，無論是梳頭阿姨或管理服裝的小妹妹，我觀察她們談話、吃東西的樣子，晚上回旅館再在鏡子前面自己揣摩練習。」

可惜那年金馬獎頒獎典禮當天，翁倩玉有事情必須飛回日本，所以被安排前一天在布置好的金馬典禮舞台上預錄得獎感言，她回憶：「我特別感謝我的父母，雖然很小就搬到日本住，但父母教我不能忘本，在家不說台灣話就不准吃飯，因為有他們，才把我和台灣文化緊緊連在一起。」

金馬影后對翁倩玉有非常重要的影響，她說：「金馬獎給我在演戲方面很大的自信，鼓舞我繼續拍了許多電影；但也讓我對演戲更有責任感，時時提醒自己不能隨便演。」那座珍貴的金馬后座，目前放在日本靜岡縣伊東市的「翁倩玉資料館」。

翁倩玉生於台北，一歲就因為父親工作的緣故，舉家移居日本，十五歲回台灣拍廣告，後來唱的歌曲〈珊瑚戀〉在台灣大受歡迎，吸引當時電影龍頭中影公司的注意，十七歲在媽媽的陪同下，和中影簽約，主演第一部電影《小翠》就大賣，迅速走紅。

與中影長達十年的合約期間，翁倩玉演出電影類型很廣，除了《真假千金》，劉家昌執導《愛的天地》讓她贏得1973年亞洲影展特別演技獎；不過翁倩玉1979年以日文單曲〈愛的迷戀〉獲得日本唱片大賞，紅遍東南亞，之後出唱片、開演唱會的邀約不斷，較少有機會演電影。

適逢金馬五十前夕，翁倩玉受訪表示，「我深深記得父親曾說：表演最重要的是『悅己悅人』。對我來說，演戲、唱歌都是從沒有做到有的創作，會讓自己感到很有成就感，更能帶給許多人歡樂。但我從不自滿，每次做好一件事，我會拍拍自己的肩說：『You are very good!』然後馬上抬起頭朝新的目標邁進。眼光要看遠，不能只看腳，才能不停進步。」

（文：葛大維／圖：Shoji Morozumi）

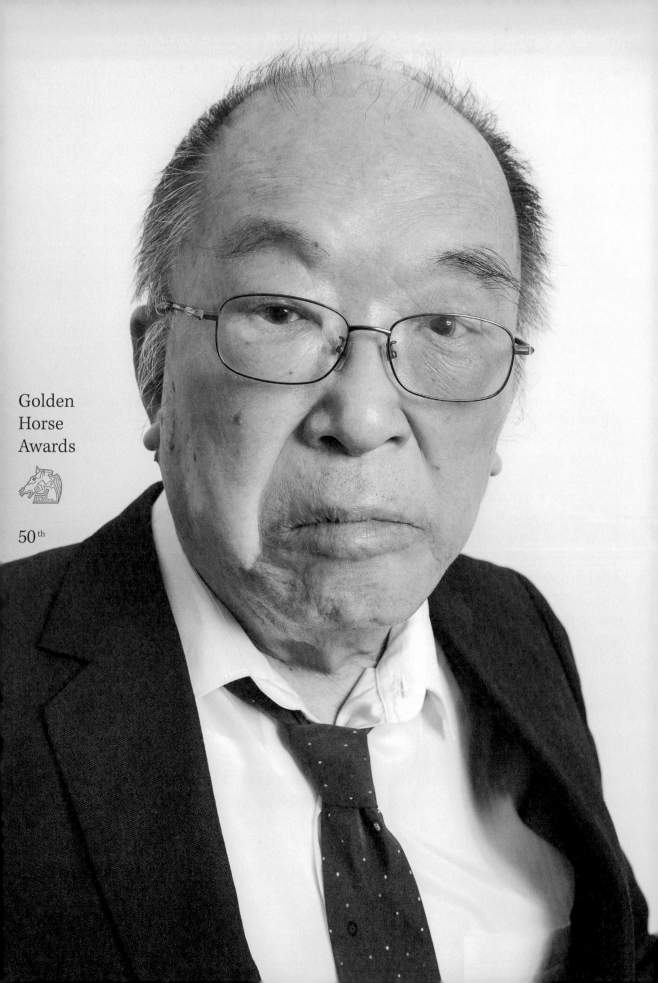

很想念演戲的生活，看見人家在演，覺得過癮啊！

崔福生

第五屆（1967）最佳男配角，《貞節牌坊》
第六屆（1968）最佳男主角，《路》

▼

在演員這個行業裡，有句話說「祖師爺賞飯吃」，意思是說天生有表演的才能，能夠靠著表演來謀生。當了一輩子的演員，崔福生雖然沒有俊美的外型，但紮紮實實的演技卻為他打下了一片天。

崔福生原本是個空軍機械士，喜歡演戲，便參加了力行話劇隊，以舞台劇《長白英雄》獲得康樂競賽冠軍，展開專業表演生涯。

他後來以演戲專長考進政治作戰學校影劇系，中影總經理龔弘很欣賞他的畢業公演，便邀請他參加《養鴨人家》的演出，從此崔福生活躍大銀幕長達二十多年，演出各種不同類型的角色，退伍老兵、大軍閥、盜匪、貨車司機、總經理，甚至原住民頭目，都難不倒他，而其中最令人印象深刻的就是電影《路》裡面的父親一角。

李行導演曾說過：「崔福生的這張臉，最能彰顯出中國人的民族性，他不好看，可是他質樸、有個性，倔強又帶著中華民族的韌性、堅毅。」李行導演想用他當男主角，於是拍了《路》這部電影。

崔福生在片中詮釋了典型的中國男子形象，「《路》是描寫父子之間的情感，我演一個開路工人，太太生小孩死掉，我就自己撫養小孩，一直由襁褓把他帶到大學。李導演選我是因為我比較適合這個角色吧！是我的運氣。」

電影裡兒子愛上不該愛的女人，平日相依為命的父子產生了衝突，崔福生把望子成龍的心情，表現得淋漓盡致，不做第二人想。果然這個樸素、認真、愛孩子的父親，獲得了評審們的青睞，讓粗獷的崔福生拿下當年的金馬影帝。

「我是第一次演這麼吃重的角色，有人跟我說有希望得獎，我只記得當時很意外，都傻了，上那個台，非常興奮，非常激動，這是一生的大獎。」雖然他已在前一年以《貞節牌坊》獲得金馬獎最佳男配角，但金馬影帝頭銜確實得來不易，也是莫大的肯定，難怪崔福生如此激動興奮。

「我喜歡嘗試各種角色，尤其是粗獷一點的角色。我一直想演老舍《駱駝祥子》裡的祥子卻沒演成，現在我已經快二十年沒有演戲了，很想念演戲的生活，看見人家在演，覺得過癮啊！不是錢的問題，是戲癮，太想演戲了。」

崔福生與李行導演合作了十多部戲，李導演對他是恩師，也是好友。他到了今日這樣的年紀，還掛念著想演李行導演一直想拍而沒拍成的《跪在石板上的人》，兩人相交幾十年，這樣的情義著實令人感動。

因戲結緣，是幸運的，但也許對崔福生而言，能夠透過底片去呈現各個角色的生命樣貌，才是他人生中最快樂的事，他天生就要吃這行飯的。

（文：唐明珠／圖：林盟山）

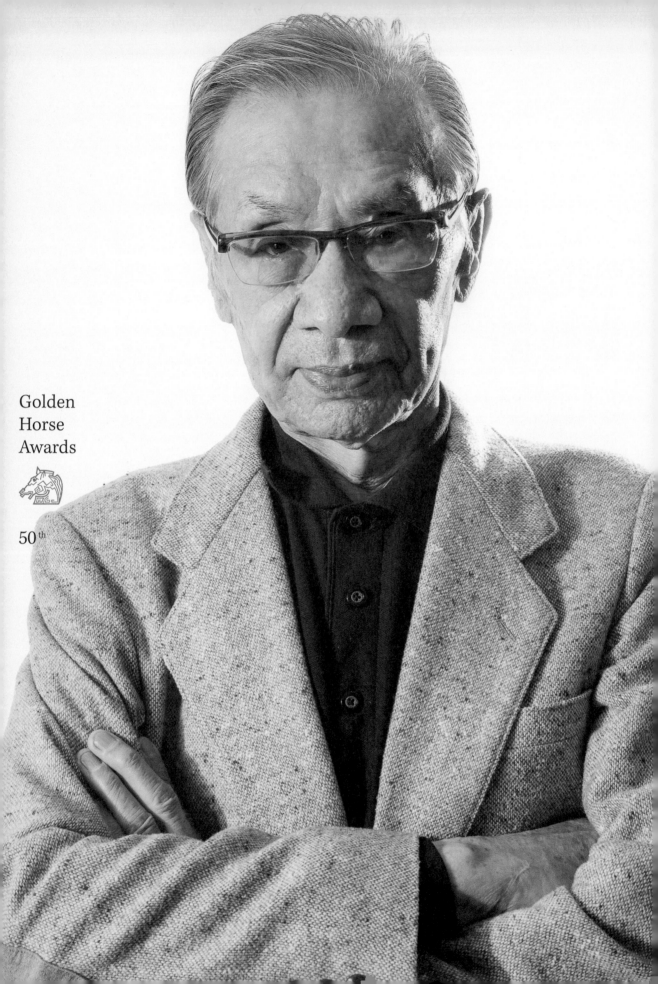

Golden
Horse
Awards

50th

若干年來，我對演藝工作，可以說是非常注意。我是向年長的請教，向年輕的學習，老天不負苦心人，終於讓我得了點榮譽和很多獎項。我是一步一腳印，在我的能量消耗得差不多的時候，金馬獎又頒給我終身成就獎，我沒有什麼貢獻，也沒有什麼成就，但各位評審們一定知道，我在演藝工作上，工作了六十多年，而給我肯定和鼓勵。

——第四十五屆終身成就獎得獎感言

一步一腳印，投注熱情、奉獻一生

常 楓

第十三屆（1976）最佳男主角，《香花與毒草》
第二十一屆（1984）最佳男配角，《頤園飄香》
第四十五屆（2008）終身成就獎

如果說一輩子只做一件事情，為熱愛的夢想全心付出而有所成就，在華語電影界中，人稱「常爸」的常楓一定是代表人物之一。常楓的演藝工作至今已超過一甲子，說起入行的情形，常楓的記憶彷如昨日，「人總要選擇自己的路，有的人學了東卻做了西，從銀行員到演員，完全是對演戲的熱愛。當初演個很小的角色，人家覺得不錯，明天就給你多加幾句話，多加一場戲，加上朋友的鼓勵，慢慢的，就離不開這行了。」

在入行之前，常楓原來在銀行上過班。「我常去看話劇，看見人家在演戲，心裡就覺得癢癢的。雖然銀行待遇還不錯，我卻一心一意想走演戲這條路，時常到劇團去幫人家做布景、畫海報、印劇本。幫著幫著，人家看我這年輕人好像很熱心，就問我要不要演個戲試試看？於是我就粉墨登場了。」

「那時候演話劇，老是請假，我的主管知道我愛演戲，假單上蓋滿了章，睜隻眼閉隻眼就讓我過了。但是我想想，索性就離開銀行，專心當演員去了。」後來隨著軍中話劇隊到台灣，經常演話劇慰勞將士官兵，碰上農教電影公司開拍《惡夢初醒》，導演宗由看上常楓，還連同他的裝甲兵金剛劇隊都找進來支援這部電影，當時男主角是王玨，在拍片時常聊電影上的知識，這二位就成了常楓在電影上的啟蒙導師。此外，李行導演對他也很重要，人前人後多所肯定和鼓勵，讓他在演戲這條路上一直保有往前精進的力量。

電影裡面總免不了要有個壞人，一方面讓好人突顯他們的善良溫暖，一方面讓觀眾為好人提心吊膽。壞人要演得讓人恨得咬牙切齒，這可得靠非凡的功力。常楓所演的反派，壞得讓人不寒而慄，印象深刻。演多了反派，被過路的人看見，覺得這小子很可恨；演個好爸爸，人家碰見了會說你很可愛。常楓說：「演員不該挑角色，不該自滿，要有創意，要有多方嘗試的勇氣，才有成功的希望。不必去管人家的批評如何，演得好與壞，自己心裡有數。」

常楓笑說那年他以五十多歲的老男人，突破俊男美女的外型限制，以《香花與毒草》獲得第十三屆最佳男主角，是金馬獎的特例。《頤園飄香》本來是為了讓老大哥葛香亭多得個獎而拍攝，常楓卻漁翁得利，以該片獲得第二十一屆最佳男配角。演戲六十年，金馬獎評審們都很肯定，讓常楓獲得第四十五屆終身成就獎。三次獲得金馬獎是個殊榮，還因金馬獎意外尋獲失散的親人，常楓非常開心和感激，也心存感激。每次參加金馬獎，常楓都西裝筆挺，盛裝赴會，這是他對金馬獎典禮的尊重，也是一個演員專業的態度。

常楓謙稱得獎是運氣好，這輩子就算重新選擇，他還是要當個專業的演員。他不只是幸運，對演戲熱愛與專情，一步一腳印，努力不懈，才是他成功最大的祕訣。

（文：唐明珠／圖：林盟山）

Golden
Horse
Awards

50th

電影是一種出口，是我自己跟自己的對話

張 艾 嘉

第十三屆（1976）最佳女配角，《碧雲天》
第十八屆（1981）最佳女主角，《我的爺爺》
第二十三屆（1986）最佳女主角，《最愛》

▼

放眼影壇，張艾嘉絕對是堪稱最「全方位」的電影人。二十歲演出處女作，二十三歲就以《碧雲天》獲得金馬獎最佳女配角；之後跨界創作當起編導，一樣成績斐然，創作出《最愛》、《少女小漁》以及《心動》等膾炙人口的作品。

身兼編導演三職的她如此分析這三種角色，「當演員是一個刺激的過程。因為妳常常得處於不熟悉的環境，把自己放空地交給導演，嘗試看看可不可以走到那種境界。編劇則是非常孤獨的過程，一個人同時要進入很多個角色，是個恐怖的過程，尤其是對人生的體驗越來越多，感受那樣多的角色就更煎熬。而導演就像個孩子，就在現場玩，雖然要解決很多問題，但是一定要有赤子之心，以純真的心態去完成作品。」

雖然三種角色都頗有成就令人欽羨，但張艾嘉卻笑著說：「因為不停穿梭在這三種不同的人生，所以我的日子很辛苦。但也許，人生沒有經歷過一些痛苦，就不夠豐富。」

張艾嘉在金馬獎的個人表現是十分驚人的，她從七〇年代直至二十一世紀都曾被提名過演員獎項，時間上橫越了三十多年；以獎項來看，她入圍過導演、女主、女配、原著劇本、改編劇本和電影插曲等多種獎項，七次女主角入圍她也抱回了兩座金馬影后獎座。

但對於得獎，熱愛電影聞名的張艾嘉說：「這其實只能表示在那一年那一刻自己的運氣特別好。」「但電影是長久的，永遠的，比獎持續得更長久。妳只能自己問自己有沒有把工作做好？有沒有感動自己？」

身為金馬獎的常客，張艾嘉和金馬獎的淵源不只是入圍與得獎。第十六屆金馬獎前夕，當時擔任新聞局長的宋楚瑜認為金馬獎必須國際化，因而邀請了詹姆斯梅遜出席，希望電影圈內少數會講英文的女星張艾嘉擔當典禮主持人。當時張艾嘉因身體微恙拒絕了，沒想到後來她進醫院開刀，醒來時居然看見宋先生坐在病床邊，跟她道歉，他以為生病只是托詞。感動之下，張艾嘉和自己的親表舅蔣光超主持了初次國際化的金馬獎頒獎典禮。

年輕的時候，張艾嘉以為電影只是一種娛樂和工作。但年歲漸增，對她而言，電影已成為人生裡最愛之一，是一種「出口」，是一種「自己和自己的對話」。「雖然電影讓我辛苦，但當我有了問題，我透過創作電影去回答我自己的問題；進了戲院，我的電影就和觀眾對話。」到頭來，電影成為她與世界交流的重要手段，也是她滿足自己的好奇心以及學習新世界的方式。

除了演出與創作，一生熱愛電影的張艾嘉也無時無刻地在張開天線，找尋可以讓她感動的故事與題材，「我經歷了這麼多的事情，人生已經不太簡單。所以，能讓我哭讓我笑的東西，都是很不簡單的。」

（文：宋欣穎／圖：林炳存）

細膩是導演的特質，他看到別人看不到的所有東西

張 佩 成

第十三屆（1976）最佳導演，《狼牙口》

導演在電影裡像是個指揮家，整合樂器，讓它們在最適當的時候，發出最美妙的聲音；也像是總舖師，把握食材，小心調味，注意火候，美麗擺盤端上桌。但導演會的功夫要更多，演員、攝影、燈光、美術、錄音、音樂、服裝梳化、剪接全都要管，有專業素養還不夠，還要洞察人性，知道怎麼跟別人溝通，讓整個劇組的人知道什麼時候該做什麼事。好的導演要懂很多，美術出身的張佩成就是其中之一。

張佩成對電影有很大的熱情，曾經在李翰祥導演的國聯公司擔任美術設計，三年磨劍，第二部執導作品《淚的小花》便備受矚目，1976年所拍攝的《狼牙口》，突出的人物個性和用心的美術設計，讓他拿下金馬獎最佳導演，也讓郎雄獲得最佳男配角。《狼牙口》女主角上官靈鳳說：「從事藝術工作的人大多有一點奇奇怪怪的個性，那時候很多導演會罵演員，但張導演對人很溫和，對每一個人都很好。他完全了解劇組每一個人的能力和才華，帶著我們很愉快地把戲拍完，是一位成功的導演。」

電影的分工很專業，導演必須組織各個部門，細密地整合所有的創意和技術，每個細節環環相扣才能成就一部好電影，「電影工作有很大的壓力，跟他合作很愉快，不太感覺到壓力。」上官靈鳳如此描述張佩成。

得獎後張佩成成為炙手可熱的導演。1978年他與小野共同討論題材，由小野執筆、他來執導的電影《成功嶺上》，將嚴肅辛苦的成功嶺軍訓生活，拍成大專兵輕鬆的軍旅喜劇，引起廣大男性觀眾的共鳴和迴響；票房長紅，軍教片成為台灣電影的新類型，開啟日後《報告班長》系列的風潮。

但張佩成樂於挑戰新題材，作品豐富多元，描寫八〇年代台北都會小家庭面貌的《小逃犯》最為人津津樂道。時間在一天之中，場景設定在一個公寓裡，張佩成更大膽起用當時以美豔著稱的楊惠姍來詮釋一個愛打牌卻漠視子女的中年母親，年輕殺人犯闖進屋子躲藏了一天一夜的奇遇，反映出當代都會家庭疏離冷漠的關係，娛樂與藝術性兼具。電影推出後，輿論對張佩成更加刮目相看，讚譽有加，女主角楊惠姍演出真實自然，以該片登上金馬影后寶座。

在楊惠姍眼中，張佩成有張嚴肅的老虎臉，不太多話，心地很好，有點害羞，偶而會冒出一兩句冷笑話。回憶與張導演合作，她說：「我的角色是一個平常的家庭主婦，張導演營造出一個真實的家的感覺，我就走進角色裡了。我覺得細膩是張導演很大的特質，他看到所有的東西，包括別人看不到的。在一個那麼小的空間裡，他很懂得掌握戲劇張力的元素，是很有功力的。」

（文：唐明珠／圖：聯合報系提供）

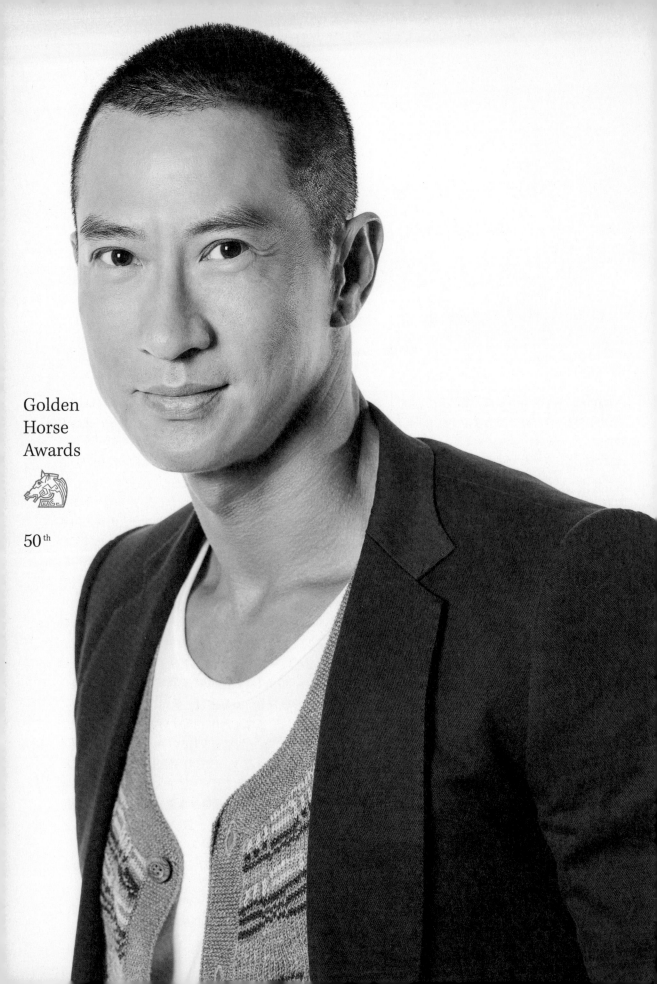

Golden
Horse
Awards

50th

多謝大會的評審、老闆楊受成先生、導演林超賢，他其實在創作上面出了很多力，還有我們團隊。我知道在台灣要拍一部電影，是挺辛苦困難的，但是香港也一樣，能在這個氣氛下拿到這個獎，我特別覺得驕傲。當一個演員那麼久，老是去演很多角色，演多了，其實自己都不知道自己是什麼樣的一個人，就在這一刻才知道。

——第四十六屆最佳男主角得獎感言

對其他人來說不值錢，對我卻是美好的回憶光景

張 家 輝

第四十六屆（2009）最佳男主角，《証人》

從警察搖身成為影帝，張家輝二十多年的金馬之路可說充滿戲劇性。張家輝十七歲考入香港警隊，卻因正義理想無法伸張，憤而辭職並加入李修賢電影公司從事幕後工作，沒想到卻因他當過警察而被拉到幕前，「剛入行就拍了李修賢先生的學警電影《壯志雄心》，因為我簽給李修賢先生，他很希望我拿到獎項，就幫我報名，結果那時候我失敗了，沒有提名。」但張家輝就此跟金馬獎結下不解之緣，「老闆很好，希望我見識一下金馬獎是怎樣一回事，那時候我還是個小伙子，就隨著大隊來到了台灣。這是我第一次到台灣，那時候覺得好厲害，好盛大的頒獎典禮，看到好多偶像、演員、導演……」剛入行就接觸金馬獎的深刻經驗，就此埋藏在張家輝的潛意識，「夢想以後有機會一定要拿到這個獎。」

「後來進入電視圈，慢慢自己都忘了；直到《証人》那一次，好像做夢一樣，真得到男主角的獎項。」拘謹的張家輝，即使身為影帝還是非常謙卑，「其實我在娛樂圈，好多事情就像夢一樣，像是金馬獎，或是能有機會跟從小看他們演戲的偶像、前輩們合作，跟他們聊兩句；這樣的事情，都會讓我覺得自己是挺幸運的一個人。」

雖然金馬獎是張家輝拿到的第三座影帝獎項，但他認為意義不同，畢竟這是剛入行就見識的獎項，「原來，台灣評審也會欣賞我。」而他拿到金馬以後，對自己更有自信心，他覺得好的演技就是觀眾不知道演員本人是怎樣的人，但看戲時相信他就是這樣的人，一舉一動都讓觀眾動容。

張家輝花二十年時間才得到各方肯定，卻沒想到差點一夕之間「失去一切」！

原來張家輝在2012年底搬家，害怕混亂之際損害了獎座，於是他特別拿個箱子裝了所有獎座交給同事放車上，沒想到隔兩個小時後，卻發現箱子不見了，一問同事，才發現同事誤以為是不要的東西扔了，「我就瘋了一樣跑到垃圾房，看到我的一箱獎座都還在，但箱子已經打開了，急死了，還好，都還在。」事過境遷，他自我調侃，「可能收垃圾的人覺得都是些不值錢的東西。」

雖不是愛炫耀的人，但這件事卻讓張家輝有另一種體悟，「這些東西對其他人來說，可能是些不值錢的東西，但是對我來說，確實是我一生努力賺回來的一些回報，一些紀念，和美好的回憶光景。」他開玩笑說：「如果有一天真的要死的時候，在我棺材裡面陪葬的肯定是那些獎座；希望到那一天時，那些獎座能鋪滿我的棺材，好讓我很安然地埋在地下。」

自認「很醉心電影、非常愛電影」的張家輝，雖不知自己在別人心裡被貼上怎樣標籤，但對於金馬，他只有一句話：「無論以後我還能不能再拿，我還是要深切感謝金馬給了我一次。」（文：吳文智／圖：林盟山）

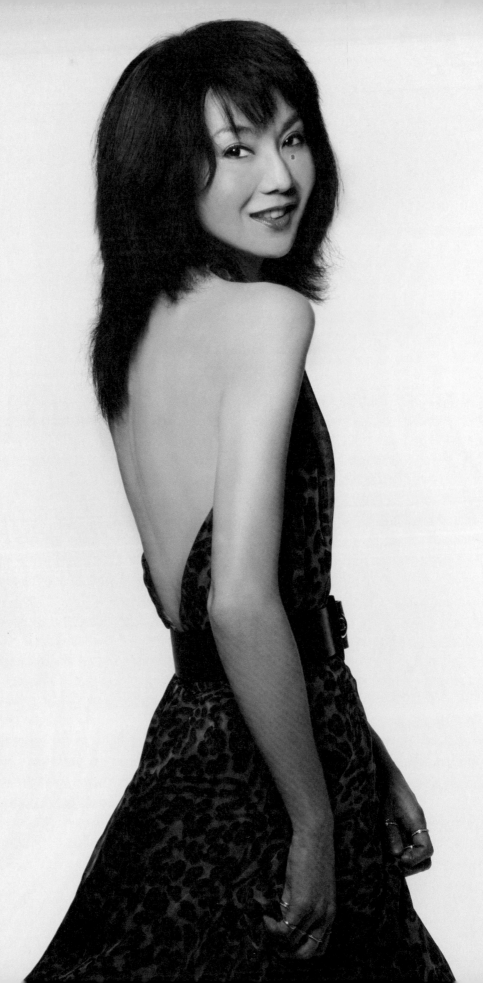

Golden
Horse
Awards

50th

> 我要謝謝《三個女人的故事》全部的工作人員跟演員，還有一直在支持我的朋友。我覺得電影圈有很多很好的女演員，張艾嘉這次也有入圍、如果斯琴高娃可以參選，我還能站在這裡拿這個獎，我就會更開心。她們兩個是很好的演員，沒有她們在《三個女人的故事》裡的演出，我的演出也不會好，所以我覺得這個獎是屬於我們三個女人的。

——第二十六屆最佳女主角得獎感言

我不準備是因為我覺得直覺是最好的

張曼玉

第二十六屆（1989）最佳女主角，《三個女人的故事》／第二十七屆（1990）最佳女配角，《滾滾紅塵》
第二十八屆（1991）最佳女主角，《阮玲玉》／第三十四屆（1997）最佳女主角，《甜蜜蜜》
第三十七屆（2000）最佳女主角，《花樣年華》

談起華語影壇的頂尖女演員，會想到誰？張曼玉，她不僅有太多代表作令影迷印象深刻，更有許多作品受到國內外影展肯定，讓她同時成為金馬獎、金像獎、柏林、坎城等影后，而她能征服無數影迷的心，除了自然迷人的明星魅力，更是無懈可擊的演技實力。

張曼玉無疑是演技派女神，金馬獎的歷史中，她一個人就拿過五座演技獎項，是演員之冠。不論是《三個女人的故事》中精明幹練的李鳳嬌、《滾滾紅塵》裡敢愛敢恨的女知青、纖細幽怨的《阮玲玉》、《甜蜜蜜》中嬌俏現實的李翹，到《花樣年華》裡冷靜壓抑的蘇麗珍，張曼玉像是角色幻化出的真實人物，每個細微表情、不經意的小動作，就像是和角色合為一體，讓觀眾如癡如醉。如此絕佳演技，如何揣摩磨練出來的？「我從來不準備。」張曼玉笑著說，「我不準備是因為我覺得直覺是最好的，燈打好了、髮妝造型對了，我看鏡子，突然之間就變成那個人。」實力影后其實是一個感覺派。

就連挑選角色也是憑直覺，「我其實都很少看劇本。」「因為我喜歡感受，喜歡導演告訴我他想拍什麼，看他的表達比看他的字重要。他講角色很入神，我就很喜歡聽，聽完就很想演，我是這樣的演員。」與其說她相信直覺，感覺更像她是真切的深入與感受角色，「穿什麼衣服，不是因為美不美，而是我能不能相信我是她。」

靠著真實的感受和演員的敏感度，張曼玉得獎無數，但影后演戲真就如此輕鬆自如嗎？「王家衛要求每個鏡頭很完美，對白不能改，很考驗演員技巧，很困難。」「拍《阿飛正傳》一場和張國榮的對手戲，現場需要被控制的因素很多，很複雜，拍了四十六次，是我的紀錄。」

鎂光燈前的風光，其實亦是辛苦工作的成果。「我的用功被認同，對我很重要。」她不諱言第一次得金馬獎的心情是興奮又緊張，「第一次當然最重要，沒想到第一次提名就拿獎，之後興奮、飄飄然也維持最久。」《阮玲玉》讓她獲得柏林影后，「那時候我在馬來西亞拍《警察故事 III》，阿關（關錦鵬）打來說妳有拿獎，我高興得跳起來，感覺很不真實。到了《錯的多美麗》（Clean）我親自去坎城領獎，也很緊張，拿到之後我覺得有一個總括了，追求不了全部的。」

演完《錯的多美麗》後，張曼玉除了偶而幫朋友客串演出，她開始過著悠閒生活，創作音樂、錄音剪接，非常自在滿足。關於新作品，她說除非有非常吸引她的角色才會考慮，「我沒演過四十多歲的人，想演一個我現在這個年紀的女人。」這是珍惜自己生活節奏的權力，也是對電影的喜愛與重視。「對我來說，電影演出很重要，電影是永遠的，會留下來，所以要把握那個剎那，要給最好的，一過就過了，真的要盡力去做。」

（文：宋欣穎／圖：夏永康）

對感興趣的事，我可以做到別人無法想像的地步

張 涵 予

第四十五屆（2008）最佳男主角，《集結號》

▼

電影鏡頭似乎總迷戀年輕演員的臉孔，任熾盛的青春在大銀幕上發光。然而，有些演員並不向歲月的魔咒屈服，長年謙遜地在一旁默默陪襯，如同古代那些光澤內斂卻造型完熟的銅鼎，歷經長久淬煉，終於登峰造極，張涵予正符合這種典型。

中央戲劇學院畢業的張涵予，當了超過二十年的配音員，演過不少電視劇，更是馮小剛的「御用龍套」，卻始終不是家喻戶曉的「男一號」。已近知天命之年的他，言談沉穩、練達，但他其實也曾是個調皮、愛做夢的「熊孩子」。小學一年級時讀了《徐霞客遊記》，遂興起豪情壯志，要「走遍祖國的名山大川」。從家裡偷拿了十塊錢，隻身搭車到陝西投靠舅舅，離家時身上帶了筆記本和鋼筆，將一路見聞寫成了遊記，還根據農村電影《豐收之後》，寫了個「前傳」劇本。「我是一個很感性的人，生活沒有條理，缺乏計畫，但對我自己感興趣的事，我可以做到別人無法想像的地步，讓旁人都覺得我瘋了。」「不撞南牆不回頭」的執拗性格，顯露了他天生浪漫不羈的一面。

父親是解放軍製片廠的攝影師，張涵予從小便看了許多上海電影譯製廠配音的外國電影。初中起，他每天上戲院記台詞、回家練習，在模仿中學習語言節奏、創造角色。當時央視成立譯製組，他用錄音機在廁所裡錄了段台詞寄過去，自此踏上職業配音員的生涯。中戲畢業後，他跨足電視圈幕前表演，結識在電視劇《夢開始的地方》擔任藝術顧問的馮小剛，從1998年的《沒完沒了》起，在他的多部電影裡客串。

2006年，他在馮小剛工作室讀了《集結號》劇本，激動得哭出來。「我特別同情、理解這角色，以及他所受的委屈。」原來他原本要演的，其實是趙二斗這個配角。「因為我是男二號，就陪他們試，一段戲重複演了幾十遍，試到自己都覺得噁心。終於有一天，小剛對我說，谷子地就你了，我幾乎不敢相信自己的耳朵，激動得抱住導演說：『我絕對不會令你失望。』」

他自認沒有在不同狀態間轉換自如的天分，習慣用「走心」的方式演戲，主角經年活在戰爭中同袍死去、不被旁人認可的陰影，他內心也一直跟著糾結。「我把自己鎖在那個狀態裡，回家時也不說話，家人都認不太得我了，電影拍完仍沉浸在角色裡，半夜會做夢哭著醒來。」作為演員，他形容這種狀態是「痛並快樂著」，儘管煎熬而壓抑，但心底卻踏實而欣喜，因為他已經完全找到了角色。而谷子地一角也為他贏得了金馬獎、百花獎等殊榮。

早熟而晚成，似乎是張涵予的人生寫照，他對沉潛多年才成名的時間點，感到相當知足，「早幾年給我這角色，少了生活的歷練，我還不一定能演得好。」在明星如商品快速汰換的今日，他似是純青爐火中迸發光芒的大器，成名雖晚，卻歷久彌新。

（文：楊皓鈞／圖：張涵予提供）

Golden
Horse
Awards

50th

逆風時我知道我是誰，順境時我也從未忘記我是誰

張 曾 澤

第八屆（1970）最佳導演，《路客與刀客》
第十四屆（1977）最佳導演，《筧橋英烈傳》

▼

每一部電影都有其時代背景，六、七〇年代的觀眾一定不會忘記《筧橋英烈傳》、《古寧頭大戰》這兩部充滿熱血的戰爭片；出身政工幹校影劇科的張曾澤正是這兩部電影的導演。他所執導的電影涵蓋大漠豪俠、民族風格、愛情文藝、社會寫實等等，類型不同但都頗受歡迎，也為他數十年的電影生涯留下出色而豐富的成績。

張曾澤影劇科班畢業，歷經四十多齣話劇、二百多部紀錄片、二十多部軍教短片的訓練，再進入到二十七部劇情片的拍攝，職務從場務、場記、剪接、副導演一直做到導演，基礎功夫深厚紮實，在台灣電影導演中頗為少見。張曾澤說電影工作一直是他年輕時的憧憬，而後也真的如願進入中國電影製片廠，從片廠基層場務工作開始了他的電影人生。台語片興盛時期，前輩導演給他機會執導影片，電影拍完了，片頭和海報上的導演掛的卻是別人的名字，張曾澤自覺像是代理孕母，但努力付出最後總有回報，圈裡的製片人看出了他的才華，邀請他擔任導演拍片，張曾澤說他從此由電影小工一路努力變成了導演。

國聯公司在台灣成立，李翰祥網羅台灣電影新秀，邀請張曾澤執導《菟絲花》，雖然拍攝過程諸多波折，也有許多嚴厲的考驗，但李翰祥的信任和支持，引領張曾澤的電影之路走向了另一個階段和里程。對於李翰祥的知遇，張曾澤一直念念不忘。祖籍山東的張曾澤對於司馬中原的小說《路客與刀客》所描述的山東響馬的故事備感親切和喜愛，卯足全力拍攝，果然不負眾望，該片一舉獲得第八屆金馬獎優等劇情片、最佳導演和最佳音樂三項大獎，帶來許多榮譽和風光，但蜂擁而來爭取簽約合作的電影公司和片商讓他難以招架，這個金馬獎對他而言，倒是個很特別的感受。

經過國聯、中影、香港國泰和邵氏四大電影公司的歷練，張曾澤益發成熟穩健，也自組電影公司拍片，但國防部籌拍空軍戰爭史實片《筧橋英烈傳》，中影熱情邀請張曾澤執導，他為回報恩師王昇的愛護，慨然暫停自己公司業務，投入這部製作難度超高的空戰電影。張曾澤充份發揮堅忍不拔的軍人本色，以無比的毅力完成該片，上映後口碑和票房都令人讚賞。《筧橋英烈傳》於第十四屆金馬獎大放異彩，一共獲得最佳劇情片、最佳導演、最佳編劇、最佳攝影、最佳剪輯、最佳錄音等六項大獎，讓張曾澤的電影夢更因此發光發熱。

張曾澤的長子誕生在《路客與刀客》劇本的創作期；次子則跟著《筧橋英烈傳》的拍攝一起成長，這兩個兒子前後為他帶來金馬獎最佳導演獎的殊榮，讓他倍感欣慰；他的太太李虹是一位優秀的資深演員，兩人鶼鰈情深，更是電影路上密不可分的好夥伴。愛家的張曾澤，鐵漢外表下其實很感性也很溫暖，就像他的電影一樣。　　　　（文：唐明珠／圖：財團法人國家電影資料館提供）

身為藝術家，對於這個時代，你到底做了什麼貢獻？

張 毅

第二十二屆（1985）最佳導演，《我這樣過了一生》

▼

在拍攝「女性三部曲」《玉卿嫂》、《我這樣過了一生》、《我的愛》後，正值創作巔峰時突然離開電影界，從細膩古典的電影創作，到成為中國當代琉璃藝術先驅，近年又投身動畫長片製作的張毅，持續讓人看見他身為藝術家的熱情與多樣性。

對自己的創作生涯一直有認同上的焦慮，年輕時熱衷電影，曾被父親否定，而「台灣新電影」之於他，也令他感到處境尷尬，「在很多場合你會發現，包括當時所謂的新銳電影，並不覺得我是一份子，我拍的並不是大家概念裡的新電影。」

但他真確在電影中覓得藝術的價值，想法也脫胎換骨，從在意創博價值，到關注作品本身所承載的意義，「最大的變動是《玉卿嫂》，我希望它跟人更有關係，它要記錄某些人的心靈活動。」雖然完成至今二十九年，他未曾在戲院重看一次《玉卿嫂》，因為影片成果對他而言未臻完美，「常覺得扼腕，很多遺憾。當然，電影本來就是遺憾的藝術。」

遺憾也發生在《我這樣過了一生》。面臨龐大預算壓力，被迫停拍、簽切結書，令他耿耿於懷，「尤其在很多調度上，我其實規畫非常多細節，可是我完全無能為力。」經歷諸多磨難妥協，電影完成後票房與口碑俱佳，更讓他獲得金馬最佳導演，「感覺是百感交集！」但是電影就是有如魔力，「站在台上，竟然覺得空虛，因為那個最有趣的部分都沒有了，我好想回到更好玩的部分去。」去繼續和磨難對抗，「去做一件很有趣的挑戰。」嘗過創作最真實滋味，那苦若是不甜，怎麼虛名浮華都令他輕視了。

樂趣，也包括他和楊惠姍在片場的角力。為了《玉卿嫂》中一顆慢搖鏡頭（PAN）他大呼：「我當場戲都拍不下去。」當時楊惠姍認為，自己的表演正在情緒爆發最高點，張毅卻將鏡頭轉向空的牆壁許久，「那我在幹什麼？」這對表演而言不合理。「這是她的詮釋，我們現在要開始打架了。」張毅笑說，最終是楊惠姍接受了張毅的說法：「你不再是單一演員的表演，情緒和環境、情節是一起的，導演說的那個空，說不定是更大的爆發力，也算是我的一種學習啦。」在兩人默契絕佳的交談笑罵間，似乎又重見昔日創作的火花，電影最引人入勝的幕後軼事。

近年張毅投入大量心力與資金製作動畫，「最後跟楊德昌談到的，你身為藝術家，對於這個時代，你到底做了什麼貢獻？」他體認到西方文化的強勢，「在今天的華人社會，我們需要蝙蝠俠嗎？」華語動畫界替人代工，產值一年有二十幾萬分鐘，「但哪一個是你發自內心，覺得這影像是關乎社會和時代的？」他此刻最大夢想，是創造一個當代社會應看到的影像，笑說：「就這樣，莫名其妙地讓我不太理性地一直做到現在。」

（文：彭雁筠／圖：琉璃工房 LIVING 提供）

Golden
Horse
Awards

50 th

身為演員，不應該奢望人家一定會對你有所肯定

梁 家 輝

第二十七屆（1990）最佳男主角，《愛在他鄉的季節》
第四十四屆（2007）最佳男配角，《戰·鼓》

從影至今三十年的梁家輝，溫文儒雅的外型與談吐之下，是累積上百部電影、上百個角色所醞釀琢磨而成的，爐火純青的演技。橫跨各種類型，從黑幫、文藝、喜劇、警匪動作、歷史到武俠等等，戲路寬廣全面，毫無障礙，不僅創造眾多銀幕經典形象，也印證了他那句眾所皆知的名言：「我身上每個部位都可以演戲。」

即便已得過無數獎項肯定，他仍維持一貫的低調、謙遜，「身為一個演員，不應該奢望人家一定會對你有所肯定。」三十年來他投身、鑽研表演有成，對自己卻只是一句再簡單不過的總結：「梁家輝只是一個很普通的、已經成家的成熟男人。」但我們早已從《棋王》、《新龍門客棧》、《情人》、《九二黑玫瑰對黑玫瑰》、《黑社會》等他不計其數的代表作中，窺見一代演技巨匠誕生的身影。

維持著穩定而質佳的作品產量，地位崇高的梁家輝毫無明星驕氣，反而保有老派電影人的傳統情懷，樂於在片場與工作人員打成一片，甚至幫忙打燈、拉線，為年輕一輩演員樹立榜樣。這份責任感，以及敬業的態度，甚至演技的啟蒙，是受教於他尊稱的「師父」李翰祥。

隨著母親在電影院工作，從小就頻繁與電影接觸的梁家輝，在無綫電視台演藝訓練班時期，還是跑龍套的角色，因緣際會被李翰祥導演發掘，在他身邊學習有關電影大大小小的一切。正式入行的第一年，梁家輝就以李翰祥導演的《垂簾聽政》成為香港金像獎最年輕的影帝得主。六年後，他以《愛在他鄉的季節》勇奪金馬獎影帝寶座。

李翰祥導演也牽繫起他與金馬獎的第一次相遇。「我第一次看到金馬獎，是我剛認識我師父李翰祥時，在他家看到滿屋子都是金馬獎座。當時金馬獎大概每隔幾年會重新設計一個造型，所以他家有好幾種不同的金馬獎，那是金馬獎給我的第一印象。」

然而從香港到台灣的這段路，對他來說並不好走，甚至可說是他人生中最慘澹的一段時光，一度無戲可接，甚至街頭擺攤維生。回想起距今二十二年前的那場金馬典禮之夜，梁家輝露出一抹百感交集的笑容，「真的很激動，腦中一片空白。大部份的情節都忘了。」他甚至忘了是張曼玉和林青霞一起頒獎給他！

「但我還記得我那天穿的衣服，我也感謝了該感謝的人，最後我應該是感謝了我的夫人，那年是她陪我一起來領獎的。」或許苦盡甘來的滋味才最是甜美，要與生命中最重要的人一同細細品嚐。而直至今日，梁家輝當年拿著金馬獎座的那番真情告白：「不管今天，或是以後，我拿到什麼榮譽，什麼獎品，什麼獎金，什麼薪水，反正是一切啦！我都要和她一塊分享！」仍是金馬獎史上最感動的時刻之一。

（文：彭雁筠／圖：林盟山）

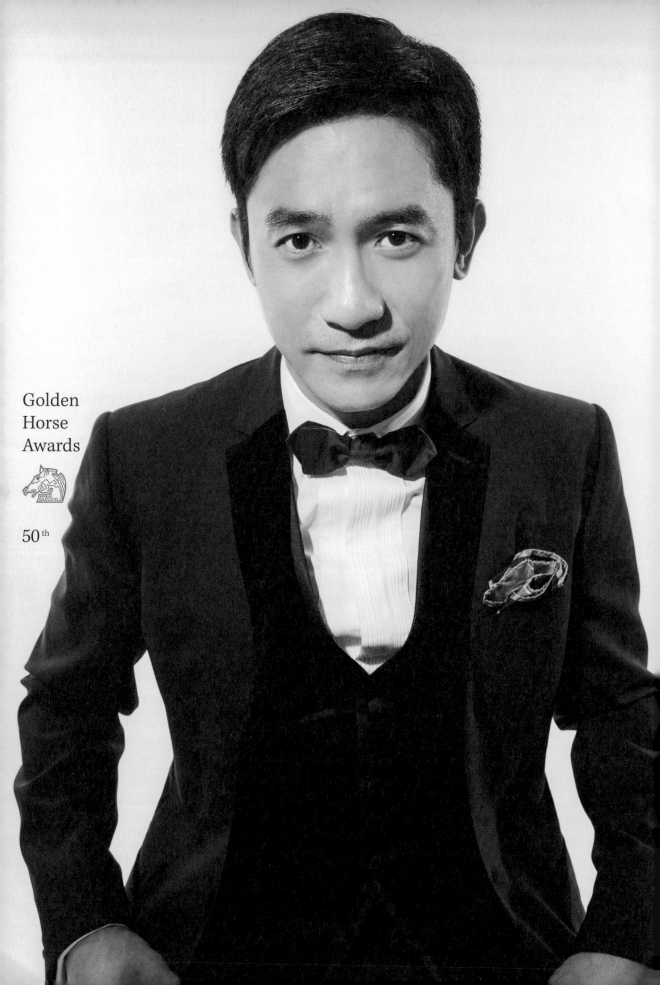

Golden
Horse
Awards

50 th

謝謝金馬獎,謝謝各位評審,謝謝教我演戲的老師——香港無綫電視公司,如果沒有它,我今天不會成為演員。我記得第一次提名最佳男主角是 1986 年《地下情》的時候(第六屆香港電影金像獎),那一屆,我輸了,不開心了好久,想不到等到過了三十歲,才拿到這個獎,謝謝各位。謝謝我媽媽、妹妹、劉嘉玲,還有很多默默在後面支持我的人。

——第三十一屆最佳男主角得獎感言

表演對我來說,是暫時逃離現實世界

梁 朝 偉

第三十一屆(1994)最佳男主角,《重慶森林》
第四十屆(2003)最佳男主角,《無間道》
第四十四屆(2007)最佳男主角,《色,戒》

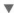

三十年來,梁朝偉教世人見識了他臻至化境的演技,無人會否認,看他的表演已成為一種享受。金像獎、金馬獎到坎城的十數座影帝肯定,更為他穩穩構築了華語影壇演技巨匠的天王寶座。

一頭栽進表演世界,卻是因為「開始是不喜歡自己」。自認個性沉悶、壓抑的他,被戲劇的神奇魔力徹底征服,「我發覺可以透過演戲去發洩情緒,是一種心理的平衡,演完以後整個人就很舒服。」於是愛上、也逐漸習慣了待在表演的狀態裡,不拍戲的時候,他反而手足無措。

每一回演得淋漓風火盪氣迴腸,同劇組其他演員都讚佩他入戲極深,他不置可否,卻丟出令人絕倒的理由:「要節省時間!」不想浪費力氣在「角色」與「自己」之間做切換,「用角色的角度會去想很多東西出來,原來這個人會這樣看事情,而且形體、講話速度、方式,都是一種習慣。平常盡量多習慣一下,到拍就很容易投入。」而且,他難掩笑意地說:「不是每個人都可以像王家衛有那麼多時間做準備。」

年輕時拍戲時間太長,「也曾經有過分不清楚自己跟角色,剛開始很害怕,後來掌握到訣竅做回自己,就沒那麼害怕。」唯一的問題只是,「有時候我回家跟媽媽講完話,我不清楚究竟是我在跟她說話,還是角色在跟她說話,蠻奇怪就對了。」身為梁朝偉的家人,這麼多年來,應也鍛鍊出優異的應變能力了才是。

1994 年金馬獎頒給他此生第一座影帝獎項,作品是王家衛的《重慶森林》,六年後《花樣年華》讓他擒下坎城影帝殊榮。現在梁朝偉與王家衛的名字幾乎已是直覺性的連結,他也不諱言,是王家衛讓他的表演突破到新的階段,「跟他拍《阿飛正傳》時,我覺得他把我拍得很好。」王開發出他憂鬱迷人的特質,讓當時一度感到迷惘的他驚豔於自己的表演,重建信心,也開啟兩人日後緊密的合作,這大概也是導演與演員所能擁有最美妙的合作關係,熟悉、信任、高度默契,沒有劇本也不打緊,「像一家人,沒有壓力負擔,就好像去那邊玩。」也有附加價值,拍完《一代宗師》,身體都跟著練好了。

近期梁朝偉的作品題材大多較嚴肅、沉重,其實他心裡一直有缺憾,「很想演愛情喜劇。」「我自己其實從前拍喜劇都是特別開心。」他充滿羨慕口吻,「我很愛看外國那些 Romantic Comedy,看人家好像拍得很開心。」但一直沒有碰到好的喜劇企畫。

戲演了三十年,對梁朝偉來說,早已無所謂究竟是「人生如戲」或「戲如人生」,只是單純享受表演所帶來的純粹快樂,「表演對我來說,是暫時逃離現實世界。」入戲太深,有何不可?「我覺得演戲比生活簡單,真實生活裡要考慮很多東西,電影世界所有東西都比較簡單。」這就是梁朝偉,一代影帝的人生哲學與選擇。

(文:彭雁筠/圖:林盟山)

Golden
Horse
Awards

50th

寄梅艷芳的兩封信——兩個十年

梅 艷 芳

第二十四屆（1987）最佳女主角，《胭脂扣》

阿梅：

晃眼十年，這十年間，覺得妳就像我一些移民美加、澳洲等地的好朋友，少見面了，少聯繫了，可惜是現在手機可以微信了，我沒法加妳，讓我用迅速的方法知道妳最近可好！

來到第十個年頭，妳像回到我們的視線裡，香港國際電影節、北京百老滙電影中心的香港電影展映中，都出現了妳在《胭脂扣》裡的如花身影。妳的影迷會「芳心薈」在北京舉辦了妳的圖片展覽，一下子，妳那些牢牢存活在我們記憶裡的各種形象：淒美的如花、妖嬈的妖女、跳脫的壞女孩，栩栩如生地離我們這麼近，真不覺得原來有那麼遠，這算是稍稍紓解我們對妳思念的感傷吧！

P.S：阿梅，今年是金馬獎的五十周年了，相信很多朋友還是忘不掉妳 1987 年在金馬領獎台上的綽約身影的！

關　2013

阿梅：

《胭脂扣》讓我想起《阮玲玉》，1988 年開始籌備，預計 1991 年開拍，這漫長又認真的資料搜集和劇本編寫，為的是能好好讓妳和阮玲玉在電影中對話，這奇妙的想法讓我和編劇邱剛健都興奮莫名！

可是 1989 年的六四民運事件，重創了所有香港人的心，妳也沉痛地丟出一句話：「以後再不踏足內地半步！」妳我都是懂得尊重別人意願的同一類人，我尊重妳的表態心跡，妳也尊重導演要尋找《阮玲玉》這電影所需的上海氣味。我們就像和平分手的男女，沒有抱怨吵鬧，卻有著揮之不去的遺憾和惋惜。

找來張曼玉演阮玲玉，在招來一片謾罵之時，妳卻請我寄語張曼玉要好好加油。到張曼玉因《阮玲玉》在柏林影展得獎，我接到妳的電話表示祝賀。張曼玉接連獲獎，妳也接連地表示替她高興和欣慰。

1991 年拍的《阮玲玉》到 2001 年妳的生日派對，這十年間，每年家人為我慶生飯後，我就奔赴妳的生日派對，我倆生日就差一天，我九號，妳十號。

2001 的生日派對上，妳在我耳邊送上一句：「有點後悔沒拍《阮玲玉》。」面容仍是淡然，話語卻是真摯。我們那一刻有了默契，我們該會再合作的，一個不用言語卻意會的承諾。妳離開了十年，這刻讓我想起另一個帶著遺憾的十年。

這個遺憾看來是沒法修補的了，但我想衷心地說有緣分跟妳合作《胭脂扣》，有幸讓妳成為我彌足珍貴的朋友，這遺憾可能不算什麼！

關　2013

（文：關錦鵬／圖：星空華文傳媒電影有限公司提供）

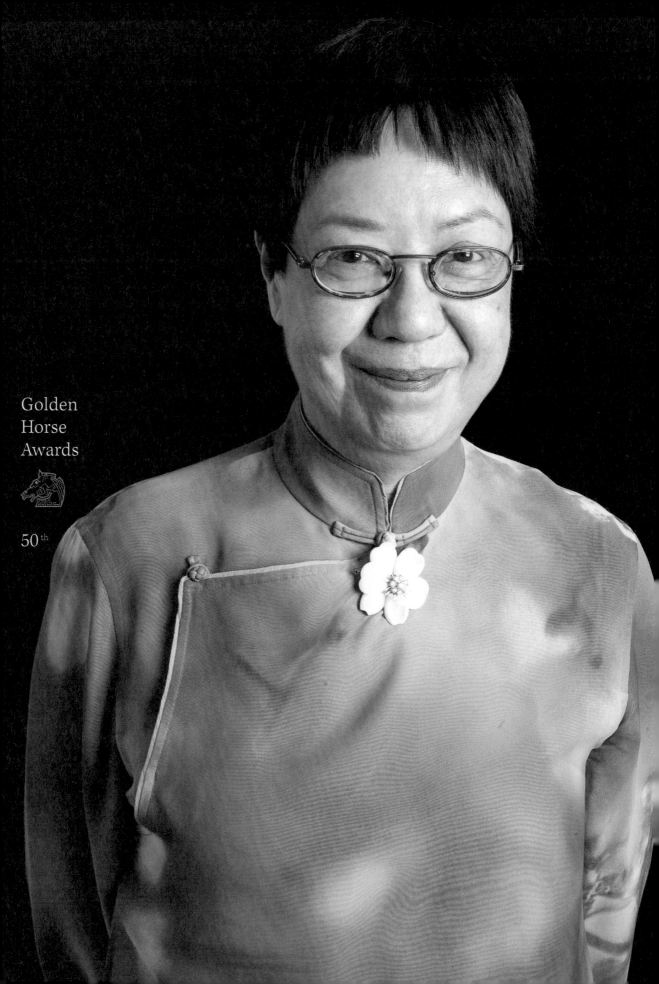

《桃姐》從頭到尾是一個領悟，一開始是李恩霖把他的故事跟我說，然後是得到劉德華跟葉德嫻，跟所有工作人員；一直到所有的演員，到老人院裡的臨時演員，都非常幫我們的忙，他們都是自導自演，然後取得非常好的成績。我個人認為這是我拍得很滿意的片子，已經非常高興，我希望得獎不會讓我中風。

——第四十八屆最佳導演得獎感言

我喜歡拍電影本身的那種狀態，因為跟很多人一起工作

許 鞍 華

第三十六屆（1999）最佳導演，《千言萬語》
第四十八屆（2011）最佳導演，《桃姐》

▼

從影三十多年的許鞍華，是金馬獎史上唯一一位兩度獲得最佳導演的女性導演，對於這樣的榮耀，她謙虛地表示：「可能一是我運氣好；二是我拍電影的時間很長，機會比別人多一些而已。」

大學時對電影很有興趣的許鞍華，畢業後選擇到英國電影學院念書，「在學校碰到很多不同地方的人，包括阿拉伯、南美洲等國家，是非常好的教育，讓你近距離接觸全世界的人。」回到香港後，她先在胡金銓導演的工作室當助理，從胡金銓身上，她看見電影可以是興趣，也可以當作職業，並存不悖。從此，許鞍華便踏上了一條沒有回頭的電影之路。

「我喜歡拍電影本身的那種狀態，因為跟很多人一起工作，如果工作配合得好就可以拍得非常流暢，每個人的潛能都能夠發揮出來。如果做別的事情，這感覺沒那麼強烈的。」這是許鞍華之所以享受拍電影的最大原因。

身為香港新浪潮電影旗手之一的許鞍華，作品中總含有濃厚的人文關懷，和對平凡小人物的細膩描繪，這也讓與她合作的演員屢獲演技獎項的肯定，「通常是先有一個角色，我就會跟製片、編劇談誰比較適合，如果大家都覺得某人很適合的話，找了他來就不用什麼指導。我會跟演員談一兩次劇本，到現場他們就演了。」而演出《桃姐》的葉德嫻，對原始腳本的對白有些建議，許鞍華也讓她有自由發揮的空間，是以彼此的互信為基礎，才能創造出讓觀眾動容的角色。

參加過多次金馬獎，許鞍華最難忘的還是第一次以《瘋劫》入圍的時候。「電影公司老闆通知我參加頒獎典禮，當時我正在拍《胡越的故事》，還老大不願意的，拍戲通宵到早上才趕搭飛機到台灣。」而在現場碰到非常多圈內同行，場面十分熱鬧，「大家對我很感興趣，一直說我可能會得獎。」可惜那次鎩羽而歸，但保持平常心的許鞍華說：「得不得獎沒關係，最開心的是可以在典禮時碰到很多朋友。」

許鞍華與金馬獎的緣分還不僅止於創作者，2004年她受邀擔任評審，對金馬獎制度之嚴謹記憶猶新。「我記得至少來台灣三次，前後看了八十五部電影，就是好好地看片，然後討論，大家都非常認真對待這個獎。」對於評審過程中偶有激烈的意見交換，她說：「如果人人都保持風度，其實表示他們不是太在乎。」

對金馬獎的演變與發展，許鞍華也有自己的一套觀察，曾經一度覺得大家太看重得不得獎這件事情，「這幾年就感覺金馬獎又回到比較注重電影本身的探討，因為中途有一段時間台灣電影是非常低落的，但金馬獎還是本著鼓勵好電影的精神好好地辦下去，到最後台灣電影也再起來了，這是很難得的。」曾經遭逢山窮水盡、創作低潮的許鞍華，也是靠著不斷地堅持，終於走到了如今的柳暗花明，開展出一番人生新風景。

（文：羅海維／圖：林盟山）

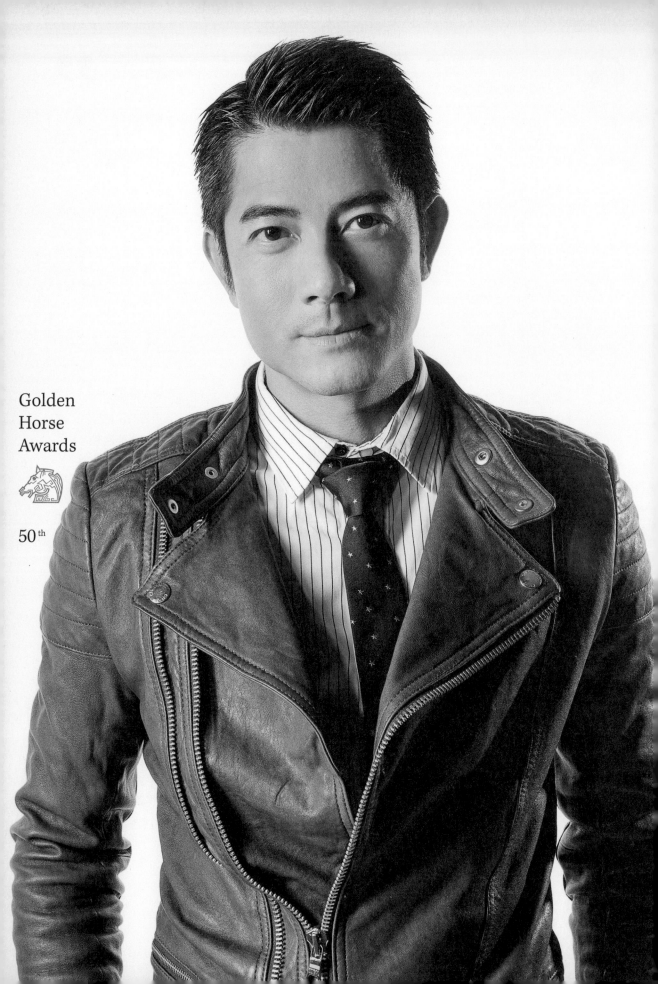

Golden
Horse
Awards

50th

當演員，如果路很平坦，怎麼詮釋坎坷

郭 富 城

第四十二屆（2005）最佳男主角，《三岔口》
第四十三屆（2006）最佳男主角，《父子》

2005年，郭富城以《三岔口》中不修邊幅、跌入人生谷底的落魄警察贏得金馬影帝殊榮，隔年，在《父子》演活社會底層嗜賭粗暴的邊緣父親再下一城，連莊金馬影帝寶座。

這位保有金馬獎連莊紀錄的影帝，曾是家喻戶曉的機車廣告明星，更是絢爛舞台上能歌善舞的超級偶像。曾一度陷入低潮，他坦言，幸好當時他開始涉足電影表演，「從歌手到演員，我要證明給大家看，我走的路是對的。」當時他自覺必須跳脫偶像包袱，帶給觀眾新的視野與驚喜，即使起初演技備受批評，也堅持不放棄，「這麼長的路，有高潮有低潮，人生就是這樣，像海一樣，漲潮退潮，未必是壞事，當演員，如果路很平坦，怎麼詮釋坎坷？」他百感交集地述說這些年來的一番體會。

從外型到內在，近年郭富城極力蛻變成另一個全新的自己，連續兩年獲得金馬獎的肯定，更是一股推波助瀾的力道，他感性地說：「金馬獎是我人生中的一個重要的加油站。令我加倍得力地在電影路上得以整裝待發、補足力量，實在感恩。」他表示：「得了金馬的鼓勵，令我對電影的熱愛，已是一發不可收拾。」而郭富城也的確一舉攀上新的巔峰，用熱誠和努力，令大家確信他是個用心的好演員。

郭富城不下三次地說：「刻下的我對自己演員的身分更珍惜，不想讓對郭富城有期待的人失望。」得獎後至今，他的工作排程裡大幅增加電影的比重，「我很幸運，近年都有機會遇上一些很有發揮的角色。電影就是這麼有魅力，演出每個角色，像經歷了許多人生。」他更表示，演戲是會演上癮的，他只擔心時間不夠用，他說：「就男人來講，現在我是熟男，想把握時間演出，因為再過十年八載，體能會下降，想有爆發力的時候可能會沒有。」不過他認同演員好玩就是不同年齡會有不同面貌和狀態。生命的厚度能讓演員的表演越發醇郁，必須用皺紋和白髮去換。他不避諱在鏡頭裡顯老，還在追尋演戲的樂趣，不斷尋找挑戰，他說：「希望我的作品可以成為大家在欣賞好電影的時候，是其中之選，經過年年月月，大家會覺得郭富城對電影還是有用心貢獻過。」

還會期待再得一座獎嗎？他搖頭，「我不敢多想，已經得過兩次，非常感恩和滿足，我不想成為一種壓力，要把這個念頭放下，才能超越自己。」不會視拍戲為拿獎，但不等於完全淡看嘉許。他坦言：「我會努力演好角色，如果有一天評審認為我又有達標的演出，值得再嘉許。我當然很樂於接受，亦相信是接受得起！這是演員的自信。沒有獎項的光環，仍不改我對電影的熱愛，是肯定的。」這份自信連著一份超越自我的氣魄，希望我們看到郭富城不斷呈奉好作品，再接受更多美好的嘉許。

（文：彭雁筠／圖：林盟山）

Golden
Horse
Awards

50th

真正重要的不是台詞,而是我們所賦予字詞的情感

陳 令 智

第二十九屆(1992)最佳女主角,《浮世戀曲》

▼

芭蕾舞者出身、中西混血的外形,陳令智談起當年跟《浮世戀曲》導演陳耀成合作的契機,自己也覺得相當意外。「當初是朋友介紹認識,我那時非常年輕,覺得只要有機會,就想嘗試,所以聽到竟然有人願意給我機會拍電影,當時心想:『我?有人想用我?當然好!』所以就這樣開始認識陳耀成、合作拍電影。」

《浮世戀曲》中的女主角糾結在家庭、社會、國族之間的複雜心情,對很多人而言都是一大挑戰,但對陳令智來說,過去芭蕾舞的肢體、舞台訓練,反而讓她跳脫傳統表演對台詞的倚賴,而是更直接地用身體、肢體與聲音來表現複雜的情感。「最重要的還是情感的真摯,不是字詞,導演也懂我,所以在導戲時,乾脆直接在現場放音樂,讓我透過對音樂的領會來傳達情感,只要情緒到位,台詞、對白也就自然盈滿情感,而有說服力。」或許也因為這樣獨特的表演方法,讓她不同於傳統演員,將片中女主角的複雜生命表現得淋漓盡致。

談起當年的得獎,陳令智用瑜伽的術語來形容:「A moment of Greatness,一切就像是所有對的東西集合在一起,陳耀成第一次當導演,我第一次非關芭蕾的演出,所有天時地利人和、水到渠成。拆分來看,可能每個部分都不見得是最好的,甚至可能有很多問題,但集合在一起,許多人共同努力合作的成果,也共同成就了這個奇妙的『偉大的片刻』!」

壓根沒想過自己會得獎,所以當年雖然是影后候選人,陳令智是抱著開眼界的放鬆心情來玩的,不但不像其他入圍女主角的明星華服、專車接送,她甚至是搭着大巴士、穿著朋友幫忙縫製的禮服參加。所以當台上宣布得獎人是陳令智,完完全全沒有準備的她,直到現在都還記得當時全身在顫抖。「我當時真慶幸自己過去的舞台表演經驗,讓我至少能不怯場地站上舞台、腳不抖、還能講出幾句感言。像我這樣的新人都能得獎,真的證明金馬獎真是公平的,絕不是政治分配來的!」

即使得獎之後,隨之而來的媒體採訪、接待道賀,當時還是新人的陳令智根本不知所措,幸好有成龍大哥的幫助:「他真的是個大好人,我當時在後台,什麼都不知道,一起得獎的成龍大哥對我說:『別擔心,跟著我就對了,我會教你。』接著指導我該去哪、怎麼做,照顧我這個什麼都不懂的小女生。整個事件都是這輩子終生難忘的經驗。」

近幾年興趣轉移至冥想與瑜伽修煉,也讓陳令智對表演和人生更有體悟:「不是台詞讓你有所感受,而是台詞所承載的情感讓你感動,真正重要的不是字,而是我們所賦予字詞的情感。所以不同生命片刻,即使重演同一個角色、講同一句台詞,應該也都會變成完全不一樣的樣子,反映了不同層次的自我。」

(文:楊元鈴/圖:林盟山)

Golden
Horse
Awards

50th

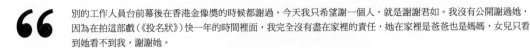
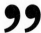

> 別的工作人員台前幕後在香港金像獎的時候都謝過，今天我只希望謝一個人，就是謝謝君如。我沒有公開謝過她，因為在拍這部戲（《投名狀》）快一年的時間裡面，我完全沒有盡在家裡的責任，她在家裡是爸爸也是媽媽，女兒只看到她看不到我，謝謝她。

<div align="right">——第四十五屆最佳導演得獎感言</div>

如果沒有那麼愛電影，拍電影是很划不來的

陳可辛

<div align="center">
第四十三屆（2006）最佳導演，《如果‧愛》

第四十五屆（2008）最佳導演，《投名狀》

▼
</div>

在第四十三屆金馬獎頒獎典禮上，當曾志偉與吳君如合頒最佳導演獎時，曾志偉出乎意料撕掉得獎信封，大喊「最佳導演《如果‧愛》陳可辛！」震驚全場，身為親密伴侶的吳君如先是驚訝，而後毫不掩飾自己的興奮感動，這段笑中帶淚的得獎片段，更成為金馬獎頒獎典禮史上經典片段之一。

「當時真的太苦了，我在零下十幾度的北京籌備《投名狀》，馬上要開拍了，但劇本在開拍前被投資方否決，幾百個人等著我開工，我完全不知道要怎麼做下去，非常非常痛苦。」回憶起得獎的當下，陳可辛記憶猶新地談起當時承受著巨大壓力幾乎崩潰的心情。

「我當時對自己完全沒有自信，所以她（吳君如）打來說得獎了，我真的完全沒想到，我還記得後來記者打來給我時，我真的在電話裡面哭了。大家都以為這是錦上添花，其實不是你們看的那樣，對我來說金馬獎真的是雪中送炭。」兩年後，他憑著《投名狀》二度拿下金馬獎最佳導演。

童年在電影迷父親的影響下，陳可辛慢慢地埋下了電影夢的種子，但他的夢是精準而現實的，他說《甜蜜蜜》的成功來得有點太早，當時的他還沒有那麼成熟，感覺有點迷失。之後他去了美國，回來後再拍華語片，其實內心是十分緊張的，創作之外，他展現對市場的敏銳度，不否認自己對電影的每個細節都非常固執與極需掌控的個性。

「電影是工業也是藝術，做導演可以很任性，可以和生意人敵對，但是當你為了保護你的作品，你也被迫變成一個生意人才能保護你的作品，這時你就會很瞭解整個電影生態。」和其他導演相較，他說自己既不多才多藝，也沒有特別強，若要說和別人不同之處，是他需要主控自己的電影。「我需要全盤的掌控權，所以我把導演的工作延伸到監製、製作，到製作還不夠，再延伸到宣傳、發行。」

身兼多重身分、背負沉重的工作負擔，眾人眼裡華麗的電影夢，對他而言，是每天面對各種問題、承受各種壓力，但一切的初衷，還是因為電影。「無論如何為了市場需要，我永遠保持每一部電影有我的個人色彩。」陳可辛如是說。「我爸以前常跟我說，電影是一個非常不好的行業，當然我不是埋怨，我們做電影是很幸福的，因為我們能把自己的喜好變成職業。但我爸說的那句話是對的，沒有那麼喜歡、那麼愛的話，其實是非常划不來的。」

腦海中浮起陳可辛所創造一幕幕浪漫的銀幕影像，對比現實中的他清楚明確侃侃而談自己的電影路，想起吳君如曾說，陳可辛把他的浪漫都放進電影裡了。陳可辛的感性與理性，就如最後詢問他「陳可辛」三個字代表的意義，他不假思索地回答：麻煩。但這個麻煩，不正是他對電影的熱愛、付出、執著與成就。

<div align="right">（文：陳嘉蔚／圖：林盟山）</div>

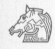

以前也來過金馬獎，也得過影后，但是今天覺得更懂得感激，更讓我激動。人到中年以後，每一次出來拍戲，上有老下有小，都非常困難，然後每一次家人能夠給我這樣的機會，讓我能夠出來工作，然後今天又得到金馬獎。感謝評委，你們是我今年的聖誕老人，感謝我們的導演 Tony Ayres，把這樣好的一個角色，交給我演，謝謝你們的鼓勵。

——第四十四屆最佳女主角得獎感言

金馬獎意味著自我懷疑的間歇——片刻的安寧

陳 冲

第三十一屆（1994）最佳女主角，《紅玫瑰白玫瑰》
第三十五屆（1998）最佳導演、最佳改編劇本，《天浴》
第四十四屆（2007）最佳女主角，《意》

陳冲二十六歲就以《末代皇帝》（*The Last Emperor*）廣為西方世界所認識，之後的二十幾年，她往來太平洋兩岸，演出多部電影，以演技征服了中西方的影迷，成為少數具備國際知名度的華人女演員。但陳冲說，一開始她其實曾經試圖轉行，放棄演戲。

在十五歲那年，陳冲偶然地演出了謝晉導演的電影《青春》成為了頗具知名度的明星，但她卻只想當個大學生，放棄演戲考進上海外語學院。「後來的十年，在我個人生活最不幸的關頭，都是電影拯救了我，給了我宣洩和表達的途徑，讓我的挫敗昇華為藝術和審美，從而得到安撫寄託和意義。」雖然想要專心當個大學生，但十七歲的陳冲還是被說服演出了《小花》，並成為最年輕的百花獎影后。「更重要的是《小花》成了那一代中國人青春的象徵與符號，我至今仍是他們的『小花』。」陳冲覺得這部電影對她意義非凡。

後來，二十歲的「小花」決定到美國留學，並且開始闖蕩好萊塢演出大衛林區（David Lynch）的《雙峰》（*Twin Peaks*）以及貝托魯奇（Bernardo Bertolucci）的《末代皇帝》成名於西方世界，然後又回到華語世界演出《紅玫瑰白玫瑰》並成為金馬影后。陳冲說：「也許早在十五歲誤打誤撞演出第一部電影時，電影的魔力早已不知不覺征服了我，電影人的吉普賽血液已經循環在我的體內。」電影吉普賽人陳冲因此為電影四海為家，在世界各地拍片。雖然環境不同、工作方式不同，但是劇組就是她熟悉安心的環境，「因為電影人都有吉普賽人流浪的血液，有著共同的語言。」從影將近四十年，陳冲飾演過各式背景與性格迥異的亞洲女性，但都能詮釋得絲絲入扣，她將這份演技歸因於她對自己的「懷疑與不滿意」。

「我從小愛讀文學作品，投入書中人物的經歷。也從小對在陌生窗戶裡看到的人遐想連篇。生活中的我羞於表達真實的自己，總覺得那個自己不夠好，人們認識了那個自己會失望。戲中的人物其實都是那個真實自己的某個層面，或者是我幻想中可能成為的人——不管『她們』看來跟我有多大距離，多年來，我依賴她們來表達跟成全自己。」

因為這樣的自我懷疑，讓她得以釋放自己投入角色；而金馬獎，則是對「多疑的陳冲」極重要的肯定。以《紅玫瑰白玫瑰》得到金馬影后後，陳冲演而優則導，以《天浴》獲得七項金馬獎肯定。「拍《天浴》的經歷讓我脫胎換骨，感覺我把『屍體』留在外景地的高原上了，回到現實生活裡的是真實的我。」而這真實的陳冲站在金馬獎頒獎台上，「第一次感覺到受之無愧。」後來，因為演出《色，戒》而意外參與了金馬獎，沒想到又以《意》拿回一座金馬影后。

「我永遠都在懷疑自己，金馬獎意味著這種懷疑的間歇——片刻的安寧。」陳冲如此表達了金馬獎對她的深長意義。

（文：宋欣穎／圖：陳冲提供）

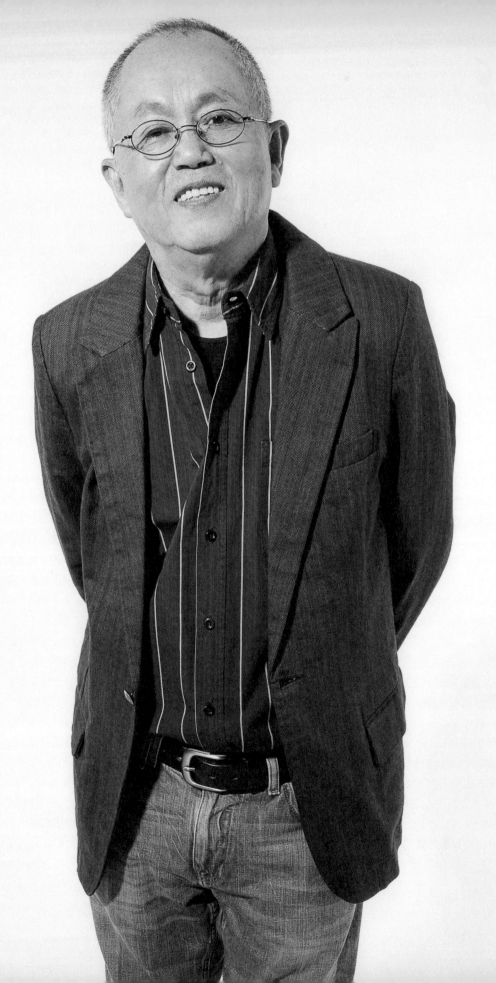

真的感謝！努力了二十幾年，《小畢的故事》年初在一個極端困難的情況下推出，得到文化界和影評界的鼓勵，讓眾多的觀眾能夠認知，來支持這部影片，非常感謝。當然更感謝我的工作人員，金馬獎提昇了國片的品質，我希望也更努力地去製作影片，能更提昇社會文化的品質。

<div align="right">——第二十屆最佳導演得獎感言</div>

電影是一群人群策群力，沒有他們，我們無法上台

陳 坤 厚

<div align="center">

第十五屆（1978）最佳攝影，《汪洋中的一條船》
第二十屆（1983）最佳導演，《小畢的故事》
第二十二屆（1985）最佳攝影，《結婚》

</div>

經歷五十年電影人生的導演陳坤厚，謙稱自己現在只想快快樂樂拍電影，沒有太大名利欲望，「二十三歲進這行，現在快七十五歲，工作五十年，曾經共事、影響我的肯定超過五百人。做這行要有感激的心，因為電影是一群人的群策群力，沒有他們，我們絕對無法上台。」

陳坤厚五十年的電影經歷，幾乎與金馬獎五十年歷史畫上了等號，「民國五十一年，我剛進中影上班當助理掃地，有人要我看金馬獎，什麼是金馬獎？一看後，很羨慕。」他從中學就愛看電影，很自豪後來成為當時中影所招收第二批練習生，「那時只有台中一中前幾名才考得進去。」

他笑說那個年代基礎訓練紮實，包括機器、底片、光圈、沖印、剪接等等都要學，單單從二助、一助升到攝影師掌鏡得七年時間，雖然期間躬逢其盛參與了台語片黃金年代，幾乎每天睡在北投當攝影，也拍了許多部台語片，但陳坤厚還是得在幾位老師傅簽名掛保證下，才得以當正式攝影師拍了第一部三十五釐米國語片《乾坤三決鬥》，「那是很重要的磨練期。」他笑說當時常常推鏡頭抓不到主角畫面，害那部片後來底片超支。

陳坤厚陸續與幾位重量級台灣導演合作，對他產生了莫大影響；其中，李行導演自《養鴨人家》與他合作八年，「他教會我什麼是電影？怎樣拍電影？面對電影要用怎樣的態度？」讓他一輩子兢兢業業；與宋存壽導演合作《母親三十歲》，「他時時刻刻都笑咪咪，又可以拍好作品，又可以這麼快樂，這招我學到了。」與李行導演合作《汪洋中的一條船》，讓陳坤厚第一次入圍金馬獎最佳攝影就得獎，他說那時攝影師每年可以拍五、六部片，賺都賺翻了，「但看劇本就知道，這可以學習未來十年都學不到的經驗，所以死賴著李導演，什麼工作都不敢接。」

如何從攝影師轉任導演呢？「有人感冒，老闆說那就你來吧！」陳坤厚笑說：「其實那時台灣一年要拍百部片，機會很多，但你要準備好。」他與侯孝賢、許淑真、張華坤合組「萬年青」公司，首部改編朱天文小說《小畢的故事》得到當年金馬獎最佳劇情片、最佳導演、最佳改編劇本等大獎，成為「新電影」的奠基之作，「當時很多電影早上上檔、下午下檔，大家都很慌，我們就想要拍跟生活很接近的電影，希望能跟觀眾產生共鳴。」

陳坤厚自《最想念的季節》、《結婚》後的作品都是自導自攝，但他透露愛當攝影師勝過當導演，「憑良心講，攝影機在我手上，從視窗看出去，非常有自信可以把握每個細節；當導演面對太多變化，喊開麥拉都喊得虛虛的，大師不是容易當的。我喜歡輕輕鬆鬆、快快樂樂拍電影。」

<div align="right">（文：吳文智／圖：林盟山）</div>

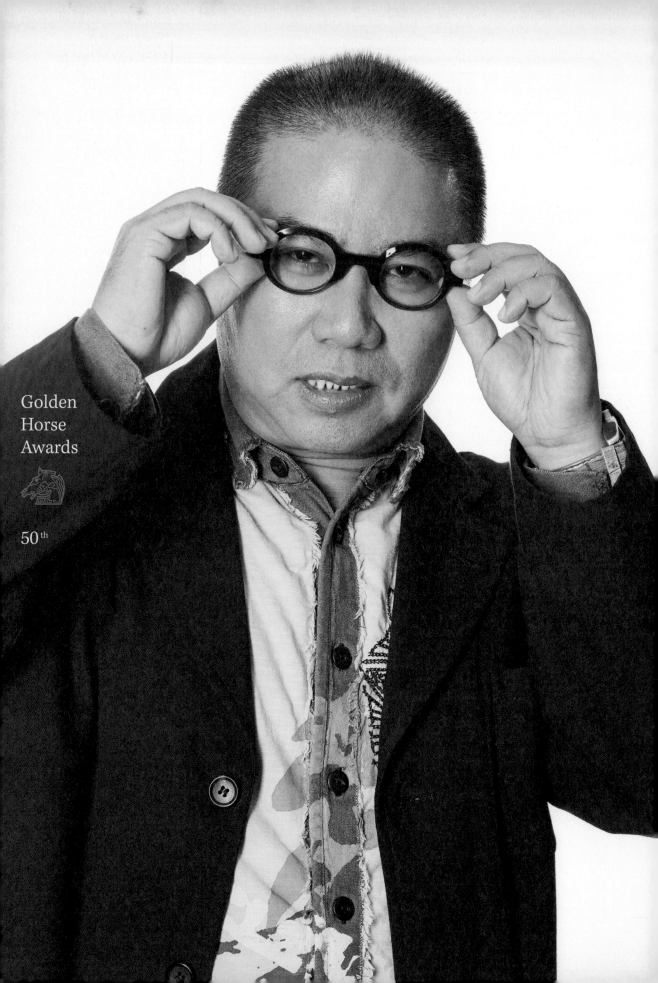

Golden
Horse
Awards

50th

再次謝謝我的夥伴，還有我的監製跟出品人劉德華，謝謝他的不插手、不干涉，謝謝我所有的工作人員和捐膠卷的朋友，但是我聲明，這些膠卷是他們不用的，不是偷來的。還有謝謝我們的母親、父親，謝謝另外一個出品人楊紫明，我的發行人舒琪。

——第三十四屆最佳導演得獎感言

成功沒有訣竅，就是老老實實說一個故事

陳 果

第三十四屆（1997）最佳導演、最佳原著劇本，《香港製造》
第三十七屆（2000）最佳原著劇本，《細路祥》／第三十八屆（2001）最佳原著劇本，《榴槤飄飄》
第三十九屆（2002）最佳導演，《香港有個荷里活》

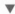

上個世紀末，香港回歸中國，時代急遽的變化讓它還來不及回眸一望，便轟然踏進了新的世局。還好有陳果，為香港留下了1997。

獨特於香港同輩導演的作品類型，陳果被暱稱為「草根導演」，他的電影是從廢墟暗巷裡長出來的，混雜著市街吵雜的聲響；收音機裡傳來的粵劇小調、茶餐廳的杯碗撞擊、肉舖砧板上的鋒刀剁剁，無所不在的，真實流動著的，香港的聲響。

八〇年代進入香港電影圈，做遍所有職務，陳果累積豐富資歷與現場經驗，終於有機會當導演，拍了一部所謂主流電影後卻霎時驚醒，「我發現電影如果沒有自己的東西，是不能成長的，所以我當時做了決定，自己的電影不能隨主流去拍。」

他開始自己寫劇本，以過期底片、五個工作人員、素人演員，極低成本製作，拍出了《香港製造》，並一舉奪得盧卡諾影展評審團特別獎，與金馬獎最佳導演、最佳原著劇本，成為香港影壇的另類神話。

「得獎之後，我還是很窮，雖然有光環，但性格決定命運，我在思考這個問題，我也警告自己，不要做沒想法的導演。」成為金獎名導，他並沒有放棄他的創作本位，持續在香港底層生活挖掘豐富題材，以小人物為主角，拍了《去年煙花特別多》、《細路祥》，與《香港製造》合稱「九七三部曲」，悲傷的故事裡帶有黑色幽默與荒謬嬉鬧，型塑了大時代下的香港氛圍。

新世紀開始後，陳果的作品《榴槤飄飄》、《香港有個荷里活》，轉為關注香港回歸後與中國之間的關係變化，更在金馬獎屢屢獲得大獎。

他開玩笑說：「金馬獎對我太好，每次來都有吃又有拿。」但事實上他對台灣的另類特殊感情，是由於這個島嶼的電影和文學創作深深影響了他，「八〇年代台灣新電影的起飛，我是非常喜歡的，而且不只是電影，鄉土的文學像陳映真，我也看了很多。對我現在的發展其實有很大的作用。」

在海南島出生的他，感受到自己的背景與台灣有某種相似，「侯導的《戀戀風塵》，都是我童年的東西，一看就震撼！」這也成為刺激他拍攝本土題材的動力。

目前，沉潛了一段時間的陳果，依舊用他不一樣的眼光在觀察世界，尋覓著感動他的故事，「我希望趕快回歸正位，拍我本人的作品，我都好幾年沒拍，最後一部是《餃子》，去LA那部不算，那是爛片。」他笑說拍爛片也需要勇氣，至少他嘗試過。

經歷了跌宕起伏，陳果的體會是「電影要不成就是敗。但不論在技術上或想法上，每一部都要有一點改變。」成功沒有訣竅，就是「老老實實說一個故事」。

（文：彭雁筠／圖：林盟山）

Golden
Horse
Awards

50th

片商本來報名我男配角，我就說我演得比較差嗎？

陳 松 勇

第二十六屆（1989）最佳男主角，《悲情城市》

「《悲情城市》片商本來報名我男配角，報名梁朝偉男主角，我就說這齣戲的男主角有兩個，我演得比較差嗎？可以報名兩位啊！後來就幫兩個人都報，果然我就入圍了。」自認理應入圍但意外得獎的金馬影帝陳松勇渾身「阿沙力」大哥氣派，對自己當年《悲情城市》獲得肯定是既謙虛又自豪，看似矛盾的特質在陳松勇身上卻絲毫不衝突。

「我知道金馬獎大概是二十多歲，那時民國五十年初（1960年代），台灣因為電視出現使台語片沒落，進入國語片時代才開始辦金馬獎；那時得金馬獎都是中影、中製的黨片或軍片，直到蔣經國過世才不一樣，題材才變寬闊。以前新聞局會審題材，二二八事件沒人敢拍。」陳松勇笑說自己也是一本活歷史，如數家珍他小時候聽到大人口耳傳述，種種台灣光復到國民政府來台的不公侠事都融入《悲情城市》，「當然電影也不完全是講二二八，只是以此為背景，拍人如何生存與相處，像我劇中的老婆陳淑芳後來如何努力支撐管理起家庭，台灣女人是很堅強與堅韌的。」

有趣的是，陳松勇說當年自己並非導演侯孝賢心中首選，「當時侯導好像不想找我，拍之前見過一次面，後來沒消息，但楊登魁堅持找我，才確定要用我。」陳松勇笑說，「我的想法跟侯導想法不太一樣；侯導比較藝術，我比較通俗，我覺得好的東西，他就覺得矯情。」陳松勇說侯導拍《悲情城市》現場沒劇本，每天都是到拍戲現場才知道要拍什麼戲，「因為現場只有劇本大綱，所以我當時看了大綱，就覺得我的角色個性很像我爸爸，所以我想著我爸爸，台詞都是我自己想，都是我的語言，所以比較自然。」

《悲情城市》描寫台灣戒嚴政治下人民堅韌的自由意志，陳松勇的演藝人生也正是因為類似困境而開始。「民國五十年初，有個朋友的媽媽經營特種行業，我常借住他家地下室，那時第三分局刑事組長常凌晨跑來臨檢，我就被以『行為不檢，遊蕩私娼館』抓進去關，那時違警五次就要被送到外島矯正，我被抓了三次，聽到他為業績又要來抓我，剛好有個朋友大哥在台視當製作人，我就跑去躲起來。」之後他乾脆就留在電視台工作，「我記性很好，也開始當臨時演員；後來鳳飛飛拍第一部電影《春寒》，導演陳俊良就找我去演個日本兵，之後才又拍了蔡揚名、朱延平的片……」自此打開了陳松勇的影帝之路。

之所以能夠以《悲情城市》得到金馬影帝，陳松勇最感謝楊登魁的義氣相挺，他也很感謝金馬獎改變他一生，除了增加很多演出機會，也讓他自此更加意識自己是公眾人物的責任，「怕別人注目學壞。」他說。目前陳松勇已過著退休生活，平常喜歡跟朋友喝酒敘舊，但從他中氣十足、有話直說的個性，他還是我們心中那個「瀟灑氣魄」的勇哥。

（文：吳文智／圖：林盟山）

Golden
Horse
Awards

50th

天才只在我的命運裡佔很小一部份，我的確很努力過

陳 秋 霞

第十四屆（1977）最佳女主角，《秋霞》

▼

在攝影棚再見陳秋霞，聽見她爽朗的笑聲和可愛的廣東國語，那個在《秋霞》裡彈鋼琴唱歌的清秀佳人又回來了。彷彿這些年所經過的歲月只帶給她成熟自在，卻不減當年片中音樂才女的風采。那深植人心的銀幕形象和動聽的歌曲，是影迷們對陳秋霞永遠的記憶，如此溫暖恬靜，如此親切美好。

談起音樂，陳秋霞感性又理性。我們只看見了她在音樂上的才華洋溢，卻不見她的付出，「以前我練鋼琴的時候很用功，一天可以花五、六個小時，小時候接觸古典音樂給我很大的幫助。」也許是這樣的養成，爾後進入流行音樂圈，讓陳秋霞的氣質有別於當時的流行樂手，清新柔美，像她的歌一樣，和風煦煦，優雅自然。這樣的個人特色和創作歌手的新鮮感，陳秋霞在十九歲就被宋存壽導演看中邀她在電影《秋霞》中擔綱女主角，並為電影譜曲唱歌，讓她一展音樂長才。沒想到，這與電影的初遇讓陳秋霞成為金馬獎史上少有第一部電影就得獎的影后。

「有記者告訴我說我得了影后，我不敢告訴別人，因為新聞還沒出來，我怕給人家騙了。當晚我約溫拿五虎去打保齡球，阿倫（譚詠麟）問我，你今天好像有點不一樣，我說我得了金馬影后，但是你不要告訴別人。那晚我每打一球都很輕鬆，在旁邊的人都可以感受到我的不一樣。」到正式上台領獎，陳秋霞非常緊張，拿著宋存壽導演為她寫的致詞稿，很辛苦地用

國語把所有的字讀完，當時對她來說，講國語比演戲更難。「如果我今天可以再得金馬獎，上台一定不會用稿子，我會把我心裡真的感受跟人家分享。」婚後的她，相夫教女，學會了更多更好的溝通方式，她從心出發，真誠溝通，語言再也不是障礙，陳秋霞笑著說她終於長大了。

「宋存壽導演照顧新人是一流的，侯孝賢導演和我合作時是副導，對我演技的提升有很大的幫助，他們對我在電影上的影響都很大。」得了影后，陳秋霞更加用心去演戲，卻漸漸發現自己的錯誤，「我太有心機去想獲得一些什麼東西，那是很不應該的。人家問我為什麼電影做了七年就離開了，其實當時是我對自己失望了。」

現在的陳秋霞人生有許多經歷，對自己也更有體悟。「以前沒音樂就等於沒有我自己，但這幾年我寫書法，把感情放在我的字和畫裡面。」彈鋼琴變成單純的快樂，想彈才去彈，作了曲放在自家抽屜裡。透過音樂的根柢，電影的歷練，讓書法線條的跳動和感情的起伏都可以更自由明確表達出來，藝術是共通的，這一點讓陳秋霞心靈更加滿足快樂。

陳秋霞說起與年輕客人在家共聚談起書櫃裡的金馬獎座，她想起對金馬獎最深的印象其實是好友阿倫得影帝，比自己拿獎更開心。我們知道電影其實在她的生命裡還是珍貴地存在著。

（文：唐明珠／圖：林盟山）

Golden
Horse
Awards

50th

電影、戲劇的經歷，帶給我的生命許多撞擊與火花

陸 小 芬

第二十屆（1983）最佳女主角，《看海的日子》

▼

金馬影后陸小芬淡出影壇多年，難忘當年金馬封后作品《看海的日子》的角色入戲經驗，她整個人犧牲曬成黑黝黝村姑，連導演王童都認不出她來；導演王童還跟陸小芬打包票，開鏡當天，特意從她的背影開始拍，就是希望能討個好彩頭，「我拍完保證妳當影『後』（后）。」

出身平凡的礦工家庭，陸小芬從來沒想過自己會進入演藝圈，但從小喜歡唱歌，讓她有機會成為電視公司簽約歌手，沒想到意外受王菊金導演賞識，慧眼識英雌邀她演出《上海社會檔案》；陸小芬笑說當時不熟電影圈，差點以為王菊金導演是詐騙集團，「不然怎會找我這樣一個沒演過戲的女孩演電影？」氣得王菊金導演在辦公室指著櫃子上的金馬獎獎座直說：「我拿過金馬獎耶！打包票說妳能演就能演。」陸小芬笑說：「但其實，我那時候也不知道什麼是金馬獎。」

果然《上海社會檔案》讓陸小芬一戰成名，並在當時掀起「三陸一楊」（包括陸小芬、陸一嬋、陸儀鳳、楊惠姍）的社會寫實片風潮，但陸小芬頻頻澄清自己作品並非社會寫實片這路數，反而是偏近鄉土文學與文學改編，「我不是社會寫實女星喔！」

雖然王菊金導演帶陸小芬入行，但真正金口說中陸小芬奪得影后的卻是王童導演。陸小芬笑說當時為了演出《看海的日子》淳樸村姑，她還特地跟著劇組下鄉，先在宜蘭過了一個月鄉村生活，每天跟著當地農

人日出而作日落而息，整個人曬得就像當地農村婦女般黑黝黝；結果到了開拍時，導演王童讓副導請女主角過來，副導很疑惑表示：「導演，她就在你面前。」

好玩的是，當時王童導演表示對陸小芬入戲成果大為滿意，但開拍的第一個鏡頭畫面，竟然是陸小芬洗衣服的背影，陸小芬大惑不解，王童導演解釋：「我這樣拍是有含意的，從後面拍，我拍完保證妳當影『後』（后）。」陸小芬自嘲笑說：「那時候差點被唬了，還好後來有念書，知道影后的『后』不是那個『後』。」只是她登上金馬影后寶座，上台千謝萬謝就偏偏不小心漏了大恩人王童導演，害得陸小芬只要一有機會就公開謝恩並道歉，「王導演，對不起。」

當演員的時光，陸小芬很有自信地說自己很用心扮演每個角色，而這段經歷，也讓她的人生更加光亮，「我覺得每一個人與生俱來都有他扮演的角色，我扮演的就是演員，所以在演出每個劇本的時候，我理所當然完全投入，這段電影、戲劇的經歷，也帶給我的生命許多撞擊與火花。」

雖然接下來《桂花巷》與《晚春情事》亦受肯定，但陸小芬卻逐漸淡出影壇並出國進修；近年來，陸小芬除了潛心修佛，更專注發展芳香療法事業；是否有機會重返影壇？她笑說自己現在以新事業開發為重，「拍電影要花那麼多時間，很難不影響我現在的事業吧！」

（文：吳文智／圖：林盟山）

忘不了你的好⋯⋯

陶 秦

第一屆（1962）最佳導演，《千嬌百媚》

▼

「忘不了，忘不了。忘不了你的錯，忘不了你的好。」在「無歌不成片」的年代，美妙的旋律、雋永的詞藻，對觀眾來說一點也不陌生。然而破空而來的一個「好」字，除了身兼編導的才子本尊，只怕沒多少人有這等千鈞筆力。

陶秦的電影往往都自己編劇，1957年《四千金》一舉摘下亞洲影展最佳影片，1959年《龍翔鳳舞》不但將他捧成賣座導演，華語歌舞片也總算跳出《桃花江》式的村姑格局，緊扣國際都會時尚脈動，與上海時代華洋交會的熱鬧盛景遙相呼應。因此，陶秦在六〇年代初期轉投邵氏公司，便約定每年拍一部大型歌舞片，首屆金馬獲獎的《千嬌百媚》正是打頭陣的力作。

細觀《千》片，坦白說，整體成績還真不如他稍早暖身的《龍翔鳳舞》。就連後來的《萬花迎春》，劇本成就不但勝出《千》片，也深深影響後輩創作者。然而，嚴格論起能駕馭歌舞類型電影的大師，除了上海時代的方沛霖，再來就是方的老搭檔陶秦。他以歌帶戲、戲歌合一的敘事技巧，更超越「歌舞類型」而涉入文藝正劇的領域。他因緣際會憑藉《千》片成為首屆金馬導演獎得主，為自己在整合音樂、服裝、美術設計等技術面項的獨門功夫，贏來一次福至心靈的肯定。

縱觀陶秦作品，他運用鏡頭的內斂態度、調度演員的細膩手法，帶給我們的是醞釀出來的恬適醇味，而且這份四十、五十年前的細心，依然禁得起時間考驗，足以使多少觀眾為了葉楓一支恰恰舞、為了何莉莉一只船模型、為了關山一條領帶、林黛一張飛機票、李湄一個媚眼、陳厚一個回身、樂蒂那一切盡在不言中的笑容——吟詠再四，回味無窮。當然，還有他的文采——在他的劇本裡、在他的歌詞裡。

除了前述幾部影片，陶秦的傳世名作還包括《藍與黑》和《船》等。只可惜這些作品問世之際，華語影壇已是一片殺伐之聲；金馬盛會上，港產文藝片也逐漸喪失獲獎優勢，轉由其他更符合當局政策的影片出線。

儘管陶秦的影壇地位依舊屹立不搖，但在武俠片當道的新紀元裡，固守文藝片本位的大導演也已經寥寥無幾。就連陶秦，也不得不嘗試《陰陽刀》的古裝武俠戲路。1968年，台灣小說《雲泥》改編成的電影，成了陶秦因病逝世前、自編自導的最後遺作。片中，他藉歌台女伶之口，冷眼評世，唱出最後的絕句：「千山你飄零，萬水你曾遊。為什麼徬徨？為什麼留？」幾乎，他把身為藝術家最後一分的尊嚴，寫在這裡。正如他讓林黛在《不了情》裡唱完她的終曲，儀態萬千地和每位樂師握手致意。即使廳內無人，這場表演也要獻給值得珍惜的知音。為什麼徬徨？為什麼留？他們懂。

（文：陳煒智／圖：聯合報系提供）

Golden
Horse
Awards

50th

《邊緣人》是講人，在善與惡裡面的人、在生與死的人，我們做電影這一行，就像是在藝術與商業裡面的人。我要謝謝很多、很多的人，但最重要的是蔡瀾先生，蔡先生，謝謝您。

——第十九屆最佳導演得獎感言

有個香港演員曾說，當演員就像苦行僧，其實真正的苦行僧是導演

章 國 明

第十九屆（1982）最佳導演，《邊緣人》

1982 年以《邊緣人》贏得金馬獎最佳導演的章國明，對年輕的觀眾而言可能很陌生，但《邊緣人》可是早在《無間道》掀起臥底風的二十年前，就已經開啟臥底題材的先鋒之作。充滿寫實關懷與類型張力，獨特的切入觀點，《邊緣人》讓章國明成為「香港新浪潮」的代表導演之一。回想當年得獎的情景，章國明還是忍不住大笑：「我的普通話很爛，記得當時上台，為了表示尊重台灣主辦單位，我堅持說國語，但真的講得太差，台下全部笑成一團，我並不想搞笑，但是越講，台下笑得越大聲，反而變成天下一大笑話了。」

談起《邊緣人》的拍攝緣起，章國明說其實早在籌備前一部作品《點指兵兵》時就已萌生。當時為了增加電影的豐富性，與許多相關人物聊天、蒐集素材，其中一個綽號肥八的警察朋友，無意間說起發生在他朋友身上的真實故事，深深勾起了他的興趣。「那時香港其實沒有什麼人談這方面的問題，所以一開始，我還不清楚『臥底』是什麼，聽肥八說，才清楚真的是找一個剛畢業的、沒有什麼人知道他是誰，然後派他混入黑社會，而且還要扮得像，不能讓人看出來是警察，壞事一定要跟著做，好事就別做太多，聽了這個故事，也讓我立刻決定要拍攝這部電影。」

《邊緣人》雖然以臥底為主題，但片中卻充滿了香港庶民生活的真實細節，從一開場市場街邊小販躲警察、男主角阿潮的生活環境，都反映了原汁原味的香港小市民樣貌。章國明說：「環境真的很重要。就像孟母三遷，我相信一個人在什麼地方生長，就會變成那個地方的樣子。跟好人在一起，就會變好人，如果換作是跟壞人混，久而久之也會變壞，尤其是年輕人，定性不夠，更容易被環境改變。」《邊緣人》想談的就是這個主題，即使是一個本性良善的好青年，如果長時間處在不好的環境，當然會出問題。「在真實的版本裡，故事的主角在屋邨被圍毆，沒有人相信他是警察，被打成重傷、變得瘋癲，我覺得其實更慘，死了一了百了、不用受苦，或許才是更仁慈的收場。」

「有個香港演員曾說，當演員就像是苦行僧，很痛苦但還是要繼續做。我覺得他錯了，其實真正的苦行僧是導演。像我一出生爸爸就過世了，沒人比我還慘。也覺得當導演應該是前世做錯事，所以這輩子上天要我當導演。即使拿獎經驗也很特別，像金馬獎，在我得獎之前最佳導演是有獎金的，但到了我那一屆就沒有，這就是我的命運，當導演拿獎，但就是沒有錢，真的是我上一輩子出了問題。」章國明用玩笑的口吻說著自己的遭遇，讓幽默成了他的生活態度，面對生命中的每一個考驗。雖然已多年沒拍電影，談起電影依舊像個孩子般的章國明，興奮熱切且心滿意足的笑容，閃耀著，一如當年得獎時的燦爛。

（文：楊元鈴／圖：章國明提供）

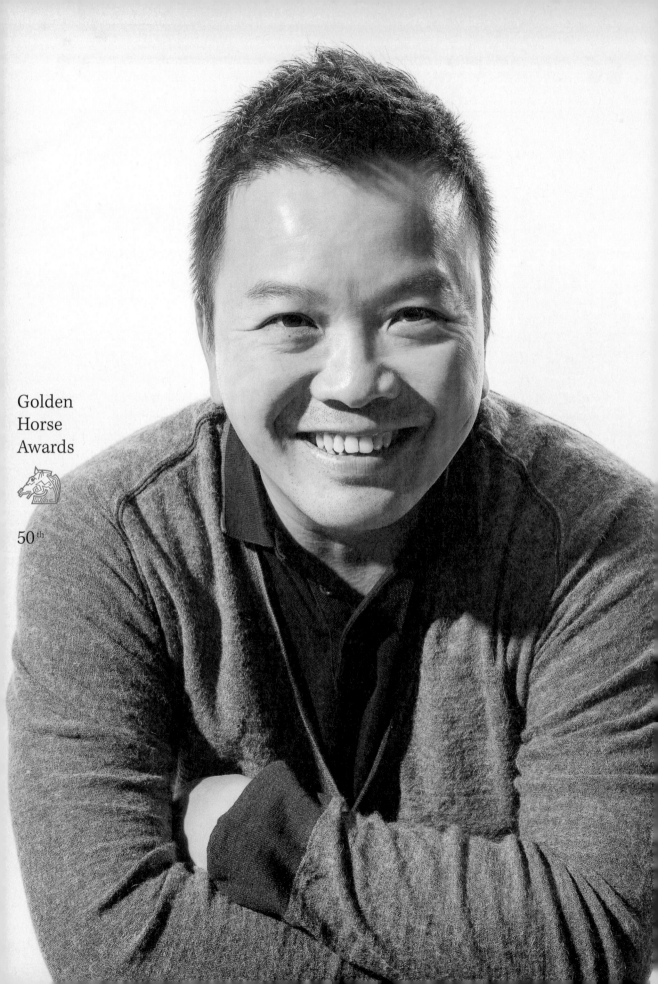

沒人敢講的，導演要有勇氣把它講出來

麥 兆 輝

第四十屆（2003）最佳導演，《無間道》

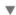

二十一世紀至今香港最重要的系列電影作品《無間道》，不僅叫好叫座，它讓全球觀眾重新見識香港電影工業的創意能量，驚豔其各方面技術的完備成熟，更使香港電影重返榮耀，好萊塢、日本紛紛搶進翻拍，也掀起警匪類型電影拍攝熱潮。

當三十五歲的麥兆輝還窩居在哥哥家裡，埋首寫《無間道》的劇本時，他肯定沒有想過筆下的《無間道》，日後會受到馬丁史柯西斯（Martin Scorsese）的青睞，美國版還將奪下奧斯卡最佳改編劇本獎。

出身於警察世家，個性爽朗、愛玩的麥兆輝，並沒有按軌步上父親與哥哥的人生道路，年輕時翹課去戲院看了西班牙導演索拉（Carlos Saura）的經典作品《蕩婦卡門》（Carmen），高潮緊張處全場上千名觀眾同時停止呼吸，銀幕上強烈的戲劇張力撼動他，「原來可以這樣！哇！表演真是厲害。」他考進香港演藝學院戲劇系，扎下表演基本功，但最後卻沒有以演員為職，「真的長得太胖！」他指著自己哈哈大笑。

畢業後進了電影圈，一路晉升為香港最搶手的副導演，轉戰導演工作的關鍵，是他尊稱師父的杜琪峯。杜導常在拍戲時問他，「如果你當導演，你怎麼樣去拍？」他思考回答後，杜導總是說「完全錯，再想！」一次次打擊，勾起麥兆輝想要說好一個故事的欲望，「我的興趣就開始來了！」

表演的背景與副導工作期間的訓練，讓麥兆輝很快

有了執導電影的機會，但接連拍了兩部偶像電影票房皆失利，困頓的他賣掉房子，同時女友要求分手。挾帶龐大低潮步入千禧新世紀，他化悲憤為力量，以警察父親傳述的真人故事為梗概，和莊文強一起寫出《無間道》劇本，並且與劉偉強合導，拍出香港影史經典之作。《無間道》爆紅，「麥莊」組合的身價也瞬間翻倍，但所謂「巔峰」必定伴隨著壓力，能否再超越自己？「這個工作你真的要一步步往下走，已經沒有時間想壓力這東西。」將現實看得透徹的麥兆輝，繼《無間道》後，近年又以金融、反貪為主軸的《竊聽風雲》系列，再創香港警匪電影新類型。

2003年麥兆輝第一次到台灣，就是隨《無間道》參加金馬獎，他內心萬分緊張卻依舊搞笑，「杜琪峯坐在我後面，我整個僵在那邊，怕坐高一點擋到他。」頒獎人吳君如和梁家輝撕破信封，「哇，心都要跳出來了。」得獎那一刻，「感覺是在天上飛這樣。」他邊大笑邊上下揮動雙手，充滿表演天賦。

頂著金馬光環，他並未滿足於自己當下的成就，「我希望可以多點勇氣。」麥兆輝的內心嚮往也追尋著表達更深層的人性，從他最崇拜的導演是奇士勞斯基（Krzysztof Kieslowski）就可窺見，「我覺得當導演最重要就是要有勇氣。真正好的電影，應該是有些東西在裡面，是沒有人敢講出來的，你要有這個勇氣把它講出來。」

（文：彭雁筠／圖：林盟山）

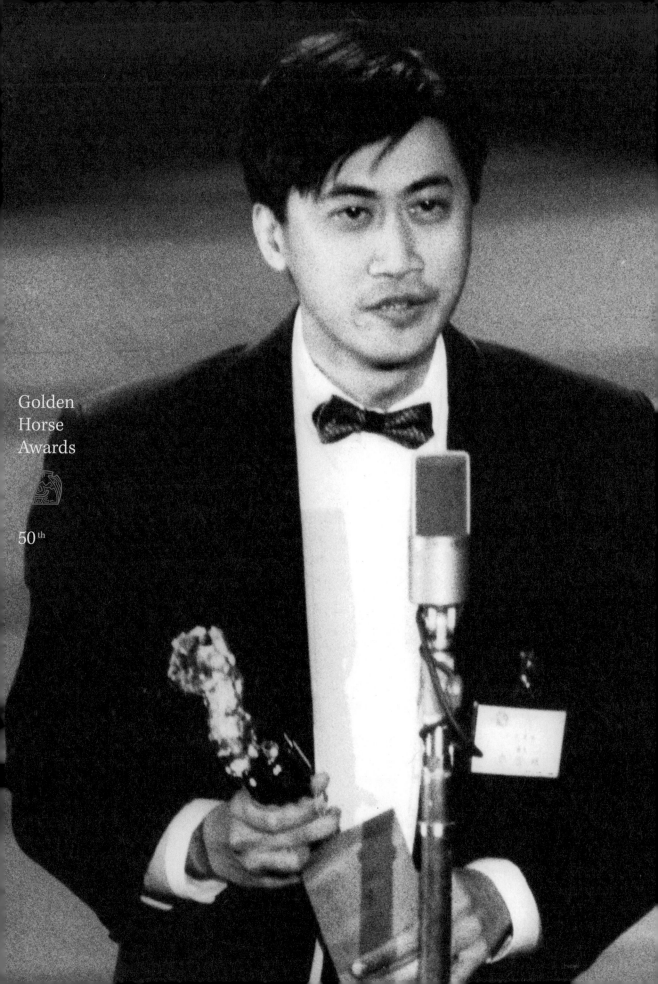

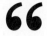

當我決定要拍《省港旗兵》這個題材的時候，很多香港的朋友跟我說，這個題材太過敏感，香港電影檢查局一定不會通過的，台灣新聞局也一定不會通過的。但是香港通過了，台灣也通過了，說明了台灣新聞局的檢查尺度很開放、很進步。所以我衷心希望新聞局的檢查制度再開放一點就更好了。

——第二十一屆最佳導演得獎感言

只要有想拍的，什麼都可以克服

麥 當 雄

第二十一屆（1984）最佳導演，《省港旗兵》

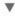

或許你對「麥當雄」三個字有些陌生，但你對他所導演、製作的電影——開創香港犯罪電影暴力先河的《省港旗兵》、情色經典《玉蒲團之偷情寶鑑》、以及黑幫傳記《跛豪》這些類型傳奇，相信絕對不陌生。

電視台編導製作出身，早在轉戰電影之前，麥當雄製作的《天蠶變》等電視劇，就已是膾炙人口的強檔。八〇年代，麥當雄跨足電影界，成立公司，雖然完成了七、八部作品，累積了一定的名氣，但是內心對於電影事業更大的渴望，卻不斷地驅使他：「我想要錢，要賺錢，所以就決定自己當導演！」

為什麼當導演還可以賺錢？麥當雄不同於一般導演的另類思考，就此開啟了犯罪系電影的大門；而一切得從 1982 年 9 月柴契爾夫人（Margaret Thatcher）訪問中國講起。柴契爾夫人去北京與鄧小平會面，討論香港九七之後的問題，「當時有個新聞鏡頭，柴契爾夫人在樓梯上摔了一下，她這一摔，再加上之後節節敗退的中英談判，更加讓香港人心惶惶。」差不多同時間，麥當雄遇見了資深影人岑建勳，兩人聊起當時許多大圈仔偷渡來港引發的犯罪事件，麥當雄深深被這個題材吸引，而他正想要找個題材來重新出山、豪賭一把，於是就有了《省港旗兵》。「那時候，香港真的可以說整個大亂，所以我們就想從犯罪的角度，拍出香港面對中港問題的內在狀態。如果拍成，絕對可在香港電影史上佔有地位，因為這不只是一個單純的類型，而是探討香港的命運與前途。」

「要賭、就賭最大的！」像是提高自我挑戰的門檻，麥當雄刻意找非職業演員，用一種半紀錄片的方式來拍攝，增加真實感。「片中有六個演員根本就是大圈仔，他們的性格、氣質、舉手投足，絕對不是明星可以演出來的，拍起來才過癮，觀眾感受也更震撼強烈。」當然，這一切也讓影片拍攝更加艱辛。「片尾最後大拚鬥的戲，我們更是讓它殺殺殺，全部死光光，可說是將當時某種壓抑的氣氛與心情，用最爆烈猛烈的犯罪、槍戰，一股腦發洩出來。」

麥當雄賭贏了，《省港旗兵》確實成為香港電影史上不能忽略的電影，同時也讓他獲得第二十一屆金馬獎最佳導演。「一開始覺得根本不可能得獎，當時也有很多人大力抨擊，但評委還是看出了影片的拍攝難度和背後的嚴肅主題。有趣的是，因為片中對大陸黑道分子的格殺，《省港旗兵》後來還被視為『反共電影』，我被視為『反共導演』，這一點也反映出那個年代政治氛圍的複雜性。」

目前暫時淡出電影圈，但問至「還想不想拍片？」連半秒都沒遲疑，麥當雄馬上回答：「當然想。」但現在像是又走到了人生的另一個分水嶺，年過半百後，要不要賭？該怎麼搏？他說：「最重要還是自己有熱情，只要有想拍的，什麼都可以克服。」

（文：楊元鈴／圖：中央日報社提供）

Golden
Horse
Awards

50th

從「百萬」到「百慢」，從人文到媚俗

程 剛

第十一屆（1973）最佳導演，《十四女英豪》

1973年，程剛憑著《十四女英豪》獲第十一屆金馬獎最佳導演、女配角（盧燕）和錄音（王永華）獎時，他在香港影壇也因該片而有了一個人所共知的綽號：「百慢導演」。「慢」在粵語與「萬」同音。六、七〇年代，票房能超過港幣一百萬的電影不多，首個「百萬導演」是張徹（作品《獨臂刀》）。程剛在邵氏公司當導演的第三部作品《十二金牌》就賣了港幣一百四十四萬（全年最高票房第二位）；《十四女英豪》票房更超過港幣二百五十萬。不過，由於他慢工出細活，《十四》拍了一年，其後的《天網》更拍了兩年，所以「百萬」也就變了「百慢」。程剛是編劇出身，一般都是自編自導。可能這樣，更拖慢了速度。《天網》從資料收集到編寫，劇本完成稿便據說足有一呎厚。

程剛有一個傳奇人生。他雖生於大地主家庭，但學歷卻僅及小學三年級，那是因為他在十三歲時，有天家裡飛來了一隻麻雀，鑽進陶瓷花瓶裡，小程剛拿起花瓶，卻不慎把它砸了。他害怕後母責難，便偷偷離家出走，從此再也沒有返過家裡。

他登上泊在碼頭的一艘貨輪。船把他從安徽帶到漢口，下船後他才發現家鄉竟已淪陷在日軍手裡。他過著流浪的生活，晚上睡在一所公共圖書館的門外。第二天，與他恰恰是同鄉（壽縣）的圖書館負責人開門，好心讓他當拉門的小孩。從此，他便利用在圖書館工作的機會自修苦讀、博覽群書，隨後加入了由社會教育家陶知行先生領導的旅行團（後正式易名為「兒童劇團」）到漢口演出兒童話劇，輾轉到抗戰勝利後，他已連演帶導超過兩百套舞台劇。

1949年，程剛從廣州逃到香港，毛遂自薦致電到紅極一時的天空（即電台廣播）找小說家李我，主動要當他的助理，替他寫讀書報告，向他提供編寫連續廣播劇的故事材料，從此躋身影視界。不旋踵，便成了粵語片時期最搶手、表現最出色的編劇。這期間他與粵語片導演吳回合作得最多，成績也最好，《人約黃昏後》、《百變婦人心》等，都是精彩出眾的作品。直到粵語片在六〇年代式微，他才加入了邵氏公司。他正式大量自編自導，也是到邵氏之後。

嚴格來說，程剛始終編優於導。他雖以一名外來者的身分來到香港，但通過銳利和細膩的觀察，並吸收了李我和吳回的人文情懷與格局，很快便融入了這個華洋交雜、南北共處的社會，而寫出了大量富寫實色彩與悲憫調子的佳作。但在工廠和機械化、並堅決以膻色腥來取悅觀眾作為製作方針（每部電影不論類型背景，例必要加插起碼一個女體的露胸鏡頭）的邵氏公司裡，估計程剛的創作心情是痛苦的，而到了後期，也無法避免拍攝了諸如《賭王大騙局》、《應召名冊》、《流氓千王》等媚俗作品了。

這，也是一闋那一代粵語影人的奈何曲。

（文：舒琪／圖：中央社提供）

謝謝侯導演，他那麼嚴厲地對待我，謝謝廖桑（製片廖慶松）、謝謝《最好的時光》所有的工作人員，還有謝謝金馬獎的評委，謝謝梁家輝先生，因為我上次拿最佳女配角獎的時候也是他頒給我的（第十八屆香港電影金像獎），所以他給我這條手帕，謝謝我爸爸、媽媽，謝謝他們一直在背後默默地鼓勵我，我終於拿到了。

——第四十二屆最佳女主角得獎感言

希望可以演到九十歲，至少我知道還有人喜歡看我演戲

舒淇

第三十五屆（1998）最佳女配角，《洪興十三妹》
第四十二屆（2005）最佳女主角，《最好的時光》

很難不愛上她爽朗的真性情，不時放聲大笑、擠眉弄眼，淘氣表情加上手舞足蹈。舒淇，無論在銀幕內外，都有龐大的情緒感染力，她是國際巨星，也是鄰家女孩。從《洪興十三妹》、《玻璃之城》展露表演天分，《千禧曼波》、《最好的時光》躍上國際舞台，到《非誠勿擾》、《西遊降魔篇》站穩票房女星地位，她的演技早已毋庸置疑，兼具女人成熟魅力和女孩天真氣息的形象，更深植觀眾心中。

最初當演員，單純是為了生活，憑爾冬陞導演的《色情男女》第一次得獎，改變了她認為「演員」的定義，「好像考了一個還不錯的試，從小到大，第一次有獎狀可以拿。」從此她開始認真鑽研表演技巧，也陸續拿到其他「獎狀」。

和她口中「影響我最深的人」侯孝賢導演合作，則是讓她作為演員的能量大幅度進化。第一部合作電影《千禧曼波》，拍戲期間是「恐懼。每天都生活在戰戰兢兢裡，所以我去現場都會先喝一杯威士忌加啤酒，深水炸彈啦！」直到在坎城影展大銀幕上看見自己表演的姿態，令她備受震撼，哭成淚人，「拍的時候完全不曉得我在幹嘛，在坎城，我才知道原來導演的用意，內心的撞擊感很大。」

讓她奪下金馬影后寶座的《最好的時光》，一度入戲太深，連侯導都對她說：「第二段妳演得太進去，差點回不來。」舒淇憶起當時，每天收工後就關進房間裡練習唱南管，與別人零互動，「我自己都覺得那個不是我，我是被附身的。精神狀況很黑、很暗。殺青之後，陰影還是在我的腦海裡，大概整整九個月！」去看心理醫生，醫生說她重度憂鬱，「後來拍了《怪物》，整部戲一直在哭一直在宣洩，然後我就好了。」

現在拍戲，仍不免會將情緒帶回生活裡，她笑說：「拍生氣戲，腎上激素飆升，收工之後，可能一點點讓我不順眼，就會爆了；或拍哭戲，哭得很慘，可能就自己喝紅酒，寫點東西。」但畢竟也累積了十多年的經驗，「現在懂得控制收放，其實在拍電影的時候更是一種享受，就比較不容易被戲裡的角色牽著走。」

2005年金馬獎頒獎典禮，舒淇在頒獎人梁家輝尚未唸出影后得獎者之前，就知道是自己得獎了，「因為他把手帕拿出來了，然後我哭得超慘。」得獎後最大改變是「對演戲的壓力整個鬆懈了。」這讓她的表演攀上更高境界，「拿獎前，會一直想怎麼演，角度可能反而比較窄。我覺得後面的感覺就是鬆了一點。」

還想繼續探索「演員」的可能性，接下來想嘗試難度更高的角色，「譬如，內心變態、有點暴力跟血腥的戲。」她裝模作勢咬牙切齒，愛演戲，也渾身是戲，「電影就是很好玩。我希望可以演到九十歲，至少我知道我九十歲還有人喜歡看我演戲。」她又變回眼神閃閃發亮的小女孩，「那就會很感動！」

（文：彭雁筠／圖：陳又維）

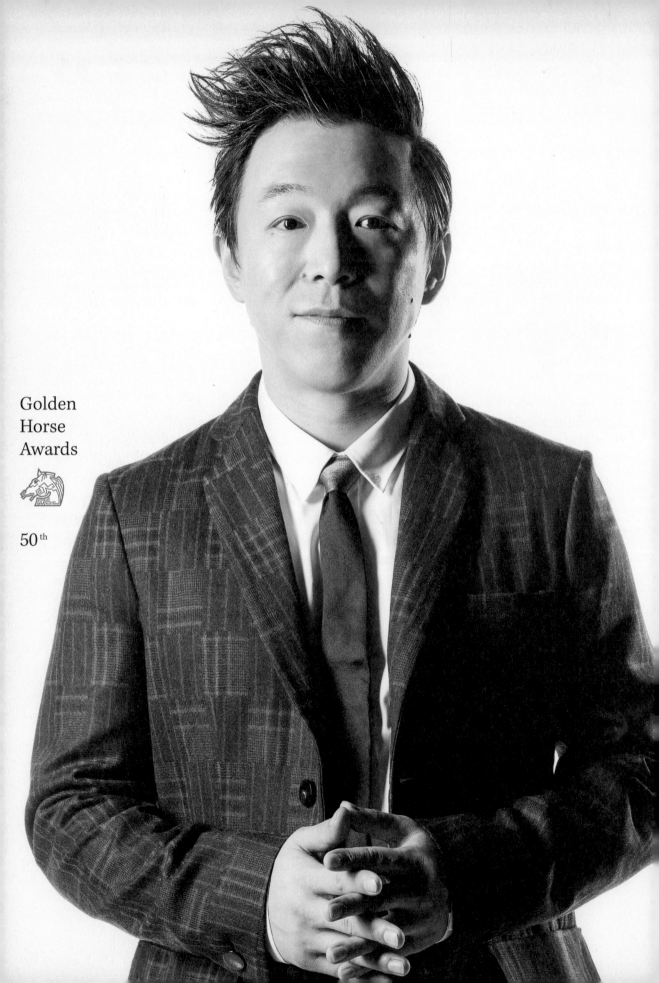

Golden
Horse
Awards

50th

這就是傳說中的影帝耶！記得剛考上北京電影學院的時候，我的同學就說：「黃渤也考上電影學院了，現在的招收標準太鬆了吧！」後來跟我們一班帥哥美女同學去試鏡，導演跟帥哥美女聊了很久，過來很禮貌地跟我說：「欸……請問你是他們的經紀人嗎？」後來還有一位長輩知道我要演戲了，跟我說：「女怕嫁錯郎，男怕選錯行。」看樣我選對了。

<div align="right">——第四十六屆最佳男主角得獎感言</div>

人說夢想超越現實，我的現實永遠超出夢想

黃 渤

第四十六屆（2009）最佳男主角，《鬥牛》

▼

他的身上，有種從土地裡長出來的樂天與韌性，再荒誕的事，透過他淋漓盡致的幽默演繹，彷彿都能變得輕如鴻毛。從《瘋狂的石頭》到《鬥牛》，從《痞子英雄首部曲》到《101次求婚》，黃渤，當代中國最受矚目的演員之一，可以泥頭赤腳渾話方言，也能西裝皮鞋貴氣時尚，百變形象不掩他表演的光芒，鏡頭裡的大喜大悲，都是源自內心澎湃的能量，那不只是天賦，更多是提煉自生活裡的真實歷練。

故事的開端像是個勵志故事，從小功課差，只愛唱歌跳舞，夢想著成為歌手，年紀輕輕就離家闖蕩四海走唱，曾經窮得身上只剩下十塊錢，通常這時他會堅持志向，為夢想繼續努力，但黃渤沒有。他放下歌唱夢，回老家經營工廠，竟也開出了個名堂。只是在每晚應酬杯觥交錯間，他明確意識到嚴重的疏離感，荒謬人生令他發笑，自問：「我怎麼會在這裡？」

身體裡的表演因子鼓噪著，他終究還是回到北京，想一圓歌手夢，透過友人介紹踏足影視，從此對演戲產生興趣，報考北京電影學院表演系，連兩年沒考上，轉考配音，在聲音表演扎下基礎。對性格實際的他來說，學會了這一門專業的技術，原是希望確保自己的生存之道，沒想到卻開啟了他對表演浩瀚無涯的探索。

從聲音到肢體、表情，黃渤鍛鍊著演員全方位的技術，並且養成一個習慣，「永遠不會把劇本當成最後的定稿」，他認為劇本有時雖然好，但還是會束縛演員，讓演員失去再創作的動力，尤其和寧浩、管虎合作時，他常會提出各種新的可能性，有默契的導演也願意讓他多次嘗試，「在種種不靠譜之中，可能有那麼一兩種靠譜，就是最後最精彩的東西。」

對黃渤來說，雖然生命轉過很多彎，才走到現在的表演路上，但他一直有著「軟堅持」，因為表演對他充滿吸引力，讓他隱隱知道自己該走的方向。「你使著勁才能在這條路上走，才能碰到命運的那根小指針。」至今已累積了幾十個億（人民幣）的票房，屢獲影帝獎項，他笑說，以前完全無法想像自己能和林志玲等一線女星合作，「人說夢想超越現實，我的現實永遠超出夢想。」現在的黃渤，早已不可同日而語。

談起金馬獎，同時兼具多重身分（曾當過得獎者、頒獎人、評審與典禮主持人）的黃渤，曾經覺得金馬獎和自己八竿子打不著關係，直到《瘋狂的石頭》入圍金馬獎項，才開始感到金馬獎並非遙不可及，「後來又有一部片子得到金馬獎，就是《鬥牛》，接著又過來頒獎、評審，再過來主持，覺得和金馬的緣分越來越近。」黃渤和台灣的距離，也是因為金馬獎拉近的，「因為金馬獎的關係，有更多台灣的觀眾、電影製作人認識我，所以後來也參與了台灣的電影。金馬獎對我來說，怎麼聽起來都像是一個讓人很興奮的詞彙。」

<div align="right">（文：彭雁筠／圖：陳又維）</div>

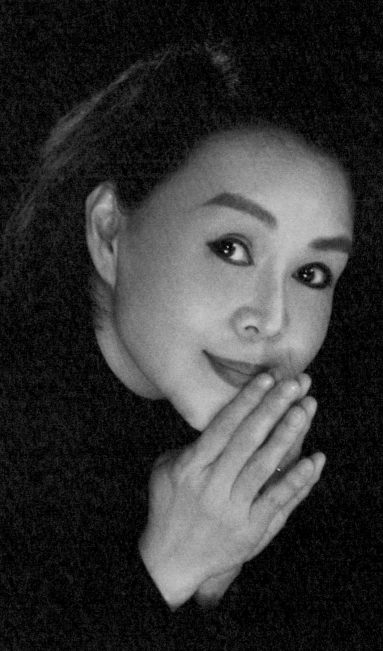

Golden
Horse
Awards

50th

憑良心說，我太意外了。因為從小我就很了解自己，我如果要得到一樣東西，不是伸手就能夠得到，會經過很多的波折，就像去年《電梯》沒來得及參展，今年是趕上了，但一趕又趕得太多了，造成了很多的困擾，可是我告訴自己，沒有關係，反正我離五十二歲還早著呢！（孫越五十三歲得男主角獎）今天看來，我比孫越先生幸運多了。

——第二十一屆最佳女主角獎感言

所有事情的答案，都在過程裡面

楊 惠 姍

第二十一屆（1984）最佳女主角，《小逃犯》
第二十二屆（1985）最佳女主角，《我這樣過了一生》

她有著令人無法忽視的存在感，不僅是她的美麗形貌，也來自她身上自在淡若的沉穩氣場。楊惠姍，從商業類型到金馬影后，橫跨當時影壇所有面向，巔峰時期驟然息影，投入琉璃創作，淬鍊佛眼慧心。從演員跨越至藝術家，於她而言，皆是創作，亦是修行。

曾經最高紀錄「同時」拍攝十一部戲，十年累積總產量一百二十餘部，張毅導演稱她是：「祖師爺賞飯吃。」她可以連續一周不沾床，以片廠為家，一天四班，早、午、晚、夜，都在拍戲。更驚人的是，狀態都一樣好，「老天給了我蠻特殊的體能，很能不睡、不吃，可真要吃起來也很能吃，我是蠻極端的人。」

每一件事都做到極致，卯起勁來拍戲也是，在當時盛行的「社會寫實電影」中扮演過賭后、忍者、殺手、水母精等各式角色，懸崖飆車、鋼絲倒吊、雪地赤足，任何形體上的艱苦，她都甘之如飴，畢竟，「有什麼職業可以讓你經歷那麼多不同的人生。」

與張毅第一次合作《玉卿嫂》，最初張毅極度排斥她這個選角，「他恨不得把她換掉。」她笑著回憶當時張毅對她百般刁難，「即使明天要面對白先勇，她都不想去把那本原著找來看一下。」張毅認為從社會寫實電影出身的楊惠姍不可能勝任玉卿嫂，開拍後，他卻大大改觀，「其實是她十年表演的累積，一個演員發揮特質時，你會覺得這是很珍貴的，甚至是個千載難逢的創作可能。」

從招搖的賭場老千變成樸質又極端的玉卿嫂，她宛如蝴蝶破繭而出，在表演中成熟、自由了，也更亟欲探索極限。張毅說她膽大包天，「在《我這樣過了一生》我們換一個挑戰，妳敢不敢，她也照樣接受。」她為戲增胖二十多公斤，在片場只要她不在鏡頭前，就是不斷地吃，「增胖對我來講是太好的一個想法，我太願意去嘗試了。唯一問題是我不太容易吃胖。」身體只是皮相，是演員的工具，她認為演員只要接受一個角色，「進入角色的生命時，你必須是她。」是什麼領她披荊斬棘走到這兒？「可能是骨子裡面的創作欲望，表演，也是一種創作。」這件事成為在當時社會大眾津津樂道的話題，她也以命運多舛的桂美一角，連莊第二座金馬影后。

旁人絕難望其項背的意志力，是她最得意的特質，「當機會到我面前，我只要接受，我就咬著不放了。只要不限制我時間，我會走得非常深。」投入琉璃創作至今二十六年，已遠遠超過電影生涯，回首梳理生命脈絡，她感性訴說領悟：「很有可能，電影，是在為琉璃做學習、準備。」而無論是電影或琉璃，她都是張毅口中「不要命了」的那個人。

「我覺得所有事情的答案，都在那個過程裡面。」幾乎傾盡生命所有去燃燒，那「內外明澈、淨無瑕穢」的藝術結晶，便悠悠幻現在她手心。

（文：彭雁筠／圖：琉璃工房提供）

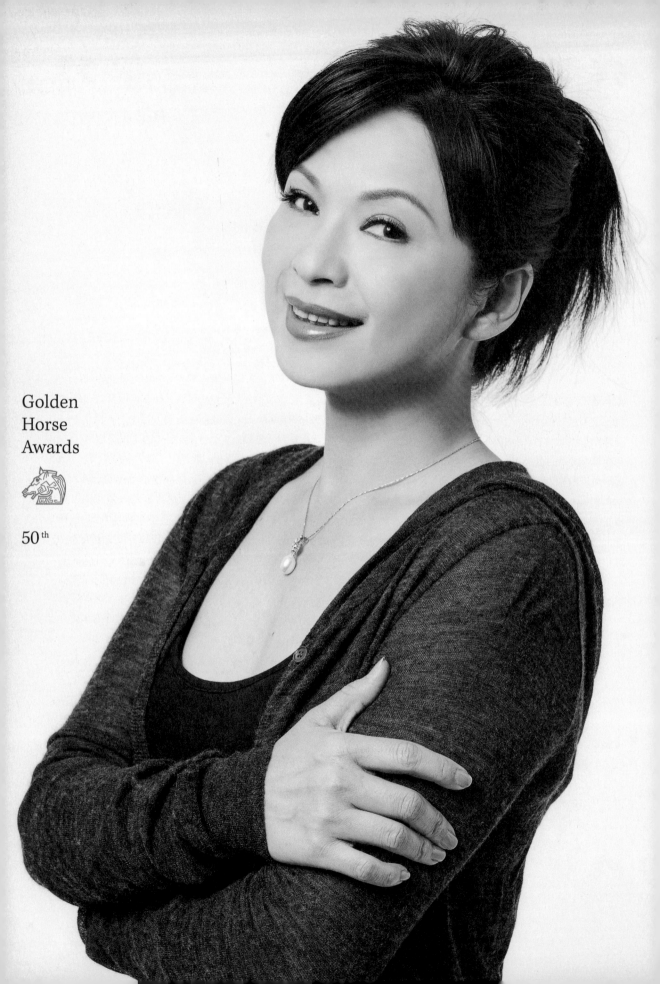

> 我的得獎感言可不可以長一點？這是我第四次入圍了。我真的沒有準備，我腦袋一片空白，謝謝很多給我機會的老闆、製片、導演、我的前輩們，還有一直盼望我得獎的朋友們，我今年終於對得起你們，我真的得獎了。我沒有被打敗，我很勇敢，我希望我可以為台灣的電影盡力，我也希望台灣的電影給我機會，永遠、永遠要給我機會。
>
> ——第四十一屆最佳女主角得獎感言

終於對得起所有希望我得獎的親朋好友

楊貴媚

第四十一屆（2004）最佳女主角，《月光下，我記得》

她是蔡明亮導演的御用女主角，每每在柏林、坎城與威尼斯影展的大銀幕上現身，國際影人們早已記住她的臉龐，那是藝術電影裡的楊貴媚。轉開電視機，八點檔連續劇、偶像劇也都不時有她身影，通俗劇裡的楊貴媚，那也是她。

原來是一輩子都要奉獻給表演的人。

2004年，楊貴媚以《月光下，我記得》奪得第四十一屆金馬影后，眾望所歸的喝彩襲來，但對她來說，這條「影后路」，她走得一點也不輕鬆。

「終於對得起所有希望我得獎的親朋好友。」這句得獎感言，道盡她從影近三十年的心情。

最早以歌星身分進入演藝圈，之後參加電視連續劇演出，再跨入大銀幕，楊貴媚回憶起過往時光，是一步一步的踏實成長，尤其拍電影讓她更開眼界，她總愛提到拍《稻草人》時，攝影師李屏賓提醒她「動作不要太大」，她才瞭解表演與鏡頭之間的關係，也真正開始進入電影的世界裡。

之後，她以王童導演的《無言的山丘》入圍第二十九屆金馬獎最佳女主角，宛如大地之母、充滿生命韌性的表現，得到一致好評，卻與影后擦身而過，當時她淚灑現場的反應，令許多人印象深刻，「當時王童導演最希望的並不是自己得獎，而是演員能拿獎，那年我以一票之差落敗，聽說王童導演為此哭了，我在後台也崩潰決堤，覺得很對不起王童導演。」但她精

湛的演技並未因此埋沒，反而讓她接著與更多導演展開合作，包括李安、蔡明亮、林正盛等，也為她在九〇年代的台灣電影創造出截然不同的形象。

入圍了四次金馬，共歷時十二年，直到《月光下，我記得》，終於讓大家盼到楊貴媚上台領獎，她開玩笑說：「要拿金馬獎真的是比登天還難哪！」那一年入圍，她決定不再給自己壓力，只準備要做好一個稱職的綠葉，因此連得獎感言都全無準備，結果竟是她得，「上台講了什麼也不記得了，還好該感謝的導演、製片、老闆都有謝到。我倒是清楚記得上台前抱了梁朝偉，在台上又抱了劉德華，太開心了。」

述說著記憶中的美好時刻，笑容燦然的楊貴媚，其實在採訪這天，因為密集軋戲已多日未曾闔眼，不免疲倦，但她仍拿出演員最敬業的自我要求：在鏡頭前，就是要保持最佳狀態。得了影后，並沒有讓她因此驕傲，反而是更多的戰戰兢兢，身分、光環，於她彷彿只是封藏的記憶，偶而拿出來回味而已。

因為她是這麼喜歡表演，不只是一份工作，那是她的生命，是一切，對她而言，表演就是「各種生活的結合」，無論是現實或過去、快樂或壓抑、老成或年輕，我們可以從電影裡看到導演對生活的感受，演員對角色的體驗，而她永遠樂為參與和創造的一份子。

（文：彭雁筠／圖：林盟山）

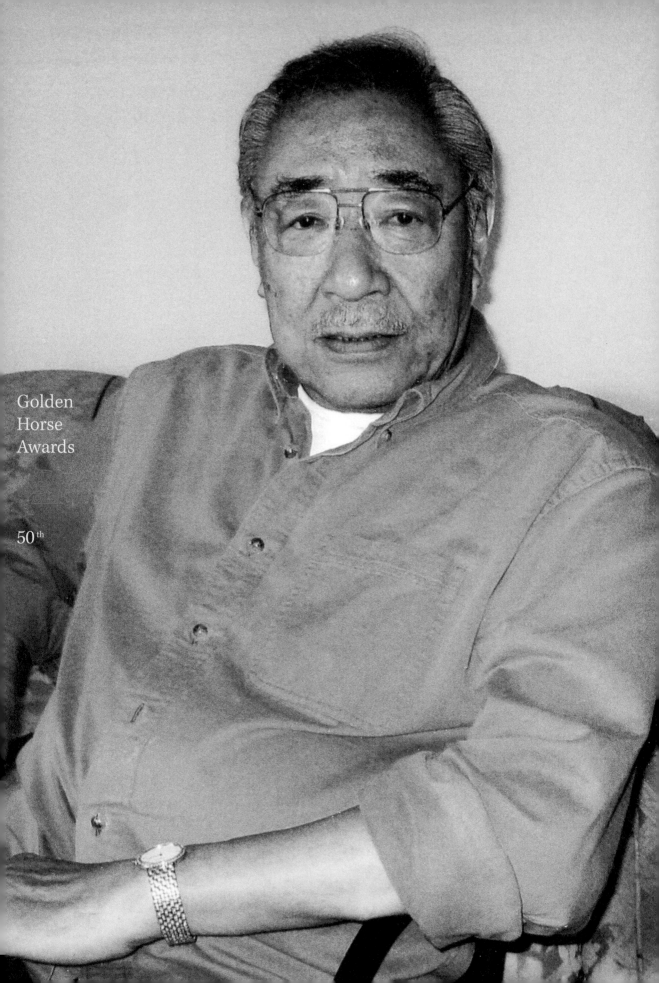

Golden
Horse
Awards

50th

等到第十年，我總算當上男主角

楊 群

第七屆（1969）最佳男主角，《揚子江風雲》

第十一屆（1973）最佳男主角，《忍》

▼

觀眾一定記得電影《幾度夕陽紅》裡的何慕天，風流瀟灑又癡情；也會想起《塔裡的女人》中憂鬱浪漫的羅聖提；更讓人印象深刻的是《揚子江風雲》裡的特務「長江一號」，玩世不恭卻膽識過人。楊群從容化身為這些角色，不同的個性和氣質，演來都入木三分，這是他作為一位出色演員的天賦和努力不懈的成績。

聊起星海浮沉數十年，成績斐然的楊群內舉不避親地歸功於太太俞鳳至。他初入影壇，演的多是小角色，談不上有所發揮。「做到第九年，我就不想幹了，我太太說，你既然喜歡演戲，就堅持一下，再不成，到第十年再轉行好了。」到了第十年，楊群總算當上《秦香蓮》的男主角，這薄情郎陳世美讓觀眾恨得咬牙切齒，也捧紅了楊群。除了感謝太太的支持，楊群也很感謝小咪姐李麗華和導演嚴俊的提攜，「小咪姐是個大明星，工作認真，做人謙虛客氣，我非常敬佩她，覺得做人做事要跟她學。」此後，楊群專注朝演員之路邁進，再無轉行二心。

「李翰祥導演對我的影響很大，我真的是靠國聯公司的幾部戲在電影圈站住了腳。」楊群笑說李導演自己愛演戲，常常把每個鏡頭演一遍給他學，他只要拷貝導演的演出就好了。這是楊群的謙虛，導演戲教得再好，演員自己沒兩把刷子，豈是拷貝或依樣畫葫蘆就成得了事！更別說他以《揚子江風雲》獲得第七屆金馬獎最佳男主角，以《忍》獲得第十一屆影帝。楊群說他第一次上台領獎因緊張而害怕，第二次卻害怕得獎後演技沒有進步的空間，也看出他對自己的表演期許有多深切。

楊群與金馬獎的緣分相當深厚，曾連著幾年都出席金馬獎，除了自己拿影帝，自家的鳳鳴公司在第九屆以《庭院深深》讓王戎獲得最佳男配角，《忍》獲得第十一屆最佳劇情片、最佳編劇和嘉凌的優秀演技特別獎，他還曾幫歐威的影帝之作《故鄉劫》配過音；在第八屆優等劇情片的《路客與刀客》、第九屆最佳導演丁善璽的《落鷹峽》、第十屆最佳編劇張永祥的《還君明珠雙淚垂》都擔任男主角。他說印象中的金馬獎很隆重，時任行政院長的蔣經國先生出席時對大家多所勉勵，讓楊群自覺能演好一些有意義的電影，也算是對國家有所貢獻。「我覺得金馬獎有鼓勵人的作用，對一個演員來說，它能使你確認自己的身分，可以更上進，因為你總不能關了門說自己的演技是最好的，但得不得獎有時是運氣，沒得獎的人不代表他的演技比較差。」

在影壇努力了一輩子，也留下許多深入人心的好戲，楊群目前與太太旅居美國過著悠閒的退休生活。訪談間感受到他精神飽滿、和藹親切，且依然樂於與晚輩們分享過往電影圈的情景趣事，這份長者風範和他熱愛表演的態度，都值得後輩電影人學習。

（文：唐明珠／圖：楊群提供）

Golden
Horse
Awards

50th

感謝邵氏公司多年的栽培，感謝鴻泰公司給我的機會，感謝每一位評審委員，也感謝蔡揚名導演，跟《大頭仔》台前幕後的工作人員。它是金馬，我是鐵馬，追了四遍，這次把它追到了。我要將我在《大頭仔》中的演出，誠意地獻給我的母親，跟我去世的姐姐。

——第二十五屆最佳男主角得獎感言

人有特別的緣分才能一起拍戲，要加倍珍惜

萬 梓 良

第二十五屆（1988）最佳男主角，《大頭仔》

▼

擅演企業大亨、黑幫老大的萬梓良，銀幕上總流露一股深沉的霸氣，但私下的他性格開朗，喜歡縱情大笑；他一度息影從商，卻未沾染商場的市儈功利，多年後重返最愛的演藝工作，依舊是朋友眼中那位重義氣、真性情的「萬仔」。

七〇年代中期，正值香港電視的戰國時代，各台傾力招募人才，萬梓良在十九歲那年報考「麗的電視」演員訓練班，從六千多人中脫穎而出，當時的班主任鍾景輝很早便相中其潛力，破格讓仍是學員的他主持節目，至今仍令他感念不已。短短幾年內，萬梓良成了家喻戶曉的電視劇小生。年輕時的他每天軋戲，趕拍電視劇外，還跨足電影和劇場演出，往往一天睡不到三小時，卻也磨練出紮實的表演根柢。

影視劇三棲的萬梓良，1983 年以《男與女》首度入圍金馬獎，回憶初次參加典禮的心情，他說：「我第一次來台灣，降落在桃園中正機場，一看到這片土地，眼淚就流了下來。」自此之後，萬梓良幾乎隔年就入圍一次，締造五度提名最佳男主角的傲人紀錄。「我的提名率很高，但中獎率很低。」這句半帶玩笑的惋惜，道出了他對金馬獎的期待和重視，曾連續三次角逐失利的他，每次入圍參賽的心情也越來越淡定。直到 1988 年，他終於以改編自真實刑案的台灣電影《大頭仔》榮膺影帝，宣布得獎的那一刻，苦熬多年的他終受肯定，壓抑著激動的情緒上台領獎，當時他心中除了喜悅，更夾雜了苦澀。

「我的二姐在我得獎那年的二月份過世，從小她帶著我上學讀書，和我感情特別好，她過世後我非常傷心。在台灣拍攝《大頭仔》時，我在心裡說：『姐，妳要保佑我做好這件事，拿出成績來回報你們。』後來天從人願，所以我特別在台上感謝她。」

懷念起故人，萬梓良又說：「人要有特別的緣分才能一起拍戲，能結戲緣，就要加倍珍惜。」合作《大頭仔》時，他與蔡揚名導演一見如故，結為至交，儘管九七後他赴中國經商，少有機會來台灣，卻仍一直惦記著蔡導，2006 年專程來台探望他。「導演對我金係好（真是好），請我吃鐵板燒，當時來接我的就是《大頭仔》裡演我好兄弟的蔡岳勳，他後來也成了導演。」萬梓良偶而操著不流利的「廣東台語」，細數和老友歡聚的時光。

闊別影劇圈多年，2010 年他因為恩師鍾景輝的一句請託，復出演舞台劇，此後戲約不斷。「朋友們知道我戲癮犯了，紛紛邀我客串，到現在一直沒停。」年輕時拚命軋戲，是因為旺盛的事業心，現在他接戲除了考量片酬，昔日的人情更能打動他。

儘管身體狀態不若以往，心態上卻越活越年輕，對於新的角色躍躍欲試，更期待有天能執導一部自己的電影。「五十周年後，我希望還能再多玩幾年，等著參加六十周年的金馬獎。」

（文：楊皓鈞／圖：林盟山）

我在戲裡面中風了,現在也中獎了。在這裡,我最要感謝的是劉德華跟許鞍華,他們給我一個機會,在我老年的時候,走一個大運。還有謝謝我們幕後的工作人員,也謝謝金馬獎的評審。

——第四十八屆最佳女主角得獎感言

電影、舞台劇、音樂劇,跟演戲有關的,我都喜歡

葉 德 嫻

第十九屆(1982)最佳女配角,《汽水加牛奶》
第三十六屆(1999)最佳女配角,《笨小孩》
第四十八屆(2011)最佳女主角,《桃姐》

▼

從香港歌壇轉戰影視圈,女星葉德嫻在華人影壇不斷發光發熱,而金馬獎就在她三十多年演藝生涯中,意外扮演了重要關鍵角色。

葉德嫻本是歌手,自七○年代末、八○年代初開始轉戰電視與電影,而 1981 年的《汽水加牛奶》妓女母親角色,就讓葉德嫻入圍並拿下個人第一座演技獎:第十九屆金馬獎最佳女配角獎,她竟然因為提名才知道有金馬獎,「第一次來參加金馬獎,也是我第一次來台灣,那時我住在環亞飯店,那個時候覺得酒店好像空空的,好像有鬼一樣,很害怕。不過,我還是得獎了,所以,環亞好像是帶給我好運。」她忍不住笑,「對不起了,環亞。」

她又笑說,當時好像沒有人知道她是誰,也沒人理她,卻有位大明星意外給了她溫暖,「好像是在後台等記者訪問的時候吧!我老遠就看到一個玉樹臨風的男人走到我面前來,他跟我說:『葉德嫻,這是你第一次,也是你剛開始,努力喔!』他就是鄭少秋,我很感謝他對我講這段話。」

這個獎,讓葉德嫻的表演事業起了漣漪,「因為第一次得獎,讓台灣的朋友,還有香港的朋友,比較對我看好一點。」這之後,她也兩次獲得香港金像獎肯定。隔了十七年,她又以《笨小孩》第二度拿到金馬獎最佳女配角獎,「《笨小孩》的時候,我沒有空。第三次就是《桃姐》,我來了,也得了獎。」而拿到最佳

女主角獎《桃姐》,距離《汽水加牛奶》已經事隔三十年。

其實,葉德嫻本來從小就愛看電影,到現在,看戲還是她學習演技的秘方,「我喜歡看電影,也喜歡看舞台劇、音樂劇,跟演戲有關的,我都喜歡。所以很多人都影響我,像是貝蒂戴維斯(Bette Davis),老演員,外國的,又漂亮,又會演戲,他們的一顰一笑,迷得我迷到現在。」「當然啦,還有就是跟導演溝通,那是最重要的。他是要一個什麼樣的角色,要我表現出什麼東西,那我就去看囉。」

從 1985 年《法外情》系列到 2011 年《桃姐》,葉德嫻與劉德華的數十年「電影母子情」,是影壇不斷傳頌的美談,劉德華甚至在台上以跪姿獻上金馬影后獎座給葉德嫻,但葉德嫻充滿感恩的心,直說是劉德華幫她才再走老運,所以她把《桃姐》獎座放在劉德華的公司。

即使已獲得眾多國際大獎肯定,葉德嫻還是葉德嫻,她一邊謙虛說得到金馬獎是好運,一邊又笑鬧:「因為評審他們聰明嘛!」而金馬獎給她最佳女主角肯定的意義,「就好像強心針,很難得到的。我現在這個年紀,還能得獎,就是走老運了。我們廣東人常說,你做事情要小心,可能是最後兩年了,我可能也是最後這兩年了,可以走那麼好的運。所以真的很感謝,很感恩。」

(文:吳文智／圖:林盟山)

深印觀眾心中的銀幕慈父

葛 香 亭

第三屆（1965）最佳男主角，《養鴨人家》
第八屆（1970）最佳男主角，《高山青》
第四十二屆（2005）終身成就特別獎

▼

葛香亭飾演的角色，總是那麼的樸實、敦厚，是一位奉守承諾的長者；但是危機出現，承諾面臨道德與良知的挑戰，葛香亭飾演的角色就陷入了人情義理的掙扎，在捨得糾纏之間徘徊，觀眾跟著他片中焦慮不安的情緒緊張起來，峰迴路轉之後，寬恕化解了危機，觀眾的情緒獲得紓解，彷彿也獲得道德的救贖。

葛香亭演出的作品，目前在坊間可以找到的懷舊電影 DVD 有不少，我們可以看到他在《養鴨人家》飾演台灣中部的鴨農林再田，頂著烈日豔陽，僕僕風塵趕著鴨群走過鄉間田陌；滿臉風霜的他，在夕陽餘暉中信守承諾疼憐朋友託孤的小養女，可是小養女的身世之謎，掀起了波瀾，在捨得之間衝突，林再田不惜將鴨群賣盡，也要守護小養女一生的幸福。葛香亭將林再田這個角色演得剔剔透透，人情義理通達，就像台灣鄉間安身立命的農民，《養鴨人家》林再田這個角色為葛香亭贏得第三屆金馬獎最佳男主角。

第八屆金馬獎，葛香亭又以《高山青》這部作品贏得一座金馬最佳男主角。《高山青》這部影片，他飾演在山區送信的老郵差林永順，每天跋涉山林挨戶送信一輩子，已屆退休交棒之年，郵局派了一個小郵差到山上來接班，老郵差敬業樂群的工作態度，葛香亭演得婉約又有風骨，不著痕跡的傳遞山區的郵差雖然是平凡的一份工作，卻是聯繫人際最緊密又美好的工作，讓人動容。

有人曾經問過葛香亭，如果不演戲，他這輩子會做什麼？葛香亭不假思索地說：「我念的是師範，也許會當一輩子的小學教員吧！如果不是我父親死得早，我根本不可能演戲，他不准我演戲的。家裡有留聲機，我就跟著唱片學唱京戲，小學我就上台票戲了，是唱京戲，掛上髯口，唱老生，人家說這個孩子唱得好，我奶奶、我母親可就樂了，她們覺得光彩，也就不攔著我演戲了，我就演了一輩子老生。抗戰！我在徐州參加游擊隊要去打日本，人家還是叫我去演戲，演話劇，就這樣走南闖北演了一輩子。」

葛香亭是學過表演的，在上海考入電影大亨周劍雲主持的金星演員訓練班，接受過戲劇大師姚克、黃佐臨的表演訓練，跟他同時受訓的同學，叫得出名號的有歐陽莎菲、陳又新、謝晉等人。1997 年謝晉導演執導《鴉片戰爭》，還特地邀他參加演出。

葛香亭從 1942 年在上海開始參加電影的演出，直到 1997 年，2005 年第四十二屆金馬獎向他致敬，頒授終身成就獎給他，表彰他一生奉獻電影，組織演員工會，為表演工作者爭取工作權益，為演員開啟與資方溝通的管道。

葛香亭晚年深受中風之苦，由於行動不便，很少出席公開活動，2010 年病逝，享年九十四歲。

（文：吳國慶／圖：財團法人國家電影資料館提供）

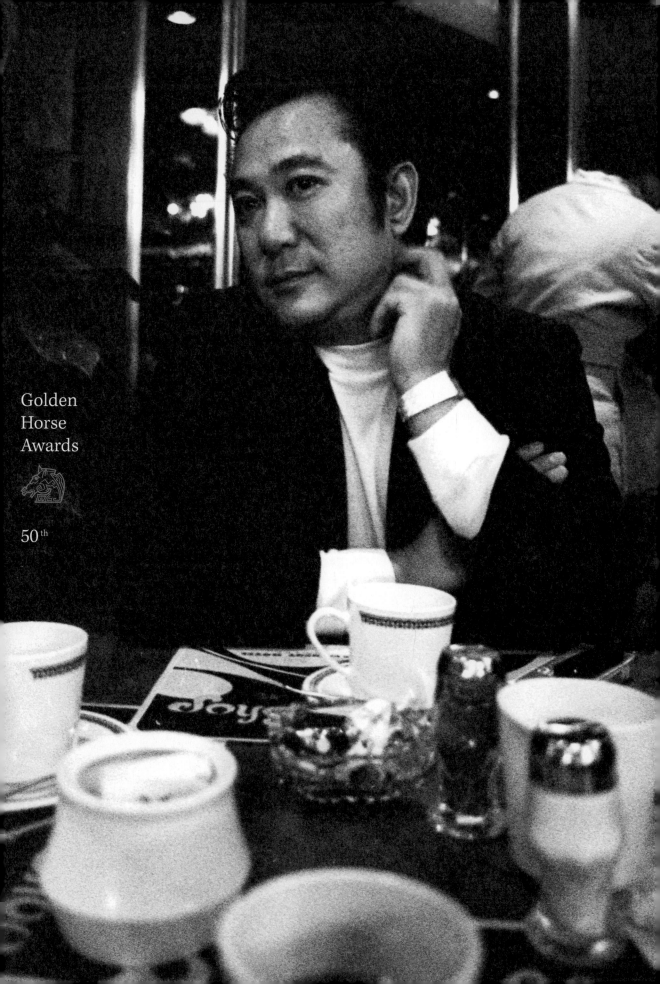

戲非人生，戲假情真

趙 雷

第四屆（1966）最佳男主角，《西施》

▼

趙雷1928年出生於北京，本名王育民，父親從事糧食業，家道殷實。育英中學畢業後考入北大理化系，期間曾替姊夫代班為報社寫稿，一年後逢學潮中斷學業。

因戰局紊亂，他的女友全家遷居福州，趙雷為愛情驅使追隨南下，在中學任教不久結婚，再避亂移住香港。

抵港後投資農場等生意失利，改往金融界發展。在金號裡認識李麗華表兄賈圭復，經其介紹予小咪姐（李麗華）。五〇年代初，國語小生演員奇缺，李麗華認為出自北方名門世家的趙雷條件甚好，熱心推薦他參加試鏡。自稱從未有戲劇夢的趙雷，終與邵氏公司簽訂合約，取藝名趙雷。

1954年首作《小夫妻》與歐陽莎菲合作，李麗華幫襯演出《喜臨門》，趙雷星運順遂，不受矚目也難。搭檔尤敏、石英等新秀演繹青年男女悲喜劇，登對合稱，甚至與國際級女星李香蘭演纏綿愛情戲也具水準；但論其時裝片，表現不及陳厚瀟灑，也不若張揚搶眼，帥氣明顯不足。

他的優勢發揮於仿襲西片的民初背景戲《亂世妖姬》故事，他飾演女主角林黛暗慕對象，一襲長衫襯出翩翩貴雅之氣；1964年《京華春夢》裡人圓了些，言語舉止仍見從容豁達；《黃花閨女》的樸拙貧農，則展現中國北方男子的另份特質。

趙雷初試古裝片於《人鬼戀》，故事取自《聊齋》中的〈連瑣〉，他與尤敏扮相之美，令人驚喜，因而忽略影片粗簡。李翰祥導演的《倩女幽魂》精緻典麗，他飾演多情重義的書生寧采臣，成為經典。但毫無疑問，《江山美人》成功將他推上皇帝君王角色，雍容氣派形象奠定，從此有「皇帝小生」封號，是他的強項，亦是弱處，過多宮闈祕辛傳奇韻事和千篇一律的黃梅曲調，拘限戲路。好在1965年的《西施》一片，他飾演越王勾踐，沉穩深刻動容演出，獲得第四屆金馬影帝殊榮，終而跳脫流俗膚淺，於華語影壇留下精彩佳績。

與趙雷談話是件樂事，他見聞廣博，溫語殷切，自謙欠缺藝術涵養與訓練，從影只為生活所需。合作過的導演明星在他口中稱譽有加，不道隱私和是非，相信他性情誠摯外，生意人圓融睿智也參透洞明。論及近百部作品，他輕淺笑言：「演戲，不是真實人生，不過戲假也得投入真感情。」

1993年趙雷來台參加「金馬三十」，平易風趣的態度令人稱道。1994年在香港餐聚上，他談起國泰機構負責人陸運濤在台墜機處理後事經過，眼中略現浮光，鼻頭越發紅亮，至情至性。

1996年6月傳來他病逝消息，許多知名人士與影迷特地弔唁，可見他的好人緣。

（文：左桂芳／圖：聯合報系提供）

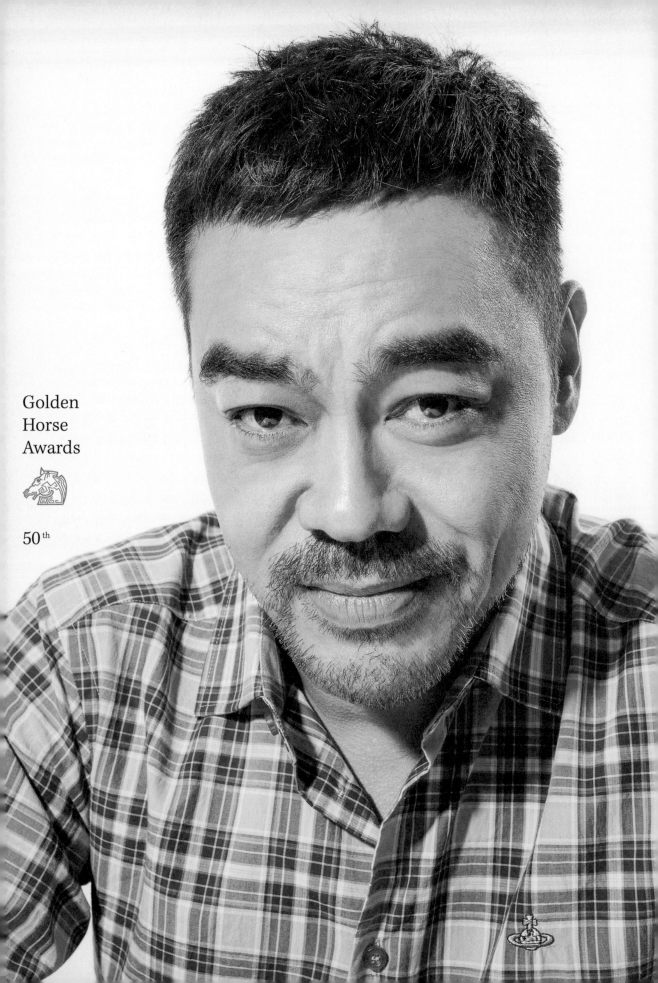

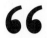

演戲最重要的，是怎麼把角色想出來

劉 青 雲

第四十九屆（2012）最佳男主角，《奪命金》

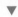

他大概是與影帝寶座擦身而過最多次的人，每一回影迷們期盼又落空的遺憾大概可以推疊成珠穆朗瑪峰那麼高，第四十九屆金馬獎，當劉青雲終於以《奪命金》奪下影帝，連主持人曾寶儀都忍不住感動得淚汪汪。

在旁人眼中，他早就是隱藏版的影帝，為他不甘，他倒是想得開，笑說：「這樣好像我很可憐，我感謝他們的同情。但我大部份拍的電影都提名，已很開心。」有圓滿之心的人才能萬事俱足，他都說「我本人運氣很好。」好家庭、好工作、好生活，無所匱乏，獎項多寡都只是小菜一碟罷了。

從無綫電視台演藝訓練班出身，經歷名不見經傳的跑龍套階段，他在電視劇《新紮師兄》打響知名度，「以前在電視台外面，很多女生拿著花，請我幫忙交給梁朝偉。有一天花變成是給我的，感覺很不一樣。」嚐到成名的甜頭，走路開始有風，到接演《大香港》時，他才發現過度自負，「沒辦法把很簡單的角色演好。之前以為自己多了不起，現在想，我臉都紅了。」於是發奮圖強重新學習。

到台灣接演連續劇《一代皇后大玉兒》，他認識了另一位演員爾冬陞，「我的命運是在台北改變的。」兩人為日後的合作埋下種子，「就是《新不了情》。」該片掀起香港文藝片旋風，他也躍升為電影一線小生。

九〇年代中期，杜琪峯、韋家輝的「銀河映像」成立，他成為銀河映像最不可或缺的要角之一，演出

《一個字頭的誕生》、《暗花》、《暗戰：談判專家》、《神探》、《奪命金》等十多部電影，杜琪峯讚他「好使好用，實而不華。」這段時間，是他自認生命中最美好的時光，「拍了很多我很喜歡，但不賣錢的電影。」笑謔語氣中充滿懷念，「有一場戲我們想把車爆了，但車是導演的。」車不能爆，大家一起想辦法解決，「很多創作都是因為沒錢想出來的。」整個團隊就像一家人，感情非常好，「是我人生裡面一段非常、非常、非常快樂的時候。」

演了三十年，「現在，不太喜歡演太苦的戲。」在對他影響最深的電影《再生號》裡，他飾演與家人天人永隔的孤獨盲人，角色徹底滲入生活，每天不吃不喝，沉默寡言，「那時候我是能閉上眼睛煮飯的。」真實的界限被模糊，直到在盲人學校和盲友接觸，他才猛然驚醒：「這是生活，不是電影。」對他而言，暫時夠了。

作為倍受肯定的演員，他認為「演戲最重要是，怎麼把角色想出來。」《奪命金》裡的三角豹習慣眨眼，延伸出日常生活的其他行為，「就是從這裡開始，人物慢慢出現，很奇妙的。」他邊說邊演，不時一人分飾多角，語氣霎時變換，表情頑皮促狹。以精湛演技和親切性格收服廣大影迷，這位功力莫測高深的冷面笑匠，在累積每次不同人生體悟的表演中，他好似亦自得其樂，自娛娛人。

（文：彭雁筠／圖：林盟山）

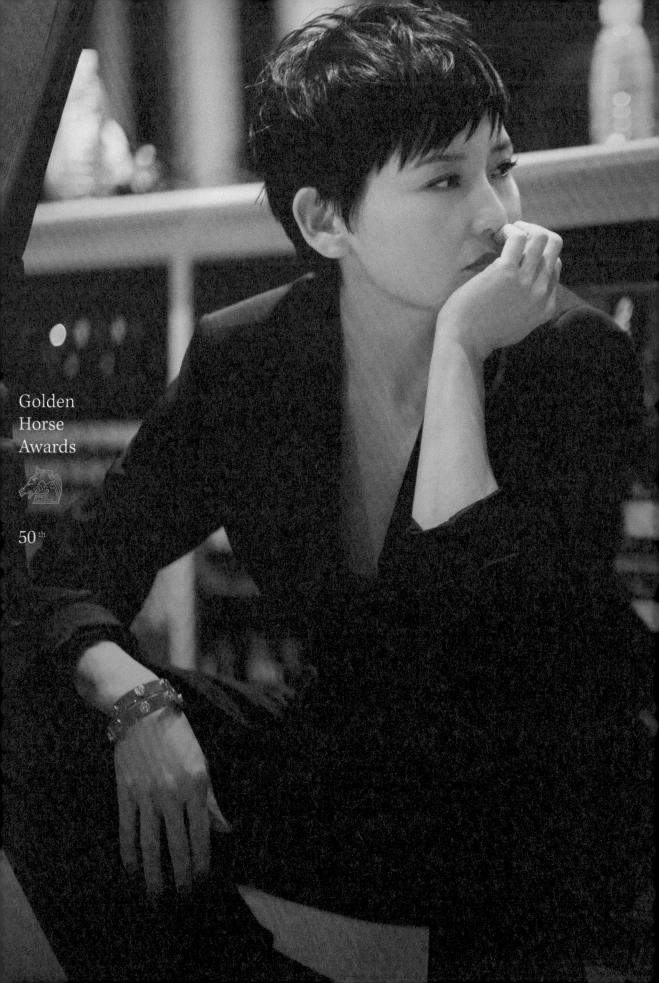

我沒想過會拿這個獎,我要謝謝我媽媽,還有我三個小孩都非常支持我。謝謝導演、我的朋友梁家輝,還有黃秋生,他幫我很多;還有整個劇組,我現在太開心了。

——第四十五屆最佳女主角得獎感言

不喜歡做別人已經做過的事,所以我就選一條跟別人不同的路

劉美君

第四十五屆(2008)最佳女主角,《我不賣身‧我賣子宮》

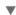

在香港,劉美君是位家喻戶曉,歌喉與演技都備受肯定的全方位藝人。她從童星出身,不到二十歲就結婚生子,一度淡出演藝圈照顧家庭又再風光復出,她面對人生與舞台的態度如出一轍,「我不喜歡做別人已經做過的事,所以我就選一條跟別人不同的路。」

八歲就出道的劉美君,在小學時被星探發掘拍了第一支廣告,之後在香港的電視台教育節目教基礎英文,陸續接了一些節目,踏入演藝這一行。也因為認識了幕後人員,高中畢業後就進入麥當雄的公司,擔任執行製片。當時麥當雄監製的《午夜麗人》需要一首主題歌,找遍香港女歌手都不滿意,於是導演黎大煒就請劉美君試唱,沒想到這首〈午夜情〉竟然一炮而紅,成為劉美君演藝生涯的第一個重要代表作。

〈午夜情〉造成轟動的原因除了劉美君獨特的嗓音詮釋之外,她親自填寫的歌詞細膩描繪歡場女子的悲歡心情,造成此曲廣受討論傳唱亦是功不可沒。談到當時年紀輕輕如何能揣摩舞女的心境,她說是因為做執行製片接觸了很多相關行業的女人,「覺得為什麼世界上這麼多事實沒人寫,都是寫一些美麗的謊言。為什麼每個少女出唱片,唱的歌都要寫愛情、寫白馬王子?」所以劉美君決定從那天起要為少數族群發聲,多寫些他們的故事。

這個特殊的因緣,巧妙地呼應了劉美君二十二年後獲得金馬獎影后的角色,在《我不賣身‧我賣子宮》裡那位有原則,卻也充滿愛心與人性的性工作者。認識邱禮濤導演多年,原本在美國過著半隱退家庭生活的劉美君,因2007年回香港開了演唱會,被邱禮濤視為影片主角的不二人選而積極邀約,幾經思量終於首肯演出。

接下該角色的首要條件,是要導演更改角色設定,「誰說性工作者就一定要抽菸、滿口髒話、喝酒甚至吸毒?為什麼要這麼的刻板印象?」於是她親身做了一些調查,也觀察吸毒者的動作細節,找到了屬於自己的詮釋角度。「我想要呈現性工作者正面的另一個面向。」也是這樣的用心投入與對這群邊緣女性的感同身受,讓劉美君留下了如此生活化的動人演出。

「不管做什麼事情,對我而言最重要的是滿足感,這不是從獎項裡可以得到的。」談到得金馬獎的心情,劉美君說因為拍《我不賣身‧我賣子宮》認識了很多性工作者,對於人生沒有辦法體驗到的事情能有機會去學習,這才是收穫最豐富的地方。「到現在我還是覺得這個獎很『surreal』(超現實)!我從來不覺得自己是好演員,可能我比較不懂得怎麼接受讚美吧。」

從歌手、演員、主持,到近年擔任選秀節目評審,「我的性格喜歡挑戰,有好玩的工作才接。」而專注在目前的工作上,每次只做好一件事,則是劉美君保持演藝工作熱情,在人生不同階段都能締造事業高峰的不二法門。

(文:羅海維/圖:香港環球唱片提供)

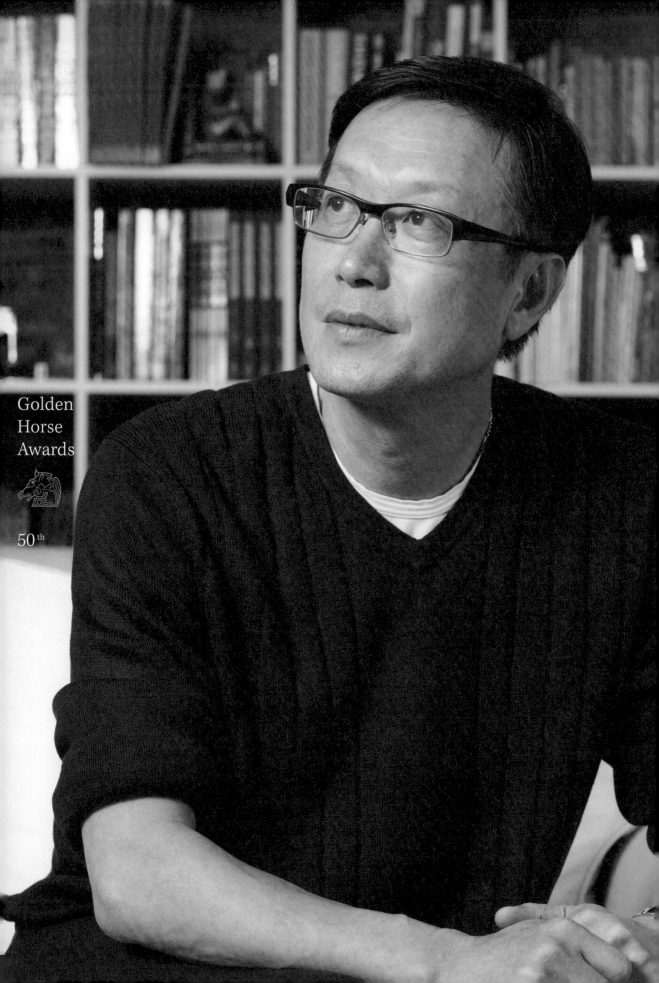

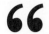

我再一次感謝賽亞的林先生，跟我爸爸媽媽、我太太、我的四個兒女，跟我很多年同事的製片黃斌、張敏穎、阿弼（鄧唯弼），還有我公司上上下下的人、我們 marketing，還有出品人莊澄先生。

——第四十屆最佳導演得獎感言

很多人都說我傻，但我就是想要這樣做

劉 偉 強

第四十屆（2003）最佳導演，《無間道》

從《古惑仔》系列、《頭文字 D》、《游龍戲鳳》到《血滴子》，古裝、時裝、武打、愛情，五花八門應有盡有的作品類型，劉偉強每次都帶給觀眾不同的新風貌。從小就愛看電影的他，小學三年級就開始天天泡電影院，他什麼都看，什麼都吸收，「我那時還不知道導演是什麼，只是想如果有一天能做這個就好！」而 2003 年奪下金馬獎最佳影片、最佳導演等六項大獎的《無間道》，可說是他最讓人印象深刻的作品。

2002 年，香港電影正面臨前所未有的危機，票房慘淡，人才流失，劉偉強卻決定在那時開設自己的電影公司、拍攝公司的第一部電影《無間道》。當時，很多人都不看好，一開始甚至沒有人願意投資。回想當時，劉偉強笑說：「很多人都說我傻，我的外號就是傻強，《無間道》杜汶澤的角色就是我，但我就是想要這樣做。而且，要拍就要找最好的演員，所以我們問了劉德華、梁朝偉，他們 OK，我們就想，要不要乾脆再找多一點影帝，所以就再找了曾志偉、黃秋生，這些都成了這部片的推動力。」

面臨的挑戰越大，傻強的鬥志也更徹底被激發。「開拍之前，我有兩三個星期像閉關一樣，每天一直不停地想，該怎麼讓《無間道》跟從前的臥底電影不一樣。」面對香港深厚的警匪類型傳統，《無間道》最大的特色，是拍出了黑白兩道之間的曖昧，不同於從前單純警察潛入黑道的臥底電影，黑幫也混入白道，全

都在佛經中最痛苦的無間地獄中掙扎，拍出了人性最深層的執著與真誠。

《無間道》叫好叫座，並且橫掃香港金像獎、金馬獎各大獎項，劉偉強坦言，當年其實很意外，「還記得片子拍了三分之二左右，有天麥兆輝忽然走進辦公室對我說：『我覺得這個電影可能可以拿獎！』我的反應是：『走！現在不要談這個！先拍好再說。』」

提名了當然就會想得獎，劉偉強回想當時參加金馬獎頒獎典禮的心情，「一開始很不爽，覺得攝影獎應該是我們的，但結果沒有，我當時還大聲喊出來，尤其當宣布最佳編劇不是我們，一盆冷水潑了下來。然後又宣布觀眾票選獎是《無間道》，我心一沉，糟糕！都配了安慰獎，後面大獎應該沒有了，而且對上的是杜琪峯、蔡明亮，心想應該輸了，所以最後宣布最佳導演是《無間道》，我真的很開心，開心得不得了！」

「我是很奇怪的導演，我拍很多，每一部都想不同，用不同的方式拍，不停去想新的東西。」《無間道》的成功，對劉偉強而言，最開心的不只是得獎，而是改變了香港電影環境。許多人開始學《無間道》的方式製作，不再邊拍邊改、沒有劇本就開工，而是有充足的後期製作和行銷宣傳，開創了正統的電影工作模式。劉偉強笑說：「能帶給香港電影一個正統的工作方式，這才是我們最高興的！」（文：楊元鈴／圖：劉偉強提供）

電影是我一輩子的責任

劉 德 華

第四十一屆（2004）最佳男主角，《無間道 III 終極無間》
第四十八屆（2011）最佳男主角，《桃姐》

▼

劉德華無疑是華語影壇一代巨星，不只是他青春永駐的完美外型令人驚嘆，多年來他在工作上的自我要求、從偶像天王變為電影公司老闆的身分轉換，再再證明他不只是長得俊帥的一線男星，而是當代重要的華語電影人之一。

劉德華六歲舉家搬遷至電影片廠附近，從此與電影結下不解之緣。他說自己從念書時就對編劇有興趣，「中學三年級的時候，我開始寫劇本，每一句話、每一句台詞、每一個劇情，我都會自己演一遍，從那個時候我就很喜歡演戲。」入行前，劉德華本來是要當導演、編劇，於是他報考了無綫電視台的演藝人員訓練班，他對父親承諾：「我參與訓練班絕對不會被開除，並且三年內一定當上主角，否則就回來念書。」事後證明這些承諾都兌現了。劉德華本來希望在編導領域發揮，但受到恩師劉芳剛的鼓勵，他意外加入演員的行列，「我覺得上天就是安排我要在這一行發展，那我就老老實實地、安安分分地跑下去」。

劉德華的巨星地位無人能否認，但要承認他是演技派演員卻讓他等了好久。大家可能忘了，他演出的第一部電影《投奔怒海》（許鞍華導演），就獲得第二屆香港電影金像獎最佳新演員提名。「我剛剛從訓練班出來，很多人都覺得我會演戲。我第一部戲就提名最佳新人獎，我認為那是非常順理成章的事，因為我的演出沒有問題，大家給我的肯定也是『他演戲好』，反

而紅了之後，大家就覺得『偶像應該是不會演戲的』。」

直到 2004 年，劉德華以《無間道 III 終極無間》第三度入圍金馬獎最佳男主角，因為前一年失利，劉德華坦言那年壓力是很大的，「那次去台灣的時候，我有非常非常大的感覺，很多影迷還沒從 2003 年的黑暗中出來，很多媒體都很希望我拿，還有人告訴我：『我就等你拿金馬獎才退休！』我心想，唉唷糟了，這一次如果再不拿的話，原本要退休的人應該怎麼辦？」所以當頒獎人唸出劉德華的名字，現場的華仔迷忍不住內心激動，劉德華也終於一展如釋重負的笑容，「那之後，我覺得什麼壓力都沒了，我已經盡了我那一次的責任，不管拿一次，拿一百次，都可以告訴人家我是金馬影帝。」2011 年，他以《桃姐》二度拿下金馬獎最佳男主角，「感覺非常好。」這次他輕鬆笑著說。

《桃姐》中他不只是個演員，更是電影的投資者，所以得獎上台的第一句話，他還自嘲：「我就自己付錢拿影帝」。在香港金像獎稱帝時，他也說電影圈是看到他為業界所做的努力，而給予他的肯定。不管是幕前的萬人迷還是幕後的投資者，不管是金馬影帝還是評審團主席，劉德華知道自己對華語影壇的影響力，而他也讓這份對電影的熱愛，變成一股前進的力量，投身華語電影三十年，劉德華笑說：「沒辦法，這是我一輩子的責任。」（文：陳嘉蔚／圖：映藝娛樂有限公司提供）

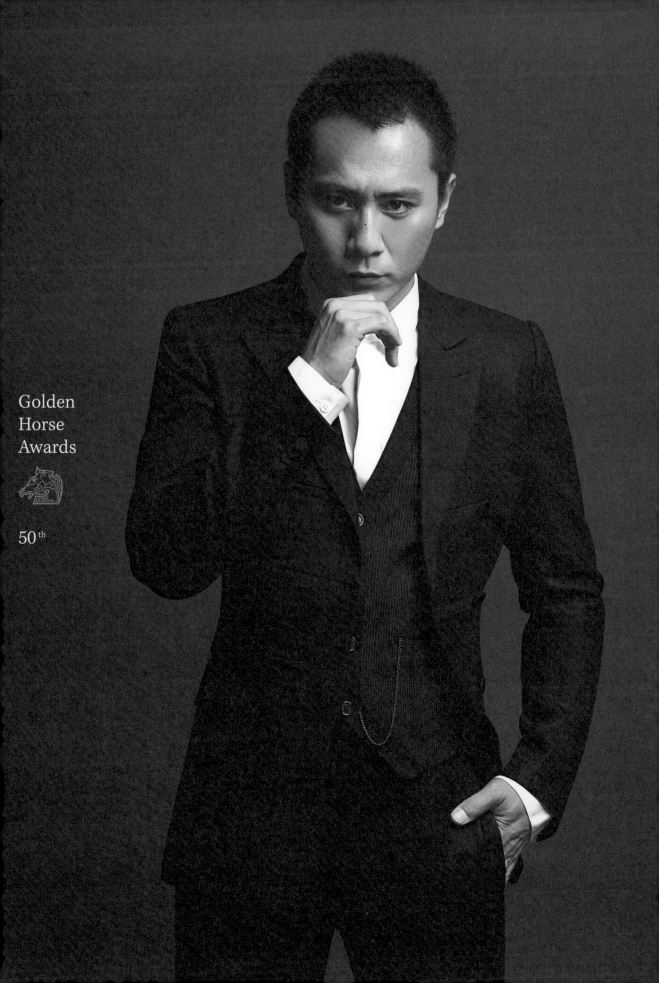

Golden
Horse
Awards

50th

這個電影是兩個人的，沒有師哥胡軍的話，我得不到這個獎，我特別感謝他。感謝關導演，感謝整個劇組所有製作人員，感謝我們的投資人，感謝我的父母。

——第三十八屆最佳男主角得獎感言

演員不能只依靠經驗，要憑自己的感受去演出

劉 燁

第三十八屆（2001）最佳男主角，《藍宇》

▼

二十三歲得金馬獎，是許多演員做夢也夢不到的事，2001年劉燁以新人之姿在巨星環伺下成為金馬影帝，但不過短短四、五年前，他只是個愛打籃球的東北大男孩。

劉燁的父母都在長春製片廠工作，左鄰右舍都是電影人，當同學們把明星相片貼在牆上景仰，他卻沒有明星夢，只想上普通大學，謀份尋常差事。十七歲高考那年，姊姊一位朋友看到劉燁打籃球的樣子，說服他去學表演，當時國營影視產業逐漸市場化，演員薪資提高，對方說：「拍廣告、跑龍套，一年級就能買BB機，二年級能買手機，出名的話能賺更多錢。」劉燁聽了心動，順利考上首屈一指的中央戲劇學院。

少年懷抱夢想來到京城闖蕩，很快就面對嚴酷的考驗，中戲入學後還有一年的甄別期，主科不過就得退學，而且同學不少人都是戲曲、舞蹈專校出身。相形之下，劉燁年紀輕、經驗淺，表演作業常被師長批評過於稚嫩，受挫的他，有時會傷心得一個人半夜到後海邊放聲大哭。父親對他說：「中戲好幾萬人報考，才收二十位學生，你堅持個幾年，先拿到文憑再說。」苦撐到大二，同學眼中的劉燁就是「中戲籃球隊長，但表演專業不怎樣」。直到《那山那人那狗》到中戲選角，導演認為他眼神裡的純真氣息，以及每天打籃球練出的精瘦、黝黑身材，很符合他要的農村青年形象。劉燁自然的演出，使他一舉獲金雞獎男配角提

名，他才找到對表演的自信。

演出《藍宇》，劉燁將同志男大生的溫柔、純真、脆弱，詮釋得令人心碎。一個在學校愛打籃球、專攻喜劇的陽光男孩，如何扮演陰柔又瘦小的藍宇？回想拍攝初期，劉燁完全信任導演，而且嚴格的關錦鵬曾放話：「演不好，我隨時換人。」現場的壓力讓他顧不了那麼多，放手一搏，心裡沒什麼芥蒂。

劉燁說金馬獎是他人生中「不可思議、特別美妙的事」，當年他和胡軍約好無論誰得獎，要一起上台致詞，宣布得獎名單那刻，兩人激動又興奮，劉燁拉著胡軍一起上台的情景，也成為金馬獎的經典畫面。至今劉燁依然篤定地說：「關錦鵬是影響我最深的導演，沒有他我不會得金馬獎。《藍宇》拍攝過程中，我們劇本對了一遍又一遍，講究每個細節，他讓我學會對電影的嚴謹態度，演員不能只依靠經驗，每天都要憑自己的感受去演出，直到今日，這對我仍很受用。」

成名後的劉燁曾經有過強烈的不安全感，一度壓力大到嚴重失眠，長期仰賴安眠藥與酒精入睡。直到結識法籍妻子後，她教他找回內心平靜。「我喜歡一句話，塞翁失馬，焉知非福，我相信任何事背後的利弊永遠相等。」現在的劉燁擺脫了名聲帶來的迷惑和桎梏，只想專注拍自己喜歡的好電影。在漫漫電影路上，劉燁學會用沉穩而自信的步伐，揮灑出更成熟而豐厚的自我。

（文：楊皓鈞／圖：劉燁提供）

其人已遠，其事已微

劉 藝

第十二屆（1975）最佳導演，《長情萬縷》
第十三屆（1976）最佳紀錄片策劃，《清明上河圖》

劉藝導演早於 1990 年 3 月辭世；得獎作品《長情萬縷》也已是近四十年前的電影。談人，識者已稀；論片，知者寥寥。他生前一直擔任「中國影評人協會秘書長」，走後我接了他的棒至今，「金馬五十」邀我為文紀念，自是義不容辭。

劉藝是山東諸城人，跟「四人幫」的江青是老鄉。他的同學、中影製片經理趙琦彬，雖也是山東煙台人，卻老臭他說「諸城」沒好人。中國人喜歡用籍貫促狹，老牌演員王引在 1971 年邵氏的《紅鬍子》裡說：「山東自從出了個孔聖人，靈氣都被拔光了，到現在沒一個乾淨俐落的！」最稱經典。「趙琦彬」與「劉藝」都非本名，當年隨軍來台胡亂報個戶口，年深日久原名難考。1930 年出生，二十歲來台考入政工幹校影劇系第一期的劉藝，從 1959 年進中影到過世，一生從事電影編導、影評論述及影書翻譯，倒與他「藝名」十分貼近。

最近故逝的作家張放曾對我說，劉藝的外文是他們幹校同學中最好的。1965 年《聖保羅炮艇》（*The Sand Pebbles*）來台拍攝，他因以擔任助理製片。導演勞勃懷斯（Robert Wise）那年正以《真善美》（*The Sound of Music*）紅遍全球，男主角史提夫麥昆（Steve McQueen）也剛以《第三集中營》（*The Great Escape*）奠定硬漢地位。劉藝說，印象最深刻的是史提夫麥昆為了拍一場動作戲先去跑步，跑到氣喘吁吁

才正式上戲，上戲便入戲！而不是坐等一邊，上戲後才去喘大氣做戲。

1974 年中影籌拍描寫留美學生生活的《長情萬縷》，要到美國出外景，導演一職自然落到劉藝頭上。據該片執行製片、金馬獎前主席張法鶴回憶：「之前台灣沒有影片到美國出過外景，全無經驗、困難重重；當地工會、黑道會否找麻煩，皆屬未知；且簽證難辦、預算掌控不易！兩對男女主角秦祥林、林青霞，江彬、陳莎莉，都是首次出國，逛珠寶店時因為英語欠佳、溝通不良，店家把槍拿出來，簡直嚇壞了！所幸後來回台灣開『麥當勞』的孫大衛，其父孫湘德當時在舊金山漁人碼頭開餐廳，出錢出力，幫他們解決不少問題。」劉藝以打帶跑方式，用兩個星期時間，完成舊金山、洛杉磯、聖地牙哥及華盛頓州史博根世博會等四地的拍攝工作。這部片在當年第十二屆金馬獎上，不僅劉藝獲最佳導演，影片也入選優等劇情片，秦祥林亦獲最佳男主角。

劉藝有山東人的耿直個性，容易得罪人，影評人協會年輕會員私下常戲呼他「風紀股長」。他生平最恨日本人，1987 年參加東京影展，得空去富士山，在山上唱起抗日歌曲〈大刀，向鬼子的頭上砍去〉，歸來逢人便說。往事已矣！其人已遠，其事已微，「金馬五十」在此緬懷往事，或許還能勾起一些人的回憶。將來，則更說與何人聽？

（文：王清華／圖：黃仁提供）

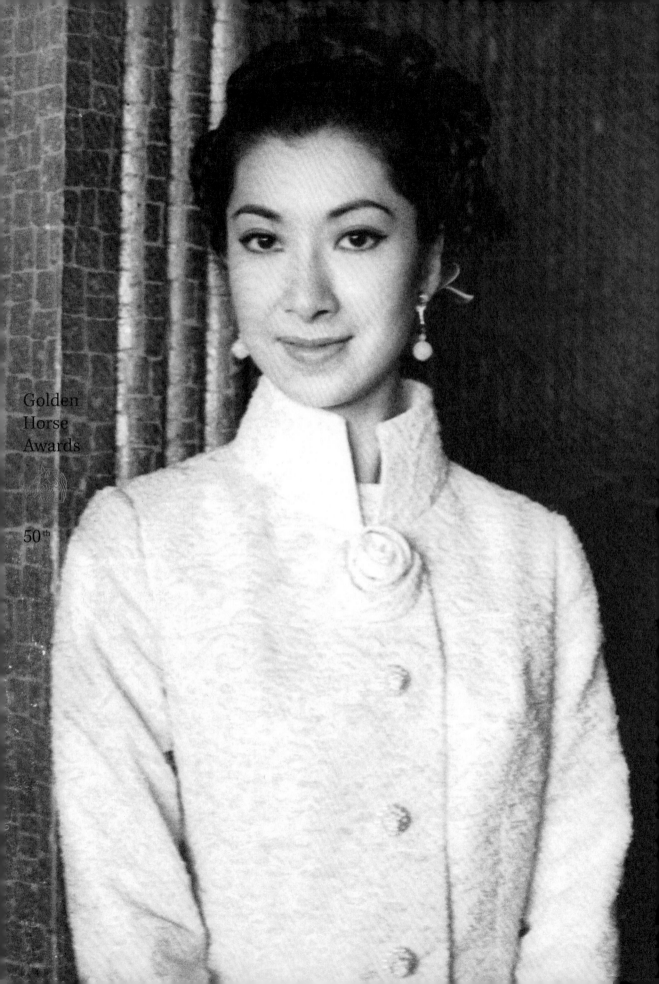

超越時空囿限的古典美人

樂 蒂

第二屆（1963）最佳女主角，《梁山伯與祝英台》

▼

華語影壇女星，在逝世幾十年後仍能吸引大量新生代的影迷，樂蒂絕對是其中一位代表人物！

樂蒂曾參加四十餘部電影演出，其中只有不到二十部是古裝片。然而，憑她樹立起的銀幕形象：聶小倩、十三妹、林黛玉、蘇三、金玉奴、薛湘靈、李慧娘、嫦娥、阿繡，還有最膾炙人口的祝英台，她整合了世人對「中國古典美」的集體想像，賦予這些存活在所有「中華文化人」心裡的角色，一個足以傳世的「印象典型」，這等細膩詮釋，超越時空的囿限，「古典美人」的美譽，當之無愧。

她的「Chinese-ness」當年在國際影壇深受矚目。《倩女幽魂》入圍坎城影展，她的祝英台也被《紐約時報》讚為「fascinating」、「nice to look at, even when she's standing still」；讓樂蒂成為金馬影后的《梁山伯與祝英台》轟動各地，她在《梁山伯與祝英台》的表現，時隔半世紀毫不褪色。片中她必須扛起整條故事線，喜、怒、哀、樂、嗔、癡，一次演足。

她的古裝片獨步影壇，尤其肢體語言，以及她掌握髮簪、耳環之類衣著配件的功力，總讓人嘆為觀止。《倩女幽魂》裡，小倩奉姥姥之命色誘書生，室內無風，小倩的珠簪卻兀自搖晃；《玉堂春》裡，蘇三穿廊度院，釵晃袖搖，腰扭臀擺，一見客堂坐的是心有好感的王金龍，情緒湧上，挺起身子，簪也端正了，耳環也靜定了，踩著蓮步，亭亭而來。蘇三的心理活動，透過樂蒂的肢體韻律，還有對簪環步搖的控制，自輕自賤的妓女於是搖身變為自尊自重的淑女。

當然還有《梁祝》的樓台會，英台捧著酒盤由室內出，滿頭金翠一步一顫，毫不紊亂，原是閨閣千金強忍悲痛，禮數依然周全不悖。只是，山伯口出悲語，逼到盡頭，只見樂蒂泛著淡淡的笑，給出她最終的承諾：「認新墳，認新墳，碑上留名刻兩人：梁山伯與祝英台，生不成雙死不分！」

華語影壇的古典美人來到樂蒂，已臻極致。就連她不是古裝片的作品，也都洋溢濃郁的古典氣質。《畸人艷婦》、《萬花迎春》、《太太萬歲》等姿態各異而風采不凡：《畸》片裡的她，面對莫大的人倫壓力，明明優柔寡斷、進退無主，她卻掌握住分寸之間「成長」和「適應」的漸變，結晶出真愛。《萬》片演女繼承人，一場喬裝記者探訪後台的戲，與夫婿陳厚星眸交會，堪稱喜劇示範！再有，《太太萬歲》裡，賢妻、女強人，兩相對照，時尚摩登的造型，掩不住她源自古典文化，卻不受限傳統包袱的自在泰然。就連特別客串的《後門》，她演街坊姨太，臨去秋波回眸一笑，讓人忘了時空，只記得人情、故事、傳奇。

輝映超過幾十年的星光，樂蒂跨越時代與國界，影迷為她著書立傳，她的作品、她的形象、她的表演，還有她的「古典之美」，也在光影折射之間，繼續啟發新一輩的文化人。

（文：陳煒智／圖：聯合報系提供）

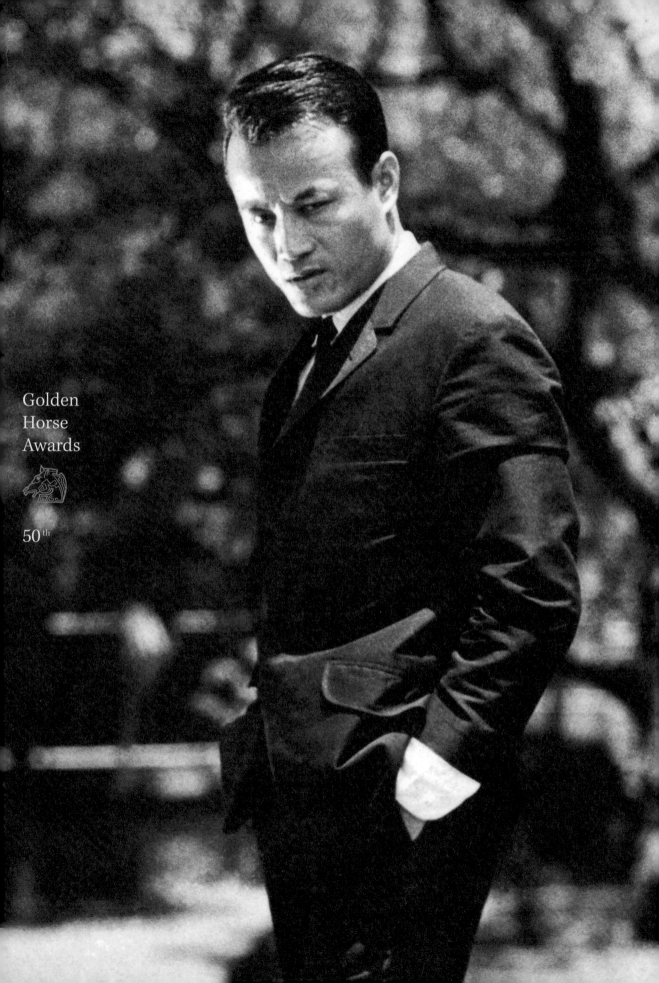

Golden
Horse
Awards

50th

為了前途，「勇敢」鼓勵著我冒險一次吧！

歐 威

第五屆（1967）最佳男主角，《故鄉劫》
第十屆（1972）最佳男主角，《秋決》
▼

歐威出生於 1937 年 9 月 12 日，1973 年 12 月 1 日隕落，享年三十七。金馬獎今年慶五十周年，歐威正好過世四十周年。歐威反派人性化的演技，早已成為台灣影壇永恆的典範。歐威真實人生，更是一齣精采絕倫的戲劇——從破繭而出、搏命演出到圓夢謝幕；真實與虛幻間，時空屢次奇妙交錯，令人無法認清孰為本尊。

歐威本名黃煌基，三歲喪父，寡母撫養長大，童年童語要做皇帝，母親揶揄去演戲才能實現，竟一語道中他的未來。念 新化初中時，學業亮紅燈，母親安排轉學玉井；初次租屋外宿，他如脫韁野馬挑燈夜戰愛情小說。畢業後，進警察局當工友，下班後，他利用職務之便——乘免費公車去台南、看免費電影；經歷數百部小說與電影的洗禮及因緣際會，歐威後來成為導演李泉溪讚譽的「台灣電影字典」。

為了當演員，他曾寫了上百封信自我推薦，1957年終獲何基明導演青睞，加入華興製片廠演員訓練第二期，處女作《青山碧血》，為台灣首部霧社事件電影，之後以片中角色「歐威」之名為藝名。同年，以《金山奇案》獲得徵信新聞社（《中國時報》前身）舉辦第一屆台語片影展最佳男配角獎及觀眾票選優勝獎。翌年歐威演《血戰噍吧哖》時，已穩居第二男主角。

1964 年，歐威參加台灣首次主辦的亞洲影展，以《蚵女》獲頒美國獨立製片人協會所贈的「最具前途影星金武士獎」，翌年以《養鴨人家》獲第十二屆亞洲影展最佳男配角獎，「台灣詹姆斯狄恩」儼然已自成一格。1967 年歐威以《故鄉劫》、1972 年再度以《秋決》榮獲金馬獎最佳男主角，成為金馬獎首位雙料本土影帝，被《中國時報》影評稱譽為「中國的三船敏郎」。

十二年星路歷程參演百齣電影，歐威的奮鬥努力與潔身自愛，流傳影壇。身後十年，1982 年金馬獎頒獎典禮上，特別向他致敬，並致贈慰問金，歐威夫人與兒女上台領獎，當場把獎金轉捐給影壇更需要的人士。1993 年第三十屆金馬獎舉行「金馬三十・三十風雲人物」票選，歐威也高票當選。

新化，歐威的故鄉，2007 年獲得國家電影資料館及李行導演大力協助，成立了歐威紀念館。2010 年，孫越出席在新化舉辦《銀河人物系列1：歐威》新書發表會暨電影展，回憶和歐威在安平港拍攝《情人石》、《大通緝令》點滴，以及他和魯直開車南下，灑酒哀悼的往事；兩代硬派影帝的情誼，令人動容。

2011 年魏德聖導演參觀首代賽德克演員——歐威紀念館，歐威夫人親切、淡定地提醒「注意身體，有健康才有一切；多陪家人，親情才是最真實、寶貴的。」隱身影帝背後的女性，也是他一生理想與現實最知性的詮釋者。

（文：康文榮／圖：電影《冰點》工作照，財團法人國家電影資料館提供）

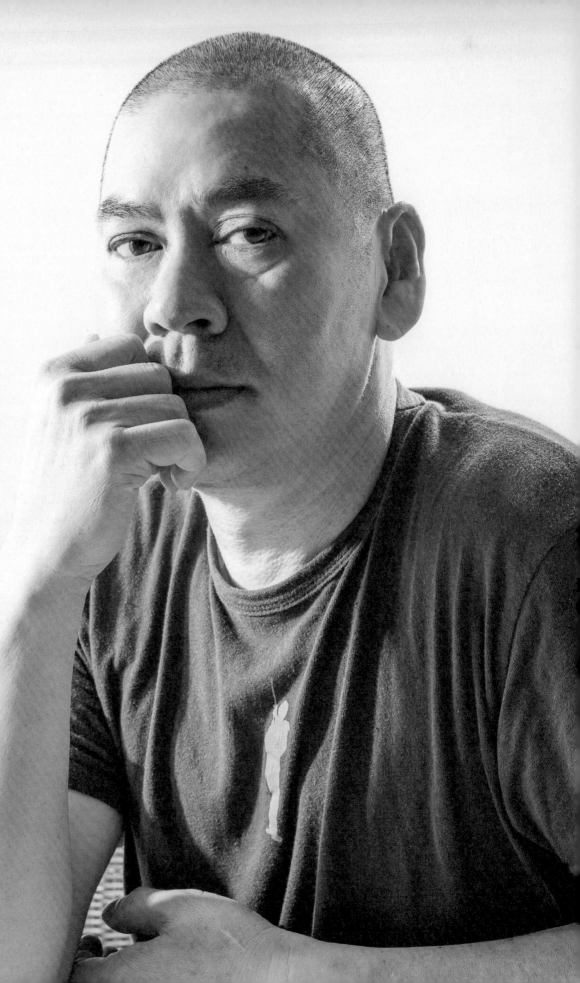

我想為了把最佳導演頒給我，評審們一定吵了很久，真的要說，你們辛苦了！金馬獎不只是全世界最難拿的獎，甚至連入圍都很難，所以我要跟楊貴媚、李康生、陳昭榮、還有所有工作人員說，你們不要被打倒，要加油，也許有一天，你們也會有我今天的好運。

<div align="right">——第三十一屆最佳導演得獎感言</div>

頒獎給我，需要很大的勇氣

蔡 明 亮

第三十一屆（1994）最佳導演，《愛情萬歲》
第三十八屆（2001）評審團個人特別獎，《你那邊幾點》

雖在馬來西亞長大，但金馬獎對蔡明亮而言，一點也不陌生。在外祖父、祖母帶他上戲院的時光裡，李行、白景瑞、胡金銓導演的得獎電影，都是他重要的觀影記憶，只是沒想到日後自己也和金馬獎關係密切。

高中畢業後來台讀大學的蔡明亮，就此定居。1983年投身電影，從編劇做起。之後轉戰電視，連獲兩屆金鐘獎最佳導演。1992年憑電影處女作《青少年哪吒》入圍金馬獎最佳導演與原著劇本，成為九〇年代最受矚目的新銳之一。之後《愛情萬歲》不僅繼《悲情城市》後成為第二部贏得威尼斯金獅獎的台灣電影，也獲得金馬獎最佳影片、導演的肯定，風光至極。然而看似一帆風順的電影路，其實有著外人看不見的荊棘滿布。

例如得過柏林影展銀熊獎的《河流》以同性情慾鬆動人倫界線的大膽筆觸，在金馬獎引發軒然大波，當次年《洞》報名卻發現評審團成員和上屆反對《河流》的人多所重複後，蔡明亮選擇退出。

雖然《你那邊幾點》、《不散》接著在金馬獎獲得評審團特別獎與年度最佳台灣電影，《天邊一朵雲》也提名了影片、導演，但2006年因部分評審的發言，蔡明亮讓《黑眼圈》二度自金馬獎退賽。回憶往事，蔡明亮沒有不快，強調他在乎的不是得不得獎，而是評審怎麼看待創作這回事。他覺得唯一對不起的是時任

金馬執委會主席的王童導演。「2006年那次他想找我談，但我避不見面，因為我知道，只要見到他，一定會軟化，但放棄退賽就突顯不出問題癥結。」

話鋒一轉，蔡明亮提到他去威尼斯參展的一次奇事。某天他早起，望著窗外海灘打掃整理的工人，其中有個人抱著大石頭一直站立不動，看久了，才發覺那是座雕像。後來有人敲門喚他吃早餐，他叫對方也來瞧瞧，才一回頭，卻發現石頭在地上，不知是真人還是雕像的卻已遠在另一方。「我覺得是菩薩教我學會放下！」

是因為這樣，才讓他帶著《臉》重返金馬獎嗎？蔡明亮靦腆笑答：「當時剛上任的主席侯孝賢來我咖啡館聊天，我就答應回去了。」而《臉》也趕上金馬獎對影片語言及工作人員放寬資格，這部應法國羅浮宮邀請而拍的電影，除了台灣、還有四位歐洲工作人員得到最佳美術與造型設計。

即使在國際影壇已佔有一席之地，蔡明亮說：「無論金馬獎或金獅獎，要頒給我，都需要很大的勇氣。」當年《河流》揚威柏林，回台首映，原本熱熱鬧鬧為男主角苗天慶賀的影界同行看完電影後，評語卻是「晚節不保」。蔡明亮說這些他都可以理解，但從不影響他堅持創作的理念：「我知道這條路走來孤獨，但一定有同行的人，電影獎的肯定，就是一種證明。」

<div align="right">（文：聞天祥／圖：陳又維）</div>

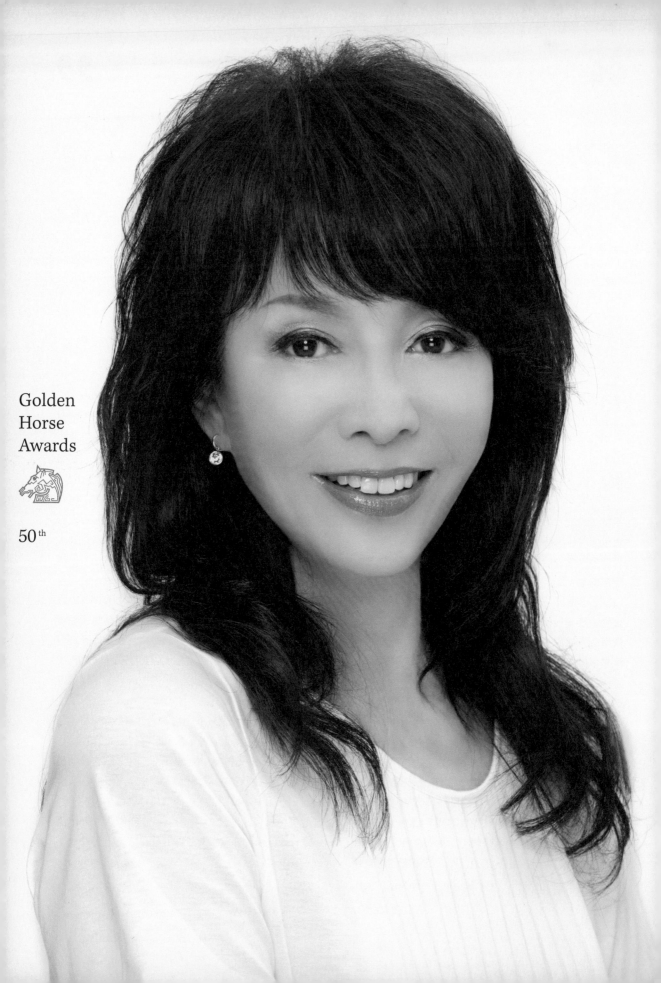

謝謝！真的沒有想到，現在是特別的開心。我要謝謝《月亮星星太陽》所有的工作人員，包括編劇和導演，還有要謝謝的是跟我一起演出的演員，當然有張曼玉跟鍾楚紅，也要特別謝謝我的經紀人陳自強，因為他特別推薦我做這個角色的，希望我以後的影片不會令大家失望。

——第二十五屆最佳女主角得獎感言

「獎」對我們演員來說是鼓勵，更是一種督促

鄭 裕 玲

第二十五屆（1988）最佳女主角，《月亮星星太陽》

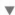

從小就立志成為一名新聞女主播，1975 年卻因緣際會進入了演藝圈，回頭看這將近四十年的演藝生涯，鄭裕玲從不後悔，也感謝一切的緣分與安排，「演員和新聞主播一樣都得在鏡頭前面對觀眾，只是演藝圈讓我可以嘗試更多面向的自己。」

鄭裕玲初入行，就進入「佳藝電視」，無奈公司在三年後宣告歇業。「那三年在佳藝電視，我必須報時、配音、學習待人處事，當時對自己的工作內容有些失望，但經過三年紮實的訓練，對我往後在演藝圈發展相當有幫助，並且更珍惜之後每一次的演出機會。這就是所謂的焉知非福吧！」

一路走來，鄭裕玲身分豐富多變，從電視、電影、舞台劇、廣告、主持，都曾在觀眾心底烙下深刻的印象，《表姐，你好嘢！》系列電影亦成功地塑造鄭裕玲鮮明的形象，問及最喜歡自己什麼樣的「角色」，她笑說：「不同的年紀，會有不同的喜好和體會。剛踏入演藝圈，對於拍戲特別有熱忱，各種角色都想嘗試；現在對這個行業更熟悉，『主持』是現階段自己更駕輕就熟的工作。當然有不錯的劇本，我也願意再挑戰不一樣的戲劇角色。」

鄭裕玲對戲劇角色的演繹、劇本的要求總是嚴謹，對自己獲得金馬獎的《月亮星星太陽》印象也特別深刻，「和當時一起參與演出的鍾楚紅、張曼玉同屬一位經紀人旗下的藝人，感情自然好。上映後也有不錯的成績，甚至獲獎，相當開心。」問到最辛苦的部份，她說，「當時拍攝場景是真正的夜總會，為了不影響他們營業，我們總得在凌晨打烊後才開工，直到中午離開，熬夜拍戲才是真正的考驗。」話雖如此，言談中卻不見她當時工作的疲憊，「但也因為角色關係，我們戲中的服裝相當亮眼華麗喔！」

經歷過香港電影的黃金期，鄭裕玲回憶起當年的榮景，「當時不僅演員，就連攝影師、梳化都得趕場，每個人都身兼多部電影的工作量。然而，香港的步調總是快速，加上韓國電影工業的興起，讓香港在題材的發揮與創新短暫延遲了。台灣近期的本土作品很受香港人喜愛，而電影市場也正在轉型，在地故事反而在現在庸碌的市井生活中，更容易感動人心。」鄭裕玲對電影形態的沿革與改變是相當樂觀的，並鼓勵後進多嘗試不同風格的電影題材。

回想起 1988 年金馬獎頒獎典禮，鄭裕玲從梅艷芳手中接獲最佳女主角獎座，獲獎後，鄭裕玲說：「觀眾看的不是只有《月亮星星太陽》這部獲獎作品，他們會期待你下一個突破。金馬獎獎座一直放在我的書房，『獎』對我們演員來說是鼓勵，更是一種督促。」

訪談過程中，鄭裕玲始終帶著謙遜友善的口吻，細心回答每一個提問；回想這近四十年的演藝生涯，每一個出人意表的偶然，對鄭裕玲來說，都成了一段段美麗的安排。

（文：劉若屏／圖：鄭裕玲提供）

Golden
Horse
Awards

50th

> 謝謝評審委員，我在這裡謝謝這部電影台前幕後的每一個工作人員，最要感謝的就是我身後這位導演，陳可辛導演（陳可辛擔任頒獎人），謝謝陳可辛導演。感謝一直支持我的朋友，還有我的經紀人善之，還有每一個我應該感謝的人。

<div align="right">──第三十九屆最佳男主角得獎感言</div>

回歸到最基本卻紮實的生命狀態

黎 明

第三十九屆（2002）最佳男主角，《三更之回家》

張愛玲說：「成名要趁早。」身為香港四大天王中最年輕的一員，黎明不到二十五歲便已雄踞演藝界一方山頭，影視歌全方位進擊，是情歌王子，也是電音教主，斯文氣質更讓他成為當時文藝小生的不二人選。

或許是早早就紅透了，看盡浮華世界的愛恨嗔怨，虛靡表象入眼不入心，他忠於自我，特立獨行，發言直截了當，從不為了刻意討好誰而惺惺作態，就如同他對表演的一貫態度：「每次我演戲都演真的，我不演假的。」

憑藉《三更之回家》勇奪金馬獎影帝，就是一回擬真得幾乎與角色合而為一的完美演出。洗屍伴屍三年，是為了讓亡妻死而復生，黎明深刻詮釋了癡情、陰鬱的丈夫，感動許多觀眾，「只要你相信你找到一個自己愛的人的時候，你就用這個方法去演，就很自然會投入進去。」拍戲期間，他主動卸下隱形眼鏡，每天戴著厚重的近視眼鏡生活，「生活上就是那個人的話，其實你不是在演那部電影，這樣是做一個演員最大的享受。」

而同樣是陳可辛導演的《甜蜜蜜》，對當時的黎明來說，卻是經歷一場成長的洗禮。在金馬獎獲得許多獎項提名的《甜蜜蜜》，獨獨缺漏了提名男主角，讓他掛懷至今，「演的時候根本從來沒想過拿獎，但是忽然間有這麼多提名，你怎麼算啊算，六項裡面就是沒有自己。」他為此感到困惑，「我覺得這部電影假如男主角演得不好的話，會好看嗎？」，但最終他只能兩手一攤，笑嘆造化弄人，「可能時間還沒到，老天爺說：『嗯，黎明還不是你。』」也許是因為如此，在他以《三更之回家》奪下金馬影帝那一刻，頒獎給他的陳可辛導演在台上情緒激動難抑，黎明笑說：「你看陳可辛的表情，一副『我還給你啦！』的意思。」輕描淡寫的玩笑話裡，其實蘊含著對陳可辛深切的感謝。

也許有某種冥冥因緣，也許是吸引力法則，「我拍電影不算多，但也不算太少。但這方面我覺得我自己都挺幸運的。」黎明提到少年時極喜歡《秋天的童話》（台譯《流氓大亨》），買票看了許多次，後來有機會與張婉婷導演合作《玻璃之城》；喜歡徐克的電影，最後跟他合作了《七劍》。似乎每一次演出之於他，都含有機遇、命定的成份。而《梅蘭芳》則讓他獲得最多，不只珍貴的技藝，梅蘭芳的時空背景與此刻娛樂圈的兩相對照，使他對表演、人生更有深刻體悟。

「在自己的圈子裡面，希望做一些東西令有緣分的人去喜歡你的作品。」攀過盛世巔峰，多了成熟韻味的黎明，現在對工作的要求其實非常簡單，「你到底經歷得開不開心？能否令看你的觀眾開心？」回歸到最基本卻紮實的生命狀態，除了表演，也身兼多項事業的經營、為公益熱心付出，黎明正透過各式真實世界裡的角色演繹，發揮他最大的影響力。

<div align="right">（文：彭雁琦／圖：林盟山）</div>

藝術、舞台就是我的興趣，已經融入到生命和血液裡

盧 燕

第九屆（1971）最佳女主角，《董夫人》
第十一屆（1973）最佳女配角，《十四女英豪》
第十二屆（1975）最佳女主角，《傾國傾城》

▼

在華語影壇中，盧燕是一位十分獨特的演員，中英文流利，經歷非凡，成績斐然，身兼演員、製片人、影片策畫、配音等多重身分，遊走於電影、舞台之間，年過八十，卻嫻熟現代溝通方式，電子郵件來往無礙，至今仍精力充沛，穿梭美國、港台與大陸，每次出現都很優雅、熱情，一如往昔。

盧燕出身京劇世家，曾在交通大學攻讀財務管理，卻對戲劇情有獨鍾，轉讀戲劇學院學習表演，開啟了她的演員之路。在好萊塢從影之初，馬龍白蘭度曾經對她說：「妳的演出純樸真實，難能可貴，千萬不要讓好萊塢改變妳。」當時早已如日中天的大明星對初出茅廬的銀幕新人如此照顧，不但感動了盧燕，更堅定了她投入演藝事業的信心。

盧燕在美國影視圈資歷頗深，曾在大導演貝托魯奇的《末代皇帝》和王穎的《喜福會》（The Joy Luck Club）電影中擔綱，精彩演出令人難忘。她也和好幾位優秀的華語電影導演合作過，她說李翰祥精雕細琢，對歷史服裝、背景十分考究；許鞍華能安靜的表現生活裡的敏感處，看似不起波瀾，卻處處暗潮洶湧；王全安的故事充滿濃郁的西部鄉土風情和民族特色；謝晉則是圓了盧燕的夢，讓她如願演出白先勇小 說改編的電影《最後的貴族》。這幾位出色的電影人在她的心裡佔有重要的地位，也影響和深化她對演藝工作的執著。盧燕才華洋溢，她的表演獲得華語電影的

激賞，1971年她以《董夫人》獲得第九屆金馬獎最佳女主角，後來受到邵逸夫的賞識，邀請她於《十四女英豪》中演出，1973年以該片獲得第十一屆最佳女配角，1975年又以《傾國傾城》獲得第十二屆最佳女主角。

真情的盧燕提起她演藝生涯中遇見的伯樂，讓她感激之餘，也自覺十分幸運，但她更珍惜在台灣和香港演出華語電影的機會。她妙喻好萊塢電影是五星級飯店的經典菜式，工序嚴格完整；華語電影像是私房菜，工業化程度不如好萊塢，但是擁有祖傳秘方，別有滋味。她很喜愛華語電影，每次金馬獎獲獎總難掩興奮之情，卻也是鞭策自己精益求精的動力。1973年得獎後，好友張大千先生為她設宴慶祝，還把當天嘉賓姓名和食譜寫在精緻的畫板上贈送給她，這份書法小品別有趣味，是一份難得難忘的紀念品，也為她和金馬獎留下美好的回憶。

盧燕以傑出的藝術成就獲得「聯合國國際和平藝術獎」，並獲選為「北美地區百大傑出華人」，成功的祕訣何在？她引用了《論語》裡的一句話「知之者不如好之者，好之者不之樂知者」。她說興趣永遠是最好的老師，藝術、舞台都是她的興趣所在，已經融入到她的生命和血液裡，讓她願意投入付出生命的全部來追求。正是這份對藝術的熱愛和堅持，使盧燕縱身演藝生涯悠遊自在，發熱發光。　（文：唐明珠／圖：Winston Kao）

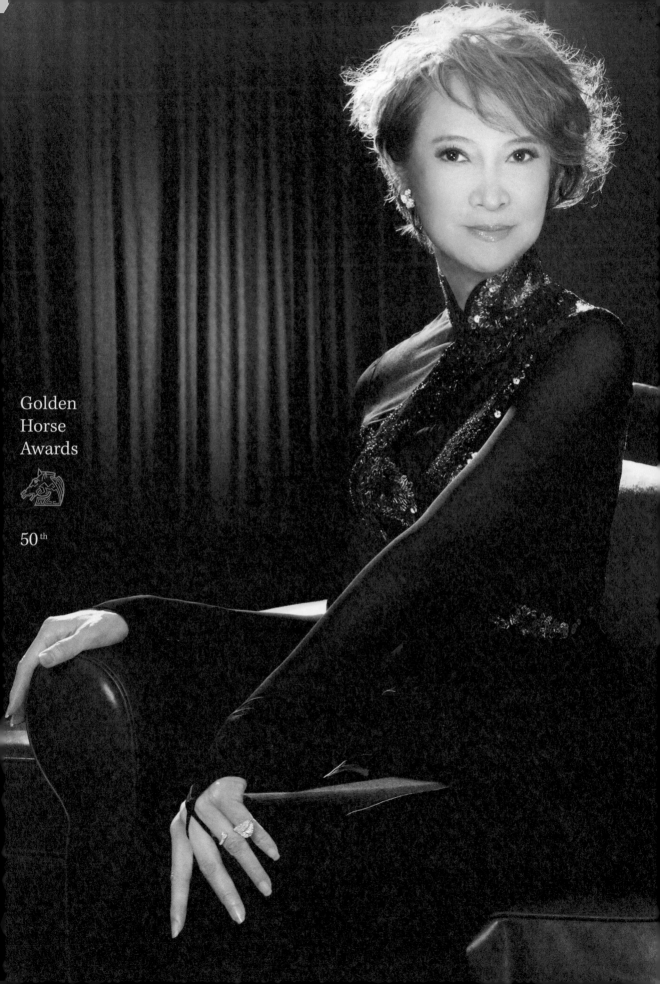

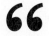

做演員的責任，就是要讓觀眾「Feel Good」

蕭 芳 芳

第十二屆（1975）最佳女配角，《女朋友》
第三十二屆（1995）最佳女主角，《女人四十》
第三十三屆（1996）最佳女主角，《虎度門》

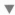

六歲就開始演戲的蕭芳芳，雖然於 2000 年左右因耳疾及身體健康因素漸漸淡出影壇，但其間她演出超過兩百部電影作品，從童星時期她唱紅了《苦兒流浪記》主題曲〈世上只有媽媽好〉；少女時期演紅了青春歌舞片《窗》、《冬戀》，創造了家喻戶曉的喜劇人物林亞珍；中年時期她又成為方世玉的媽媽，《女人四十》中的好媳婦，跨時代的影齡，詮釋到位的各式角色，幾乎讓各個年齡層的華人觀眾都認識她。

很難想像擁有傲人演藝成績的蕭芳芳卻說，如果可以選擇，她不要當電影明星。

蕭芳芳踏入影壇當童星，原是為了扛家計。十歲之前，蕭芳芳很愛演戲，「因為可以光明正大地逃學！」但十歲之後，她明白了念書的重要，「看見別的孩子開心地上下學，總是很羨慕。」因為演戲，她也沒有機會接觸同年紀的孩子，「青少年時，星期天不拍戲我就上教堂，因為那裡可以看到很多男孩子啊！哈哈！」

於是二十二歲的蕭芳芳毅然決然地放棄明星光環到美國念大學。在赴美的前夕，她如此記錄心情：「月在奔，風在跑，樹在舞蹈；我，一步一個歡笑，笑一步比一步遠離電影界和它的無聊。我想叫，我想扯開了嗓子狂笑：以後不用拍戲了！」

取得大學文憑之後，她想過好多其他職業：醫生、建築師、畫家、室內設計師……就是不想當演員。「我總覺得人生只做一件事情是種遺憾，但繞來繞去還是繞回電影圈，可能命中注定的吧！」回到電影圈第一部作品，是和林青霞、秦祥林合演的瓊瑤電影《女朋友》，結果她以此片得到了金馬獎最佳女配角獎。

九〇年代，蕭芳芳主要人生課題變成扶養兩個女兒長大，拍戲就是以輕鬆的心情「專業玩票」了，她特別喜歡接喜劇，「讓觀眾看完電影還得帶著沉重的心情去面對沉重的現實，太辛苦了。」蕭芳芳覺得做演員的責任，就是要讓觀眾「Feel Good」。因此雖然《女人四十》並非喜劇，但她跟導演許鞍華建議：「我們應該讓這部片有些幽默、讓人笑的地方。」所以這部淚中帶笑的家庭劇，蕭芳芳演活在辛苦生活中仍能展現樂觀與生命力的中年媳婦，深獲觀眾喜愛，也順利成為金馬獎影后。隔年，她又以《虎度門》蟬聯，抱回第二座金馬獎。對於演技的看法，蕭芳芳不改好學心態，「《女人四十》跟《虎度門》裡的角色，我都是自己瞎抓、瞎揣摩出來的，如果經過嚴格的戲劇訓練，演出來的一定不一樣。」

雖然作品等身，但蕭芳芳卻說：「最重要的作品我還沒拍呢。」今年六十六歲的她，說自己演出最老的角色只有四十幾歲，她最期盼演出的角色，是自己滿臉皺紋時，演一個讓觀眾又笑又感動的老婆婆。蕭芳芳說，她和許鞍華導演約定好了，等她們兩人老掉牙時，要一起來實現這個願望。

（文：宋欣穎／圖：Angus Chan，Hong Kong Tatler 提供）

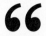

感謝我的父母，在學校教過我的楊德昌導演、柯一正導演、馬汀尼老師，還有拍《不能沒有你》這個過程當中，祥昱謝謝你挺我到底。感謝這一輩子照顧過我，鼓勵過我，以及打擊過我的人。對不起，這個獎項我完全沒有準備，我只能謝謝評審，這麼大膽地做這個決定。

——第四十六屆最佳導演得獎感言

我是用我的生命經驗在調度

戴 立 忍

第三十六屆（1999）最佳男配角，《想死趁現在》
第四十六屆（2009）最佳導演、最佳原著劇本，《不能沒有你》

▼

對戴立忍而言，電影是最純粹的事物，也是他瞭解全世界，以及和全世界溝通的手段。從十歲開始就在高雄成長的戴立忍，一直到念大學才離開高雄來到台北，但從小就在家附近的小電影院，看遍各式各樣的電影，度過絕大部分的童年時光。「藉由電影，我瞭解了全世界，建立了對世界上其他地方的空間感。」在小小的戴立忍心中，想要「創作電影」的念頭也因此早就萌芽。

因為搞不清楚大學戲劇系和電影的差距，念大學時戴立忍選了戲劇系。因此原本只要當導演，壓根沒想過當演員的戴立忍，先以演員的面貌為觀眾所熟悉，甚至在以《不能沒有你》奪得金馬獎最佳導演之前，先以《想死趁現在》獲得金馬獎最佳男配角的肯定。

作為一個表演者與創作者，戴立忍說：「我都是用我的生命經驗在調度。」他相信，個人的生命經驗形成的資料庫，是滋養表演者演出情感的養分。導演的創作觀亦然，「在創作的當下，就是會有無形的力量牽引著你往某條路走，也不自覺自己為什麼會選擇某些故事。」事後，經過一段時間，「我才會恍然大悟，原來，那是某段生命經驗的召喚啊！」

2002年，戴立忍的第一支短片《兩個夏天》得到金馬獎最佳短片，2009年《不能沒有你》又奪得多項金馬獎。這兩個看來風格、題材迥異的作品，在某個時刻，經由一個朋友的提醒他才明白，自己從舞台劇開始就都在講同一件事情，他年輕時逝去的戀人。所以不管是《兩個夏天》或是《不能沒有你》，創作者關注的都是一個不講話的、安靜的女孩，前者呈現一種燥熱的、和全世界衝撞的心理狀態。七年後，時間久了，《不》講的則是男人想要和小女孩在一起的故事。「我想，因為她已經不在了，而我卻那樣地想要知道她在那個世界過得好不好、在想什麼，我想和她在一起。」

雖然創作數量不多，但幾乎都得到金馬獎的肯定。戴立忍認為金馬獎給了他極強大的能量，尤其是《兩個夏天》的獲獎，讓外界肯定戴立忍不只是能演，還能夠用影像創作。從金馬獎獲得了這樣的能量，戴立忍一直在思考的是「該如何把這股力量回饋給金馬獎和社會」。他認為當年金馬獎將幾項大獎都頒給《不能沒有你》，顯示金馬獎肯定了這部電影所觸及的社會關懷，他可以將獎換成金錢名望。但這樣對不起金馬獎，所以他選擇利用這光環，加強他跟社會的互動，引起更多人投入對社會的實踐。

雖然講述創作觀及社會實踐時，戴立忍顯得非常冷靜與理性，侃侃而談，甚至講到自己現階段對電影也沒有特別熱情。但問及當年上台拿到金馬獎那一刻的心情時，大家暱稱大寶的戴立忍突然露出了大男孩般的燦爛笑容：「啊！Better than sex！」

（文：宋欣穎／圖：林盟山）

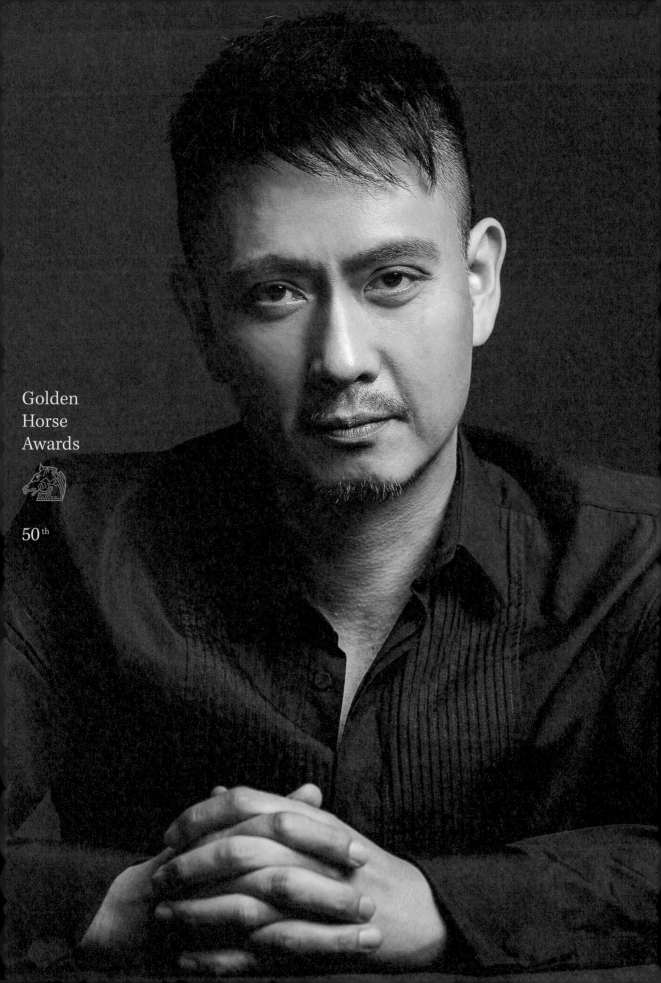

Golden
Horse
Awards

50th

謝謝高志森導演、杜國威先生、舞台劇的導演古天農先生，謝謝香港演藝學院，因為我在那裡畢業，謝謝鍾景輝先生和毛俊輝先生，以及香港話劇團的演員，因為舞台劇版真的幫助我很多。最後謝謝我的家人和我的太太。作為一個舞台演員得這個獎，相當之高興，我希望以後舞台和電影能有更多的溝通，有更好的創作。

——第三十四屆最佳男主角得獎感言

有一瞬間感動、有一瞬間開心，是很難得的

謝 君 豪

第三十四屆（1997）最佳男主角，《南海十三郎》

相信只要看過《南海十三郎》的觀眾，都會對謝君豪所詮釋南海十三郎的才情傲骨、為戲痴迷，深烙心中。而當年，這個對於台灣觀眾還是個十分陌生的名字，也因這個角色一夜成名，成為第三十四屆金馬獎影帝。

香港演藝學院畢業後，謝君豪進入了香港話劇團，受過許多舞台表演的訓練，其中《我和春天有個約會》、《南海十三郎》先後被搬上大銀幕並獲得好評，尤其南海十三郎一角更像為他量身打造。

「《南海十三郎》的角色是輪選上的，其實輪選時我根本不懂唱，最後我決定放棄，全心將南海十三郎的能量、那種狂放、才情、傲骨發揮出來，就亂唱，但懷著一種勇往直前的勁，結果導演欣賞了我。」

謝君豪對表演的熱愛，起源自一次中學的戲劇比賽。「有一天在公園排練，剛好是我跟女主角吵架的戲，因為我們坐得很遠，對詞的時候我聲音特別大，這樣遠距離對話，我從聲音產生的能量感受到從來沒有的暢快感，發現原來可以表達自己表達得那麼過癮，從此就覺得不演不行。」因為一發不可收拾地著迷走進這一行，好似南海十三郎對戲劇的狂愛。

從舞台劇變電影，這股能量傳到了海外，是他之前所沒想到的。「我們在劇團排練《南海十三郎》時，根本沒想有那麼大的影響，我們只是喜歡排，排得很開心。」獲得金馬獎的那一刻，他說：「完全沒想到，當

天什麼都沒準備。結果宣布是我，一方面挺高興的，一方面想完了，說什麼呀？印象中我走得很慢，結果第二天台灣媒體說我穩重，其實我是邊走邊想等一下說什麼好。獎座拿到手我都還不敢相信，直到在後台，貼上我名字，我才相信是我。」

獲獎之後，謝君豪活躍於舞台、電影與電視，在他身上不見耀眼閃亮的明星光環，而是內斂迷人的演員魅力。如何挑選角色，他的說法好似戀愛，「我是看我對哪個角色心動。」遊走在不同媒介的實力派演出，他說：「舞台、尤其大舞台感覺就像站在一個懸崖邊緣，前面是無限空間，從我內心喊一聲出去，聽聲音返回來的回音，我就享受這個回音。而電影電視主要是鏡頭，它像跟鏡頭跳舞、戀愛，我三種都喜歡。」

入行多年，表演是興趣也是事業，謝君豪迷人之處不僅是他演出的角色，也是他對表演生活的態度，「表演除了滿足我個人興趣，還可以感動別人，讓人笑、思考問題，得到東西。觀眾看戲時，有一瞬間感動、有一瞬間開心，是很難得的。」而對於從事多年表演工作，他說：「在那麼繁忙、那麼醜惡、那麼複雜的世界中，有一刻是很單純的，我覺得不錯！這個行業還可以。」訪談之間，所見的是一位演員對表演的持續熱情、自在徜徉地享受其中。

（文：陳嘉蔚／圖：謝君豪提供）

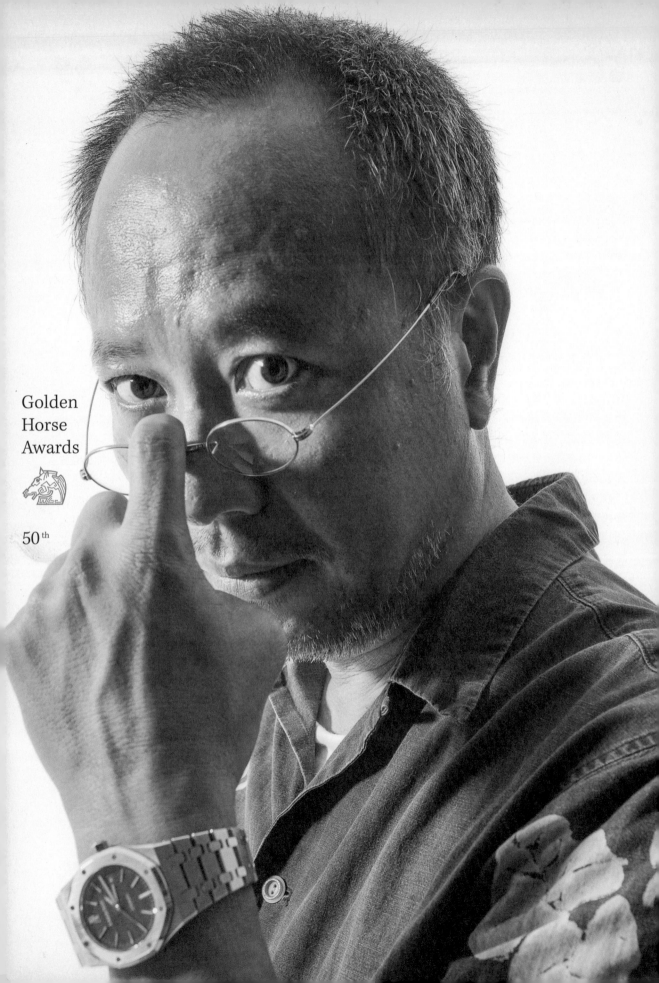

Golden
Horse
Awards

50th

人類最美的東西就是黑，不是黑暗的東西，是你看不到的東西

鍾孟宏

第四十七屆（2010）最佳導演，《第四張畫》

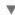

在台灣屏東鄉下長大的鍾孟宏，從高中二年級就想念電影、拍電影。但他千迴百轉繞了一條好遠的道路：先是順應父母的期望念了工科，然後好不容易出國念電影，但還是沒工作；在快要撐不下去想放棄時，他轉為一個炙手可熱的廣告導演。

「廣告還是跟電影不一樣，當我發現時，我已經離電影好遠好遠。」於是，直到年屆不惑，鍾孟宏才交出廣獲好評的紀錄片《醫生》，真正圓了少年時代的電影夢。在《醫生》完成後的兩年，鍾孟宏終於交出他的第一部劇情長片《停車》；2010年他的第二部劇情長片《第四張畫》，更讓他一舉拿下金馬獎最佳導演。

細觀鍾孟宏的作品，從《停車》、《第四張畫》、《10+10》裡的短片〈回音〉到最新的長片《失魂》，他似乎總是喜歡描寫人生的黑暗面。

「我覺得人類最美麗的東西就是黑，不是黑暗的東西，是你看不到的東西。」鍾孟宏如是解釋他對電影美學的看法，「以拍片來說，用逆光看到人的輪廓，就能表現美感，也最能表達出人的情感狀態。」「人生活在洞穴裡，不用看也知道身旁的人是誰，黑暗中，你感覺得到身旁的人在想什麼，電影，要傳達的就是這樣的氛圍。」「所以我最討厭勵志片。」他笑說。

不只是視覺上，在故事的傳達上，鍾孟宏也希望能有「逆光」般的效果。「我們常常用善跟惡來表現很多東西，但很基本的情感原則裡面是沒有善跟惡的。

我變得要想很多東西去呈現一個很不容易被看到的東西，讓故事不只是講故事，讓一個小故事產生更大的想法，我覺得這就是拍電影最好玩的地方。」

除了導演身分，熟悉鍾孟宏的影迷都知道他還有另一個分身，就是他每部電影的攝影中島長雄，沒想到鍾孟宏卻說，他其實不懂測光與對焦，他只是坐在攝影機前和演員直接溝通。但身為攝影師，鍾孟宏一邊說自己是十分注重構圖的，一邊卻又有導演的想法與架勢，「構圖完美不是那種所謂顏色或景物的美，是要用各種方式抓到一個演員當時的狀態，捕捉到演員一瞬間的爆發力。」

熱愛影像創作，個人風格也極為強烈，鍾孟宏說他累積創作熱情的方式卻十分平常——就是「常散步」。「我散步時整個人的狀態變得很空很輕鬆。所以沒事就在公司附近散步，次數多到被警察懷疑臨檢過。」一邊散步，會看到某些人事物，在腦中產生某些片段，之後就會幻化成創作的養分。也許是因為一直在生活中創作，對鍾孟宏而言，拍片就是一種堅持的態度，就算是成為金馬獎最佳導演，他也不覺得這對自己有什麼影響。「得獎後兩天我還站在路上等垃圾車倒垃圾、倒廚餘，我那時候在想拿到金馬獎有什麼幫助？並沒有比較容易找到資金拍電影啊！也不會讓我改變創作的方式。」鍾孟宏如是說。

（文：宋欣穎／圖：林盟山）

一百多部電影，有一百多個故事，一百多個人生

歸亞蕾

第四屆（1966）最佳女主角，《煙雨濛濛》／第八屆（1970）最佳女主角，《家在台北》
第十五屆（1978）最佳女配角，《蒂蒂日記》
第三十屆（1993）最佳女配角，《喜宴》

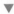

二十二歲，甫自國立藝專畢業的歸亞蕾，被命運牽領著，第一部戲，王引導演、瓊瑤原著的《煙雨濛濛》，初登場，扛大樑，便一鳴驚人，奪得金馬影后。自彼時開始，她踏上充滿掌聲與喝采的表演藝術家之路。

也多虧了家人們全心的支持，早婚的歸亞蕾並未像傳統的女性因為步入家庭而放棄心愛的事業，接連幾部戲，將璞玉琢磨成更加耀眼的寶石，二十六歲，她以《家在台北》再擒第二座金馬。

「我記得從影以來，沒有人說過我漂亮，都說歸亞蕾會演戲而已。」因為年紀輕輕就顯露出教人羨慕萬分的才華，最表面的外在，反而成了次要。也因為真心喜歡著表演，希望能夠像跑馬拉松一樣持續下去，她也開始意識到轉型的必要性。

「如果我不轉型，我就回家了。」她認為華人演員大多有「年輕就是本錢」的想法，而西方的演員則在四、五十歲時方才達到高峰，表演中蘊含著豐富生活歷練，更能感動觀眾。因此，她開發出她獨特的戲路「母親」。優雅、溫婉、傳統的母親，是絕大多數觀眾對她最直接的印象，「我第一部演媽媽的戲就是《蒂蒂日記》，雖說大家認定媽媽就是女配角，沒有關係，如果我把她演好，我覺得我同樣可以拿獎。」

而即便是擁有老天爺賞飯吃的天賦，也需要遇到好的機會，「在我的工作上，我是一個非常幸運的人。」許多貴人陸續出現在她生命中，最令她難忘且珍惜

的，是三位「李導演」：李翰祥、李安、李少紅。

李翰祥導演讓她從演員的最基礎深厚紮根，「我拍他的《冬暖》，他特別能幫助你去培養角色的情感，例如他讓你頭一低下來，抬頭就要流眼淚，他會幫助你。跟他在一起演戲，覺得非常舒服。」

藉著《喜宴》、《飲食男女》，帶她走入奧斯卡殿堂的李安導演，則是對演員要求非常高，「他是要你交一百分，他要什麼，你就要給他什麼，由不得你自己不去認真、努力揣摩。」言談中感受到她當時的壓力，卻又帶著些許驕傲，的確，在李安導演的鏡頭下，她的演出，堪稱完美。

近年在大陸接演電視劇，幾乎都是李少紅導演的作品，「她的戲都一定要我參與，因為對我的信任，我會在角色中全力以赴。」她曾經推辭《武則天》三次，「可是最後她說，妳不演我就不導了，這我就沒有辦法了。」對一個演員來說，這真是最崇高的恭維了。

談起參加金馬獎的回憶，兩次得女主角獎，都是事先接到通知，「開心、驚訝、跳躍都在家裡了。」入圍女配角是現場開封，比較忐忑，「《喜宴》我跟郎大哥同時獲獎，有點緊張，就真的是我。」

但那完全無損於她的成就。五十多年的戲齡，演過一百多個角色，得過無數獎項，她的表演生涯像是從未停歇過地不斷鍛造著他人難以企及的高塔，讓人持續、欽佩地仰望著。

（文：彭雁琦／圖：林盟山）

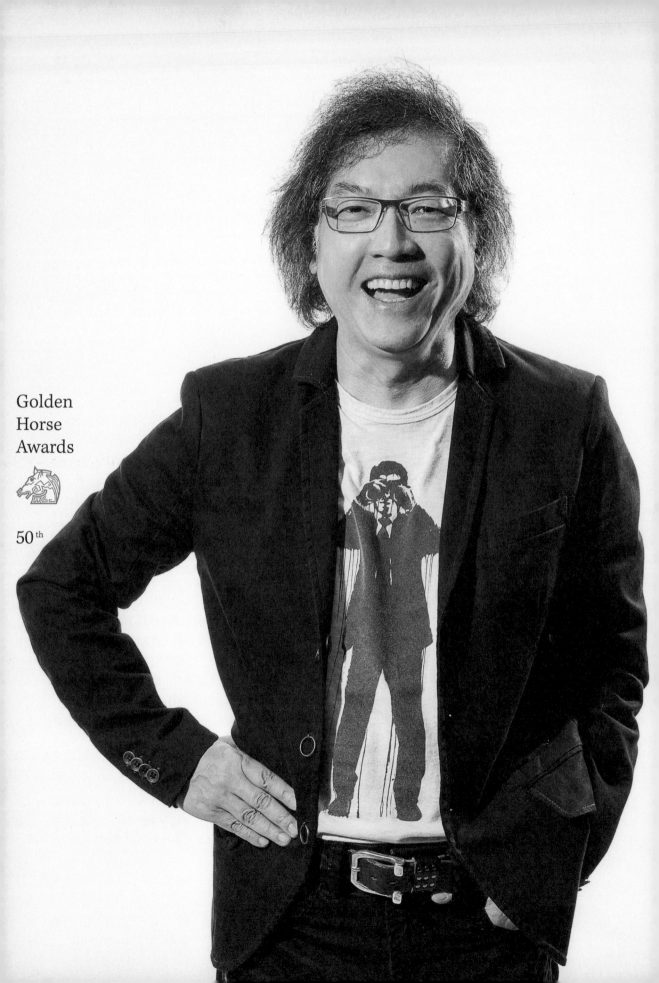

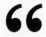

上台拿獎我不太習慣，拿兩次我更不習慣（最佳原著劇本、最佳導演）。我很高興，因為《七小福》這部電影拍攝過程非常、非常辛苦，我很高興其他的工作人員都先後上台拿獎，在這裡我衷心感謝其他台前幕後的工作人員，沒有他們我拍不成這部電影。

——第二十五屆最佳導演得獎感言

拍到一個很驚喜的鏡頭，我就能高興幾個小時

羅 啟 銳

第二十五屆（1988）最佳導演、最佳原著劇本，《七小福》
第三十五屆（1998）最佳原著劇本，《玻璃之城》

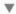

有些導演，你一看他，就能立刻猜出他的電影。人如電影，電影如人，羅啟銳就是這樣的導演，眨巴著古靈精怪的笑眼，說話時常興奮地像個大孩子手舞足蹈，故事經過他活靈活現的描述，都變得飽含樂趣，充滿電影感。

一切都是因為翹課開始的。「我發現電影院這個地方，又涼快又有故事聽。看多就喜歡了，就決定把電影當成終身職業。」大學畢業後，先到薪水豐渥的銀行上班，兩三年後錢存夠了，便辭職到紐約念電影。

電影生涯近三十年，他有一份很「特別」的導演年表。1988年，首部導演作品《七小福》橫掃金馬獎，但之後二十二年，他卻只導演了另兩部電影《我愛扭紋柴》和《歲月神偷》。「我是很懶惰的，如果不是我很喜歡的題材，我不太願意去拍，我拍過的，我自己都非常喜歡。」這段漫長時光裡，他幫拍檔張婉婷和其他電影公司寫劇本，等待著出手的機會。

遲了二十二年，他才拍了原本該是第一部作品的《歲月神偷》，屬於羅啟銳自身的童年記憶。或許也是命運使然，初出茅廬的他拿著《歲月神偷》劇本尋覓投資人，「大家看完都說，誰要看羅啟銳的童年故事？」他轉念想，「那誰的童年故事觀眾會想看？是『七小福』洪金寶、成龍的故事吧。」最終《七小福》大獲成功。雖然暫時拍不成自己的童年，他還是把自己偷渡進電影，「我這個人很皮，《七小福》鄰居家有一

個戴眼鏡、小個子、一直被爸爸逼讀書的，就是我。」他竊笑中難掩得意。

羅啟銳說，《七小福》在金馬獎成績斐然，對他簡直是夢，「有點像到賭場，玩吃角子老虎機中獎，匡啷匡啷掉很多錢下來。」領獎領到手軟，嘉禾公司鄒文懷先生的一席話令他印象深刻，「我已經幹了四十多年，過去的日子沒有幾次我覺得應該要醉的，可是我覺得你今天晚上是應該要醉的。」

訪問當天本以為羅啟銳已分享了許多金馬趣事，結束訪談之際，沒想到他突然說：「你們想聽我第一次參加金馬獎的故事嗎？」原來1985年他以《非法移民》編劇身分首次參加金馬，身旁都是台灣新電影的佼佼者，每頒一個獎，旁邊就有人走上台領獎，最後他發現前後左右座位全空了，「我是唯一一個坐在那邊的人，當時真的覺得很難受。」「如果有一天我要拍我的回憶錄，我會把這場戲拍進去，燈亮、燈黑、燈亮，只剩下我一個人。」他開玩笑說，「我還學到一件事情，有吳念真和朱天文在，你就要小心了。」

訪談間強烈感受到電影賦予羅啟銳的萬般感動，「拍到一個很驚喜的鏡頭，我通常都很高興，能高興幾個小時，一直在笑、一直在笑。」這一刻，彷彿又見到愛翹課的小眼鏡仔，孤身坐在偌大漆黑的戲院裡，隨著銀幕上的畫面又驚又喜，那麼單純而真心地喜愛電影。

（文：彭雁筠／圖：林盟山）

Golden
Horse
Awards

50th

> 驚魂未定，聽不懂沒關係，心還在跳，多待一會。在這裡，我要首先向永昇電影公司老闆江日昇先生致謝，還有我們導演王童先生，以及全體的工作人員，假如我是真的，果然是真的。

——第十八屆最佳男主角得獎感言

我比較好奇，所以每一樣東西都是新鮮的

譚 詠 麟

第十八屆（1981）最佳男主角，《假如我是真的》

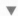

從六〇年代「溫拿五虎」時期至今，橫跨五個世代仍聲勢不墜的香港殿堂級音樂人譚詠麟，不僅創造無數令人望其項背的銷售與得獎紀錄，更引領了八〇年代的華語流行音樂走向。身為永遠二十五歲的「譚校長」，在音樂上的成就頁頁璀璨，相對在戲劇方面的篇幅則顯得較為單薄，不過，這並無法讓人忽略他在戲劇上也曾交出過一張漂亮的成績單。

「我記得我有一個暑假曾經拍了八部電影。」譚詠麟回溯起最初拍電影的歷程，當時「溫拿五虎」的鍾鎮濤到台灣發展非常成功，許多台灣電影人開始往香港尋覓演員，後來永昇電影公司老闆江日昇與他簽約三年，在台灣的這段時間裡，他拍了近二十部電影。

譚詠麟的言談間散發一種奇異的特質，親切、幽默、童心未泯，信手捻來的回憶都參雜他獨門配方趣味。剛到台灣，他拍白景瑞導演的電影，當時國語不好，對白根本講不出，他只能對著林鳳嬌胡亂唸一通外星文，「她眼睛越睜越大，憋住，想笑又不敢笑。」逼得導演趕緊喊停：「林鳳嬌也不曉得他在說什麼，所以我們今天到此為止。」導演決定停工一周，讓他背好對白再來。他每天二十四小時拚命苦練，結果不只拍電影沒問題，「三個月之後，我就在電視台當過年節目的主持人，你說厲不厲害！」

王童導演的處女作《假如我是真的》，找他演文革下放的青年，他投入極深，不只幫劇組蒐集參考資料，

「又在香港找一些朋友，他們介紹一些人，剛好是當年的文革青年。」功課做足，最後一舉奪得金馬影帝，「所以，沒有免費的午餐。」他認真地做出結論。

金馬頒獎當天，「我們坐敞篷車，沿途有數萬觀眾來跟我們握手，袖子本來是白色的，握到都變成灰色的。」得獎那一刻，「我不是走路的，我是飄上去的，講完以後又飄下來。」之後他足足興奮了一個禮拜。

譚詠麟得到金馬之後，他並沒有投入演員事業，他回到最鍾愛的音樂創作發揮才華，並快速躍升為樂壇天王，語氣中透露出了些微惋惜，出唱片實在太忙碌，「就只能在電影這方面減少啊！」他建構著華麗的音樂盛世，偶而應邀繞去電影裡玩耍一回過過癮，「當時的新藝城，曾志偉、徐克、麥嘉、黃百鳴他們都很有誠意，邀請我跟他們合作，很好玩，像一個大家庭一樣。」

「我最忙碌的時候，連續十四年裡面只有三個假期，完全沒有工作的只有三趟：八天、六天、三天。」真是不敢置信的數字。幾乎從未停下腳步的譚校長，訪問結束後又急忙飛奔去踢足球，怎麼能永遠充滿活力？「我為人比較八卦、比較好奇，所以每一樣東西對我來說都是新鮮的。」他真的像個孩子那麼好動愛玩，所以工作、運動、公益事業種種，對他來說絲毫都不是負擔，而是他永保二十五歲青春的祕方。

（文：彭雁筠／圖：林盟山）

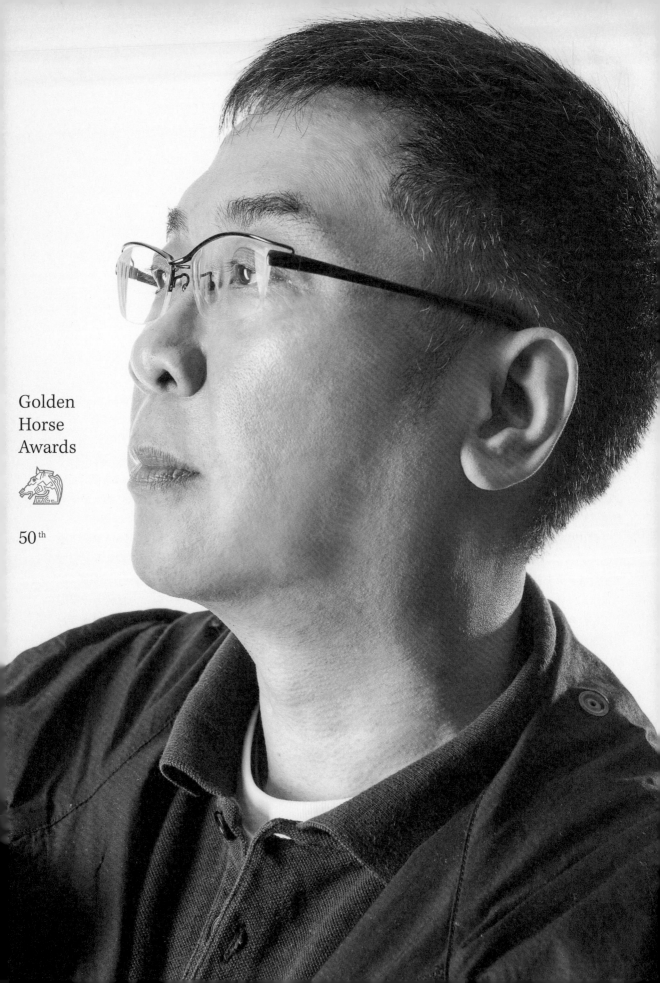

Golden
Horse
Awards

50th

這樣一個通俗的同志愛情故事得到評審們喜愛，謝謝！謝謝張永寧、周智豪、葉斌、小包（包一峰），沒有你們在老闆身邊說服他，他也不敢貿然第一次投資這樣的電影。謝謝所有在北京參與這部電影的工作人員，謝謝 Jimmy（魏紹恩），你跟張叔平一直幫我把小說去蕪存菁給我，謝謝你們。謝謝兩位可愛的演員（胡軍、劉燁），我愛你們。

——第三十八屆最佳導演得獎感言

跟演員溝通，其實是建立一種信任

關 錦 鵬

第三十八屆（2001）最佳導演，《藍宇》

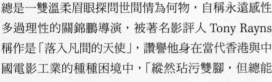

總是一雙溫柔眉眼探問世間情為何物，自稱永遠感性多過理性的關錦鵬導演，被著名影評人 Tony Rayns 稱作是「落入凡間的天使」，讚譽他身在當代香港與中國電影工業的種種困境中，「縱然玷污雙腳，但總能振翅高飛」。而侯孝賢導演對他的贈言：「既近且遠，既遠且近」就是他奉為圭臬的美學依歸。

一直以來，他的作品以細膩的敘事與濃厚人文氣息，令他在香港導演中獨樹一幟，更屢成為學院研究的文本，女性、酷兒、愛慾、死亡與城市等主題，輪番在他電影中精彩搬演，而他最為人津津樂道的，是他與他的演員們。

三十歲那年，他讓《胭脂扣》的梅艷芳拿下金馬影后，接下來他成了所謂的「影帝影后製造機」，他如數家珍，「《三個女人的故事》的張曼玉、《阮玲玉》的張曼玉、《紅玫瑰白玫瑰》的陳冲、《愈快樂愈墮落》的曾志偉，雖然不是影帝，是男配角，然後《藍宇》的劉燁。」無怪乎演員們不要片酬都要演他的戲。

如何做到的？他說，是「建立信任」。他的確有那不可思議的能力，令人不經意就卸下心防，原來這是做導演的第一要件，「導演應該有一定程度的敏感度，在演員身上挖掘更多東西。」他認為保留演員身上原有的特質，反而能更豐富角色的細節，「那搞不好會變成很精彩的東西。」

在初出茅廬時便難掩光芒，迭獲大獎，當時的關錦鵬心中卻充滿惶恐，1989 年《三個女人的故事》打敗《悲情城市》拿下金馬獎最佳影片，讓他耿耿於懷許久，「我自己知道，《三個女人的故事》我拍得不好，但是當年金馬獎評審有兩幫人，一幫是擁侯的，一幫是反侯的，結果《三個女人》就得了最佳影片。」那一年侯導拿了最佳導演，關錦鵬笑著說：「當時拍手拍得最大聲的搞不好就是我。」

隔兩年，他的《阮玲玉》和楊德昌的《牯嶺街少年殺人事件》、王家衛的《阿飛正傳》、還有李安的《推手》一起入圍金馬，那真是璀璨的一年。回想起來，關錦鵬說現在已把獎項看淡，「但能讓人覺得，這幾個提名人都超強的，我覺得也是可以讓我有點驕傲的，有點說不出來的高興。」

在成名光環的背後，君不見辛苦的點滴累積，也包括他對自己的鞭笞。曾經在拍攝《阮玲玉》時，讓五、六百個演員在悶熱屋子裡連續工作三十多個小時，所有人一同受罪，讓他感到很痛苦，「覺得自己有點自私，做導演，真的，夠狠的。」

人如電影，電影如人，關錦鵬悠悠緩緩談著回憶、現實與內心，激情彷彿都暫時收斂在風平浪靜的海面下，令人不禁揣想，究竟是一個多麼冷靜卻又熱情的靈魂，願意一再投身紅塵情愛之中，以電影救贖世間男男女女，在屬於他們的城市，舞出一道又一道華麗的人生迴旋。

（文：彭雁筠／圖：林盟山）

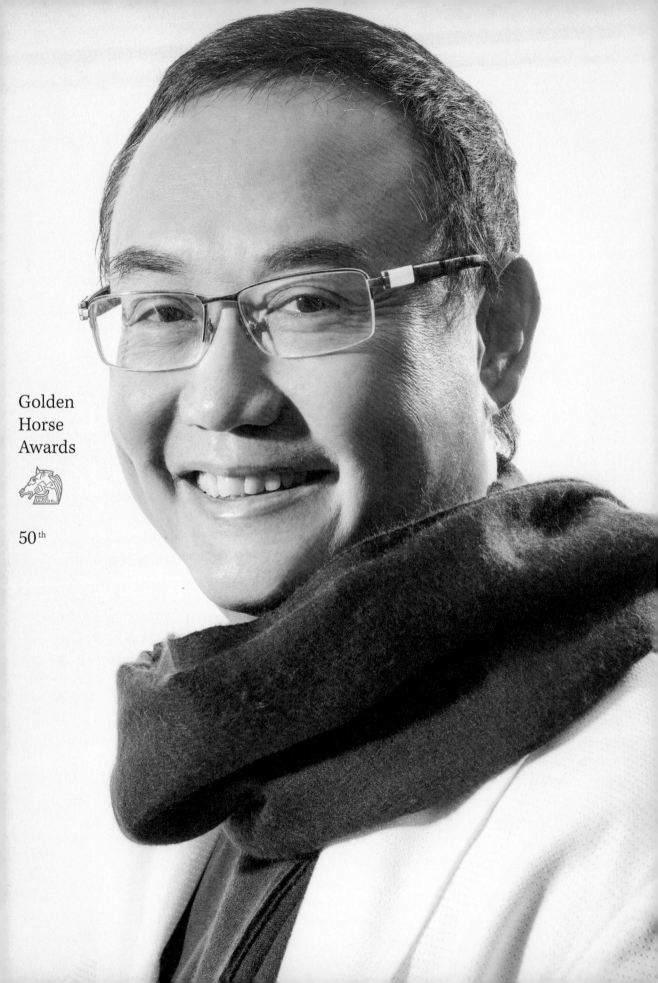

Golden
Horse
Awards

50th

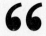

大時代把人性都沖出來了，生命的一切都會現形

嚴 浩

第二十七屆（1990）最佳導演，《滾滾紅塵》

嚴浩的《滾滾紅塵》在當年金馬獎榮獲八項大獎，至今依然和《三個女人的故事》一同並列單片獲獎最多的紀錄。不僅是《滾滾紅塵》，更早之前，嚴浩早以《夜車》、《似水流年》成為開啟香港電影新浪潮的推動旗手，以獨特的時代觀察與細膩的人性書寫，完成了一部又一部膾炙人口的經典。

說起自己與電影結緣的經過，嚴浩笑著說：「我有八個兄弟姐妹，小時候家裡沒什麼錢，偶而爸爸帶我們去看電影，就高興得不得了。長大之後，香港有一陣子刮起了歐洲電影的風潮，當時有個『第一影室』，專門放映義大利、法國的藝術電影，楚浮（François Truffaut）、高達（Jean-Luc Godard）、布紐爾（Luis Buñuel），一個比一個有名，年輕人之間談的都是這些，這樣的氣氛也讓人開始想拍這樣的電影。」這些風格獨特的電影大師們，就像是嚴浩最早的電影啟蒙導師，開啟了他對影像創作的新視野，從此踏上電影創作之路。

從《夜車》、《滾滾紅塵》、《天國逆子》到近期的《浮城》，嚴浩的作品幾乎都反映了大時代之下的動盪人生，就連訪問之際正在準備的新劇本，也是一個關於大時代的故事。「其實我自己也不知道為什麼，鬼使神差的就是喜歡拍攝這樣的題材。有時覺得，如果自己的思路能再更清晰一點，明確地多挑一些這方面的題材來拍，或許我可以再更多產一點，但可惜又不是，只是直覺地喜歡這類的故事。仔細想想，可能因為大時代把人性都沖出來了，生命的一切都會現形。」

以民國時期為背景的《滾滾紅塵》，內容對張愛玲、胡蘭成的影射，被媒體炒得沸沸揚揚。但是對嚴浩而言，這部片最主要想表現的，其實還是回到人的本質：「人在大時代裡面是很無奈的，生命真的很脆弱，根本沒辦法自己掌握。」人性之於命運、時代之間的拉扯、糾葛、反抗或掙扎，複雜難解卻又深深扣緊，也成為《滾滾紅塵》最扣人心弦的核心魅力。

三毛、林青霞、張曼玉、顧美華，多位才女名媛聯手合作，嚴浩回想起當年，金馬獎的得獎經過已經印象模糊，倒是電影拍攝時的順利合作，依舊記憶猶新；與三毛編寫劇本、與幾位女演員合作導戲的過程，都默契十足又愉快。他說：「有一次，我特別要攝影師拍青霞後頸的特寫，還記得當時青霞笑著回我：『你也注意到了！所有人都知道我前面漂亮，沒有人知道我後頸也美！』」

或許正是這份細膩獨特的觀察，讓所有演員在嚴浩的鏡頭下，可以更自然、更有發揮空間，讓《滾滾紅塵》一口氣為林青霞、張曼玉奪下最佳女主角、女配角兩項大獎，也讓電影成為嚴浩的筆，寫出所有對人生、時代的感動。

（文：楊元鈴／圖：林盟山）

台北金馬影展執行委員會 感　謝

「金馬獎」自 1962 年創辦，起初只是政府為促進國片
製作與肯定優秀影人所舉辦的獎勵競賽。「金馬」二字
取自於金門、馬祖的頭一字組合而成；亦符合全球主
要影展皆以「金字招牌」為號召的潮流。

創辦至今，全名已經變更為「台北金馬影展」，不僅是
台灣年度最重要的電影文化盛事，主要活動亦擴及四
大主軸：金馬獎，已然成為華語暨華人電影創作的最
高榮譽；金馬國際影展，則是國人接觸各國傑出電影
的最佳平台；金馬創投會議，竭力提供影視創作者與
投資發行方合作機會；金馬電影學院，藉由大師傳承
以提升年輕創作者的能力與視野。

Apple Chiu 郝振泰 鴻　鴻

Tse Wing Yee Alice 高子皓

丁蕭蓉 高愛倫 Eros

小　野 張同祖 Lancome

王四海 張婉婷 大大國際娛樂股份有限公司

石　雋 梁毓芳 中央日報社

朱延平 畢國勇 中影股份有限公司

吳念真 郭斯恆 外交部

宋微暄 陳云嬪 光華新聞文化中心

李文如 陳國平 成龍國際集團

李慧良 陳耀成 佳珍服飾設計有限公司

李灘美 項貽斐 映藝娛樂有限公司

林宏奕 黃一平 香港商甲上娛樂有限公司台灣分公司

林兩儀 黃丹琪 財團法人國家電影資料館

林盈志 黃　仁 荷蘭商古馳亞太貿易股份有限公司台灣分公司

邵音音 黃靖閔 華映娛樂股份有限公司

封德承 詹朝智

胡　錦 趙　寧 衷心感謝

夏永康 鄭偉柏 所有願意與我們分享

夏漢英 薛惠玲 電影生命的歷屆得獎影人們，

桑道仁 謝秋盈 以及所有協助我們

翁郁婷 鍾國華 安排訪問的經紀人、助理與親友。

策畫　　台北金馬影展執行委員會

撰稿：王清華、左桂芳、吳文智、吳國慶、宋欣穎、姚立群
　　　唐明珠、康文榮、張法鶴、陳煒智、陳嘉蔚、舒　琪
　　　彭雁筠、萬　仁、塗翔文、楊元鈴、楊皓鈞、葛大維
　　　聞天祥、劉若屏、蔡國榮、羅海維、關錦鵬
企畫編輯：陳嘉蔚、陳敬淳
企畫執行：翁婉屏、呂彤瑄、李姿瑩、李玉華、蔡晴
攝影：林盟山、陳又維
平面設計：王志弘（wangzhihong.com）
印刷：崎威彩藝

⋯⋯⋯⋯⋯⋯⋯⋯⋯⋯⋯⋯⋯⋯⋯⋯⋯⋯⋯⋯⋯⋯⋯⋯⋯⋯⋯⋯⋯⋯⋯⋯⋯

出版者：行人文化實驗室（行人股份有限公司）
發行人：廖美立
總編輯：周易正
地址：100-49 台北市北平東路 20 號 10 樓
電話：+886-2-2395-8665
傳真：+886-2-2395-8579
劃撥帳號：5013-7426
網站：http://flaneur.tw
總經銷：大和書報圖書股份有限公司
電話：+886-2-8990-2588

⋯⋯⋯⋯⋯⋯⋯⋯⋯⋯⋯⋯⋯⋯⋯⋯⋯⋯⋯⋯⋯⋯⋯⋯⋯⋯⋯⋯⋯⋯⋯⋯⋯

三版一刷：2013 年 11 月
ISBN：978-986-89652-7-0
定價：新台幣 630 元整
版權所有．翻印必究（缺頁或破損請寄回更換）

國家圖書館出版品預行編目（Cataloging in Publication）資料

⋯⋯⋯⋯⋯⋯⋯⋯⋯⋯⋯⋯⋯⋯⋯⋯⋯⋯⋯⋯⋯⋯⋯⋯⋯⋯⋯⋯⋯⋯⋯⋯⋯

那時此刻／王清華等撰稿；台北金馬影展執行委員會策畫
初版一台北市：行人文化實驗室，2013.10，256
面；19×26 公分，ISBN 978-986-89652-7-0（平裝）
1. 電影導演　2. 演員　3. 訪談

⋯⋯⋯⋯⋯⋯⋯⋯⋯⋯⋯⋯⋯⋯⋯⋯⋯⋯⋯⋯⋯⋯⋯⋯⋯⋯⋯⋯⋯⋯⋯⋯⋯

987.013　　　　　　　　　　　　　　　　　　　　　102019711